V
2075

1896

L'ARCHITECTURE
PRATIQUE,

QUI COMPREND LE DETAIL du Toisé, & du Devis des Ouvrages de Maſſonnerie, Charpenterie, Menuiſerie, Serrurerie, Plomberie, Vitrerie, Ardoiſe, Tuille, Pavé de Grais & Impreſſion.

AVEC VNE EXPLICATION DE LA COVTVME ſur le Titre des Servitudes & Rapports qui regardent les Baſtimens.

OUVRAGE TRES-NECESSAIRE aux Architectes, aux Experts, & à tous ceux qui veulent baſtir.

Par M. BULLET Architecte du Roy, & de l'Academie Royale d'Architecture.

A PARIS,
Chez ESTIENNE MICHALLET, premier Imprimeur du Roy, ruë S. Jacques, à l'Image S. Paul.

M. DC. XCI.
AVEC PRIVILEGE DU ROY.

AVANT-PROPOS.

JE m'eſtonne que l'on ait eſté juſqu'à preſent ſans donner au public un Traité bien ample du Toiſé des Baſtimens; car non ſeulement il eſt utile à ceux qui font baſtir, d'avoir une connoiſſance de l'uſage du toiſé, pour n'eſtre pas trompez ſur la dépence qu'ils ont à faire; mais il eſt abſolument neceſſaire aux Entrepreneurs de ſçavoir exactement toiſer leurs ouvrages. Il y a eu quelques Auteurs qui en ont écrit, du Cerceau dans ſon Livre des 50 baſtimens, imprimé en 1611. a donné le toiſé de chacun des baſtimens qu'il propoſe, pour en faire connoiſtre la dépence;

á ij

AVANT-PROPOS.
mais outre qu'il ne parle point de plufieurs ouvrages qui n'eſtoient pas en uſage de ſon tems, comme des planchers creux, des cloiſons creuſes & autres; il n'entre pas meſme dans le détail des moulures, & ſe contente de dire qu'une corniche doit eſtre comptée pour demi-toiſe, ce qui ne peut pas ſervir de regle, parce qu'il y a des corniches où il s'y trouve une fois plus d'ouvrage qu'en d'autres, ainſi l'on ne ſçauroit s'aſſeurer ſur ce qu'il a écrit du toiſé; il dit à la fin que le Roy par un nouvel Edit avoit ordonné, que les faces des baſtimens ſeroient toiſées leur longueur ſur leur hauteur ſeulement, comme ſi elles eſtoient toutes unies, ſans avoir égard aux ornemens d'Architecture, & que quand on en voudroit beaucoup faire, qu'il en feroit fait un marché à part, ſuivant des deſſeins arreſtez. Je crois que c'eſt ce qui a donné lieu à l'uſage du toiſé, que l'on appelle toiſé

AVANT-PROPOS.

bout-avant, c'est-à-dire, toiser les faces des maisons & autres ouvrages, la longueur sur la hauteur seulement, il y a plusieurs autres particularitez dans cette maniere de toiser qu'il seroit inutile de rapporter, puisqu'elle n'est plus en usage.

Depuis cet Auteur, Loüis Savot Medecin, a fait un Livre intitulé, *L'Architecture Françoise*, dans lequel il y a un Chapitre du Toisé de la maçonnerie & de la charpenterie; mais ce qu'il en dit est si confus, qu'il est difficile d'en tirer aucune instruction, parce qu'il n'a point suivy d'ordre, ny traité aucun ouvrage à fonds; ce qui fait assez connoistre qu'il n'en parloit pas comme sçavant aussi bien que de plusieurs autres choses sur l'Architecture qu'il a traitées dans son Livre, auquel il a donné un titre qui ne fait pas honneur aux Architectes François, car si un Architecte ne sçavoit que ce

AVANT-PROPOS.

qui y est contenu, il seroit tres-ignorant. Mais c'est la maniere de plusieurs personnes de lettres, lesquels ayant estudié quelque tems l'Architecture, s'imaginent en entendre mieux les principes que ceux qui en font profession ; ce qui peut leur donner cette presomption est, qu'ils trouvent si peu de ceux qui se disent Architectes, qui le soient effectivement, qu'ils croyent aisément estre plus habiles & plus éclairez qu'eux. Il est vray qu'ils peuvent acquerir une notion generale de l'Architecture par la lecture des bons Auteurs, & aprés avoir veu quelques ouvrages estimez des sçavants; mais ils ne sçavent pas pour cela, comme ils le croyent, la theorie de cet Art, cette partie ne s'acquiert qu'avec beaucoup d'étude & d'experience, en sorte qu'elle est inséparablement attachée à la pratique, & qu'il faut joindre l'une à l'autre pour

AVANT-PROPOS.

eſtre habile. La theorie de l'Architecture eſt un amas de pluſieurs principes qui eſtabliſſent, par exemple, les regles de l'analogie, ou la ſcience des proportions, pour compoſer cette harmonie qui touche ſi agreablement la vûë; & qui inſtruit des regles de la bienſéance, pour ne rien faire qui ne ſoit d'un caractere convenable au ſujet que l'on s'eſt propoſé, ce caractere doit eſtre exprimé par le choix de certains membres, dont l'ordonnance & l'arrangement doivent faire connoiſtre que le tout & les parties ont enſemble un rapport mutuel à l'eſpece de baſtiment dont il s'agit. Voila une legere idée de la theorie de l'Architecture, & ce qu'à peine poſſedent bien ceux qui ont eſtudié dés leur jeuneſſe, & qui avec toutes les parties neceſſaires, comme le deſſein, les Mathematiques, principalement la Geometrie, la lecture des Auteurs,

AVANT-PROPOS.

l'eſtude des ouvrages antiques & modernes, cela joint à un heureux genie & à un bon jugement, ont eu des occaſions avantageuſes pour joindre par une longue experience, & une grande application la pratique à la theorie; à peine, dis-je, ceux qui ont toutes ces qualitez, difficiles à trouver dans une meſme perſonne, peuvent-ils parvenir á ce qu'on appelle le bon goût qu'il faut avoir pour decider juſtement ſur la compoſition de pluſieurs deſſeins que l'on peut faire ſur un meſme ſujet, afin de choiſir le plus convenable, cela paroît cependant ſi facile à bien des gens, qu'ils s'imaginent que ſans aucune ſcience, il ſuffit d'avoir un peu de bon ſens pour s'y connoiſtre & pour en decider.

Pour revenir au toiſé des baſtimens, nous n'avons rien eu juſques icy de plus ample ſur cette matiere, que ce que Monſieur de Fer-

AVANT-PROPOS.

riere Avocat en Parlement a depuis peu donné au public dans son grand Coûtumier, mais le Toisé des plus difficiles ouvrages n'y est pas expliqué, je ne pretends pas trouver à redire à ce qu'a fait cet Auteur, mais il est certain neanmoins que quand la chose sera poussée plus loin, le public en recevra plus d'utilité; c'est pourquoy jay donné à ce Traité toute l'étenduë dont il a besoin pour le rendre intelligible & utile. Je commence par une geometrie pratique, afin que ceux qui voudront sçavoir à fonds le Toisé des Bastimens, ne soient pas obligez d'avoir recours à d'autres Livres. Je parle de la construction de toutes les sortes d'ouvrages qui composent un bastiment avant que d'en donner le Toisé, non seulement pour le mieux expliquer, mais aussi pour instruire ceux qui font bastir, & pour empescher qu'ils ne soient trompez. Je me

AVANT-PROPOS.

suis un peu estendu sur le Toisé des moulures, afin qu'il n'y eut aucune difficulté dans les differens cas qui se rencontrent par leur assemblage. J'enseigne ensuite la maniere de construire & de toiser les murs de rempart & les murs de terrasse, & je donne une regle fondée sur les mecaniques, par le moyen de laquelle l'on peut assez justement sçavoir leur épaisseur par rapport à la hauteur des terres qu'ils doivent soûtenir.

Et comme la charpenterie fait une des principales parties des bastimens, j'ay traité cette matiere un peu amplement : je parle de l'origine des combles, des fautes que l'on y commet ; je donne quelques regles pour sçavoir les grosseurs des bois par rapport à leur portée, & j'explique la maniere de les toiser suivant l'usage & autrement.

Je parle ensuite de la couverture, de la plomberie, de la menuiserie,

AVANT-PROPOS.

de la ferrure, de la vitrerie, de la peinture d'impreſſion, & du pavé de grais, & je donne la maniere de toiſer ou de compter ces ſortes d'ouvrages. Je ne dis rien des prix, parce qu'ils ſont differens ſelon les endroits où l'on fait travailler, & meſme que les ouvriers ſont plus ou moins habiles, & par conſequent plus chers les uns que les autres; ainſi j'ay crû que ce ſeroit une choſe inutile; je me ſuis ſeulement contenté de donner quelque connoiſſance de la bonne ou mauvaiſe qualité des materiaux.

Pour ne rien obmettre dans ce Traité de tout ce qui concerne les baſtimens, je rapporte l'expoſition du texte de la Coûtume ſur les ſervitudes, & les rapports des Jurez. J'en donne une explication établie par l'uſage, afin qu'on puiſſe y avoir recours dans le beſoin; je parle auſſi de la maniere dont on donne les allignemens pour les murs entre les voiſins.

AVANT-PROPOS.

Je donne enfin un modele de devis par lequel je tâche de faire entendre comme l'on doit éviter les équivoques & les contestations en spécifiant toutes les circonstances qu'on y doit observer. Voila en general ce que contient le Livre que je donne au public, on trouvera au haut de toutes les pages, *Geometrie pratique*, pour *Architecture pratique*, c'est une faute d'impression que je n'ay pû empescher, parce que je m'en suis apperçû trop tard, il y en a encore d'autres que je prie le Lecteur de vouloir bien excuser.

Extrait du Privilege du Roy.

PAr Lettres Patentes du Roy données à Paris le 21. Janvier 1691. Signé DE S. HILAIRE, & scellées du grand Sceau de cire jaune; il est permis à nostre bien-amé le sieur BULLET, Architecte, & de l'Academie Royale d'Architecture, de faire imprimer par tel Imprimeur qu'il voudra, un Livre qu'il a composé intitulé, *L'Architecture des Experts; où l'on explique la maniere de construire & de toiser tous les ouvrages des bastimens & des fortifications, avec l'exposition & explication de la Coûtume, sur le Titre des Servitudes & Rapports qui re-regardent les Bastimens*, le tout precedé d'un abregé de Geometrie pratique; & ce pendant le tems & espace de huit années avec défence à tous Imprimeurs, Libraires & autres,

d'imprimer, faire imprimer, vendre & debiter ledit Livre, sous pretexte de changement, déguisement de Titre, correction & augmentation, en quelque sorte & maniere que ce soit, sans la permission de l'Exposant par écrit, à peine de trois mille livres d'amende, de tous dépens, dommages & interests, confiscation des Exemplaires contrefaits, ainsi qu'il est porté plus au long par lesdites Lettres.

Registré sur le Livre de la Communauté le 3. Février 1690. Signé; P. AUBOÜIN, C. COIGNARD, P. TRABOÜILLET, Ajoints.

Ledit sieur BULLET a cedé & transporté purement & simplement, sans se reserver, son droit de Privilege à ESTIENNE MICHALLET, premier Imprimeur du Roy, suivant l'accord fait entr'eux.

Achevé d'imprimer pour la premiere fois le 10. May 1691.

GEOMETRIE

GEOMETRIE
PRATIQUE
POUR LA MESURE
DES SUPERFICIES PLANES
ET DES CORPS SOLIDES.

IL faut premierement sçavoir, que le mot de *Mesure* dont je me serviray dans la suite, pour expliquer les figures que je proposeray de mesurer, est un mot commun pour toute sorte de mesures ausquelles on le voudra appliquer selon les differens païs; comme en France, la toise qui a six pieds, dont chaque pied est divisé en douze pouces, & chaque pouce divisé en douze lignes; & en d'autres païs, comme cannes, verges, palmes, &c. & autres qui ont leurs divisions & leurs subdivisions. Ainsi en me servant du mot de mesure, je l'en-

A

tends en general, pour toutes ces sortes de mesures dont on se sert dans les differens païs. J'avertis de plus, que je ne supposeray de fractions que le moins qu'il me sera possible, afin de rendre l'intelligence de la mesure des figures que je proposeray, plus aisée; parce que cela appartient plûtost à l'Arithmetique, qu'il faut sçavoir avant que d'apprendre cette partie de la Geometrie pratique.

Il est absolument necessaire, avant que d'entrer dans la Geometrie pratique, de donner la definition de certains termes, sans lesquels l'on ne peut rien entendre dans cette science. C'est pourquoy j'ay crû estre obligé de les mettre icy pour ceux qui n'en ont aucune connoissance, & qui voudront s'en servir pour leur utilité.

DEFINITIONS.

LE point est ce qui n'a aucune partie.
La ligne qui est la premiere grandeur mesurable, est une longueur sans largeur; & les extremitez de la ligne sont points.

Des lignes il y en a de droites & de courbes.

La ligne droite est celle qui est également étenduë entre ses points.

Des lignes courbes il y en a de circulaires,

PRATIQUE.

d'elliptiques, d'hyperboliques, de paraboliques, de spirales, d'helices, & autres.

Angle est l'inclination de deux lignes sur un mesme plan qui se rencontrent en un point non directement, comme si la ligne A B, & la ligne B C se rencontrent au point B, elles feront un angle.

Des angles il y en a de droits, d'obtus & d'aigus.

Quand une ligne tombe sur une autre ligne, en sorte qu'elle fait les angles de part & d'autres égaux, ces angles s'appellent angles droits, & la ligne tombante sur l'autre ligne, s'appelle perpendiculaire : ainsi la ligne B D estant perpendiculaire sur la ligne A C, les angles A D B & B D C seront égaux, & par consequent droits.

Mais quand une ligne ne tombe pas perpendiculairement sur une autre ligne, elle fait les angles inégaux, dont le plus grand s'appelle angle obtus, & l'autre s'appelle angle aigu : comme si la ligne BD, tombant sur la ligne AC au point D, fait les angles BDA & BDC inégaux, le plus

A ij

grand BDA s'appelle angle obtus, & le moindre BDC s'appelle angle aigu.

Les angles s'expriment par trois lettres, dont celle du milieu est la rencontre des lignes, & celle qui montre l'angle que l'on veut exprimer, comme l'angle obtus BDA, & l'angle aigu BDC.

Quand deux lignes sont posées sur un même plan, de maniere qu'estant prolongées à l'infini, elles soient toûjours également distantes l'une de l'autre, on les appelle lignes paralleles, comme les lignes AB, CD.

Superficie est un espace renfermé de lignes, ou une longueur & largeur sans profondeur; cette superficie par rapport à ses costez s'appelle figure plane.

Le triangle est la premiere des figures planes, laquelle peut estre considerée en six differentes façons, trois par rapport à ses costez, & trois par rapport à ses angles.

PRATIQUE. 5

Le triangle par rapport à ses costez, est ou Equilateral, ou Isoscele, ou Scalene.

Le triangle Equilateral a trois costez égaux, comme le triangle A.

Le triangle Isoscele a deux costez égaux, comme le triangle B.

Le triangle scalene a les trois costez inégaux, comme le triangle C.

Le triangle consideré selon ses angles, est ou Rectangle, ou Amblygone, ou Oxygone.

Un triangle est rectangle quand il a un angle droit, comme le triangle D.

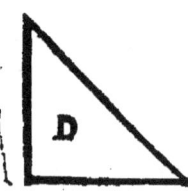

Un triangle est amblygone quand il a un angle obtus, comme le triangle E.

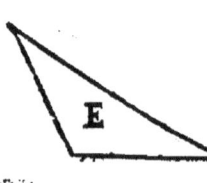

Un triangle est oxygone quand il a les angles aigus, comme le triangle F.

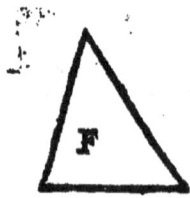

La base d'un triangle considerée par rapport à l'angle qui en est le sommet, est le costé opposé

A iij

à ce mesme angle, comme au triangle A B C, si l'on considere l'angle B pour le sommet, A C sera la base du triangle.

La seconde des figures planes rectilignes est le quarré, qui a les quatre costez & les quatre angles égaux, comme la figure I.

Parallelogramme, quarré long, ou rectangle, ces trois noms sont synonimes, c'est une figure qui a les quatre angles droits, & les costez opposez paralleles & égaux, comme la figure A.

Rhombe ou lozange est une figure qui a les quatre costez égaux, & les angles opposez égaux, comme la figure B.

Rhomboïde est une figure qui a les costez, & les angles opposez égaux, comme la figure C.

Trapeze est une figure qui a les quatre costez inégaux, comme la figure D.

Des autres figures rectilignes, celles qui ont les angles & les costez égaux, sont appellées regulieres.

PRATIQUE. 7

Celles qui n'ont ni les coſtez ni les angles égaux, s'appellent figures irregulieres, & ſont compriſes ſous le nom general de Polygones.

Des regulieres celles qui ont cinq coſtez & cinq angles égaux, s'appellent pentagones comme la figure E.

Celles qui ont ſix angles & ſix coſtez égaux, s'appellent hexagones, comme la figure F.

Celles qui ont 7 coſtez, & 7 angles égaux, s'appellent heptagones, comme la figure G, & ainſi du reſte, comme de l'octogone, enneagone, decagone, endecagone, dodecagone, &c.

Le cercle eſt une figure compriſe d'une ſeule ligne, appellée circonference, laquelle eſt décrite d'un point au dedans, que l'on appelle centre, duquel point toutes les droites menées à la circonference ſont égales entr'elles, comme la figure ACBF, dont le centre eſt D,

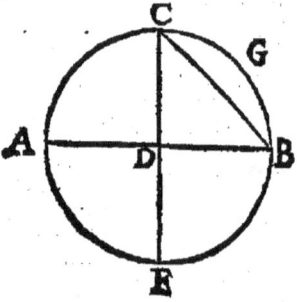

A iiij

& AD ou DB lignes qui s'appellent demi-diametres ou rayons, les lignes AB ou CF qui passent par le centre, & qui touchent la circonference, s'appellent diametres du cercle. Toute portion de circonference du cercle s'appelle arc; si une ligne est menée au dedans du cercle, & qu'elle touche en deux points la circonference sans passer par le centre, cette ligne s'appelle corde de l'arc, qu'elle soûtient, comme la ligne CB qui soûtient l'arc CGB.

Secteur de cercle est une figure comprise d'une partie de la circonference, & de deux demi-diametres, comme la figure DCGB.

Segment de cercle est une figure comprise d'une partie de la circonference, & d'une ligne droite qui touche les extremitez d'icelle circonference, comme la figure CGB.

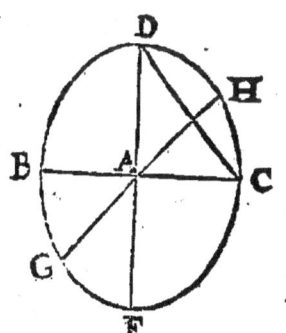

L'ovale ou l'ellipse, est une figure oblongue comprise d'une seule ligne courbe, mais non pas circulaire.

Centre de l'ovale est le point du milieu A.

Axes ou diametres de l'ovale, sont les lignes passantes par le centre à angles droits, & qui sont terminées de part & d'autre à la

PRATIQUE.

circonference de l'ovale, comme sont les lignes DE, BC, dont l'une est le grand axe, qui represente la longueur de l'ovale, & l'autre le petit axe qui en represente la largeur; si d'autres lignes passent par le centre de l'ovale & se terminent à la circonference, elles sont apellées diametres comme la ligne GH.

L'ovale a ses parties semblables à celles du cercle, comme secteur & segment, &c. Ainsi la portion de la circonference DHC, & les deux lignes AC & D A comprennent un secteur d'ovale, & la mesme portion D H C avec la ligne DC, comprend un segment d'ovale : il y auroit d'autres choses à dire de l'ovale, mais cela appartient à sa description.

Diagonale est une ligne droite tirée d'un 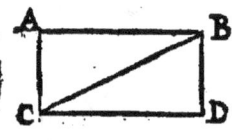 angle d'une figure rectiligne, a l'angle opposé, comme au rectangle A B C D, la ligne BC est appellée diagonale.

Les corps solides sont ceux qui ont longueur, largeur, & profondeur, dont les extremitez sont des surfaces.

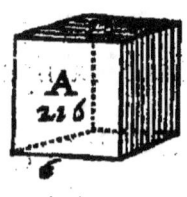 Le cube est un solide rectangle, compris de six surfaces quarrées & égales, comme la figure A ; il est aussi appellé hexaëdre.

La base d'un corps solide ou d'un cube, est la superficie que l'on suppose estre le fondement dudit corps.

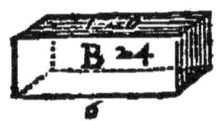
Le cube rectangle oblong est un corps compris de six surfaces, dont quatre sont oblongues & égales, & deux quarrées, comme la figure B.

Le prisme est un solide, qui a pour base à chacun de ses bouts, un triangle, ou un trapeze, ou un pentagone, &c. & dont les costez élevez perpendiculairement au dessus de la base, sont égaux & paralleles, comme la figure C.

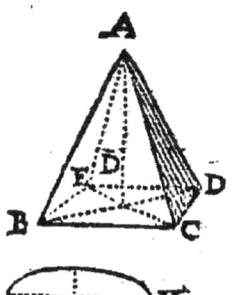
La Pyramide est un solide qui a pour base un quarré, ou une autre figure rectiligne, & dont les lignes élevées au dessus de la base tendent toutes à un point, que l'on apelle sommet, comme la figure D.

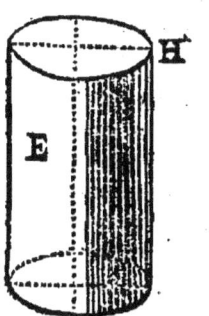
Cylindre est un solide qui a pour ses deux bases deux cercles égaux & paralleles, comme la figure E.

Cone est un solide qui a pour base un cercle, &

PRATIQUE. 11

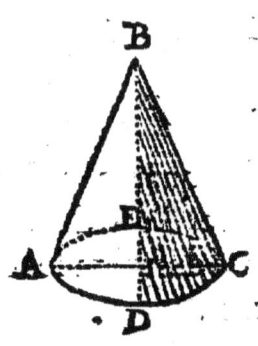

dont les lignes élevées au dessus tendent à un point appellé sommet, comme la figure F.

Sphere est un solide compris d'une seule superficie circulaire, comme la figure G.

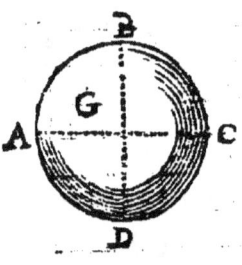

Spheroïde est un solide compris d'une seule superficie ovale, comme la figure H.

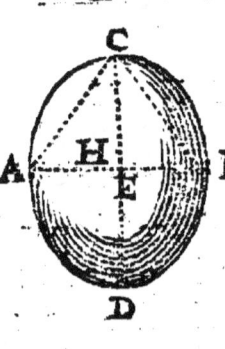

Corps reguliers sont des solides dont toutes les lignes ou costez, & toutes les superficies sont égales.

Angle solide ou materiel, est l'inclination de plusieurs lignes qui sont dans divers plans: comme dans la pyramide triangulaire A B C D, l'angle B C D est appellé angle solide, ou l'angle B A D, &c.

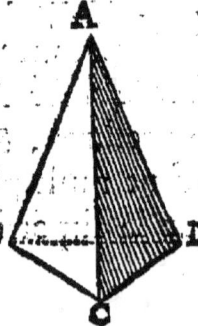

PROPOSITION I.

Mesurer la superficie d'un quarré.

COmme le quarré a ses quatre costez égaux, il faut multiplier l'un des côtez par luy-mesme, & le produit sera le requis. EXEMPLE.

Soit le quarré A B dont chacun des costez soit de six mesures, il faut multiplier six par six, le produit donnera 36 pour la superficie requise.

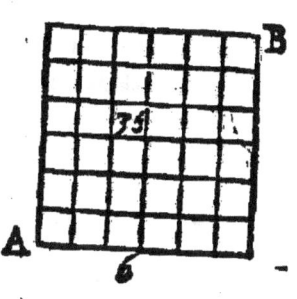

PROPOSITION II.

Mesurer la superficie d'un parallelogramme.

IL faut multiplier le petit costé par le grand, ou le grand par le petit, & le produit sera le requis. Exemple au parallelogramme A B, soit le costé A C de 12 mesures, & le costé B C de six mesures, il faut multiplier 12 par 6, & l'on aura 72 pour la superficie requise.

PRATIQUE. 13

PROPOSITION III.

Mesurer la superficie d'un triangle rectangle.

IL faut premierement sçavoir que tous les triangles rectangles sont toûjours la moitié d'un quarré, ou d'un parallelogramme. C'est pourquoy il faut mesurer les côtez qui comprennent l'angle droit, les multiplier l'un par l'autre, & la moitié du produit sera le requis. Exemple soit proposé à

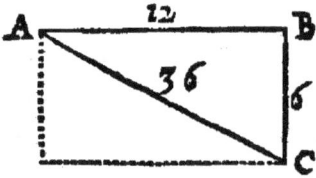

mesurer le triangle rectangle ABC, dont le costé AB soit de 12 mesures, & le côté BC de 6 mesures: comme ces costez comprennent l'angle droit ABC, il faut multiplier 12 par 6, & l'on aura 72, dont la moitié qui est 36, sera la superficie requise. L'on aura la mesme chose si on multiplie l'un de ces costez par la moitié de l'autre.

PROPOSITION IV.

Mesurer la superficie de toute sorte de triangles rectilignes.

DE mesme que les triangles rectangles sont la moitié d'un quarré ou d'un parallelogramme, tous les autres triangles sont

toûjours la moitié des mesmes figures, dans lesquelles ces triangles peuvent estre inscripts, comme il sera aisé à connoistre en supposant le triangle irregulier A B C, inscript dans le rectangle E D A C : car si du sommet B du triangle ABC, l'on fait tomber sur A C la perpendiculaire B F, le mesme triangle sera divisé en deux autres triangles, qui seront égaux aux deux triangles de complement, qui composent le rectangle EDAC ; car le triangle AFB sera égal au triangle AEB, & le triangle C B F sera égal au triangle CDB : ainsi dans tous les triangles rectilignes, de quelque espece qu'ils puissent estre, si l'on fait tomber une perpendiculaire de l'un des angles, sur le costé opposé au mesme angle, & que l'on multiplie ce mesme costé par cette perpendiculaire, la moitié du produit sera la superficie requise, ou bien si l'on veut multiplier l'une de ces deux lignes par la moitié de l'autre, l'on aura la mesme chose. Exemple.

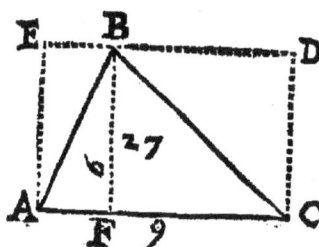

Soit le costé A C de 9 mesures, & la perpendiculaire B F de six mesures, si l'on multiplie 6 par 9, l'on aura 54, dont la moitié est 27 pour la superficie requise : ou bien si l'on multiplie

PRATIQUE. 15

9, qui eſt le coſté A C par 3 moitié de la perpendiculaire BF, l'on aura la meſme ſuperficie.

AVTRE MANIERE DE MESVRER la ſuperficie des triangles par la connoiſſance de leurs coſtez.

IL faut ajoûter les trois coſtez enſemble, & de la moitié de leurs ſommes ſouſtraire chaque coſté ſeparément : puis ſi l'on multiplie les trois reſtes, & ladite moitié l'un par l'autre continuëment, la racine quarrée du produit ſera la ſuperficie du triangle propoſé. Exemple. Suppoſons que les trois coſtez du triangle A B C ſoient 13, 14, 15, leur ſomme ſera 42, dont la moitié eſt 21, de laquelle moitié ſi l'on oſte ſeparément 13, 14, 15, il reſtera 8, 7, 6, & que l'on multiplie enſuite 8 par 21, l'on aura 168 qu'il faut multiplier par 7, & l'on aura 1176, qu'il faut encore multiplier par 6, & l'on aura 7056, duquel nombre la racine quarrée eſt 84 pour la ſuperficie requiſe du triangle.

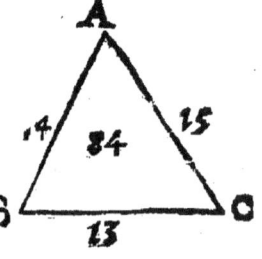

PROPOSITION V.

Mesurer la superficie des Polygones reguliers.

IL faut prendre le circuit du polygone regulier proposé, & multiplier ce circuit par la moitié de la perpendiculaire qui tombera du centre de la figure sur l'un des costez d'icelle, & le produit sera la superficie requise. Exemple. Soit proposé à mesurer l'hexagone regulier A B C D E F, dont chacun costé soit de cinq mesures, les six costez contiendront 30 mesures: il faut du centre G, faire tomber sur E D, la perpendiculaire G H, que je suppose estre de 4 mesures, dont la moitié qui est 2, doit estre multipliée par 30 du circuit, & l'on aura 60 pour la superficie requise.

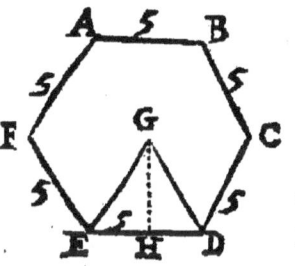

PROPOSITION VI.

Mesurer les Polygones irreguliers.

SOus le nom de Polygones irreguliers, sont comprises toutes figures rectilignes ou multilateres irregulieres ; & pour en avoir

avoir la superficie, il faut diviser les figures en triangles, qui ayent tous un angle dans un de ceux de la figure que l'on veut mesurer, & ensuite mesurer séparément chacun de ces triangles par la Prop. 4. puis ajoûter tous les triangles contenus dans ladite figure, & l'on aura la superficie requise de la figure proposée. Exemple soit proposé à mesurer le polygone irregulier ABCDEFG, il faut prendre un des angles à volonté, comme icy l'angle C, & mener des lignes aux autres angles, comme CA, CG, CF, CE, l'on aura cinq triangles qu'il faut mesurer séparément par la methode cy-devant expliquée, & rassembler toutes leurs superficies pour avoir celle de la figure proposée. Comme si le triangle ABC contient

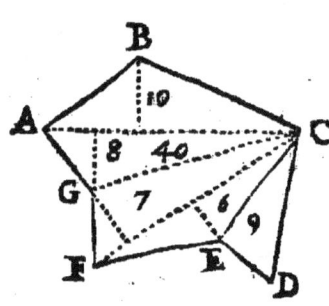

10 mesures, le triangle ACG 8, le triangle GCF 7, le triangle FCE 6, & le triangle ECD 9, en ajoûtant tous ces nombres, l'on aura 40 mesures pour la superficie totale du polygone proposé.

PROPOSITION VII.

Mesurer les Rhombes.

L'On aura la superficie des Rhombes en multipliant l'une de leurs diagonales par la moitié de l'autre.

Exemple soit proposé à mesurer le Rhombe ABCD, dont la diagonale BD soit de 12 mesures, & la diagonale AC de huit mesures, il faut multiplier 12 par 4 qui est la moitié de 8, & l'on aura 48 pour la superficie requise. Il en arrivera de mesme, si l'on multiplie la moitié de 12, qui est 6, par 8 ; ce qui fait le mesme nombre 48.

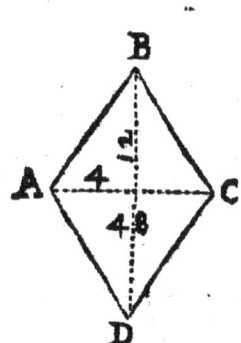

PROPOSITION VIII.

Mesurer les Rhomboides.

LEs Rhomboïdes sont des figures dont les costez sont paralleles, mais qui n'ont pas les angles droits ; pour en avoir la superficie, il faut multiplier l'un des costez par la perpendiculaire qui tombe de l'un des angles sur le costé opposé. Exemple soit le Rhomboïde ABCD, dont le costé AB soit

PRATIQUE.

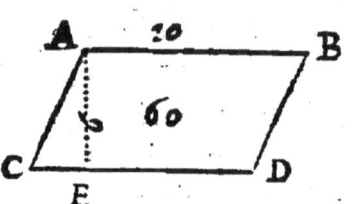

de 10 mesures, & la perpendiculaire A E de 6 mesures, il faut multiplier 6 par 10, & l'on aura 60 pour la superficie requise.

PROPOSITION IX.

Mesurer les Trapezes.

QUoy que l'on puisse mesurer toutes les figures rectilignes, par la regle generale de la Prop. 4. que j'ay donnée de les reduire en triangles, je ne laisseray pas d'expliquer la mesure particuliere des trapezes, & premierement de ceux qu'on appelle reguliers, qui ont deux costez paralleles entr'eux. Soit proposé à mesurer le trapeze rectangle ABCD, il faut ajoûter ensemble les deux costez AC, & BD, & multiplier la moitié de leur somme par le costé CD.

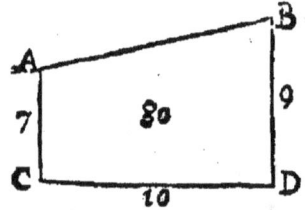

Exemple. Soit le costé AC de 7 mesures, & le costé DB de 9 mesures, leur somme sera 16, dont la moitié 8 sera multipliée par 10 qui est le costé CD perpendiculaire sur AC, & DB, & l'on aura 80 pour la superficie requise.

Les trapezes isosceles qui ont deux co-
stez paralleles, & les angles sur les mes-
mes costez égaux, sont mesurez en ajoûtant
ensemble les deux costez paralleles, & mul-
tipliant la moitié de leur somme par la per-
pendiculaire qui tombera de l'un des angles
égaux sur le costé opposé. Exemple soit pro-
posé à mesurer le trapeze isoscele ABCD,
dont le costé AB est paralelle à CD, & dont
l'un est de 6 & l'autre de 10 mesures, la moi-
tié de leur som-
me est 8, qu'il
faut multiplier
par la perpendi-
culaire AE de 7.
mesures ; ce qui
donnera 56. me-
sures pour la superficie requise. Les trape-
zes irreguliers sont mesurez estant divisez
en triangles, comme le trapeze ABCD,
qui n'a aucun de ces costez paralleles ny é-
gaux ; il faut diviser cette figure en deux
triangles par la diagonale CB, & des angles
opposez A & D,
faire tomber sur
icelle les perpen-
diculaires AE &
DF, & mesurer
ensuite les deux
triangles CAB &

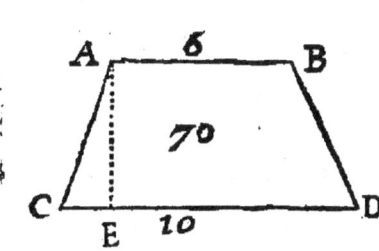

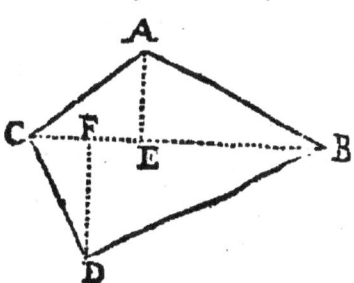

C D B, lesquels triangles il faut ajoûter ensemble, pour avoir la superficie requise.

PROPOSITION X.

Mesurer la superficie d'un cercle.

CEtte propofition n'a point encore esté resoluë geometriquement, parce qu'elle suppose la quadrature du cercle que l'on n'a point encore trouvée ; ny mesme la proportion de la circonference avec la ligne droite ; mais on se sert de la regle d'Archimede qui approche assez pour la pratique. Il a trouvé que la proportion de la circonference d'un cercle à son diametre estoit à peu prés comme de 7 à 22. C'est pourquoy si l'on multiplie toute la circonference par le quart du diametre, ou tout le diametre par le quart de la circonference ce qui est le mesme l'on aura la superficie du cercle proposé. Exemple

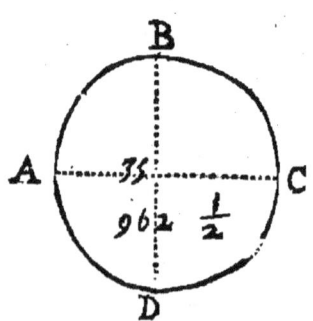

Soit proposé à mesurer le cercle ABCD, dont le diametre AC ou BD soit 35 mesures, il faut faire une regle de proportion en cette maniere, en disant, comme 7 à 22—35 soit à un autre nombre, & l'on trouvera que la circonference sera 110. Il faut

ensuite multiplier 27 ½ quart de la mesme circonference par 35 diametre du cercle, & l'on aura 962 ½ pour la superficie requise. Il en arrivera de mesme, si l'on multiplie le quart du diametre par toute la circonference.

Autre maniere de mesurer le Cercle.

CEtte methode est encore d'Archimede, & elle est plus abregée que la precedente, quoy qu'elle soit fondée sur le mesme principe : aprés avoir connu le diametre du cercle proposé, faites un quarré de ce diametre, la superficie de ce quarré sera à la superficie du cercle, comme 14 est à 11. Reprenons le mesme exemple que cy-devant pour en connoistre la preuve. Le diametre du cercle soit encore 35, le quarré de 35 est 1225, lesquels 1225 il faut mettre au troisiéme terme de la regle de proportion, en disant, comme 14 est à 11, ainsi 1225 soit à un autre nombre, que l'on trouvera estre 962 ½ pour la superficie, comme en l'exemple cy-devant proposé.

PROPOSITION XI.

Mesurer une portion de cercle.

TOute portion de cercle s'appelle secteur ou segment de cercle, secteur

PRATIQUE. 23

est une portion de cercle qui est comprise entre deux demi-diametres & une portion d'arc, comme ABGC, segment de cercle est une portion comprise d'une ligne droite & d'une portion de cercle, comme CDE, ou comme le demicercle BED. Pour mesurer un secteur de cercle, comme ABGC, il faut sçavoir que la superficie d'un secteur de cercle est à toute la superficie du mesme cercle, comme la portion de la circonference du mesme secteur, est à toute la circonference du cercle. Par exemple, soit proposé à me-

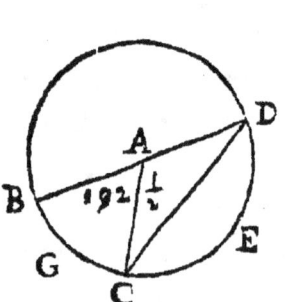

surer le secteur AB GC supposant la superficie du cercle précedent de 962$\frac{1}{2}$, & la portion de l'arc BGC la cinquiéme partie de toute la circonference du cercle, le secteur sera la cinquiéme partie de la superficie du mesme cercle. Ainsi la superficie de tout le cercle BCD étant 962$\frac{1}{2}$, la superficie du secteur ABGC de ce même cercle sera 192$\frac{1}{2}$.

Pour la superficie d'un segment de cercle, il faut premierement trouver le secteur par la précedente proposition, & soustraire de ce secteur le triangle fait de deux costez du secteur, & de la corde du segment. Par exem-

B iiij

ple, pour avoir la superficie du segment CDE, il faut mesurer tout le secteur CADE, & en soustraire le triangle CAD, restera le segment CDE, dont on aura la superficie.

PROPOSITION XII.

Mesurer la superficie d'une Ellipse, vulgairement appellée ovale.

LA superficie de l'Ellipse est à la superficie d'un cercle, dont le diametre est égal au petit axe de la mesme Ellipse, comme le grand axe est au petit ; & par consequent le grand axe est au petit axe, comme la superficie de l'Ellipse est à la superficie d'un cercle fait du petit axe. Ainsi pour avoir la superficie d'une Ellipse, il faut premierement trouver la superficie du cercle fait du petit axe, & augmenter cette superficie, selon la proportion qu'il y a du petit axe au grand. Exemple. Supposons que

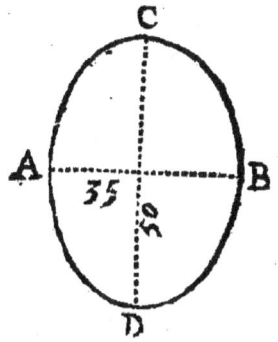

le petit axe AB soit 35, & le grand axe CD soit 50, le cercle qui aura 35 pour diametre, contiendra 962 $\frac{1}{2}$ en superficie, ordonnant la regle de proportion. Ainsi l'on dira, comme 35 — à 50 — 962 $\frac{1}{2}$ soit à un autre nombre, il viendra 1375 pour la superficie requise.

PRATIQUE.

Autre maniere de mesurer l'Ellipse.

IL faut faire un rectangle du plus grand & du plus petit axe, & la superficie de ce rectangle, sera à la superficie de l'Ellipse, comme 14 est à 11. Supposons encore la mesme figure, le petit axe AB 35, & le grand axe CD 50, en multipliant 50 par 35, l'on aura 1750 pour le contenu du rectangle fait de deux axes de l'Ellipse, puis ordonnant la regle de proportion ainsi l'on dira, comme 14 — à 11. — 1750. soit à un autre nombre, il viendra 1375 pour la superficie de l'Ellipse, comme par la methode cy-devant expliquée.

PROPOSITION XIII.

Mesurer des Portions d'Ellipse.

LEs portions d'Ellipse qui ont mesme raison aux portions du cercle d'escrit du petit axe, sont entre elles, comme le grand axe est au petit axe des mesmes Ellipses.

Cecy est un corollaire de la premiere methode que j'ay donnée pour mesurer le cercle; car puisque la superficie d'une Ellipse est à la superficie d'un cercle décrit du petit axe de la mesme Ellipse, comme le grand axe est au petit, toutes les portions d'Ellip-

ses qui répondront aux portions de cercle, seront entre elles, comme la superficie de l'Ellipse est à la superficie du mesme cercle : ce qui est connu par la presente figure, où je suppose le cercle ABCD décrit du petit axe de l'Ellipse. Exemple.

Supposons que la superficie du cercle ABCD soit encore de 962 $\frac{1}{2}$, & que la superficie de l'Ellipse soit 1375; les deux secteurs IKD, NLH seront entr'eux comme 35 est à 50, c'est à dire comme les deux axes, & que le secteur IKD soit la septiéme partie du cercle, il contiendra 137 $\frac{1}{2}$ si l'on mene les lignes à plomb, elles répondront aux mesmes parties du secteur LNH de l'Ellipse ; Ainsi pour en trouver la superficie l'on dira par une regle de proportion, comme —— 35 —— 50 —— 137 $\frac{1}{2}$ soit à un autre nombre, qui sera 196 $\frac{3}{7}$, pour la la superficie du secteur LNH de l'Ellipse. Les segmens d'Ellipses seront mesurez par la mesme methode : car, par exemple, si l'on veut avoir la superficie du segment d'Ellipse GHM, il faut connoistre le segment du cercle DCO qui luy répond, & l'augmenter suivant la proportion du petit axe au grand axe de l'Ellipse, & ainsi de même dans toutes les autres portions d'Ellipses.

DE LA MESURE DE LA SUPERFICIE DES CORPS SOLIDES.

PROPOSITION I.

Mesurer la surface convexe d'un cylindre.

LA superficie convexe d'un cylindre sans baze, est égale à la superficie d'un rectangle, dont un costé sera la hauteur du cylindre, & l'autre costé la circonference du cercle de sa baze. Ainsi si l'on multiplie la hauteur du cylindre proposé, par la circonference du cercle de sa baze, l'on aura la superficie convexe dudit cylindre. Supoſons que la hauteur du cylindre ABCD, soit de 15. mesures, & que les bazes opposées de ce cylindre soient des cercles paralleles, dont la circonference soit 26; il faut multiplier 15 par 26, & l'on aura 390 pour la superficie requise.

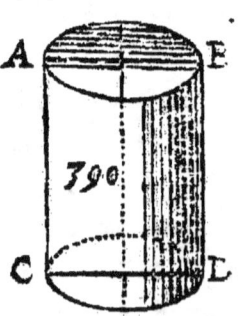

28 GEOMETRIE

PROPOSITION II.

Mesurer la superficie d'un cylindre, dont l'un des bouts est coupé par un plan oblique à l'axe.

IL faut mesurer la partie de la surface du cylindre proposé, depuis sa baze qui est perpendiculaire à l'axe, jusques à la partie la plus basse de la section oblique, comme si le cylindre n'avoit que cette longueur, & ensuite il faut mesurer le restant de ce qui est oblique, comme si c'estoit un morceau separé, & de ce restant en prendre la moitié, & l'ajoûter à la partie premierement mesurée, & l'on aura la superficie requise.

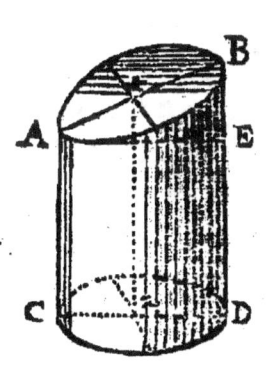

Exemple. Soit le cylindre A B C D, dont la partie A B est coupée obliquement à l'axe 1. 2; il faut mesurer la partie A E, C D comme un cylindre dont les deux bazes sont paralleles & perpendiculaires à l'axe, la hauteur de ladite partie estant supposée de 8 mesures, & la circonference de la baze de 21 mesures, ladite superficie contiendra 168 mesures; il faut ensuite mesurer la partie B E, que je suppose de 4 me-

PRATIQUE. 29

sures & la multiplier par 21 de circonference, le produit sera 84, dont la moitié est 42, qu'il faut ajoûter avec les 168, l'on aura 210 mesures pour la superficie requise.

Cette proposition peut servir à mesurer les berceaux coupez obliquement.

BROPOSITION III.

Mesurer la surface convexe d'un Cone.

POur mesurer la surface d'un cone droit, il faut mesurer la circonference circulaire de sa baze, & multiplier cette circonference par la moitié du côté du mesme cone, ou le côté par la moitié de la circonference, & l'on aura la surface requise. Exemple. Soit le cone droit ABC, dont la circonference de sa baze circulaire AECD soit de 35 mesures, & son côté BA de 18 mesures, il faut multiplier 35 par 9 moitié de 18, & l'on aura 315 pour la surface requise.

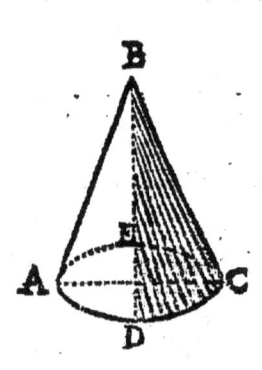

Si le cone proposé à mesurer est oblique, c'est-à-dire qu'il y ait un côté plus long que l'autre; il faut ajoûter ensemble le grand & & le petit côté, & de leur somme en pren-

30 GEOMETRIE.

dre le quart, qu'il faut multiplier par la circonference de sa base, & l'on aura le requis Exemple. Soit le cone oblique ABCD, dont la base ADCE qui est circulaire & oblique à l'axe, ait 25 mesures de circonfe-

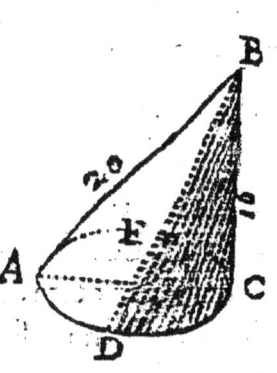

rence, le costé AB 20, le costé BC 16, il faut ajoûter 16 & 20 qui font 36, dont le quart est 9 qu'il faut multiplier par 25 de la circonference de la base, & l'on aura 225 pour la surface requise.

Cette regle peut servir à mesurer les trompes droites & obliques.

PROPOSITION IV.

Mesurer la surface convexe d'un Cone tronqué.

IL faut ajoûter ensemble la circonference de la base du cone & celle de la partie tronquée, & prendre la moitié de leur somme qu'il faut multiplier par le costé du mesme cone, & l'on aura la surface requise. Exemple. Soit proposé à mesurer le cone tronqué ABCD, il faut ajoûter ensemble les circonferences CHDG & ALBO, que je suppose estre 56, dont la moitié est 28, qu'il

PRATIQUE. 31

faut multiplier par un des costez A D ou B C, que je suppose estre 16, & l'on aura 448 pour la surface requise.

Si le cone tronqué est oblique, & que les bases soient parallèles, il faut mettre ensemble le grand & le petit costé, & en prendre la moitié, qu'il faut multiplier par la moitié de la somme des deux circonferences, & l'on aura la superficie requise. Exemple. Soit le cone oblique tronqué A B D C, dont les circonferences des bases soient ensemble 48, la moitié sera 24, le plus grand costé AD soit 18, & le petit costé B C soit 12, leur somme est 30, dont la moitié est 15, qu'il faut multiplier par 24, & l'on aura 360 pour la surface requise.

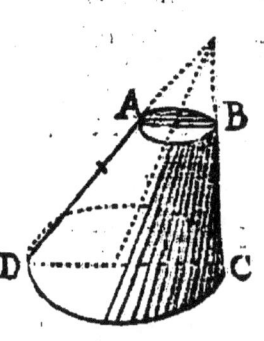

PROPOSITION V.

Mesurer la surface convexe d'une Sphere.

IL faut multiplier la circonference du plus grand cercle de la sphere par son diametre & le produit sera le requis. Exemple. Sup-

posons que le diametre AC de la sphere soit 35, & la circonference du plus grand cercle ABCD sera de 110, il faut donc multiplier 35 par 110, & l'on aura 3850 pour la surface requise: l'on aura encore la mesme surface, en multipliant le quarré fait du plus grand diametre de la sphere par $3\frac{1}{7}$: ainsi le diametre estant 35, le quarré de 35 est 1225, qu'il faut multiplier par $3\frac{1}{7}$, & l'on aura 3850 pour la surface requise comme cy-devant.

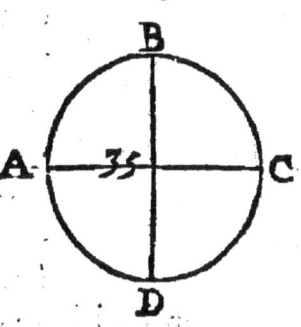

PROPOSITION VI.

Mesurer la superficie convexe d'une portion de Sphere.

IL faut multiplier tout le grand diametre de la sphere, par la plus grande hauteur de la portion proposée, vous aurez un rectangle qu'il faut multiplier par $3\frac{1}{7}$ pour avoir le requis. Exemple. Soit proposé à mesurer la superficie convexe de la portion de sphere A B C, dont le diametre entier BC soit de 35 mesures, & la plus grande hauteur de la portion à mesurer soit AE de 12, il faut multiplier 12 par 35, & l'on aura 420
qu'il

PRATIQUE. 33

qu'il faut multiplier par $3\frac{1}{7}$, pour avoir 1320 pour la superficie requise.

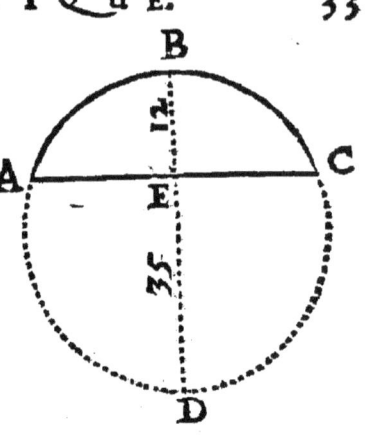

L'on peut encore mesurer cette superficie par une regle de proportion, en disant, comme le diametre de la sphere est à la superficie de la même sphere, la hauteur de la portion est à la superficie de la mesme portion. Ainsi supposant que le diametre de la Sphere soit 35, & la superficie 3850 comme cy-devant, la hauteur de la portion BE estant 12, on trouvera par la regle de proportion 1320 pour la superficie requise.

PROPOSITION VII.

Mesurer la superficie d'un Spheroide ou solide Elliptique.

IL faut premierement sçavoir que la superficie d'un solide elliptique est à la superficie d'une sphere inscrite dans le mesme spheroïde, comme le grand axe est au petit. Ainsi ayant trouvé par les propositions precedentes la superficie de la sphere inscrite dans le spheroïde proposé, il faut aug-

34　Geometrie

menter cette superficie selon la proportion du petit axe au grand. Exemple soit AB diametre de la sphere inscrite dans le spheroïde ACBD de 35 mesures, sa superficie sera 3850, & le grand axe du spheroïde de 45; il faut ordonner la regle de proportion ainsi : comme 35 — 45 — 3850 soit à un autre nombre, l'on trouvera 4950 pour la superficie requise.

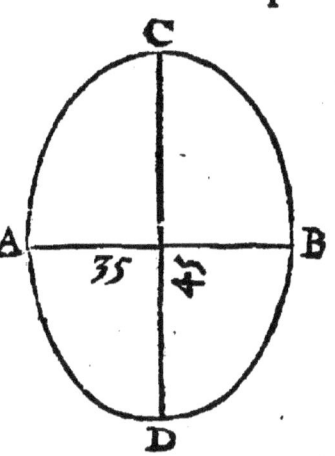

Cette proposition peut servir pour mesurer les voûtes, dont les plans sont ovales; car quoyque l'on ne mesure icy que la surface convexe, c'est le mesme que si l'on mesuroit une superficie concave : l'on peut supposer que ces voûtes ne sont que la moitié d'un spheroïde concave : l'on peut mesme mesurer par cette regle toute autre partie que la moitié d'un spheroïde; car puis qu'il y a mesme proportion de la superficie d'une sphere, dont le diametre soit le petit axe du spheroïde, à la superficie du mesme spheroïde, comme le petit axe est au grand; l'on peut en gardant la mesme raison, trouver toutes les parties du mesme spheroïde.

DE LA STEREOMETRIE
OU DE LA MESURE DES CORPS SOLIDES.

PROPOSITION I.

Mesurer la solidité d'un cube.

LE cube est un solide rectangle dont toutes les faces sont égales & tous les angles solides droits. Pour mesurer le cube il faut avoir la superficie de l'une de ses faces, par les precedentes propositions, & multiplier cette superficie par l'un des costez du cube, le produit donnera la solidité. Exemple soit proposé à mesurer le cube A

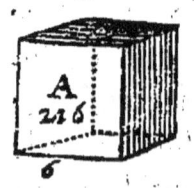

dont chaque costé soit de 6 mesures, la superficie de l'un de ses costez sera 36, laquelle il faut multiplier par 6 l'un des costez du cube, & l'on aura 216 pour la solidité requise.

PROPOSITION II.

Mesurer un solide rectangle oblong.

IL faut multiplier la base du solide oblong par la hauteur élevée au dessus de la mesme base, & l'on aura la solidité requise. Exemple soit proposé à mesurer le solide B, dont la superficie de la base CD soit de 24 mesures, & la hauteur CE de 5 mesures, il faut multiplier 24 par 5, & l'on aura 120 pour la solidité requise.

PROPOSITION III.

Mesurer un solide rectangle oblong coupé obliquement en sa hauteur perpendiculaire.

IL y a dans ce solide, un solide rectangle oblong, & une partie d'un autre solide aussi rectangle, pour les mesurer séparément.

Il faut multiplier la superficie de la face opposée à celle qui est oblique, par la moindre hauteur pour avoir le solide rectangle entier, & ensuite multiplier la superficie de la mesme face par l'excés dont la grande hauteur, surpasse la moindre, & de ce produit en prendre la moitié, puis ajoûter cette moitié avec la somme du soli-

PRATIQUE. 37

de rectangle entier, & l'on aura la solidité requise. Exemple soit proposé à mesurer le 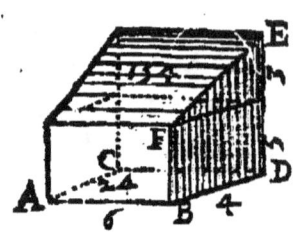 solide AE dont la face ABDC contient 24 mesures en superficie, & la moindre hauteur BF 5 mesures, en multipliant l'un par l'autre, l'on aura 120 pour la solidité du solide rectangle, compris dans le solide AE: puis en multipliant la mesme face ABDC de 24 mesures, par 3 qui est l'excés dont la grande hauteur DE, qui est de 8 mesures surpasse la petite BF qui est de 5; l'on aura 72 dont la moitié 36 sera la solidité de la moitié d'un solide rectangle : puis il faut ajoûter 120 & 36 qui font 156 pour toute la solidité requise.

PROPOSITION IV.

Mesurer la solidité d'un Prisme.

Soit proposé à mesurer un prisme droit dont les bases soient triangulaires, il faut mesurer la superficie de l'une des bases, puis multiplier le produit par la hauteur du prisme, & l'on aura la solidité requise. Exemple soit proposé à mesurer le prisme AB, ayant les bases triangulaires paralleles, & les costez perpendiculaires aux mesmes bases.

C iij

38 GÉOMÉTRIE

Supposons que la superficie de l'une de ses bases soit 18, la hauteur AB soit 15, il faut multiplier 15 par 18, pour avoir 270 pour la solidité requise.

Tous les autres prismes dont les bazes auront d'autres figures paralleles & perpendiculaires aux costez, seront mesurez de mesme. Soit le prisme CD, dont les bases sont des pentagones, il faut avoir la superficie de l'une de ses bases, & la multiplier par la hauteur CD, pour avoir la solidité requise.

Il en est de mesme des prismes dont les bases sont des trapezes, comme le prisme EF.

L'on mesure aussi de cette maniere la solidité des colomnes & des cylindres droits, ayant par exemple à mesurer la solidité du cylindre droit HI, dont les bases sont des cercles paralleles, & perpendiculaires à l'axe, il faut avoir la superficie de l'une de ses bases, & la mul-

PRATIQUE. 39

tiplier par la hauteur HI, & l'on aura la solidité requise, quand les bases des cylindres seront des ellipses, l'on mesurera la superficie de l'une de ses bases, que l'on multipliera par la hauteur comme cy-devant pour avoir la solidité.

PROPOSITION V.

Mesurer la solidité des Prismes obliques.

LEs prismes obliques sont ceux dont les bases & les costez sont paralelles entre eux; mais les mêmes bases sont obliques sur les costez. Pour les mesurer, il faut de l'extremité de l'une des bases faire tomber une perpendiculaire sur l'autre base, & multi-

plier la hauteur de cette perpendiculaire, par la superficie de la base sur laquelle tombe la perpendiculaire. Exemple soit le prisme A dont les bases ne sont point perpendiculaires aux costez; il faut de l'extremité B faire tomber B C perpendiculaire sur la base DEF, & multiplier la superficie de cette base par BC, & l'on aura la solidi-

C iiij

té. Il en sera de même des cylindres obliques ; car pour avoir la solidité du cylindre B dont les bases sont obliques avec les costez, il faut de l'extremité C faire tomber perpendiculairement sur la base A la ligne CD, cette ligne estant multipliée par la superficie de l'une des bases, donnera la solidité du cylindre oblique.

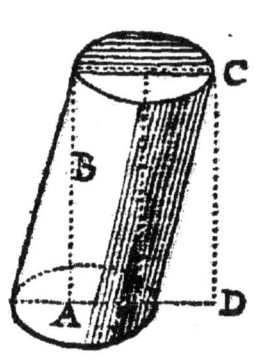

PROPOSITION VI.

Mesurer la solidité des Pyramides & des Cones.

L'On aura la solidité des pyramides & des cones droits, en multipliant leur base par le tiers de la perpendiculaire qui tombe du sommet sur les mêmes bases.

Exemple soit proposé à mesurer la pyramide ABCDE, il faut du sommet A faire tomber perpendiculairement sur la base BCDE la ligne AG, que je suppose estre de 9 mesures, & la superficie de la base de 12 mesures. Il faut multiplier le tiers

PRATIQUE. 41

de 9 par 12, ou le tiers de 12 par 9, & l'on aura 36 pour la solidité requise.

Il en est de mesme de toutes les pyramides dont les bases ont d'autres figures, comme triangles, pentagones, hexagones, &c.

Les cones seront mesurez de mesme ; car ayant multiplié la superficie de leurs bases circulaires par le tiers de la ligne qui tombe perpendiculairement du sommet sur la base, l'on aura la solidité requise.

Par exemple je suppose que la base AECD soit de 25 mesures, & que la perpendiculaire BF soit de 12, si l'on multiplie le tiers de 12 par 25, l'on aura 100 pour la solidité du cone proposé.

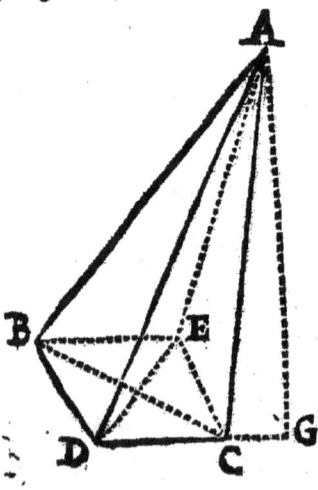

Les pyramides & les cones obliques seront aussi mesurez par cette methode. Par exemple, supposons que le sommet de la pyramide oblique ne tombe point perpendiculairement sur la base BDCE, il faut prolonger DC,

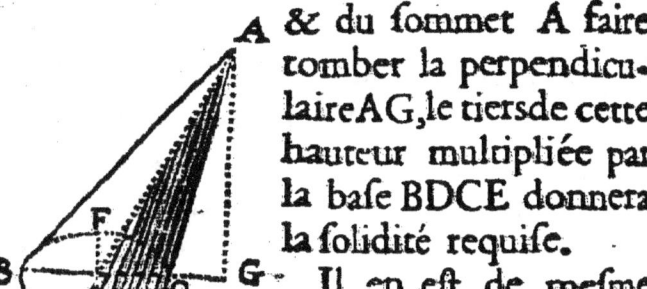

& du sommet A faire tomber la perpendiculaire AG, le tiers de cette hauteur multipliée par la base BDCE donnera la solidité requise.

Il en est de mesme des cones & de tous les solides pyramidaux.

PROPOSITION VII.

Mesurer la solidité des pyramides & des cones tronquez.

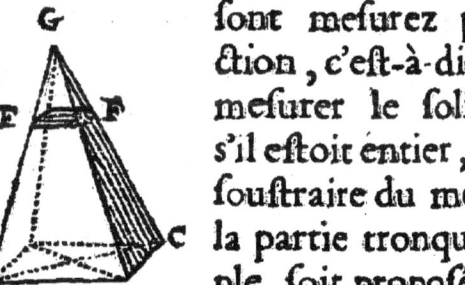

LEs pyramides & les cones droits tronquez par une section parallele à la base, sont mesurez par soustraction, c'est-à-dire qu'il faut mesurer le solide comme s'il estoit entier, & ensuite soustraire du mesme solide la partie tronquée. Exemple soit proposé à mesurer la pyramide droite tronquée ACEF, il faut la prolonger jusques à son sommet G, & mesurer ladite pyramide comme si elle étoit entiere : je suppose que la solidité totale soit 60 mesures, il faut ensuite mesurer par la même regle la pyramide imaginée de la par-

tie tronquée EFG, que je suppose contenir 15 mesures, lesquelles il faut oster de 60, il restera 45 mesures pour la solidité de la pyramide tronquée proposée à mesurer.

Les cones & tous les autres corps pyramidaux droits tronquez seront mesurez par la même methode.

PROPOSITION VIII.

Mesurer les pyramides & les cones tronquez obliquemens.

IL faut sçavoir que les corps pyramidaux peuvent estre tronquez par des plans obliques à l'axe, & que la maniere de les mesurer ne differe pas de la regle precedente.

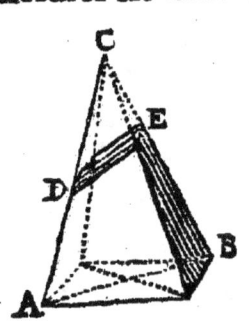

Exemple soit proposé à mesurer la pyramide droite C A B, tronquée par un plan DE oblique à l'axe, ou qui n'est pas parallele à la baze AB; il faut par les regles cy-devant expliquées, mesurer la pyramide entiere CAB que je suppose de 55 mesures, & ensuite mesurer la partie CDE par la methode que j'ay donnée cy-devant pour la mesure des pyramides obliques, laquelle partie je suppose estre de 18 mesures, & ensuite ostant 18 de 55, il restera 37 me-

44 GEOMETRIE
sures pour la solidité de la pyramide tronquée DAEB.

Les cones & tous les autres corps pyramidaux coupez obliquement seront mesurez par la méme methode.

PROPOSITION IX.

Mesurer la solidité d'une Sphere ou Globe.

LA solidité d'une sphere est mesurée, en multipliant sa superficie convexe, par le tiers du demi-diametre, ou toute la superficie convexe par tout le diametre, & du produit en prendre la sixiéme partie, l'on aura par l'une ou l'autre de ces deux pratiques la solidité requise. Exemple soit proposé à

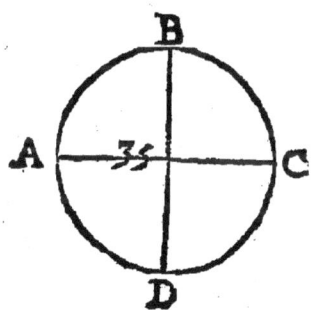

mesurer la solidité de la sphere ABCD, dont le diametre soit de 35 mesures, la circonference sera 110, & sa superficie convexe sera par consequent 3850, qu'il faut multiplier par 35, l'on aura 134750, dont il en faut prendre la sixiéme partie 22458⅓ pour la solidité requise.

PRATIQUE. 45

PROPOSITION X.

Mesurer la solidité des portions d'une Sphere.

LEs portions d'une Sphere sont, ou un secteur, ou un segment solide de sphere; l'on connoistra la mesure du segment par celle du secteur : il faut donc commencer par la mesure du secteur. J'appelle secteur de sphere, un corps solide piramydal comme HIDK, composé d'un segment de sphere IDK, & d'un cone droit HIK, qui a son sommet H au centre de la sphere, & dont la base est la même que celle du segment IDK; ce solide sera à toute la solidité de la sphe-

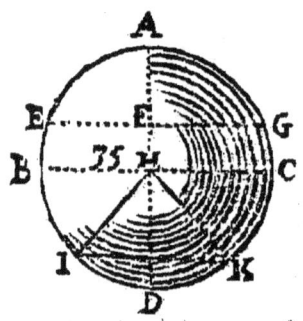

re, comme la superficie de sa baze IDK est à toute la superficie de la sphere. Exemple. Si la solidité totale de la sphere est $2458\frac{1}{3}$, sa superficie estant de 3850. Si la superficie de la base du secteur est $\frac{1}{6}$ de la superficie de la sphere, c'est à dire de $641\frac{2}{3}$ il faut prendre $\frac{1}{6}$ de la solidité de la sphere, & l'on aura $3743\frac{1}{18}$ pour la solidité requise.

Si la portion proposée est un segment de sphere comme IDK, il faut mesurer le secteur entier comme cy-devant, & mesurer

ensuite la partie HIK qui est un cone droit : dont H sera le sommet & IK la base, lequel cone il faut soustraire de tout le secteur, & l'on aura la solidité du segment IDK.

PROPOSITION XL.

Mesurer la solidité des Corps reguliers.

LEs corps reguliers sont mesurez par pyramides, dont le sommet est le centre, l'une des faces est la base de la pyramide. Exemple soit proposé à mesurer le dodecaëdre A, dont la superficie de l'un de ses pentagones BCDEF soit de 15 mesures &

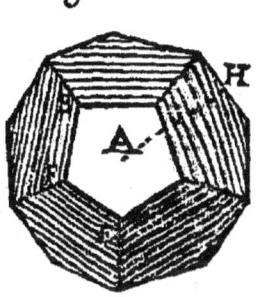

la perpendiculaire HA soit de 12 mesures, il faut multiplier 12 par 5, & l'on aura 60 dont le tiers 20 est la solidité d'une des pyramides, lesquels 20 il faut multiplier par 12 qui est le nombre des faces du dodecaëdre, & l'on aura 240 pour la solidité requise.

Cette regle servira pour mesurer tous les autres corps reguliers, comme l'octaëdre &c. & autres même irreguliers, pourveu que l'on puisse imaginer un centre commun à tous les sommets des pyramides dont les faces seront les costez ou pans du corps solide proposé à mesurer.

PRATIQUE.

PROPOSITION XII.

Mesurer la solidité d'un Spheroïde.

UN spheroïde est un solide fait à peu prés comme un œuf; il est formé de la circonvolution d'une demi Ellipse allentour de l'un de ses deux axes.

La connoissance de la mesure des spheroïdes donne celle de mesurer le solide des voûtes de four, dont les plans sont elliptiques pour les mesurer. Il faut sçavoir que tout spheroïde est quadruple d'un cone dont la base a pour diametre le petit axe, & pour hauteur la moitié du grand axe du spheroïde. Exemple soit proposé à mesurer le spheroïde ABCD, dont le petit axe AB soit 12, & le grand axe CD 20, la moitié CE sera 10; il faut trouver le solide du cone dont le diametre de la base soit 12, & l'axe CE soit 10, l'on trouvera par les regles précedentes que le cone CAED contiendra en solidité $377\frac{1}{7}$ qu'il faut quadrupler, & l'on aura $1508\frac{4}{7}$ pour la solidité requise du spheroïde.

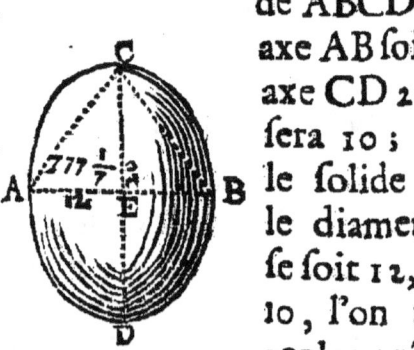

DE LA CONSTRUCTION ET DU TOISÉ
DES BASTIMENS.

Comme l'on donnera icy la maniere de construire les differens ouvrages, qui composent les Bastimens, avant que d'en donner le toisé, parce qu'il faut supposer un ouvrage avant que de le toiser; il semble qu'il eust este plus naturel de commencer par les fondemens des édifices, comme par les gros murs, les murs de reffend, &c. suivant l'ordre de leur construction : mais comme c'est l'usage de toiser les Bastimens dans l'ordre contraire de leur construction, l'on a crû que l'on pourroit suivre ce même ordre sans faire de confusion, en expliquant dans chaque espece d'ouvrage les differentes manieres de le construire, lequel ordre sera expliqué à la suite par un modele de devis d'un Bastiment.

Il faut sçavoir que pour le toisé de la maçonnerie des Bastimens l'on distingue ordinairement de deux sortes d'ouvrages, dont les uns s'appellent gros ouvrages, & les autres

Pratique.

tres s'appellent legers ouvrages. Il est necessaire de sçavoir en quoy consiste cette difference.

L'on appelle gros ouvrages tous les murs de faces, de reffend, mitoyens, murs de puits, & d'aisances, contre-murs, murs sous les cloizons, murs d'eschiffres, les voutes de caves & autres faites de pierre ou de moilon, avec leurs reins; les grandes & petites marches, les voutes pour les descentes de caves, les vis potageres, les massifs sous les marches des perrons, les bouchemens & percemens des portes & croisées à mur plein.

Les corniches & moulures de pierre de tailles dans les murs de face ou autres, quand on n'en a point fait de distinction ou de marché à part; les éviers, les lavoirs & les lucarnes, quand elles sont de pierre de taille ou de moilon avec plastre, les gros ouvrages peuvent estre de differens prix, même dans chaque espéce, comme les murs selon leurs qualitez & leurs épaisseurs; les voutes de même, & ainsi du reste; mais il faut que les prix soient specifiez dans les marchez.

Les legers ouvrages sont les cheminées, les planchers, les cloizons, les lambris, les escaliers de charpenterie, les exhausemens dans les greniers sous le pied des chevrons, les lucarnes avec leurs jouës quand elles sont faites de charpenterie revetuë, les en-

D

duits, les crespis, les renformis faits contre les vieux murs, les scellemens des bois dans les murs ou cloisons, les moulures des corniches & autres ornemens d'Architecture quand ils sont de plastre, les fours, les potagers, les carrelages, quand il n'y a point de prix particulier, les contrecœurs & atres de cheminées, les aires, les mangeoires, les scellemens de portes, de croisées, de lambris, de chevilles & corbeaux de bois ou fer, de grilles de fer, les terres massives qui sont comptées pour le vuide des caves ou autres lieux, à moins que l'on en ait fait distinction de prix ; car l'on ne fait ordinairement qu'un seul prix pour les legers ouvrages, à moins que ce ne soit pour les cheminées de brique ou de pierre de taille, qui sont plus cheres que les autres legers ouvrages.

Il faut encore sçavoir que pour exprimer la valeur d'une toise d'ouvrage, l'usage est de dire toise à mur, ce mot doit s'entendre en general : ainsi pour oster l'équivoque quand on dit toise à mur, cela se doit rapporter à l'espece d'ouvrage que l'on toise ; comme toise à mur de gros ouvrages a rapport à toise à mur des mêmes ouvrages, & toise à mur de legers ouvrages a rapport à toise à mur des mêmes legers ouvrages.

Dans l'usage ordinaire de toiser les ou-

PRATIQUE. 51

vrages de maçonnerie, quand il se trouve au bout de la mesure moins d'un pied, l'on ne compte que les quarts, les demis, & les trois quarts de pieds : comme par exemple, 12 pieds un pouce ne sont comptez que pour 12 pieds ; 12 pieds 2 pouces pour 12 pieds $\frac{1}{4}$. 12 pieds quatre pouces pour 12 pieds $\frac{1}{4}$; 12 pieds 5 pouces pour 12 pieds $\frac{1}{2}$; 12 pieds 7 pouces pour 12 pieds $\frac{1}{2}$; 12 pieds 8 pouces pour 12 pieds $\frac{1}{4}$; 12 pieds 10 pouces pour 12 pieds $\frac{3}{4}$, & 12 pieds 11 pouces pour 13 pieds, & ainsi des autres, en prenant toûjours dans les fractions de pied pour partie aliquote $\frac{1}{4}\frac{1}{2}\frac{3}{4}$, de l'entier, & les autres parties qui en approchent le plus.

La methode ordinaire d'assembler la valeur d'un article, de plusieurs, ou de tout un toisé, est de ne compter de partie aliquote que la demie toise : après les toises tout ce qui se trouve au dessous de la demie toise, est compté en pieds simplement; mais quand il y a en pieds plus d'une demie toise, l'on compte aprés les toises ladite demie-toise & le reste en pieds ; comme par exemple si on trouve 4 toises 15 pieds, on compte simplement 4 toises 15 pieds. Mais si on trouve 4 toises 25 pieds, on compte 4 toises $\frac{1}{2}$ 7 pieds, parce qu'il y a 7 pieds de plus que la demie-toise.

Comme l'on toise les bastimens dans l'or-

D ij

dre contraire de leur conſtruction, l'on commence par les parties les plus élevées, comme les ſouches de cheminées, les pignons, les lucarnes; & l'on fait le toiſé de chaque étage dans lequel on comprend tout ce qu'il y a de cheminées, de cloiſons, de murs de faces, de murs de reffend, d'eſcaliers &c. juſques au deſſous du plancher du même étage; l'on toiſe ainſi d'étage en étage, & l'on finit par le plus bas de l'édifice.

Conſtruction des Cheminées.

L'On fait ordinairement de trois ſortes de conſtruction de cheminées, dont l'une eſt de brique, l'autre de plaſtre, & l'autre de pierre de taille. La meilleure eſt celle qui eſt faite de brique bien cuite poſée avec mortier de chaux & ſable paſſé au pannier; le mortier ſe lie mieux avec la brique que le plaſtre: l'on doit enduire le dedans de la cheminée le plus uniment & avec moins d'épaiſſeur que faire ſe pourra; car plus l'enduit eſt uni, & moins la ſuie s'y attache; & comme il n'y a pas de plaſtre par tout, l'on peut auſſi les enduire de mortier de chaux & ſable, dont le ſable ſoit bien fin.

Aux baſtimens conſiderables l'on fait les cheminées de pierre de taille depuis le bas

des combles jusques à leur fermeture ; il faut que ces pierres ou briques soient bien jointes avec des crampons de fer, & maçonnées avec mortier fin ; on leur donne la même épaisseur qu'à la brique qui est de quatre pouces.

L'autre construction dont on se sert à Paris & aux environs, & qui est la plus commune, est de plastre pur pigeonné à la main, enduit de plastre au pannier des deux côtez, L'on donne trois pouces au moins d'épaisseur aux languettes ; cette construction est assez bonne quand on prend soin de la bien faire & que le plastre est bon. Lorsque les tuyaux de cheminées sont joints contre les murs, il y faut faire des tranchées & y mettre des fantons de fer de pied en pied, & y mettre aussi des équerres de fer pour lier les tuyaux ensemble.

Dans les païs où il n'y a ny plastre ny brique, & que la pierre est commune, l'on fait les tuyaux de cheminées tout de pierre de taille, & l'on donne au moins quatre pouces d'épaisseur ausdits tuyaux ou languettes. L'on pose le tout avec mortier de chaux & sable, & les joints doivent estre bien faits, le tout retenu avec crampons de fer.

Les moindres cheminées doivent avoir 9 pouces de largeur de tuyau dans œuvre, & les plus grandes 1 pied ; car si elles estoient

plus larges, elles fumeroient. La fermeture des cheminées se fait en portion de cercle par dedans, & l'on donne à cette fermeture quatre pouces d'ouverture pour le passage de la fumée : l'on fait la longueur desdits tuyaux à proportion des lieux où ils doivent servir ; les plus grandes cheminées ne doivent point passer 6 pieds, les cheminées des grandes chambres 4 pieds, celles des cabinets 3 pieds, & moins selon le lieu où elles sont.

Toisé des Cheminées.

L'On appelle souche de cheminées plusieurs tuyaux joints ensemble, & pour toiser lesdits tuyaux, il faut en prendre le pourtour exterieur, duquel pourtour il faut rabbattre 4 épaisseurs de languettes : si les languettes sont de plastre, elles doivent avoir 3 pouces d'épaisseur ; ainsi il faut rabbattre 1 pied du pourtour : si elles sont de brique, elles auront 4 pouces d'épaisseur, & il faut rabbattre 16 pouces dudit pourtour ; puis il faut ajoûter à ce pourtour toutes les languettes qui sont au dedans desdites souches de cheminées. Ensuite la hauteur se prend du sommet desdites cheminées, jusques au dessous du plus proche plancher; & on ajoûtera à cette hauteur un demi pied pour la fermeture desdits tuyaux de cheminées ; la

multiplication du pourtour par la hauteur donnera la quantité de toises que contient la souche de cheminée.

L'on ajoûtera au produit les plintes, larmiers ou corniches que l'on fait ordinairement au haut des cheminées, lesquels on toisera de la maniere qu'il sera expliqué cy-aprés dans l'article des moulures.

On continuëra ainsi de toiser les tuyaux de cheminées jusques en bas, en toisant toûjours dans chaque étage, du dessous du plancher superieur, jusques au dessous de l'inferieur. Si lesdits tuyaux & souches de cheminées sont dévoyées, c'est-à-dire, s'ils ne sont pas élevez à plomb, l'on en comprendra la hauteur selon la ligne de leur inclination, sur leur contour pris quarrément ou d'équerre sur les costez.

Si en construisant un mur à neuf, on laisse la place dans son épaisseur pour le passage des tuyaux de cheminée, comme l'on fait quand on veut que lesdits tuyaux n'ayent point de saillie outre l'épaisseur dudit mur, & qu'on les veut dévoyer les uns à costé des autres; l'on toisera les languettes desdits tuyaux entre ledit mur, la hauteur sur la largeur prise quarrément sur les costez, & l'on ajoûtera l'un des bouts dudit tuyau pour les deux enduits faits aux deux bouts d'iceluy, & l'on comptera au surplus toutes les

D iiij

languettes qui feront au dedans defdits tuyaux ; mais l'on ne comptera point ledit mur en la largeur defdits tuyaux.

Si le mur dans lequel le tuyau de cheminée eſt pris a plus d'épaiſſeur que la largeur dudit tuyau & l'épaiſſeur de ladite languette, & qu'il faille faire un petit mur ou papin au lieu d'une languette, le petit mur ſera compté ſelon ſon épaiſſeur par rapport audit mur entier ; comme ſi par exemple il n'y a que la moitié de ſon épaiſſeur, il ſera compté pour demi-mur & quart à cauſe de l'enduit, & ainſi des autres épaiſſeurs à proportion.

Si dans l'épaiſſeur d'un mur déja fait on veut mettre des tuyaux de cheminées, en ſorte qu'il faille couper tout ledit mur pour le paſſage deſdits tuyaux; l'on comptera toute la languette compris ſa liaiſon, qui ſervira de doſſier audit tuyau ; & outre cette languette, on comptera un pied à chaque bout dudit tuyau, pour le rétabliſſement de la rupture faite audit mur, & l'on toiſera au ſurplus les autres languettes comme cy-deſſus.

Si l'on veut adoſſer des tuyaux ou manteaux de cheminées contre un mur déja fait, il faut faire des tranchées dans ledit mur de 3 pouces d'enfoncement ſur la largeur des languettes deſdits tuyaux ; il faut outre cet-

te tranchée faire des trous de pied en pied pour y mettre des fantons de fer pour lier lesdites languettes avec ledit mur. Les tranchées & scellemens des fantons doivent estre comptées pour un pied courant, c'est-à-dire 6 toises de longueur pour une toise superficielle.

Si les murs contre lesquels lesdits tuyaux sont adossez ne sont faits qu'à pierre apparente, & qu'il faille les crespir & enduire, ils doivent estre comptés à 4 toises pour une.

Si les mesmes murs sont un peu endommagez, & que l'on soit obligé outre le simple crespis & enduit d'y faire des renformis, alors les faces desdits murs doivent estre comptées à trois toises pour une.

Manteaux de Cheminées.

Dans les maisons considerables l'on fait les jambages des manteaux de cheminées avec pierre de taille dans toute l'épaisseur du mur, principalement aux étages bas, & dans ceux d'enhaut quand il n'y a point de tuyaux au derriere. L'on peut faire aussi lesmémes jambages avec brique & mortier de chaux & sable. Ceux des maisons ordinaires sont faits de moilon ou plastras avec plastre. Au surplus on fait les hottes, ou les gorges & les corps

quarrez des manteaux de cheminées avec plaftre pur, comme les tuyaux cy-devant expliquez. Pour les cheminées de cuifine, fi l'on y fait des jambages, ils doivent eftre de pierre de taille, & les contre-cœurs de de grais ou de brique, le tout contre-gardé de bonnes bandes de fer.

Les manteaux de cheminées doivent eftre proportionnez aux lieux où ils font faits; aux grandes maifons l'on en peut confiderer de quatre fortes pour les principales pieces, fans parler de ceux des offices; comme les falles, les antichambres, les chambres & les cabinets. On donne ordinairement à ceux des falles 6 pieds de large fur 4 pieds de haut & 2 pieds de profondeur; aux antichambres 5 pieds de large, 3 pieds 9 pouces de haut, & 22 pouces de profondeur; aux chambres de parade 4 pieds 9 pouces de large, 3 pieds $\frac{1}{2}$ de haut, & 20 pouces de profondeur; aux chambres à coucher 4 pieds ou 4 pi. $\frac{1}{4}$ de large fur 3 pieds ou 3 pieds $\frac{1}{4}$ de haut, & 18 pouces de profondeur; aux cabinets un peu grands 4 pieds $\frac{1}{2}$ de large, 3 pieds $\frac{1}{4}$ de haut, & 18 pouces de profondeur; aux cabinets moyens au plus 4 pieds de large, aux petits 3 pieds 9 pouces ou 3 pieds $\frac{1}{2}$ de large fur 3 pieds ou 2 pieds 10 pouces de haut.

Ces mefures de manteaux de cheminées

ne sont pas absolument pour toutes sortes de maisons, elles ne sont considerées que comme moyennes entre les grands Palais & les maisons mediocres. Ainsi il est de la prudence de l'Architecte de donner à tous les manteaux de cheminées qu'il ordonne une proportion relative aux bâtimens où ils doivent servir.

Pour les manteaux des cheminées des offices, il faut considerer la maison où on les doit faire, & leur donner les mesures proportionnées à leur usage.

Toisé des Manteaux de Cheminées.

Les manteaux de cheminées se toisent en prenant leur hauteur depuis le dessous du plancher superieur jusques au dessus de l'inferieur, laquelle hauteur doit estre multipliée par le pourtour dudit manteau en son corps seulement ; ce pourtour se compte de trois pourtours pris ensemble, sçavoir du haut dudit manteau au dessous des corniches, du milieu de la gorge ou hotte, & de la platte-bande du chambranle, le tout pris au nud desdits manteaux ; l'on prend le tiers de l'addition de ces trois pourtours pour le multiplier par la hauteur, & le produit donnera la quantité des toises requises. S'il y a des fausses hottes, on les toise à part, mais on doit rabattre un sixiéme pour l'enduit d'un costé.

Outre le toisé du corps desdits manteaux de cheminées l'on toise à part toutes les moulures dont ils sont ornez, comme corniches, architraves, cadres, & autres. La maniere de toiser les moulures sera expliquée au long dans l'article des moulures.

Aux manteaux de cheminées qui sont pris dans l'épaisseur du mur l'on toise le haut jusques à la gorge, comme si c'estoit des languettes: si c'est un vieux mur, l'on ajoûte les deux bouts qui font le parement du mur pour le bout desdits tuyaux que l'on multiplie par la hauteur. L'on toise ensuite le bas en contournant le milieu de la gorge & le quarré des jambages jusques dans l'enfoncement que l'on ajoûte ensemble, dont on prend la moitié que l'on multiplie par la hauteur depuis le dessus du plancher jusques où finit la gorge.

Si lesdits manteaux de cheminées sont faits à hotte comme on les fait pour les cuisines & offices, l'on en prendra la hauteur avec une ligne à plomb suivant la pente de ladite hotte. Cette hauteur sera multipliée par la moitié des deux pourtours pris quarrément, sçavoir sous le plancher & sur la piece de bois qui porte ladite hotte. Si ladite piece est recouverte de plaftre, l'on ajoûtera sa hauteur à celle de la hotte, ou bien on toisera cette recouverture à part.

Pratique. 61

Si l'on est obligé de faire de fausses hottes ou tuyaux pour le dévoyement desdites cheminées, ces hottes ou tuyaux sont comptés à part à mur outre lesdits manteaux en ce qui est dégagé des autres tuyaux : mais il faut rabattre un sixiéme pour l'enduit d'un des costez desdites fausses hottes.

Si l'on adosse un manteau de cheminée contre un vieux mur, l'on y doit faire des tranchées pour tenir les jambages & le tuyau avec des trous de pied en pied pour y mettre des fantons de fer : les tranchées & scellemens de fantons doivent estre comptées pour pied courant.

Les enduits faits contre les vieux tuyaux ou manteaux de cheminées sont comptés à quatre toises pour une.

Les contrecœurs des manteaux de cheminées faits de brique ou tuilleaux aprés coup, ceux de brique sont comptez à mur, & ceux de tuilleaux sont toisez à mi-mur leur longueur sur leur hauteur.

Les atres desdits manteaux de cheminées faits de grand carreau sont comptés pour six pieds de toise, c'est-à-dire qu'il faut six atres pour faire une toise à mur. Mais il faut que les manteaux de cheminées ayent environ 4 pieds : car si plus ou moins l'on augmente, ou diminuë à proportion.

Les jambages des manteaux de cheminées

fondez par bas juſques ſur la terre ferme, doivent eſtre comptez à mur depuis la fondation juſques ſur le réz de chauſſée leur hauteur ſur leur largeur.

Les fourneaux & potagers que l'on fait dans les cuiſines ou offices doivent eſtre conſtruits de brique avec mortier de chaux & ſable pour le mieux : mais on les fait le plus ſouvent de moilon avec plaſtre & carrelez par deſſus avec les rechaux dont on a beſoin ſelon la grandeur des fourneaux. Ces fourneaux ſont faits par arcades poſées ſur de petits murs de huit à neuf pouces d'épaiſſeur : s'il y a des caves au deſſous, ils ſont poſez ſur les voutes deſdites caves, ſinon il les faut fonder juſques ſur la bonne terre. L'on donne ordinairement deux pieds ou deux pieds & demi de largeur aux fourneaux ſelon l'endroit où ils ſont, ſur deux pieds neuf pouces de hauteur. L'on ne donne gueres que deux pieds de largeur aux arcades, & l'on en fait ſur cette meſure autant qu'il eſt beſoin dans la longueur deſdits fourneaux ; l'on met une bande de fer ſur le champ recourbée d'équerre & ſcellée dans les murs pour tenir le carreau & les rechaux.

Pour toiſer leſdits fourneaux l'on prend la hauteur des petits murs qui portent les arcades depuis leur fondation juſques ſous le carreau que l'on multiplie par leur longueur

depuis le devant defdits fourneaux jufques au mur contre lequel ils font joints. Si c'eſt un vieux mur dans lequel il ait fallu faire un arrachement, l'on compte trois pouces pour ledit arrachement; & aprés que lefdits murs font comptez, on toife les arcades à part, leur contour fur leur longueur. Si c'eſt un vieux mur, l'on ajoûte trois pouces à ladite longueur ; ces murs & voutes vont toifes pour toifes d'ouvrages legers. L'on toife enfuite le carreau qui eſt par deſſus, la longueur fur la largeur, lequel carreau eſt compté à toifes, & l'on compte le fcellement des rechaux à part à trois pieds pour chacun.

Il y en a qui pour abbreger comptent autant de toifes d'ouvrages legers que lefdits fourneaux ont de fois trois pieds de longueur; c'eſt-à-dire que trois pieds de longueur de fourneau, le tout compris, eſt compté pour une toife à mur : mais comme il peut y avoir plus ou moins d'ouvrage, felon que les fourneaux font plus ou moins grands, je ne trouve pas cette methode fort bonne.

Des Planchers.

L'On fait les planchers de differentes manieres, les plus simples que l'on fait ordinairem̃ẽt pour les galetas, sont ceux dont les solives sont ruinées & tamponnées, maçonnées de plastre & plastras entre lesdites solives & de leur épaisseur & enduits par dessus & par dessous à bois apparent ou à fleur des solives. Ces planchers sont comptez à demi-toise à mur, c'est-à-dire à deux toises pour une.

Si un plancher de cette maniere n'estoit que hourdé ou maçonné entre les solives sans estre enduit ny dessus ny dessous, il ne doit estre compté qu'à quart de mur, c'est-à-dire quatre toises pour une.

Il y a encore une autre maniere de planchers fort simples, que l'on appelle planchers enfoncez ou à entre-vous, dont les solives sont veuës de trois costez par dessous. L'on cintre lesdits planchers par dessous avec des étresillons entre les solives, & l'on met des lattes par dessus qui affleurent à un pouce prés le dessus desdites solives. L'on fait ensuite une aire continuë de plastre & plastras par dessus de deux à trois pouces d'épaisseur : l'on enduit ladite aire par dessus de plastre passé au pannier, & l'on

oste

oste ensuite les étresillons & les lattes par dessous pour tirer les entre-vous que l'on fait ordinairement de plastre fin. Ces planchers doivent estre comptez à deux toises pour une ; l'on n'en fait plus gueres qu'à la campagne ; les solins, c'est-à-dire les espaces entre les solives qui sont posées sur des poutres ou pans de bois, sont comptez chacun pour un quart de pied.

Si ce même plancher n'est que hourdé sans estre enduit ny dessus ny dessous, il ne doit estre compté que pour quart de mur, si enduit par dessus ou par dessous pour quart & demy.

Si au lieu de faire un enduit sur le mesme plancher l'on y veut mettre du petit ou grand carreau, ce plancher fait ainsi doit estre compté à mur, c'est-à-dire toises superficielles pour toises. Si au lieu de carreau l'on y met des lambourdes, ce plancher sera aussi compté à mur.

Si aux mêmes planchers enfoncez au lieu de cintrer par dessous avec des étresillons & des lattes, on clouë par dessus les solives des lattes jointives, & que l'on y fasse une aire de plastre & plastras enduite par dessus & par dessous entre les solives, lesdits planchers doivent estre comptez à trois quarts de toise à mur.

Si au lieu d'un enduit par dessus on pose

E

du carreau sur une fausse aire, lesdits planchers doivent estre comptez à mur & un quart.

Les planchers dont les solives sont ruinées & tamponnées, lattés par dessous de trois en trois pouces, maçonnés de plastre & plastras entre les solives, enduits par dessus à bois apparent, & plafonnez par dessous, ces planchers doivent estre comptez à trois quarts de mur.

Les planchers dont les solives sont ruinées & tamponnées, lattés de trois en trois pouces par dessous maçonnez de plastre & plastras entre les solives avec une aire par dessus de deux ou trois pouces, enduits de plastre & plafonnez par dessous, doivent estre comptez toise pour toise à mur. Si au lieu d'un enduit l'on met du carreau sur une fausse aire faite sur les solives, lesdits planchers doivent estre comptez à mur & tiers.

Les planchers dont les solives sont ruinées & tamponnées, lattez tant plein que vuide par dessous & hourdez de plastre & plastras entre lesdites solives, & carrelez de carreau sur une fausse aire, plafonnez par dessous; lesdits planchers doivent estre comptez à mur & tiers ; l'on ne fait plus gueres de ces sortes de planchers, parce qu'ils sont trop pesans sur les murs.

Si au lieu de carreler le dessus desdits plan-

chers l'on pose des lambourdes sur les solives, & que lesdites lambourdes soient maçonnées à augets pour recevoir le parquet, lesdits planchers doivent estre comptez à mur & quart.

Les planchers creux lattez par dessus & par dessous à lattes jointives, carrelez sur une fausse aire faite sur le lattis d'environ deux pouces d'épaisseur & plafonnez par dessous à l'ordinaire; lesdits planchers doivent estre comptez à deux murs & un sixiéme; c'est-à-dire que chaque toise superficielle en vaut deux & un sixiéme; mais si les lattes ne sont point cloüées par dessus les solives, & que ce ne soit qu'un simple couchis, lesdits planchers ne sont comptez que pour deux toises; la maçonnerie faite sur les poutres & pans de bois pour le scellement des solives doit estre comprise dans le toisé desdits planchers.

L'on doit rabattre tous les passages des tuyaux des cheminées qui passent dans lesdits planchers & le carrelage sous les jambages des cheminées. Et si les atres desdites cheminées sont faits de grand carreau different de celuy du plancher, on doit augmenter la plus-valeur du grand carreau au petit. Mais si c'est un plancher parqueté ou enduit de plastre; ledit atre fait de grand carreau, doit estre compté à six pieds

E ij

de toise, comme il a esté dit.

Les enfoncemens des croisées carrelez sur les murs, sont comptez à demi-mur, leur longueur sur leur largeur.

L'on ne compte point dans lesdits planchers l'endroit des portes, quoy qu'il soit carrelé, car le carreau tient lieu de seüil.

Si au lieu de carreau l'on cloüe des lambourdes sur les solives, & qu'entre lesdites lambourdes l'on fasse un lattis sur lesdites solives à lattes jointives pour faire les augets desdites lambourdes, supposant lesdits planchers plafonnez à lattes jointives par dessous, ils doivent estre comptez à mur & trois quarts.

Les lambourdes scellées dans l'enfoncement des croisées tiennent lieu de carreau, & sont comptées à deux toises pour une.

Le passage desdites lambourdes au droit des portes tient aussi lieu de carreau, & n'est point compté.

Le carreau posé sur un vieux plancher ou une vieille aire est compté à demi-mur.

Quand on hache & recharge de plastre un vieux plancher ou aire, il est compté pour tiers de mur.

L'enduit simple sur un vieux plancher est compté à quart de mur.

Il y a encore une maniere de faire des planchers enfoncez; l'on fait deux foüillures

dans l'arefte du deffus de chaque folive, & l'on y pofe enfuite des ais bien dreffez, lefquels on clouë fur lefdites folives pour couvrir chaque entre-vous, & l'on fait une fauffe aire fur lefdits ais & folives, avec plaftre & plaftras de deux pouces ou environ d'épaiffeur, felon qu'il faut mettre de charge pour convenir à la plus haute folive. Si ladite aire eft enduite de gros plaftre par deffus, lefdits planchers doivent eftre comprez à un tiers de toife, c'eft à-dire trois toifes pour une.

A ces fortes de planchers l'on remplit ordinairement les efpaces des folives pofées fur des poutres ou pans de bois avec des lambourdes de bois pouffées d'une moulure : c'eft pourquoy l'on n'y compte point de maçonnerie pour les folins, quoy qu'on fcelle lefdites folives au derriere defdites lambourdes.

Si au lieu d'un enduit l'on met du carreau fur ladite fauffe aire faite fur lefdits ais, ledit plancher doit eftre compté à demi-mur & tiers ou les $\frac{5}{6}$, c'eft à-dire de cinq toifes pour fix toifes à mur.

Le carreau pofé fur une fauffe aire déja faite eft comptée à demi-mur.

Les lambourdes pofées fur une fauffe aire déja faite eftant fcellées & faites à augets, font comptées à demi-mur.

Si l'on est obligé de faire une tranchée dans un vieux mur pour poser les solives d'un plancher, ladite tranchée & scellement des solives doivent estre comptez à pied courant.

Si la mesme chose arrive dans un mur neuf aprés coup, l'on doit compter ladite tranchée & scellement comme cy-devant.

Si dans les planchers il y a des poutres ou autres bois qu'il faille recouvrir, lesquels bois soient lattez tant plein que vuide, lesdits bois recouverts doivent estre comptez de trois toises l'une à mur.

Le carreau mis sur un vieux plancher qu'il ait fallu hacher & rétablir par endroits, est compté à deux tiers de mur; si c'est du vieux carreau, il est compté à tiers de mur à cause du décrottage.

L'on peut comprendre dans l'article des planchers les aires que l'on fait au réz de chauflée, soit sur des voutes ou sur la terre.

Des Aires.

LEs aires que l'on fait sur des voûtes sont ou pour estre enduites simplement de plastre, ou pour estre pavées ou carrelées, ou pour poser des lambourdes.

Si les voutes sont faites à neuf, & que l'on ne veüille faire qu'une simple aire de plastre par dessus, leurs reins doivent estre assez élevez & arrasez à niveau, pour n'avoir

plus que le gros plaftre à mettre & enduire par deffus, auquel cas ladite aire ne doit eftre comptée qu'à demi-mur.

Si l'on met du carreau fur ladite aire, fuppofant qu'elle foit arrafée comme il a efté dit cy-devant, & qu'il n'y ait plus à faire que la forme fur laquelle doit pofer ledit carreau, ladite aire ne doit eftre comptée qu'à deux toifes pour une; mais s'il y a une fauffe aire fous ledit carreau, le tout doit eftre compté à mur.

Suppofant toûjours les voutes arrafées, fi l'on pofe des lambourdes par deffus maçonnées à augets, lefdites lambourdes doivent eftre comptées à deux toifes pour une.

Si au lieu de faire lefdites aires fur des voutes on eft obligé de les faire fur la terre, il faudra faire un corps de maçonnerie de cinq à fix pouces d'épaiffeur, avec des pierrailles garnies bien battuës, & maçonnées avec mortier ou gros plaftre, & enduites par deffus fimplement, lefdites aires doivent eftre comptées à demi-mur.

Si au lieu de faire un enduit de plaftre, l'on met fur ladite aire du carreau, ladite aire ainfi faite doit eftre comptée pour toife à mur.

Si au lieu de mettre du carreau fur ladite aire l'on y met des lambourdes engagées dans le corps de ladite aire, & enduites à augets, le tout eft compté à trois quarts de toife à mur.

Si au lieu de mettre du carreau ou des lambourdes sur lesdites aires, l'on y met du pavé ou du marbre, ladite aire doit estre faite avec des moyennes pierres bien battuës dans terre, & ensuite maçonnées de mortier ; car le plastre pourrit dans terre, & mettre seulement un peu de gros plastre par dessus pour lier lesdites pierres, ladite aire ainsi faite doit estre comptée à tiers de toise à mur, sans comprendre le pavé ; car ce doit estre un autre marché.

Des Cloizons ou Pans de bois.

IL y a diverses manieres de cloizons ; les plus simples sont celles dont les pôteaux sont ruinez & tamponnez, maçonnées entre lesdits pôteaux de plastre & plastras, & enduites à bois apparent, lesdites cloizons sont comptées à demi-mur. L'on rabat toutes les bayes des portes & des croisées entre les bois, & l'on compte la hauteur des pôteaux ausquels l'on ajoûte l'épaisseur d'une sabliere.

Si lesdites cloizons n'estoient que hourdées simplement sans estre enduites de costé ny d'autre, elles ne sont comptées que pour un quart de toise ; si enduites d'un costé, pour quart & demy ou $\frac{3}{8}$.

Les cloizons lattées de trois en trois pou-

ces des deux coftez, maçonnées de plaftre & plaftras entre les pôteaux, que l'on appelle cloizons pleines, enduites des deux coftez. Lefdites cloizons font comptées toife pour toife à mur: l'on n'a point d'égard fi les pôteaux ont plus ou moins de trois ou quatre pouces d'épaiffeur.

De mefme, les pans de bois faits de cette maniere, pour les faces des maifons, & l'on compte les moulures à part.

Si les bayes des portes & des croifées qui fe trouvent dans lefdites cloizons, font feüillées, & que l'épaiffeur des bois defdites bayes foit recouverte de plaftre, l'on ne rabat que la moitié des bayes; mais fi lefdites portes & croifées ne font ny feüillées ny recouvertes de plaftre, l'on rabat lefdites bayes entierement: l'on ne rabat rien des fablieres defdites cloizons, pourvû qu'elles foient recouvertes. Les faillies faites contre lefdites portes & croifées, outre le nud des pans de bois ou cloizons, font comptées à part.

Si lefdites cloizons ne font que maçonnées entre les pôteaux, & lattées comme cy-deffus des deux coftez, fans eftre enduites de cofté ny d'autre, elles font comptées à deux toifes pour une; & fi l'enduit n'eft fait que d'un cofté, elles font comptées à trois quarts de toife.

Les pans de bois ou cloizons qui font ma-

çonnées entre les pôteaux, lattées d'un côté de trois en trois pouces, enduites sur ledit lattis, & enduites de l'autre costé à bois apparent, sont comptées à deux tiers de toise à mur, sans rabatre aucune sabliere. Si les bayes qui sont dans lesdites cloizons, ne sont ny feüillées ny recouvertes de plastre, elles sont entierement rabatuës.

Les cloizons appellées creuses, lattées à lattes jointives des deux costez, crespies & enduites avec plastre par dessus ledit lattis, lesdites cloizons sont comptées toise pour toise de chaque costé; c'est-à-dire qu'une toise en superficie en vaut deux pour toute la cloizon, à cause que les deux costez sont lattez à lattes jointives. L'on compte aussi toutes les sablieres recouvertes en leurs faces & pourtour, comme lesdites cloizons, pourvû qu'elles soient lattées à lattes jointives; sinon ledit recouvrement n'est compté qu'à un tiers de toise à mur.

Si les bayes qui sont dans lesdites cloizons, ne sont ny feüillées ny recouvertes dans les tableaux, elles sont entierement rabatuës; si elles sont feüillées & recouvertes dans lesdits tableaux, l'on compte lesdites bayes à toise simple seulement.

Les cloizons faites de membrures ou d'ais de batteau pour décharger les planchers, lattées tant plein que vuide, crespies & en-

duites de plastre par dessus des deux costez, lesdites cloizons doivent estre comptées à un tiers de toise à mur de chaque costé, c'est à dire deux tiers pour toute la clorzon ; & s'il y a quelque distance entre lesdits ais, l'on doit compter le tout pour trois quarts à mur. L'on rabat aussi les bayes, si les tableaux ne sont ny feüillez ny recouverts.

Comme il peut arriver que ces sortes de cloizons ne soient faites qu'en partie, soit que l'on change d'ouvriers, ou par quelque autre cause, il est necessaire de sçavoir de quelle maniere elles doivent estre comptées.

Aux cloizons creuses lattées à lattes jointives des deux costez, & recouvertes de plastre; si elles ne sont lattées que d'un costé simplement sans estre recouvertes, l'on ne les compte qu'à demi mur ; si elles sont lattées des deux costez sans estre recouvertes, on les compte à mur ; si elles sont enduites d'un costé, on les compte à mur & demy, & enfin si elles sont enduites des deux costez à deux murs, comme il a esté dit.

L'on doit estimer à proportion les cloizons faites de membrures, ou d'ais de batteau.

Toutes les saillies qui sont sur lesdites cloizons ou pans de bois doivent estre toisées à part outre lesdites cloizons, comme il sera dit au chapitre des Moulures.

Des Lambris.

COmme les lambris que l'on fait dans les galetas ou ailleurs, sont proprement des demi cloizons. Ces lambris estant lattés à lattes jointives contre les chevrons ou autres bois, sont comptez toise pour toise à mur, comme lesdites cloizons. Tous les autres bois recouverts au dedans desdits combles ou ailleurs, s'ils sont lattez à lattes jointives, sont aussi toisez comme les lambris, leur pourtour sur leur largeur, & sont comptés toise pour toise à mur : mais si lesdits bois sont lattez tant plein que vuide, ils ne sont comptez que pour un tiers de toise. Quand il y a des lucarnes dans lesdits galetas, l'on rabat la place desdites lucarnes ou autres vuides ; mais l'on compte les jouës & plafonds desdites lucarnes à part ; lesdites jouës sont ordinairement lattées de quatre en quatre pouces, maçonnées & recouvertes de plastre comme les cloizons pleines, c'est pourquoy elles sont comptées à mur.

Si lesdites jouës ne sont maçonnées entre les pôteaux qu'à bois apparent, elles ne sont comptées qu'à deux toises pour une.

Des Lucarnes.

LEs lucarnes sont ou de pierre de taille, ou de moilon & plastre, ou de charpenterie recouverte de plastre ; dans ces trois cas on les toise de la mesme maniere ; il n'y

a que le prix qui en fait la difference. Pour les toiser l'on prend leur largeur en dehors d'un jambage au dehors de l'autre jambage; c'est-à-dire la largeur de la baye des deux jambages, à laquelle largeur l'on ajoûte l'épaisseur de l'un desdits jambages; & ensuite l'on prend leur hauteur de dessus l'entablement, ou de l'endroit où elles sont posées jusques au sommet de leur fronton, soit angulaire ou circulaire. L'on multiplie cette largeur par cette hauteur. Pour avoir la valeur des toises desdites lucarnes, ces toises sont comptées selon les prix; car si les lucarnes sont de pierre de taille, elles sont comptées comme les murs de pierre de même espece; si elles sont de moilon & plastre, elles sont comptées comme les murs de mesme, ainsi du reste, à moins que l'on n'ait fait un prix à part: l'on compte les joües à part, comme il a esté dit cy-devant.

Aprés que l'on a toisé le corps desdites lucarnes, l'on y ajoûte leurs saillies qui sont les corniches, ou plintes de leurs frontons ou autres ornemens d'Architecture, comme il sera expliqué dans l'article des Moulures.

Les exhaussemens ou piedroits que l'on fait dans les galetas, depuis le dessus du dernier plancher, jusques sous la rampe des chevrons, à la rencontre des lambris, sont faits

de moilon ou plaſtras & plaſtre, enduits d'un coſté ; ces exhauſſemens ſont comptez à demi-mur leur longueur ſur leur hauteur de legers ouvrages.

Des Eſcaliers & Perrons.

IL faut premierement parler des eſcaliers de charpente & plaſtre ; il s'en fait de deux manieres, dont la plus ancienne n'eſt plus gueres en uſage ; cette maniere eſt que l'on cintre avec des lattes poſtiches ſous les rampes ou coquilles, & l'on maçonne de plaſtre & plaſtras ſur leſdites lattes; l'on enduit ſimplement de plaſtre par deſſus à fleur des marches ; l'on oſte enſuite leſdites lattes par deſſous leſdites rampes ou coquilles, & l'on enduit de plaſtre fin à leur place, ſuivant le contour deſdites marches ou paliers ; les eſcaliers faits de cette maniere ſont comptés à trois quarts de toiſe. Si au lieu d'enduire le deſſus deſdites marches l'on y met du carreau, ils ſont comptez à mur, en les toiſant de la maniere dont il ſera expliqué cy-aprés.

L'autre maniere qui eſt la meilleure pour les eſcaliers de charpenterie, eſt qu'on latte le deſſus des rampes ou coquilles à lattes jointives, & l'on maçonne enſuite ſur leſdites lattes avec plaſtre & plaſtras entre les

marches; l'on enduit de plaftre fin fous lefdites rampes ou coquilles, & l'on carrele de carreau par deffus à fleur defdites marches. Ces efcaliers font comptez toife pour toife, & l'on toife le carreau à part, qui va pour demi-toife en ce qui eft compris entre les marches feulement.

Pour toifer les rampes & coquilles defdits efcaliers faits tant en cette maniere qu'en la précedente, il faut faire un trait dans le milieu defdites marches, fuivant les rampes & tournans, en commençant par le haut jufques à l'étage au deffous; puis il faut avoir un cordeau avec lequel on contourne le deffus & le devant defdites marches, depuis le haut jufques en bas de l'étage au deffous, dans l'endroit où l'on aura marqué leur milieu; ce cordeau donnera une longueur, laquelle doit eftre multipliée par une autre longueur commune, compofée de celle de toutes les marches qui font dans ladite hauteur; le produit donnera des toifes fuperficielles qui doivent eftre comptées felon la maniere que l'efcalier eft fait: quand c'eft un efcalier tournant dans un quarré, l'on prend d'ordinaire la marche de la demi-angle pour en faire une longueur commune pour toutes les autres marches; fi c'eft un efcalier en rond où les marches font toutes égales, il fuffit d'en mefurer une; & fi c'eft

un escalier ovale dans un quarré, il faut mesurer toutes les marches pour en faire une longueur commune, ainsi qu'il a esté dit. Le carreau sur les marches desdits escaliers n'est compté qu'en sa superficie seulement à demi-mur, comme aussi les paliers.

Si les paliers desdits escaliers sont lattez par dessus & par dessous à lattes jointives, carrelez par dessus, & plafonnez par dessous, chaque toise est comptée pour deux murs, comme les planchers de cette espece.

On mesure, comme il a esté dit cy-devant, les escaliers où les marches sont de pierre de taille ; & s'il y a des moulures au devant d'icelles, elles sont comptées à part, à moins qu'on ne les ait exceptées dans le marché.

Le scellement des marches de pierre, ou de bois fait aprés coup, est compté à chaque marche pour demi-pied de mur pour les cloizons & pour un pied dans les murs.

Les marches des perrons sont encore contournées ou singlées de mesme que cy-devant ; ce contour est multiplié par leur longueur, qui est prise à la marche du milieu desdits perrons, pour avoir des toises superficielles ; s'il y a des moulures, on les toise à part.

Les massifs de maçonnerie que l'on fait
sous

sous lesdits perrons, sont faits de moilon avec mortier de chaux & sable, jusques sur la terre ferme; lesdits massifs sont toisez à cube quand on l'a stipulé dans le marché, & que l'on en a fait un prix à part; mais si l'on n'en a point parlé, on les reduit à mur de deux pieds d'épaisseur, quoy qu'on en dût rabattre quelque chose, à cause qu'il n'y a point d'enduit, mais c'est l'usage.

Quand les escaliers sont en vis à noyau tout de pierre de taille, & que les marches sont dégauchies ou taillées par dessous, l'on toise lesdits escaliers comme cy-devant; mais on ajoûte à la longueur des marches, la moitié du pourtour du noyau, & outre cela le dégauchissement desdites marches par dessous est toisé le pourtour sur la longueur; mais on fait ordinairement des prix à part pour ces sortes d'ouvrages.

Si au lieu d'un noyau c'est une vis à jour, c'est-à-dire un noyau creux, on compte la moitié de la hauteur du contour du vuide, & le reste se toise comme cy-devant.

Si les appuys des escaliers sont de pierre avec des balustres, des entre-las, ou des pilastres avec un appuy & un socle, ce qui ne se pratique plus gueres qu'aux grands escaliers, où on les fait de marbre; l'on toise lesdits appuys leur longueur seulement sans distinction de socles, de balustres, ny de pi-

laſtres; mais on fait un prix pour chacune des toiſes courantes deſdites baluſtrades.

S'il n'y avoit point de prix fait pour leſdits appuys, & qu'il fallût les reduire à toiſe en détail, parce qu'ils pourroient eſtre compris dans un prix de toiſe commune; alors on toiſe leſdits appuys en cette maniere; on prend la hauteur de l'appuy qui eſt ordinairement 2 pieds 8 pouces, à laquelle hauteur on ajoûte la moitié de la largeur du deſſus dudit appuy, & on multiplie cette meſure par la longueur des rampes & paliers pris par le milieu, & le produit vaut toiſe à mur; on ajoûte enſuite toutes les moulures des ſocles, appuys, pilaſtres & baluſtres. Leſdits baluſtres ſont contournez au droit de chaque moulure, comme il ſera cy-aprés expliqué. Les toiſes qui en proviennent ſont comptées toiſes pour toiſes.

Si au lieu de baluſtres on a fait des entrelas où il y ait de la ſculpture, l'on compte ce qui peut eſtre toiſé en moulures, & l'on eſtime ce qui eſt de ſculpture.

Nous parlerons enſuite des voutes deſdits eſcaliers dans l'article des voutes.

Des Chauſſes d'Aiſances.

COmme les chauſſes d'aiſances ſe font aſſez ſouvent dans les angles des eſca-

liers, il est à propos de les expliquer icy.

Ces chausses d'aisances se font en deux manieres, les unes avec de la potterie appellées boisseaux de terre cuite, les autres avec tuyaux de plomb, que l'on enferme dans de la pierre de taille.

Pour les chausses qui sont faites de potterie, les boisseaux doivent estre bien vernissez par dedans, sans aucune fente ou cassure, parce qu'il n'y a rien de si subtil que la vapeur qui vient des matieres & des urines; elle passe par la moindre petite ouverture & infecte la maison; les boisseaux doivent donc estre bien joints les uns sur les autres, & ensuite mastiquez dans lesdits joints avec bon mastic ; & s'ils ne peuvent estre isolez, c'est-à-dire dégagez à l'entour, il les faut maçonner avec mortier de chaux & sable, parce que le mortier n'est pas si aisé à penetrer que le plastre. L'on peut enduire de plastre par dessus ladite maçonnerie de mortier en ce qui sera vû; les chausses estant ainsi faites sont comptées une toise de long pour toise à mur.

Si lesdites chausses sont contre un mur voisin, il faut les isoler, c'est-à-dire laisser une distance au moins de trois pouces entre ledit mur & lesdites chausses, afin que ledit mur ne soit endommagé, comme il est porté par la coûtume : mais il faut que cet

F ij

isolement soit enduit du costé du mur.

Quand on fait un passage dans la pierre de taille pour passer une chausse de plomb, ce passage est compté sur une toise de hauteur pour demi-toise à mur, sans y comprendre le plomb.

Si au lieu de plomb l'on met dans le trou de pierre de taille des boisseaux de terre cuite, le tout est compté toise pour toise à mur

Les sieges d'aisances avec les scellemens de la lunette sont comptez pour demi-toise.

Les tuyaux des vantouses desdites aisances sont comptez à deux toises de longueur pour une toise à mur.

Les cabinets d'aisances sont comptez comme les cloizons & les planchers suivant ce qui a esté dit.

DES MURS.

L'On fait communément de trois manieres de constructions de murs, tant à l'égard de la pierre que du mortier ou du plastre.

La meilleure construction est sans difficulté celle de pierre de taille, avec mortier de chaux & sable.

La moyenne construction est celle qui est faite en partie de pierre de taille, & le reste

de moilon, avec mortier de chaux & sable.

La moindre est celle qui est faite simplement de moilon avec mortier ou plastre. Il y en a encore une que l'on fait avec moilon & terre grasse pour les murs de closture.

Les murs faits tout de pierre de taille sont pour les faces des grands bâtimens, & l'on doit mettre celle qui est dure par bas aux premieres assises, au moins jusques à la hauteur de six pieds.

L'on en met aux appuys, aux chaines sous poutres, aux jambes boutisses, & le reste est de pierre de saint Leu pour la meilleure. Ceux qui ne peuvent pas en avoir, employent de la pierre de lambourde, qui se se trouve aux environs de Paris; mais cette pierre n'approche ny en beauté, ny en bonté celle de saint Leu.

Ces murs doivent estre construits avec bon mortier, & point du tout de plastre, par la raison qui sera dite cy-aprés; ce mortier doit être fait d'un tiers de bonne chaux, & les deux tiers de sable de riviere ou de sable équivalent. Comme il s'en trouve au Fauxbourg saint Germain, & en d'autres endroits, où il est presque aussi bon que celuy de riviere: aprés la chaux éteinte ce mortier doit estre fait avec le moins d'eau qu'on pourra. L'on fait les joints de la pierre dure

F iij

avec mortier de chaux & grais, & ceux de la pierre tendre avec mortier de badijon; qui est de la mesme pierre cassée avec un peu de plastre.

Les murs de faces des maisons que l'on veut faire solides, doivent avoir au moins deux pieds d'épaisseur par bas, sur la retraite des premieres assises ; on leur donne quelquefois moins d'épaisseur pour épargner la dépense, mais ils n'en sont pas si bons ; il faut qu'un mur ait une épaisseur proportionnée à la portée qu'il a ; il est necessaire de donner un peu de talus, ou fruit par dehors en élevant les murs ; ce fruit doit estre au moins de 3 lignes par toise. Il faut outre cela faire une retraite par dehors sur chaque plinte, d'un pouce pour chaque étage, en sorte qu'un mur qui aura deux pieds par bas sur la retraite, s'il a trois étages qui fassent ensemble par exemple 7 toises, il se trouvera à peu prés 20 pouces sous l'entablement; car il faut que les murs de face soient élevez à plomb par dedans œuvre ; il y en a mesme qui leur donnent un peu de surplomb, & qui laissent des retraites à proportion en dedans sur les planchers.

Les murs de moyenne construction dont on se sert pour les faces des maisons bourgeoises, & pour les murs de reffend & mitoyens des bâtimens considerables, sont

faits partie de pierre de taille, & partie de moilon ; les meilleurs sont construits avec mortier de chaux & sable ; ceux qui sont construits avec plastre ne valent pas grande chose, parce que le plastre reçoit l'impression de l'air, & qu'il s'enfle ou diminuë à proportion que l'air est humide ou sec ; ce qui fait corrompre les murs qui en sont construits.

Aux murs de faces faits de cette maniere, l'on met deux assises de pierre de taille dure par bas, & l'on met de la mesme pierre aux encognures & piedroits jusques à la hauteur de 6 pieds ; l'on en met aussi aux jambes sous poutres en toute leur hauteur, ou au moins l'on met des corbeaux de pierre dure aux étages superieurs ; l'on en fait aussi les appuys des croisées, & les scüils des portes, & le reste desdites encognures, piedroits, & les plattes bandes des croisées, sont de pierre de taille tendre, comme aussi les plintes & entablemens, le reste est de moilon piqué par assises ; il faut au moins qu'il soit essemillé, c'est-à-dire équarri, & que le bouzin en soit osté ; l'on crespit lesdits murs par dehors entre les chaînes, piedroits & encognures, avec mortier de chaux & sable de riviere, & on les enduit par dedans avec plastre. On donne à ces murs deux pieds d'epaisseur au dessus de la

retraite, & ils sont élevez avec fruit & retraite comme cy-devant.

Aux murs de reffend de cette construction l'on met une assise de pierre dure au rez de chauffée, & l'on fait les piedroits & plattes bandes des portes & autres ouvertures, de pierre de taille, & le reste est de moilon maçonné de mortier comme cy-devant. L'on enduit lesdits murs des deux costez avec plastre, & on donne vingt pouces au moins d'épaisseur aux murs de reffend dans les grands bâtimens, & dix-huit pouces dans les moindres. Je sçay bien qu'il s'en fait beaucoup ausquels on ne donne qu'un pied d'épaisseur; mais ils ne peuvent pas estre approuvez par gens qui se connoissent en solidité, à moins qu'ils ne soient faits de parpins de pierre de taille ; car c'est une tres-mauvaise constuction, que de faire ces murs de peu d'épaisseur avec du plastre, & c'est ce qui cause presque toûjours la ruine des maisons. On éleve ordinairement les murs de reffend à plomb sur chaque étage, mais on peut laisser un demi-pouce de retraite de chaque costé sur chacun des planchers, cela diminuëra un pouce d'épaisseur à chaque étage, & l'ouvrage en sera meilleur. L'on ne peut point encore approuver pour quelque prétexte que ce soit les linteaux de bois que l'on met au dessus des portes & des

croisées au lieu de plattes bandes de pierre; car l'experience fait affez connoiftre que la perte des maifons vient de cette erreur, parceque le bois pourrit, & ce qui eft deffus doit tomber. Si l'on examinoit bien la difference qu'il y a du coût de l'un à l'autre, l'on ne balanceroit pas à prendre le parti le plus feur.

Les fondemens des murs de faces de reffend &c. doivent eftre affis & pofez fur la terre ferme; il faut prendre garde qu'elle n'ait point efté remuée; l'aire fur laquelle les murs feront affis doit eftre bien dreffée de niveau, & l'on met les premieres affifes à fec; ces affifes feront de libages ou des plus gros moilons pour faire de bon ouvrage, l'on doit mettre une affife de pierre de taille dure au réz de chauffée des caves; l'on met auffi des chaines de pierre de taille fous la naiffance des arcs que l'on fait pour les voutes des caves; les jambages & plattes bandes des portes, & les foupiraux doivent auffi eftre de pierre de taille; & le refte de moilon piqué, le tout maçonné avec mortier de chaux & fable, & point du tout de plaftre, par la raifon qui a efté dite. Tous les murs des fondemens doivent avoir plus d'épaiffeur que ceux du réz de chauffée, pour avoir des empatemens convenables, principalement les murs de faces aufquels il faut fau

moins quatre pouces d'empatement par dehors, & deux pouces par dedans, en sorte qu'un mur de face doit avoir au moins six pouces de plus dans le fondement qu'au réz de chauffee sans compter le talus qui est dans terre. Pour les murs de refend, il faut seulement qu'ils ayent deux pouces de retraite de chaque costé, & ainsi quatre pouces plus dans la fondation qu'au réz de chauffee.

Toisé des Murs de faces.

TOus les murs de face, de quelque maniere qu'ils soient faits, sont toisez leur longueur sur leur hauteur, sans rabattre aucunes bayes quand elles sont garnies d'appuys & de seüils, à moins que ce ne soit dans des cas dont il sera parlé cy-aprés. Et quand les murs ont des retours, on compte la moitié de leur épaisseur à chaque retour, & on rabat l'épaisseur entiere desdits murs, en toisant les retours. Comme si la longueur du mur est AB, on ajoûte à la longueur AB la moitié de l'épaisseur EC; & quand on toise le retour BE, on rabat l'épaisseur entiere BD.

Les fondemens desdits murs sont com-

PRATIQUE. 91

ptez jufques au fond des caves, c'eſt-à dire jufques ſur la terre où ils ſont fondez, qui doit eſtre un pied plus bas que l'aire deſdites caves, & l'on ne rabat rien pour l'endroit de la naiſſance des voutes, quoyque ces mêmes voutes ſoient comptées en toute leur circonference.

Les moulures des entablemens, plintes reffends & autres ſont toiſez à part, s'il n'eſt dit exprés dans les marchez qu'ils ne feront point toiſez, & que l'on toifera ſeulement les murs leur longueur ſur leur hauteur; dans leſquels murs toutes les moulures y ſeront compriſes & confonduës, & qu'en cela l'on déroge à la coûtume.

Si l'on fait dans leſdits murs de faces de grandes arcades, comme pour des remiſes & autres choſes, & qu'il n'y ait point de ſeüil par bas, ny de marches, l'on rabat la moitié de la baye depuis le deſſus de l'impoſte juſques en bas, ſur la largeur qui reſte aprés avoir pris le développement des deux piedroits ou tableaux, avec les feüillures dans l'épaiſſeur du mur. Comme ſi l'arcade A a huit pieds de largeur, l'on oſte de ces huit pieds le contour des tableaux & feüillures des deux piedroits B, B, que je ſuppoſe, chacun de deux pieds de contour, qui ſera pour les deux, 4 pieds, qu'il faut oſter de huit pieds, il reſtera 4 pieds,

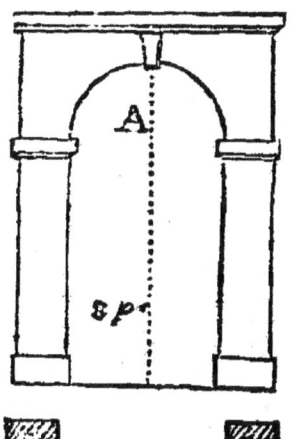 qu'il faut multiplier par la hauteur depuis le deſſus de l'impoſte juſques en bas : ſi ladite hauteur eſt 9 pieds, l'on aura 36 pieds pour la diminution de ladite arcade.

Aux ouvertures de boutiques où il y a un poitrail non recouvert, & qu'il n'y a par bas qu'une ſabliere ou couliſſe de bois poſée ſur le mur, l'on rabat toute la hauteur de la baye ſur la largeur qui reſtera aprés avoir pris le développement des épaiſſeurs des deux tableaux de ladite baye : ſi le poitrail eſt recouvert, l'on ne rabat que la moitié de la hauteur de ladite baye.

S'il y a un mur d'appuy par bas ſur lequel il y ait une couliſſe, l'on rabat la hauteur du vuide juſques ſur ladite couliſſe, & l'on compte le mur d'appuy à part : ſi dans l'ouverture de la meſme boutique il y a une porte avec un ſeüil, l'on ne rabat point de hauteur en cet endroit, pourvû que le poitrail ſoit recouvert ; mais s'il n'eſt pas recouvert, l'on rabat ſeulement la moitié de la hauteur, & le reſte ſe toiſe comme cy-devant.

PRATIQUE.

Aux bayes des portes & croisées où il y a des linteaux non recouverts, & où il n'y a point de seüils, l'on rabat tout le vuide aprés avoir pris le développement des deux tableaux, & du contour des feüillures dans l'épaisseur du mur.

Aux portes & croisées cintrées de pierre de taille, ou de libages, où il n'y a point de seüil, ou d'appuy, l'on rabat la moitié de la hauteur du vuide, depuis le bas jusques où commence le cintre, sur la largeur qui reste aprés avoir pris le développement des tableaux & feüillures : si ces portes ou croisées sont en platte bande de pierre, & qu'il n'y ait point de seüil ou d'appuy, l'on rabat la moitié du vuide depuis le dessous desdites plattes bandes jusqu'en bas, sur la largeur qui reste aprés avoir pris le développement des piedroits.

Aux bayes des portes & autres ouvertures, où il y a un piedroit d'un costé & un pôteau à bois apparent de l'autre, avec des linteaux à bois apparent, & qu'il n'y a point de seüil, d'appuy ou de marche par bas, l'on rabat toute la hauteur de la baye, sur la largeur qui reste aprés avoir pris le développement du tableau & contour de la feüillure, qui fait l'épaisseur du mur.

Si l'on fait des avants corps outre l'épaisseur des murs, comme quand on veut faire

un frontispice qui marque le milieu d'une face de maison ; ou des corps avancez pour former des pavillons, comme il s'en fait qui n'ont qu'un pied, ou un pied & demi de saillie, plus ou moins, outre le nud du mur de face ou autre, suivant le dessein que l'on en a fait. Ces avants-corps doivent estre comptez outre les murs contre lesquels ils sont joints, leur longueur, en y ajoûtant l'un des retours, sur leur hauteur ; mais ils doivent estre reduits selon leur épaisseur ou saillie, hors le nud des murs, par rapport à l'épaisseur desdits murs ; comme si un avant-corps a la moitié de l'épaisseur du mur contre lequel il est joint, cet avant-corps ne doit estre compté que pour la moitié dudit mur; si trois quarts pour trois quarts, si plus ou moins à proportion.

Si outre ces avants-corps il y a un ordre d'Architecture, de Pilastres ou de Colomnes, ces pilastres ou colomnes doivent estre comptées à part, comme il sera expliqué dans le toisé des ordres d'Architecture.

Les piliers isolez que l'on fait pour porter les voûtes d'arestes ou pour porter quelque autre chose, l'usage de les toiser est de contourner deux faces desdits piliers, & de multiplier ce contour par la hauteur jusques mesme dans la fondation.

Pour les dosserets que l'on fait opposez

ausdits piliers ou ailleurs, on prend la moitié de leur contour, que l'on multiplie par leur hauteur, y comprenant la fondation.

Les murs d'eschiffres qui servent à porter les rampes des escaliers & descentes de caves ou vis potageres sont comptez toise pour toise leur longueur sur leur hauteur, quoyque ces murs n'ayent pas ordinairement tant d'épaisseur que les autres; & s'il y a des saillies contre lesdits murs, elles doivent estre comptées séparément.

Les murs de parpin de neuf à dix pouces d'épaisseur, que l'on fait ordinairement de pierre de taille au dessus du réz de chaussée pour porter les cloizons, sont comptez toise pour toise comme les autres murs, tant en leur fondation qu'au dessus d'icelle; mais l'on fait des prix à part pour ces sortes de murs.

Les murs de reffend sont toisez leur longueur entre les murs de face sur leur hauteur; l'on toise le vuide des portes quand il y a des piedroits ou dosserets, plattes bandes recouvertes, ou de pierre de taille, & des seüils par bas; mais quand il n'y a point de seüil, l'on rabat la moitié de la hauteur du vuide.

Tout le reste desdits murs est toisé jusques sur la terre, sans rien rabattre de la naissance des voutes, qui sont aussi comptées à

part, quoy qu'elles soient aussi prises en partie dans lesdits murs.

Les autres ouvertures qui sont dans lesdits murs, comme corridors sans dosserets, & où il y a seulement un piedroit d'un côté & une platte bande ou des linteaux recouverts par haut sans seüils par bas à cause que l'aire passe tout droit, l'on rabat toute la baye après avoir compté la moitié de l'épaisseur dudit mur tant au piedroit que par dessous les linteaux.

Les ouvertures qui sont faites en arcade dans lesdits murs, soit dans les caves ou aux étages au dessus, s'il y a des seüils, doivent estre comptées comme pleines ; & s'il n'y a point de seüil, l'on doit rabattre la moitié du vuide depuis le dessus de l'imposte.

Aux murs qui servent de piliers buttans, l'on toise leur longueur, à laquelle on ajoûte la moitié de leur épaisseur par le bout aussi-bien dans le fondement qu'au réz de chaussée ; comme si le pilier buttant B a 8 pieds de long ou de saillie hors le mur, il faut ajoûter à ces 8 pieds la moitié de son épaisseur, que je suppose

2 pieds, & l'on aura 10 pieds qu'il faut multiplier par sa hauteur.

Si l'on passe des tuyaux de cheminée dans l'épaisseur

PRATIQUE. 97

l'épaisseur des murs de reffend, l'on rabat le vuide desdits tuyaux, mais l'on compte les languettes de plaſtre, de brique & autres qui servent de dossier ausdites cheminées, comme il a esté dit à l'article des cheminées.

Les pignons qui sont élevez sur les murs de reffend ou mitoyens jusques sous les 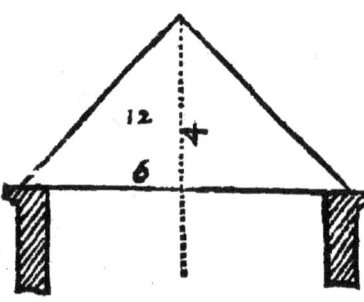 combles, quand ils sont en triangle, l'on compte leur longueur entre les murs de face, sur la moitié de leur hauteur, depuis le dessus de l'entablement jusques à leur pointe ; comme si la longueur entre les murs de face estoit 6 toises, & la hauteur depuis le dessus de l'entablement jusques à la pointe 4 toises, il faut multiplier 6 par 2 moitié de 4, & l'on aura 12 toises pour ledit pignon. Mais si c'est un pignon d'un comble brisé appellé à la Mansarde, comme cette figure 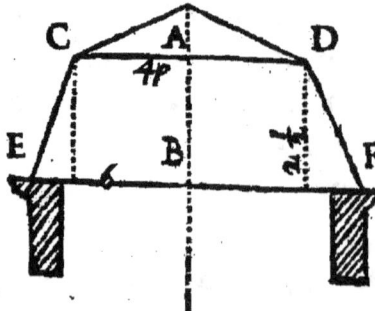 le represente. Premierement la partie superieure, comme A, sera toisée comme le pignon cy-devant, & pour la

G

partie B, il faut ajoûter enfemble la longueur E F d'entre les deux murs de faces, & la longueur CD dont il en faut prendre la moitié qu'il faut multiplier par la hauteur perpendiculaire d'entre CD & EF, comme fi EF est 6 toifes, & CD 4, leur addition fera 10, dont la moitié est 5, qu'il faut multiplier par $2\frac{1}{2}$ hauteur perpendiculaire, & l'on aura 12 toifes $\frac{1}{2}$ pour la partie B, l'on toife à part les aîles qui font faites pour tenir les fouches de cheminées : fi le deffus de ces aîles eft à découvert, on toife une demi-face à mur.

Les murs mitoyens entre voifins font toifez depuis le devant du mur de face fur la ruë ou cour jufques où ils fe terminent, fur leur hauteur fuivant la coûtume, & chaque proprietaire en doit payer la moitié de ce qu'il occupe, qu'on appelle moitié de fon heberge.

Les contre-murs faits dans les caves qui fervent pour les voutes ou pour les foffes d'aifance ou puits, font comptez toife pour toife, quoy qu'ils n'ayent qu'un pied d'épaiffeur fuivant la coûtume pour lefdites caves & foffes, & mefme s'ils ont des retours qui faffent tefte par leurs bouts, ils font comptez à demi mur, c'eft-à-dire que l'on ajoûte la moitié d'une épaiffeur pour chaque bout que l'on compte fur la hauteur : l'on

fait ordinairement des prix à part pour ces sortes de murs.

Les contre-murs faits sous les mangeoires des écuries & contre les cheminées, ou contre les murs mitoyens pour les terres jettisses, sont comptez à mur comme cy-devant.

Les déz faits de pierre de taille ou de maçonnerie recouverte d'un enduit, sont toisez de toute leur hauteur par la moitié de leur pourtour ; & s'il y a des assises par bas qui ayent plus de saillie que le corps de ces déz, l'on toise leur pourtour au droit de ces assises, sur leur hauteur à part, & l'on compte le reste separément.

Les ouvertures de portes, croisées, ou autres bayes faites aprés coup, ou dans des vieux murs, sont comptées leur largeur sur leur hauteur, jusques où lesdits murs ont esté rompus pour lesdites ouvertures.

Quand on met des jambes sous poutre de pierre de taille dans un ancien mur de refend ou mitoyen, ou dans un mur neuf aprés coup, elles sont comptées à mur de trois pieds de largeur, à moins qu'il n'en falluft démolir davantage, à cause que le mur seroit corrompu : cette largeur est toisée sur la hauteur desdites jambes sous poutre depuis où elles sont fondées jusques à un pied au dessus desdites poutres.

G ij

Des Scellements.

Les scellements des poitrails & poutres dans les vieux murs, ou murs neufs aprés coup, maçonnez de moilon avec mortier de chaux & sable, ou plastre, sont comptez à demi-toise, c'est-à-dire un quart de toise pour chaque bout.

Les scellements des solives sont comptez à pied courant quand ils sont dans des vieux murs, ou murs neufs, quand on les met aprés coup, à cause de la tranchée qu'il faut faire dans lesdits murs.

Les barreaux en saillie scellez dans les jambages des croisées de pierre de taille sont comptez pour un pied chacun estant scellez par les deux bouts, & dans la maçonnerie pour demi pied seulement.

Les scellements des corbeaux de fer qui doivent porter les sablieres sur lesquelles sont posez les planchers, sont comptez à un pied de toise.

Les scellements des gonds des portes dans les vieux murs sont comptez pour pied, & les gaches pour demi pied; l'on ne compte point lesdits scellements dans les murs neufs, à cause que l'on a compté les bayes.

Toutes les pattes dont on arreste les lam-

bris d'appuy & autres sont comptées pour demi pied.

Le scellement des croisées dans des murs fait à neuf n'est point compté; mais quand c'est dans des anciens murs, il est compté à six pieds pour chacune croisée.

Le scellement des chambranles des portes fait dans des murs neufs, n'est point compté; & si c'est dans des anciens murs, l'on compte chaque patte pour demi pied.

Les scellements des pannes, faistes, liens & autres gros bois dans les vieux murs sont comptez pour 1 pied chaque bout, & les scellements des menus bois, comme chevrons, sont comptez à demi pied.

Les scellements des sablieres, des cloizons sont comptez pour pied chaque bout, le tout dans les vieux murs ou dans les murs neufs aprés coup.

Les scellements des grosses chevilles de bois dans les murs sont comptez pour pied chacune, & des petites chevilles pour demi pied.

Les scellements des trappes sont comptez à 12 pieds de toise.

Les murs qui ne sont que hourdés, c'est à dire sans estre enduits de costé ni d'autre, sont comptez à deux tiers de mur.

S'ils sont enduits seulement d'un costé, ils sont comptez à deux tiers & un sixiéme.

Les renformis faits contre de vieux murs où il y a plusieurs trous & moilons de manque sont comptez à trois toises pour une.

Les murs d'appuy ou parapets sont toisez leur longueur seulement, c'est-à-dire toise courante ou bout avant ; mais l'on fait ordinairement un prix particulier pour ces sortes de murs.

Les ravallements faits contre les vieux murs de face par dehors, si l'on est obligé d'y faire des échafauts, sont comptez à trois toises pour une, & sans échafauts ils sont comptez à quatre toises pour une : l'on rabat toutes les bayes des croisées dont les tableaux ne sont point enduits ; mais quand ils sont enduits, on les compte comme pleines.

Si dans ces ravallements l'on refait à neuf les plintes, entablements & autres moulures, elles sont comptées à part outre lesdits ravallements ; mais l'on rabat la place desdits entablements, plintes, &c.

Il est dit dans la coûtume que les crespis & enduits faits contre les vieux murs sont comptez à six toises pour une ; mais comme il y a apparence que l'on a entendu que c'estoit de six toises l'une des mesmes murs, c'est-à-dire de gros ouvrages : par l'usage l'on a mis ces crespis & enduits à quatre toise pour une de legers ouvrages.

Quand on joint un mur neuf contre un autre mur déja fait, il faut faire des tranchées & arrachements dans l'ancien mur pour faire liaison des deux murs : ces tranchées & arrachements sont comptez à demi pied pour chaque jonction sur la hauteur.

Murs de cloture.

LEs murs de cloture pour les parcs & jardins &c. les plus simples sont faits avec moilon ou cailloux, maçonnez avec mortier de terre grasse : ceux que l'on veut faire de meilleure construction, sont faits avec chaînes de 12 en 12 pieds, lesquelles sont maçonnées avec moilon & mortier de chaux & sable : le chaperon doit estre aussi de mesme mortier, & le reste avec terre grasse, le tout gobté & jointoyé de mesme mortier que celuy de leur construction : lesdites chaînes doivent avoir deux pieds & demi à trois pieds de largeur, sur l'épaisseur du mur, qui est ordinairement de 15 à 18 pouces outre l'empatement des fondations, qui doit estre de 3 pouces de chaque costé : lesdits murs sont elevez de 9 pieds sous chaperon au dessus du réz de chaussée pour avoir 10 pieds au dessus dudit chaperon, conformement à la coûtume.

L'on toise lesdits murs leur longueur sur

leur hauteur depuis la fondation jufques fous le chaperon, & l'on ajoûte à ladite hauteur 2 pieds pour ledit chaperon : l'on toife une demi épaiffeur au retour des encognures.

S'il y a des bayes de portes & autres ouvertures dans lefdits murs qui foient couvertes de linteaux de bois, & qu'il n'y ait point de feüil par bas, l'on rabat la moitié defdites bayes; mais s'il y a des linteaux recouverts & des feüils aufdites bayes, on les toife comme pleines.

Si au lieu de linteaux l'on fait des cintres de pierre ou libages pour les portes qui feront dans lefdits murs, & qu'il y ait un feüil par bas, on les compte comme pleines; mais s'il n'y a point de feüil, l'on rabat la moitié de la hauteur depuis le deffus de l'impofte en bas, fur la largeur qui refte aprés le développement des tableaux & feüillures ; mais l'on fait ordinairement des prix particuliers pour les portes de pierre, qui fe font dans lefdits murs.

L'on crefpit les murs de clotures des jardins, contre lefquels on met des efpalliers, auquel cas l'on fait un larmier de plaftre au chaperon, & l'on fait ledit chaperon en forme de bahus : chaque cofté du larmier eft compté pour un pied courant, & l'on contourne la moitié dudit chaperon, que l'on

compte outre ledit larmier : si l'on compte lesdits crespis à part, il en faut six toises pour une.

Les gros crochets que l'on scelle dans lesdits murs pour tenir les arbres, sont comptez à trois quarts de pied.

Les petits crochets sont comptez à demi pied.

Des Puits.

LEs puits sont construits de pierre de taille, ou de libages, ou de moilon piqué par assises, dans leur face interieure & le reste est de moilon essemillé, le tout doit estre maçonné de mortier de chaux & sable ; on donne l'épaisseur aux murs de puits suivant le diametre & la profondeur qu'ils ont : lesdits murs doivent estre posez sur un roüet de charpenterie, que l'on fait descendre jusques au fond de l'eau.

Quand on toise les puits circulaires, l'usage est que l'on prend trois fois le diametre pour la circonference, & que l'on ajoûte ensemble les circonferences interieure & exterieure dont on prend la moitié, que l'on multiplie par toute la hauteur depuis le dessous du roüet, jusques & compris la mardelle, à laquelle hauteur l'on ajoûte la moitié de la face de ladite mardelle, & l'on a par ce moyen la quantité des toises d'un puits circulaire.

106 GEOMETRIE

Il y a de l'erreur dans cet usage. Voicy comme je le prouve. Je suppose que le diametre interieur du puits soit 4 pieds ½, la proportion du diametre à la circonference est comme 7 à 22 ; il faut par une regle de proportion trouver combien 4 pieds ½ de diametre donneront de circonference, l'on trouvera 14 1/7. Si le mur du puits a 3 pieds d'épaisseur, il faut ajoû‑

ter deux fois trois à 4 pieds ½, & l'on aura 10 pieds ½ pour le diametre de la circonference exterieure, en faisant encore une regle de proportion l'on trouvera 33 pour ladite circonference exterieure, qu'il faut ajoûter avec 14 1/7 circonference interieure, l'on aura 47 1/7, dont la moitié 23 8/14, est la circonference moyenne arithmetique qu'il faut multiplier par la hauteur du puits, pour avoir les toises requises.

Par l'usage on prend trois fois le diametre pour avoir la circonference ; ainsi 3 fois 4 ½ donnent 13 ½ ; trois fois 10 ½ qui est le diametre exterieur, donnent 31 ½, qui ajoûtez ensemble font 45, dont la moitié est 22 ½ ; ainsi l'erreur est aisée à connoître.

L'usage de mesurer les puits en ovale, est d'ajoûter le grand & le petit axe ensemble, & de leur somme en prendre la

PRATIQUE. 107

moitié, qu'on multiplie par trois pour avoir la circonference de l'ovale; comme si le grand axe est 9, & le petit 7, l'on ajoûte 7 & 9 qui font 16, dont la moitié est 8, qu'il faut multiplier par trois, & l'on a 24 pour la circonference de l'ovale: l'on ajoûte, comme il a esté dit cy-devant, les circonferences interieure & exterieures ensemble, dont on prend la moitié que l'on multiplie par la hauteur prise ainsi que je l'ay expliqué.

Cet usage n'approche pas assez du précis; & quoy qu'il ne soit pas possible de donner une regle certaine de la mesure de la circonference de l'ovale, j'en propose icy neanmoins une, que l'on a trouvée assez approchante de la verité: cette regle est, qu'aprés avoir connu la moitié du grand & du petit axe de l'ovale proposée; il faut multiplier chaque demi axe par luy-mesme, & ajoûter ensemble la somme de leur produit. Il faut ensuite en extraire la racine quarrée, qui sera la soûtendante de l'angle droit, compris des deux demis axes; la moyenne proportionnelle geometrique, d'entre cette soûtendante, & la somme des deux demis axes, donnera la circonference du quart de l'ovale.

108 GEOMETRIE

Par exemple supposons que la moitié du grand axe soit 12, la moitié du petit soit 9, 12 multiplié par luy-mesme donnera 144, & 9 multiplié aussi par luy-mesme donnera 81 : ajoûtant 81 à 144, l'on aura 225, dont la racine quarrée est 15, pour la soûtendante de l'angle droit compris des deux demis axes; il faut ensuite trouver la moyenne proportionnelle geometrique, d'entre 15, & 21, (qui est l'addition des deux demis axes) cette moyenne proportionnelle se trouvera estre à peu prés $17\frac{16}{25}$ pour le quart de l'ovale: ce sera environ $70\frac{14}{25}$ pour toute la circonference de l'ovale proposée.

Des Voutes.

IL faut premierement parler des voutes de caves, qui sont ordinairement en berceau, en plein cintre ou surbaissées : l'on fait ces voutes de trois sortes de construction ; la meilleure est celle qui est toute de pierre de taille, la moyenne est de pierre de taille aux arcs, aux lunettes des abajours, ou soupiraux, & le reste de moilon piqué par assises, taillé en voussoirs que l'on appelle pendants: le tout doit estre maçonné de mortier de chaux & sable pour le mieux, & les reins desdites voutes sont remplis jusques à leur

couronnement de maçonnerie de moilon avec mortier de chaux & fable. Cette conſtruction eſt bonne, car le mortier reſiſte plus dans les lieux humides en maçonnerie que le plaſtre. La troiſiéme conſtruction eſt de mettre des arcs de pierre de taille ou libages pour les travées, & le reſte de moilon brute ou ſeulement eſſemillé, le tout maçonné avec plaſtre, creſpi par deſſous, & les reins remplis de maçonnerie de moilon & mortier. Cette maniere de conſtruction eſt fort en uſage, mais je l'eſtime de beaucoup inferieure à la moyenne, qui ne coûte que tres-peu davantage. Leſdites voutes doivent avoir au moins 18 pouces à leur couronnement, & doivent eſtre faites en ſorte qu'elles s'élargiſſent à leur naiſſance.

Toutes les voutes en general ſont comptées à mur en l'étenduë de leur ſuperficie interieure, à prendre de leur naiſſance, ſans avoir égard ſi leur épaiſſeur eſt priſe dans les murs à l'endroit deſdites naiſſances.

Pour toiſer les voutes des caves & autres faites en berceau, l'uſage eſt que l'on prend la largeur ou diametre du dedans œuvre de la voute, auquel diametre on ajoûte la hauteur perpendiculaire, depuis la naiſſance de la voute juſques ſous la clef, ce qu'on prend pour la circonference; laquelle circonference on multiplie par la longueur de la meſme

voute; & l'on a par ce moyen les toises requises. Comme si au berceau ABC, le diametre AC est 6 toises, & qu'il soit en plein cintre, sa hauteur BD sera 3 toises, ce qui fait ensemble 9 toises pour la circonference ABC, que l'on multiplie par la longueur de la voute que je suppose de 12 toises, & l'on aura 108 toises pour la superficie de la voute, à laquelle quantité il faut ajoûter le tiers pour les reins, qui est 36, en sorte que toute la voute compris les reins, contiendra 144 toises. Voilà l'usage ordinaire.

Quand lesd. voutes sont surbaissées, ce que l'on appelle ance de pannier ou demi-ovale, l'usage est encore de les toiser comme celles qui sont en plein cintre; c'est à dire que l'on ajoûte ensemble le diametre & la hauteur pour avoir la circonference; comme si le diametre AC est 6 toises, & la hauteur BD 2, l'on ajoûte 6 & 2 qui font 8 toises pour la circonference, qu'il faut multiplier par la longueur de la voute, & l'on ajoûte les reins comme cy-devant.

PRATIQUE. 111

A l'égard des voutes en plein cintre, il y a erreur dans cet usage, comme il est aisé à connoistre par la veritable regle : car le berceau ABC estant en plein cintre, c'est-à-dire un demi-cercle qui a 6 toises pour diametre à 9 toises 3/7 pour sa circonference, qui est demi toise à peu prés de plus que l'usage & sur 12 toises de long; cela va à 5 toises 1/7 d'erreur dans la seule superficie sans compter les reins.

Pour les voutes en berceau surbaissées il n'y a pas tant d'erreur : neanmoins il y en a, & si l'on y veut operer plus précisément, il se faut servir de la regle que j'ay donnée pour la mesure des puits ovales : car un berceau surbaissé est ordinairement une demi-ovale.

Quand l'espace qui est vouté, n'est pas d'équerre ou à angles droits, c'est-à-dire que la place voutée est biaise ; mais que les murs oppofez sont paralleles entr'eux, comme le plan de la voute ABCD ; il ne faut pas prendre le diametre ou la largeur de la voute suivant les lignes AB ou CD, mais sur une ligne menée d'équerre sur les murs AC ou BD, comme la ligne AE,

112 GEOMETRIE

& prendre la hauteur de la voute pour estre mesurée comme cy-devant.

Si une voute en berceau est plus large à un bout qu'à l'autre, & que les deux bouts soient paralleles, ce qu'on peut appeller voute en canonniere, comme la voute contenuë entre les murs GI, HK ; il faut ajoûter ensemble les circonferences des arcs des deux bouts de la voute, comme GLH & INK, & de leur somme en prendre la moitié, qu'il faut multiplier par la ligne du milieu O P, pour avoir la superficie de ladite voute.

Quand la place est si irreguliere, que les murs ne sont ni égaux en longueur, ni paralleles, voicy comme l'on y doit proceder.

Supposons le plan irregulier E F L O, il faut diviser en deux parties égales, chacun des quatre costez aux points K,P,H,I,& prendre sur le diametre H I la circonference du cintre de la voute en cet endroit, puis multiplier cette circonference par la longueur K P milieu

milieu de la voute, & l'on aura la superficie requise.

Terres massives pour le vuide des caves.

Quand on a toisé les voutes des caves avec leurs reins, l'on toise encore le vuide qui est entre les murs, & les voutes desdites caves, pour les terres massives, qu'il a fallu couper & enlever. Si les lieux voutez ont des piedroits ou quarrés, l'on compte premierement toute cette hauteur qui est depuis l'aire de la cave jusques à la naissance de la voute, sur toute la superficie qui est entre les murs, les piliers ou dosserets, s'il y en a, que l'on reduit à toises cubes; & pour le reste de la hauteur qui est depuis la naissance de la voute jusques sous la clef, l'usage est que l'on divise cette hauteur en trois parties égales, dont l'on en prend deux pour la reduction du cintre de la voute, lesquels deux tiers l'on multiplie par toute la superficie comme cy-devant, le tout reduit à toise cube de 216 pieds pour toise à mur.

Il y a une erreur considerable dans cet usage à l'égard de la hauteur du cintre, & pour la connoistre supposons que le diametre de la voute soit 24; si elle est en plein cintre, sa hauteur sera 12 pieds, selon l'usage il en faut prendre les $\frac{2}{3}$ qui sont 8, & les multiplier par 24, l'on aura 192: mais par la veritable

regle il faut multiplier le diametre par toute la hauteur de la voute, & l'on aura un rectangle, qui sera à la superficie du bout de la voute, comme 14 est à 11 ; ainsi si l'on multiplie 12 par 24, l'on aura 288, qu'il faut mettre au troisiéme terme d'une regle de proportion, pour avoir 226 $\frac{4}{14}$, qui est 34 $\frac{4}{14}$ pieds plus que par l'usage. La mesme regle servira pour les voutes surbaissées ou en demi ovales.

Des voutes d'areste.

LEs voutes d'areste sont toisées comme les berceaux, entre les murs, piliers, ou dosserets, quoy qu'elles ayent une autre figure, pour les parties qui sont entre les piliers & dosserets, elles sont toisées à part, & c'est ce qu'on appelle murs d'eschiffres, comme il sera cy-aprés expliqué.

Supposons à mesurer la voute d'areste ABCD, composée de deux lunettes, & de deux arcs entre les piliers & dosserets ; il faut premierement mesurer les deux lunettes EK, FX comme si c'estoit un berceau, c'est-à-dire multiplier la longueur EF ou KX par la circonference HGI ; il faut ensuite pour les murs d'eschiffres mesurer la longueur AC ou BD comprenant tout le dosseret AE & tout le pilier CF, & la multiplier par la hauteur, depuis l'im-

PRATIQUE. 115

poste ou la naissance de la voute, jusques à son couronnement; comme depuis H jusques à N. Cette portion sera pour le mur d'eschiffres entre les piliers AE & CF & est comptée à mur comme la voute. L'on en doit faire autant du costé des dosserets pour les murs d'eschiffres, depuis B jusques à D; ce mur d'eschiffres ne doit estre compté que selon la saillie des dosserets, par rapport à la largeur des piliers: comme si les dosserets ont de saillie la moitié de la largeur des piliers, le mur d'eschiffres ne sera compté que pour la moitié de celuy de cy-devant sur les piliers entiers; si plus ou moins à proportion.

L'usage donne ces murs d'eschiffres pour les cintres qu'il faut faire, pour les arcs entre les piliers & dosserets, à cause de la plus grande difficulté qu'il y a de faire ces sortes de voutes, que les voutes en berceau.

L'on ajoûte aux voutes d'areste un pied de toise pour chaque diagonale des arestes, c'est-à-dire que dans les deux lunettes EK, FX, il faut ajoûter quatre fois le contour de

H ij

la diagonale EM ou KL, cette diagonale se contourne avec un cordeau ; ou bien l'on peut se servir des regles que j'ay données pour prendre les circonferences des arcs droits, ou surbaissez, ou par l'usage ordinainaire en prenant la longueur d'une diagonale, comme EM à la naissance de la voute, & ajoûtant OG hauteur de la voute, où les diagonales sont coupées : cette longueur & cette hauteur ajoûtées ensemble donneront le pourtour d'une des diagonales.

Les reins des voutes d'areste sont comptez de quatre toises l'une, au lieu qu'aux berceaux ils sont comptez de 3 toises l'une.

Il y a une erreur considerable dans cette

maniere de toiser les voutes d'areste, ce qui se peut connoistre par le développement de la voute cy-devant expliquée, comme si elle estoit en berceau, car elle est comptée de mesme. Suppofons donc une voute d'areste contenuë entre les piliers ABCD, pour la mesurer l'on prend le contour du cintre AEB, que l'on multiplie par la longueur AC ou BD, de mesme que si c'estoit un berceau ; je dis qu'en cela il y a de l'erreur, & pour la connoistre il faut dé-

velopper le cintre AEB entre deux lignes paralleles, de la diſtance AC ou BD, comme IK, & LM; où toutes les diviſions du cintre AEB ſont étenduës, leſquelles diviſions ſont en 7 parties égales: alors l'on voit le développement ou l'extenſion de la voute entre les lignes paralleles IK, LM, comme ſi elle eſtoit en berceau droit, dont les lignes AC, BD, ſont priſes pour les murs ſur leſquels la voute eſt poſée; & ſi au lieu d'un berceau c'eſt une voute d'areſte, cette voute ſera diviſée en quatre portions égales par les diagonales AD, BC; & afin de connoiſtre l'extenſion ou le développement de chacune de ces parties, prenons le quart A G B, il faut rapporter tous les aplombs, qui tombent du cintre AEB, ſur les diagonales AG, BG, & les porter ſur les lignes paralleles entre IK & LM, chacune à ſa correſpondante, & l'on aura une figure triangulaire mixte, contenuë entre les lignes droites IK, LM, & les courbes IZP & PCK: ces courbes peuvent être deux demi-hyperboles, dont leur axe tranſverſe ſera ſur les lignes KM ou LI prolongées. L'on peut encore faire la meſme figure entre les lignes

LM, LP & PM; alors ces deux portions repréſenteront les deux lunettes AGB & CGD, qui ſont comptées chacune pour le quart de la voute, puis qu'elles ſont égales aux deux autres lunettes AGC & BGD, leſquelles lunettes ſont plus petites que la moitié d'un berceau de pareille grandeur, que le plan AB CD, de deux fois la figure contenuë entre la ligne droite PK & la courbe PCK; car le triangle IPK, eſt le quart de toute la voute en berceau, développée: l'on peut connoiſtre par ce moyen que cette erreur va preſque au cinquiéme de plus pour l'Entrepreneur.

Si l'on fait des lunettes dans les voutes en berceau, leurs areſtes ſont comptées pour pied courant de toiſe outre leſdits berceaux, comme aux voutes d'areſte, & la lunette paſſe comme ſi la voute eſtoit pleine.

Les voutes en arc de cloiſtre ou voutes d'angles ſont poſées ſur quatre murs ſoit de figure quarrée ou quarré-long, elles ſont ou en plein cintre ou ſurbaiſſées; l'uſage eſt de les toiſer comme ſi c'eſtoit un berceau, c'eſt à dire que l'on prend le diametre, ou la largeur de la voute à ſa naiſſance, à laquelle largeur l'on ajoûte la hauteur depuis ladite naiſſance juſques ſous la clef de la voute, & l'on multiplie ces deux nombres joints enſemble par la longueur de la voute, pour en avoir la ſuperficie interieure. Les reins deſ-

PRATIQUE. 119

dites voutes font comptez au tiers comme les berceaux, & l'on compte un pied courant pour chaque angle rentrant des diagonales, comme aux voutes d'arefte.

Il y a une erreur confiderable dans cet ufage à la perte de l'Ouvrier, cette erreur eft la mefme que ce qui manque aux voutes d'arefte ; & pour la connoiftre fuppofons la voute en arc de cloiftre quarrée entre les quatre murs ABCD, que le demi-cercle AGB foit fon cintre divifé en 7 parties égales dont les aplombs font prolongez pour déve-

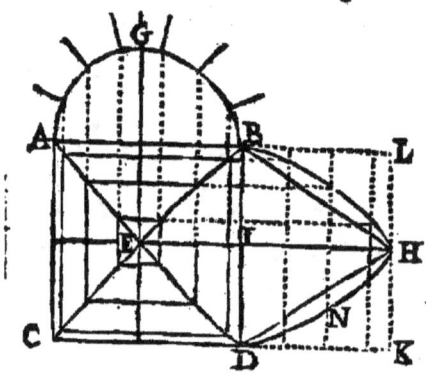

lopper le quart reprefenté fur le plan par le triangle BED: il faut enfuite étendre le quart de cercle BG fur la ligne IH, par des lignes paralleles à BD, lefquelles lignes feront terminées par des paralleles à IH, de la rencontre des aplombs fur la diagonale BE, & l'on aura une ligne HB, & une autre HD, qui renfermeront une figure BHD, qui fera le quart de la voute entiere ; & fi c'eftoit un berceau la moitié de la voute feroit comprife entre les lignes BL, DK, qui eft la moitié du berceau développé. Ainfi

H iiij

l'on connoist que la figure BHD est plus grande que les deux triangles BLH & DHK, de la quantité de deux fois la figure comprise entre la ligne droite HD, & la courbe HND, ce qui va presque à un sixiéme du total.

Les arcs doubleaux qui sont faits dans les voutes en berceau, voutes d'areste, ou autres, sont ordinairement posés sur des dos‑

serets ou pilastres de fonds, divisés en distance égale ; & comme ces dosserets ou pilastres sont comptez à part, outre les murs qui sont au derriere, l'on compte aussi de mesme les arcs doubleaux posez sur ces dosserets ou pilastres, outre les voutes qui sont au derriere ; l'usage de les toiser est de prendre la face de l'arc doubleau, & un des retours que l'on multiplie par le contour interieur du mesme arc doubleau.

S'il y a des moulures dans les arcs doubleaux, elles sont comptées à part comme dans les autres endroits ; toutefois si ces moulures excedent 2 pieds courants, l'on ne compte point le corps desdits arcs doubleaux.

PRATIQUE. 121

Aux voutes d'Ogives ou voutes Gothiques qui sont garnies par dessous d'arcs doubleaux en diagonale, formerets, & tiercerets, pour poser les pendants, qui remplissent les intervalles, l'on ne compte point les arestes comme aux voutes en arc de cloistre, ou aux voutes d'areste; mais on compte lesdits arcs doubleaux de diagonale formerets & tiercerets, pour 1 pied courant, & outre cela les moulures dont ils sont ornez.

Les voutes Gothiques sont ordinairement

faites en triangle équilateral, dit vulgairement tiers point, de deux portions de cercle pour avoir moins de poussée : quand c'est pour des voutes d'Eglise, l'on ne remplit point les reins ; c'est pourquoy on ne les compte point, mais le reste se toise comme aux autres voutes, lunettes, arcs, doubleaux, &c.

Les voutes que les ouvriers appellent cul de four sont faites de differentes manieres, tant à l'égard de leur plan que de leur montée ou cintre : celles dont le plan est rond &

le cintre un demi-cercle, font appellées voutes fpheriques ; parce qu'elles forment la moitié d'une fphere. J'ay donné la regle de mefurer ces fortes de voutes dans la Geometrie pratique, en donnant la mefure de la furface d'une fphere ; mais voicy une regle qui fera plus facile & qui fera generale, non feulement pour les voutes fpheriques, mais pour celles qui feront furbaiffées, ou en ance de pannier : cette regle eft qu'il faut multiplier la circonference ou circuit du plan de la voute par la perpendiculaire prife du deffous de la premiere retombée, jufques fous le milieu de la clef ; comme fi c'eft une voute fpherique, & que le diametre foit 7, la circonference fera 22, qu'il faut multiplier par $3\frac{1}{2}$ moitié de 7, & l'on aura

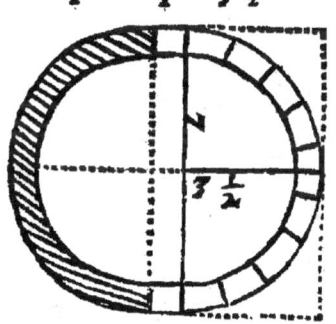

77 pour la fuperficie interieure de la voute, chacune de ces toifes va pour toifes à mur ; & fi les reins font remplis jufques au couronnement de la voute, ils font comptez de 3 toifes l'une ; c'eft-à-dire ajoûter le tiers de 77 qui eft $25\frac{2}{3}$, & l'on aura $102\frac{2}{3}$ pour toute la voute.

S'il y a des lunettes dans les voutes en cul de four, l'on compte les areftes comme aux

voutes en berceau, pour pied de toise courant, dont les 36 font la toise.

Les voutes en cul de four dont le plan est rond, & la montée surbaissée ou demi-ovale, sont encore mesurées de la mesme maniere que cy-devant ; c'est-à-dire en multipliant la circonference du plan par la hauteur perpendiculaire du milieu de la clef jusques sur la naissance de la voute ; comme si le diametre est 7, la circonference sera 22 qu'il faut multiplier par la montée de la voute que je suppose $2\frac{1}{2}$, & l'on aura 55 pour la superficie de la voute.

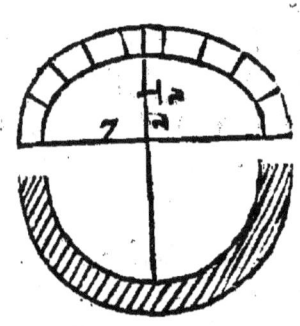

Les voutes en cul de four à pans, dont les plans sont par exemple hexagones, sont toisées leur pourtour à leur naissance sur chacun des pans développez, comme il a esté dit des voutes en arc de cloistre, dont celles-cy sont une espece. De mesme les angles & les reins.

Si dans chacun des pans de ces voutes il y a des lunettes l'on compte l'areste desdites lu-

nettes, pour pied courant de toise, & le reste est toisé comme cy-devant; mais les reins ne doivent être comptez que de trois toises l'une.

Si sur des plans quarrez, quarrez longs, ou à pans de differentes manieres, l'on fait des voutes en pendentif, ces voutes sont dans l'espece des voutes spheriques tronquées, dont les sections sont les murs sur lesquels elles sont posées : elles ne sont entieres que dans les angles ou diagonales, c'est-à-dire que le plan de la voute est inscrit dans un cercle sur lequel est faite une voute spheri-

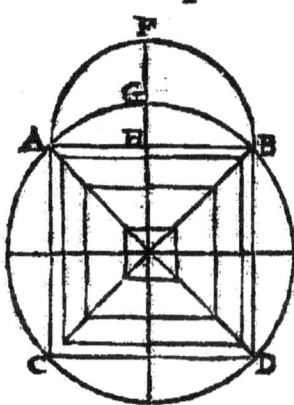

que, laquelle est coupée par les faces des murs ; comme si c'est un plan quarré AECD, on fait passer un cercle par les angles ABCD, les faces du mur. A B, AC, CD & BD font autant de segmens dans le cercle, qu'il y a de faces de murs, contre chacune desquelles faces est un cintre AFB appellé formeret: ces segmens peuvent estre considerez comme les segmens d'une sphere. Ainsi pour toiser lesdites voutes, il faut premierement les compter comme si elles estoient des voutes spheriques entieres, & ensuite soustraire les

PRATIQUE. 125

segmens de sphere formez par les murs. Par exemple, supposons la voute spherique entiere; que le diametre soit 7, la circonference sera 22; il faut multiplier cette circonference par le demi-diametre qui est $3\frac{1}{2}$ pour la hauteur de la voute, & l'on aura 77 pour la superficie entiere de ladite voute, de laquelle superficie il faut souftraire les quatre segmens coupez par les quatre murs A B, AC, CD & BD, ce qui se peut faire par une regle de proportion en cette maniere: il faut mettre au premier terme le diametre entier de la voute qui est 7, au second la superficie de ladite voute qui est 77, & au troisiéme la sagette ou la hauteur HG, que je suppose estre 2, & l'on aura 22 dont il faut prendre la moitié pour la souftraction de chaque segment de mur qui est 11 qu'il faut multiplier par les quatre segmens des quatre murs, & l'on aura 44, lesquels 44 il faut souftraire de 77 superficie totale, & l'on aura 33 pour la superficie de la voute en pendentif proposée.

Les reins de ces voutes sont comptez au quart; ainsi le tout reviendra à $41\frac{1}{4}$.

Les mesmes especes de voutes faites sur des plans hexagones ou autres polygones, sont toisées de même que sur un quarré; toute la difference qu'il y a est, qu'au lieu de diminuer quatre costez aux sections comme au quarré, l'on en diminuë six à cause des

126 GÉOMÉTRIE

six pans, & ainsi des autres selon les figures: le reste est toisé de même que cy-devant.

Les voutes en cul de four sur un plan ovale, estant mesurées par les regles de Geometrie sont les plus difficiles à toiser; elles peuvent estre entenduës par la mesure de la surface d'un spheroïde expliquée dans la Geometrie pratique. Cependant comme il s'en fait beaucoup de cette sorte non seulement de pierre de taille, mais pour des dômes, des chambres cintrées en ovale, qu'on appelle calottes, il faut expliquer la maniere de les toiser avec plus de facilité qui se pourra.

Supposons que le grand axe ou diametre de la voute ovale soit 10, & le petit diametre 7, si la montée ou hauteur du cintre de la voute, est égale à la moitié du petit diametre, elle sera $3\frac{1}{2}$, il faut premierement

avoir la superficie d'une voute spherique qui aura 7 pour diametre; cette superficie sera 77; il faut ensuite par une regle de pro-

PRATIQUE. 127

portion augmenter cette superficie selon la proportion du petit diametre au grand : cette regle se fait en mettant au premier terme 7, au second 77, & au troisiéme 10; l'on trouvera 110 pour le quatriéme terme qui sera la superficie requise.

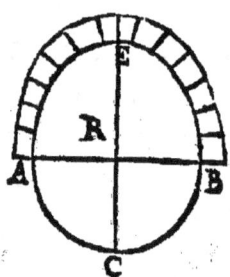

Au lieu que nous supposons que ladite voute est ovale par son plan, si elle estoit circulaire, & que sa montée fust ovale surmontée comme la figure R où le plan ACB est un cercle, & la montée A E B est une ovale surmontée. Supposons encore que le diametre du plan soit 7, & que la montée soit 5, la superficie de ladite voute sera encore 110; car il faut trouver comme cy-devant la superficie d'une voute spherique dont le diametre soit 7, ce qui sera 77 qu'il faut augmenter suivant la proportion de 7 à 10, & l'on aura 110 pour ladite superficie, quoyque cette voute soit differente de la premiere expliquée cy-dessus, c'est toûjours la moitié d'un spheroïde, dont la premiere est coupée par la moitié du petit axe, par un plan qui passe par le grand axe, la seconde est coupée par la moitié du grand axe, par un plan qui passe par le petit axe; ainsi ces deux voutes ayant leurs axes égaux, leurs superficies

sont égales. Les reins desdites voutes sont comptez à trois toises l'une comme aux berceaux.

Il y a une autre methode plus abregée & plus facile pour mesurer les voutes en cul de four ovales ; & quoy qu'elle ne soit pas dans la rigueur de la Geometrie, elle approche neanmoins autant de la précision du toisé qu'il est necessaire ; cette methode est qu'il faut prendre la circonference de la voute à sa naissance, & multiplier cette circonference par sa montée, pour en avoir la superficie, ce qui peut estre prouvé par les exemples précedens, pour la premiere voute qui a 10 pour son grand diametre, & 7 pour le petit, ladite voute aura $31\frac{3}{7}$ de circonference ; si l'on multiplie cette circonference par $3\frac{1}{2}$, qui est la montée de la voute, l'on aura 110 pour la superficie de la voute.

Et pour le second exemple, le cercle qui a 7 pour diametre, aura 22 pour sa circonference, laquelle circonference estant multipliée par 5 qui est sa montée, l'on aura ainsi 110 pour la superficie de la voute ; ce qui fait connoistre la preuve de ces deux regles.

Cette regle peut s'appliquer à toutes sortes de voutes ovales plus ou moins surbaissées ; car si nous supposons une voute sur un plan ovale, qui ait les mesmes axes & par consequent la mesme circonference que cy-devant,

PRATIQUE. 129
devant, & qu'au lieu que la montée ou hauteur est $3\frac{1}{2}$, elle ne soit que 2, il faut multiplier $31\frac{3}{7}$ par 2, & l'on aura 62 & $\frac{6}{7}$ pour la superficie requise, & ainsi de toutes les autres voutes de cette espece.

L'on se peut servir de cette mesme regle pour mesurer les voutes en cul de four ovales ou rondes, tronquées ou déprimées ; c'est-à-dire, quand il y a une partie coupée par haut, comme il arrive quand on fait des doubles voutes dans les Églises, ou ailleurs dans des appartemens, où l'on fait des doubles cintres ou calottes, comme la figure O ; ce qui peut estre mesuré en cette maniere. Il faut premierement

avoir la mesure de la voute, comme si elle estoit entiere par les regles précedentes, & ensuite mesurer la circonference de la base de la partie tronquée comme la base AB, laquelle circonference il faut multiplier par le reste de la hauteur CD ; le nombre qui en proviendra doit estre diminué de la superficie totale interieure de la

I

voute. Par exemple fuppofant toûjours les mefmes axes & la mefme fuperficie que cy-devant de 110, & que la circonference de la bafe tronquée foit 16, la hauteur CD $1\frac{1}{2}$, il faut multiplier 16 par $1\frac{1}{2}$, l'on aura 24 pour la fuperficie tronquée qu'il faut fouftraire de 110, & il reftera 86 pour la fuperficie du reftant de la voute.

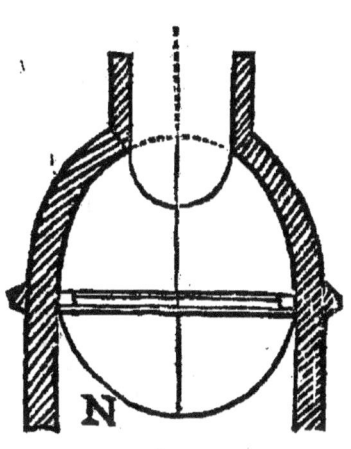

Il en arrivera de mefme quand la voute feroit circulaire par fon plan, & que fa hauteur excederoit le demi-diametre comme la figure N : ainfi l'on peut mefurer par cette regle non feulement toutes les voutes circulaires ou ovales de toutes les efpeces, mais auffi tous les dômes par dehors foit de pierre ou de couverture de plomb ou d'ardoife.

Les trompes circulaires ou ovales que l'on fait dans les angles des dômes des Eglifes ou ailleurs peuvent eftre encore mefurées par le mefme principe ; ces trompes font des triangles fpheriques à peu

PRATIQUE. 131

prés comme la figure A, & le plan du dôme est comme la figure B. Ces trompes sont faites pour former la voute des quatre angles. 90. Pour mesurer ces voutes il faut

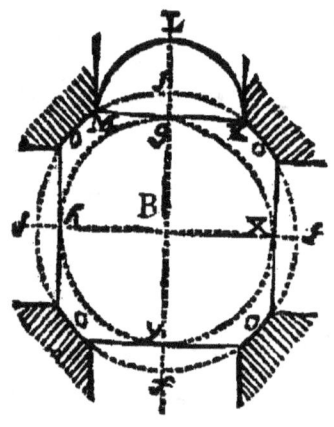

avoir la circonference du plan representé par le cercle ff que je suppose 76 de circonference, qu'il faut multiplier par 15 hauteur totale de la voute supposée, & l'on aura 1140 pour la superficie totale de la voute, comme si elle estoit entiere, de laquelle superficie il faut oster la partie tronquée $ghyx$ que je suppose 300. Il faut encore oster la superficie des quatre arcs qui font les quatre entrées comme l'arc M L K, en multipliant la moitié de leur circonference par la hauteur gf pour avoir la superficie des quatre arcs, que je suppose 270 qu'il faut ajoûter avec 300, & l'on aura 570 qu'il faut soustraire de 1140, & l'on aura 570 pour les quatre trom-

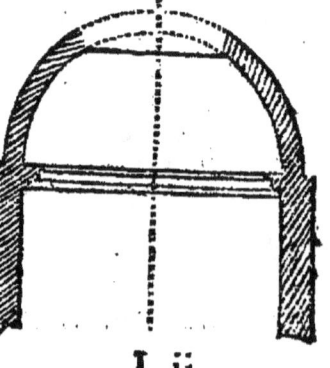

I ij

132 GÉOMETRIE

pes proposées, qui est pour chacune $142\frac{1}{2}$ en superficie.

Les voutes en trompe peuvent estre mesurées par la connoissance de la mesure de la surface des cones qui est donnée dans la Geometrie pratique. Je croy neanmoins qu'il est necessaire d'en expliquer icy quelques exemples pour en connoistre l'application. Supposons premierement qu'il faille mesurer une trompe droite par devant, ce sera la moitié d'un cone droit dont la voute aura le mesme angle ; comme si le diametre de la trompe AB est 7 , la circonference sera 22; il faut multiplier cettecirconference par le tiers d'une ligne qui tombe de l'angle C perpendiculairement sur AB , que je suppose 9, dont le tiers est 3, qu'il faut multiplier par 22 , & l'on aura 66 , dont il faut prendre la moitié 33 pour la surface interieure de la trompe. Il faut ajoûter à cette surface la moitié de la teste des pierres qui font l'épais-

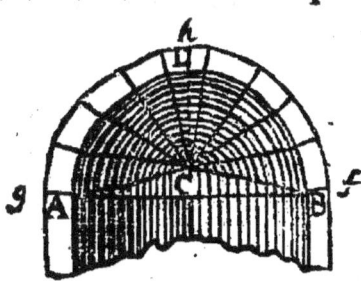

seur du cintre pour une demi-face, ce qui se fait en ajoûtant ensemble le cintre interieur A DB, & l'exterieur ou extrados ghf, dont il en faut prendre la moitié ; comme si le cintre interieur est 22, & que l'exterieur

PRATIQUE. 133

soit 24, ces deux nombres font 46, dont la moitié est 23, qu'il faut multiplier par la demi-épaisseur des pierres de la teste de la voute: il faut encore ajoûter un pied courant pour l'areste interieure A D B.

Les reins de ces voutes sont comptez au quart.

Les trompes sous le coin peuvent estre aussi mesurées par la mesme methode ; mais comme il y a des difficultez particulieres, il est bon de les expliquer. Il faut premierement supposer une trompe sous un angle droit ; c'est-à-dire que l'angle saillant A B C qui represente le devant de la trompe, soit droit, & que l'angle rentrant AEC soit encore droit ; il faut de plus supposer que le cintre angulaire AFC soit fait de deux quarts de cercle, car ils peuvent estre des demi-paraboles: cela estant ainsi, il faut avoir la circonference de l'un des quarts de cercle, & multiplier cette circonference par le tiers de AE perpendiculaire sur A B, & la moitié du produit sera la surface interieure de la voûte, à laquelle il faut ajoûter les demi-faces, les arestes & les reins comme cy-devant.

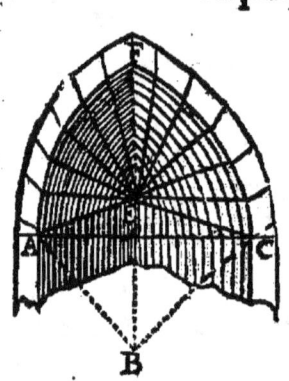

I iij

Si la trompe proposée à mesurer est faite de deux demi-paraboles en sa face, alors la trompe sera prise dans la moitié d'un cone droit qui aura un demi-cercle pour base; cela estant supposé, il faut mesurer la trompe en deux parties, & pour cela il en faut faire une manière de développement ABCD, puis imaginer sur AC le demi-cercle AGC, & mesurer la partie AGCD comme un demi-cone droit, & l'autre partie ABC, comme un triangle dont la base sera la circonference AGC, & sa hauteur GB. Cette derniere partie n'est pas fort geometrique, mais elle approche assez de la précision pour un toisé ; il faut à cette mesure ajoûter les demi-faces de la trompe, avec les arestes & les reins, comme il a esté cy-devant expliqué.

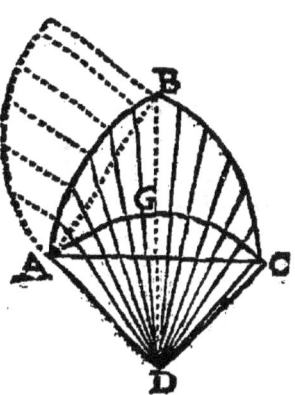

J'expliquerois encore la mesure d'autres espeçes de trompes plus irregulieres, comme biaises en tour ronde & en tour creuse, & d'autres de diverses manieres, comme il s'en fait ; mais ces explications demanderoient un grand discours, qui ne seroit entendu que de tres-peu de personnes, de ceux

qui mesurent les bâtimens : joint que l'on fait rarement de ces sortes d'ouvrages, & que quand on en fait, l'on fait des prix particuliers comme des ouvrages extraordinaires : il y a neanmoins de ces sortes de trompes qu'on appelle trompes en niches, qu'il est bon d'expliquer, parce qu'il s'en fait beaucoup dans les bâtimens & qu'elles sont aisées à entendre.

Les trompes en niches dont le plan & le cintre sont en demi cercle, la partie élevée à plomb jusqu'à la naissance du cintre est un

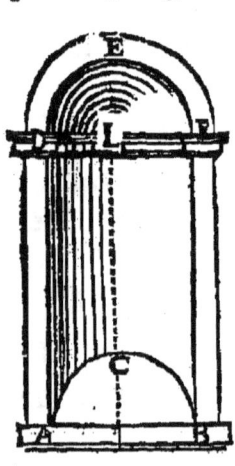

demi-cilindre debout, laquelle partie peut estre mesurée, comme les voutes en berceau à plein cintre, c'est-à-dire multiplier la circonference ACB par la hauteur AD. Et pour le cintre soit en trompe ou autrement, il faut multiplier la moitié de la circonference DEF, par DL moitié du diametre DF, & l'on aura par ces deux operations toute la surface concave de la niche.

Si la mesme niche est comptée seule, sans estre comprise dans une face de mur, il faut outre la surface concave de ladite niche compter les faces des piedroits & du cintre.

Mais si ladite niche est comprise dans une face de mur, & qu'il y ait une bande en avant corps, il faut compter seulement une demi-face de piedroits: & s'il y a des moulures à l'imposte & à l'archivolte, elles sont comptées separément.

Les niches dont le plan & le cintre sont ovales, la partie aplomb depuis le bas jusqu'au dessus de l'imposte doit estre mesurée comme les berceaux des caves surbaissées, & le cintre soit en niche ou autrement, doit estre mesuré comme une demi-voute de four ovale en son plan & en son élevation, comme il a esté cy-devant expliqué.

Les voutes en berceau tournantes dans un plan circulaire ou ovale, appellées voutes sur le noyau, à cause qu'elles sont posées sur un pilier, ou mur rond ou ovale dans le milieu, que les ouvriers appellent noyau ; ces voutes sont mesurées en cette maniere : il faut avoir la circonference des murs & celle du noyau, puis les ajoûter ensemble, & en prendre la moitié, laquelle il faut multiplier par la circonference du cintre, & l'on aura la mesure requise. Comme si la circonference du mur ABCD est 90, & la circonference du noyau E est 10, il faut ajoûter 90 & 10, qui font 100, dont la moitié 50 sera la circonference moyenne arithmetique, laquelle il faut multiplier par la cir-

PRATIQUE. 137

circonference du berceau EFC que je suppose 15, & l'on aura 750 pour ladite voute, à laquelle quantité il faut ajoûter le tiers 250, pour les reins comme aux berceaux droits, & l'on aura 1000 pour toute ladite voute compris les reins,

Il y a encore des voûtes de cette espece que l'on appelle vis S. Gilles, qui sont rampantes ; ces voutes sont faites pour les escaliers, elles peuvent estre en rond & en ovale : toute la difference qu'il y a dans la mesure de ces voutes d'avec la précedente, est qu'il faut en prendre la circonference selon la ligne courbe rampâte au long des murs & du noyau ; ce qui se peut faire en deux manieres, l'une en mesurant le long des murs & du noyau, & ajoûtant ces deux longueurs ensem-

ble, en prendre la moitié, & l'autre en prenant le diametre entre les murs, sur le niveau de la premiere voute comme entre AC; & ayant eu la circonference suivant le niveau, il la faut augmenter suivant la diagonale d'un triangle rectangle, qui aura pour base cette circonference, & pour hauteur celle de la rampe de la voute; puis il faut prendre la racine de ces deux quarrez, & ce sera la circonference requise, comme si la circonference des murs estoit comme cy-devant 90 & 15, il faut mettre ensemble les quarrez de 15 & de 90, qui valent 8325, dont il faut avoir la racine quarrée 91 $\frac{44}{182}$. il faut ajoûter les reins comme les voutes en berceau.

Par la connoissance de la mesure de ces voutes on peut avoir celle de toutes les autres voutes d'escaliers, dont les unes sont appellées vis S. Gilles quarrées, d'autres en demi-arc tournant quarré sur un plan circulaire ou ovale.

La vis S. Gilles quarrée est encore un berceau, posé d'un costé sur quatre murs, & de l'autre sur un noyau quarré, lequel estant de

niveau, peut estre appellée voute quarrée sur le noyau, dont il y a quatre angles ou diagonales, qui sont moitié en arc de cloistre, moitié en voutes d'arestes. Pour les mesurer il faut mettre ensemble les quatre costez au pourtour des murs, & les quatre costez au pourtour du noyau, & de leur addition en prendre la moitié, laquelle il faut multiplier par le contour interieur du cintre, & l'on aura le nombre des toises. Si ces voutes sont rampantes, il faut en prendre le pourtour selon lesdites rampes ou couffinets, tant au droit des murs que du noyau, & faire le reste comme cydevant. L'on compte les arestes & les angles comme aux voutes d'arestes, & les reins de ces voutes vont pour le tiers.

La mesure de toutes les autres voutes d'escaliers peut estre entenduë par ce qui vient d'estre expliqué; car si c'est un escalier quarré, ou quarré-long, dont les rampes & paliers soient suspendus pour laisser le milieu vuide, comme on le fait ordinairement, ces

voutes sont composées de demi-arcs, ou quarts de cercle ou ovales; elles sont mesurées comme les voutes en arc de cloiftre; il faut prendre leur pourtour selon leurs rampes le long des murs, & le pourtour à leur teste au droit du vuide sur la face qui porte les baluftres, & mettre ces deux pourtours ensemble, en prendre la moitié, laquelle moitié il faut multiplier par le contour interieur desdites voutes, puis ajoûter à ce contour un pied courant pour l'arefte; & les angles sont comptez pour pied de toise en leur contour, comme aux voutes d'areftes, & les reins vont pour le tiers.

Les escaliers dont les plans sont en rond ou en ovale, & le milieu à jour, & les rampes & paliers des demi-arcs suspendus, sont encore toisez par la mesme methode; il faut prendre le contour le long des murs à la naissance de la voute suivant la rampe, & le contour de la teste ou face au droit du vuide quarrément; & ajoûter un pied à ce contour pour l'arefte, & mettre ces deux contours & arefte ensemble, en prendre la moitié, & multiplier cette moitié par le contour du cintre, & l'on aura les toises requises, ausquelles il faut ajoûter un tiers pour les reins.

Pag.141.

A

B

C

D

E

F

G

H

I

K

L

Des Saillies & Moulures.

L'On appelle saillies tous les corps qui saillent hors le nud des murs; comme quand on fait des ordres d'Architecture, où l'on employe des colonnes & des pilastres, avec toutes les parties qui les composent; ou que l'on ne fait simplement que des corniches, architraves, chambranles, archivoltes, cadres & autres ornemens d'Architecture que l'on peut employer sans faire des ordres complets de colonnes ou pilastres. Les membres qui composent les saillies s'appellent moulures; ces moulures peuvent estre considerées séparément par leurs noms particuliers & par leur figure; & pour en bien entendre le toisé il faut en faire une espece d'analise, en sorte qu'on puisse sçavoir ce que peut valoir chaque membre simple en particulier, & ensuite le mesme membre couronné de filets, & enfin comment ils doivent estre comptez dans la composition entiere des corps qu'ils doivent former.

Moulures simples.

La moulure A que l'on appelle doucine, est comptée pour demi-pied.

La moulure B que l'on appelle talon, est comptée pour demi-pied.

La moulure C que l'on appelle ove, quart de rond ou eschine, est comptée pour demi-pied.

La moulure D que l'on appelle tore ou demi-rond, est comptée pour demi-pied.

La moulure E appellée scotie, trochille, ou rond creux, est comptée pour demi-pied.

La moulure F appellée astragale ou tondin, est comptée pour demi-pied.

La moulure G appellée filet, qui sert à couronner & separer les autres moulures, est comptée pour demi-pied.

Le mesme filet H avec une portion d'arc au dessous appellé congé, est compté pour demi-pied.

La moulure I appellée gorge, est comptée pour demi-pied.

La moulure K appellée couronne, est comptée pour demi-pied sans la mouchette g.

La moulure L appellée brayette, est comptée pour demi-pied.

Il faut 72 pieds de longueur de ces moulures simples sans filet pour faire une toise à mur.

Voilà les principales moulures dont on se sert, mais on les employe rarement sans estre

Pag. 143.

PRATIQUE. 143

couronnées ou separées d'un filet ou mouchette. C'est pourquoy il faut les representer plus composées pour en connoistre la valeur.

Moulures couronnées de filets.

La doucine A couronnée d'un filet est comptée pour 1 pied.

Le talon B couronné d'un filet est compté pour 1 pied.

L'ove ou le quart de rond C avec un filet est compté pour 1 pied.

La gorge D couronnée d'un filet est comptée pour 1 pied.

La couronne E avec un filet est comptée pour 1 pied quand le soffite *g* est tout quarré : mais quand il y a une mouchette pendante *e*, l'on compte un pied $\frac{1}{2}$.

Le tore F avec un filet est compté pour 1 pied.

La scotie G avec un filet est compté pour 1 pied.

L'astragale H avec son filet & congé est compté pour 1 pied.

La brayette I avec un filet est comptée pour 1 pied.

En general tous les membres ou moulures couronnées d'un filet sont comptées pour 1 pied, & il en faut 36 de longueur pour faire une toise à mur ; mais afin de faire con-

noistre comme tous ces membres doivent estre comptez quand ils sont rassemblez pour la composition des corniches, bases, chapiteaux, cadres, &c. Il est necessaire d'en rapporter quelques exemples, & j'ay crû mesme qu'il seroit bon de donner pour exemple les ordres d'Architecture, comme le Toscan, le Dorique, l'Ionique, & le Corinthien : car pour le Composé il est presque de mesme que le Corinthien. Je donneray encore quelques autres exemples pour des façades de maisons & des cheminées, en sorte qu'on puisse connoistre tout ce qui est necessaire pour le toisé des moulures.

De l'Ordre Toscan.

A L'entablement de l'ordre Toscan l'ove ou quart de rond, *a*, qui sert de cimaise, est compté pour demi-pied, l'astragale, *b*, avec son filet au dessous pour 1 pied; la couronne *c* avec la mouchette pendante pour 1 pied; le talon *d*, avec son filet 1 pied : la corniche seule vaut 3 pieds $\frac{1}{2}$.

La frise *f* est comprise dans la hauteur du mur.

L'architrave *g* est comptée pour 1 pied; tout cet entablement Toscan vaut 4 pieds $\frac{1}{2}$, c'est-à-dire qu'une toise courante ne sera que $\frac{3}{4}$ de toise.

Au

Entablement et Chapiteau de l'Ordre Toscan.

Pag. 145.
premiere.

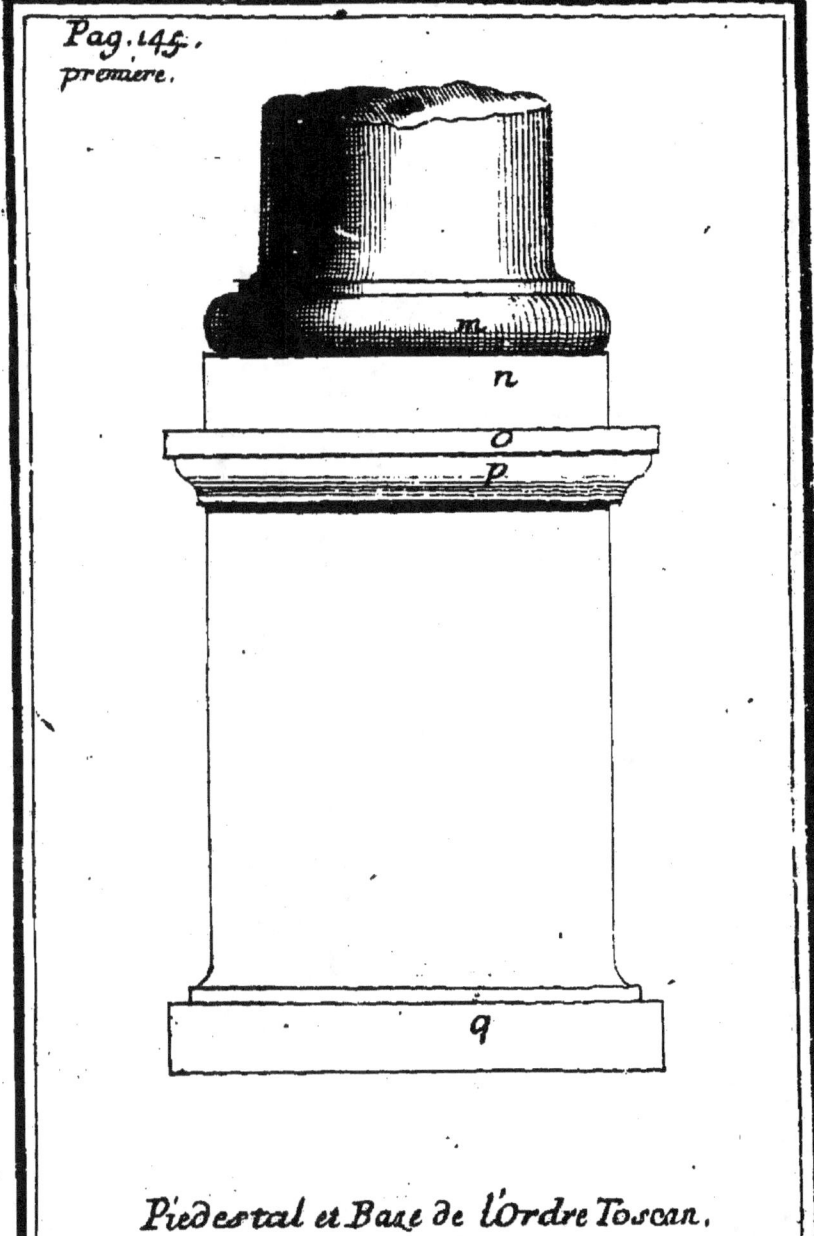

Piedestal et Base de l'Ordre Toscan.

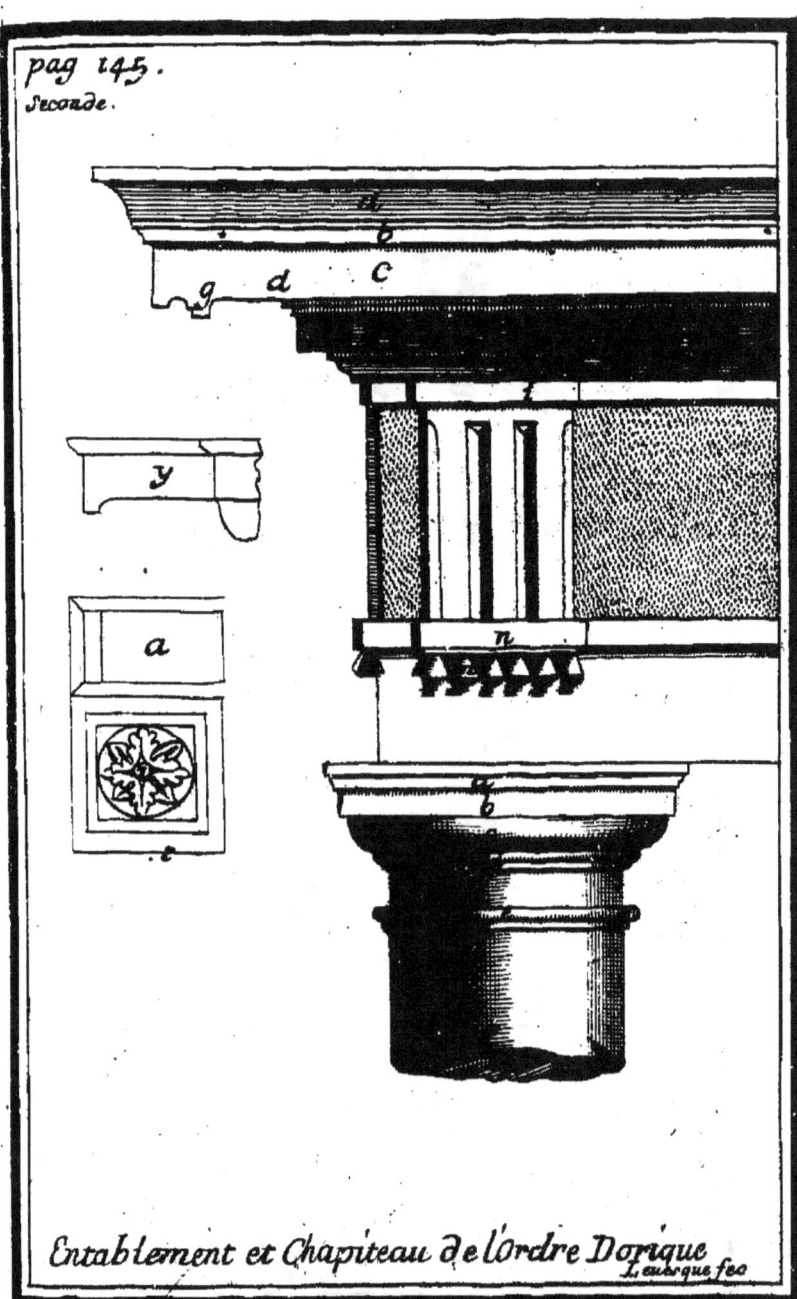

Entablement et Chapiteau de l'Ordre Dorique

Au chapiteau Toscan l'abaque *b*, avec son filet 1 pied, l'ove *i* avec le filet au dessous 1 pied ; la frise n'est point comptée, l'astragale *l*, avec son filet & congé 1 pied, le chapiteau vaut 3 pieds.

A la base Toscane le congé, le filet, avec le tore *m*, 1 pied ; la plinthe *n*, demi-pied, la base vaut 1 pied $\frac{1}{2}$.

Au piedestal Toscan la plinthe *o*, avec le talon *p*, 1 pied ; le socle *q*, avec le filet & le congé 1 pied. Voila pour l'ordre Toscan.

De l'Ordre Dorique.

A L'entablement de l'ordre Dorique la cimaise *a*, avec son filet est comptée pour 1 pied ; le talon *b* avec son filet 1 pied, la couronne *c*, avec la double mouchette *g*, 2 pieds ; la petite gorge *d*, avec son filet 1 pied.

Les denticules *f*, sans estre refenduës, demi-pied ; & quand elles sont refenduës, 1 pied $\frac{1}{2}$; le talon *h*, avec son filet 1 pied, toute la corniche vaut 6 pieds $\frac{1}{2}$, supposé que les denticules ne soient pas refenduës ; mais si elles sont refenduës, 7 pieds & demi.

Le filet *l*, qui couronne les triglyphes $\frac{1}{2}$ pied, les canaux angulaires des triglyphes 1. $\frac{1}{2}$ pied chacun, les deux demi des deux angles vont pour un.

Les goutes *m*, $\frac{1}{2}$ pied chacune, la face *n*,

avec son filet, 1 pied.

Si au lieu des denticules l'on met des modillons couronnez d'un talon comme le modillon *y*, vû de profil, ou le modillon *a*, vû par dessous, ce modillon avec son couronnement, doit estre compté pour 1 pied outre le corps de la corniche, en le contournant les deux costez. Dans les entre-modillons, qui est la partie que l'on appelle soffite, l'on y fait des rosaces, *z*, qui sont enfermées d'un petit cadre *t*, qui doit estre contourné & compté suivant les moulures qui le composent, à demi-pied pour chaque membre couronné d'un filet, & la masse de la rose doit estre comptée pour demi-pied ; la rose est faite par un Sculpteur, & est comptée à part.

Au chapiteau Dorique le talon *a* couronné d'un filet est compté 1 pied, l'abaque *b* demi-pied, l'ove *c* demi-pied, l'astragale *d* avec le filet & congé 1 pied, l'astragale *e* du collarin avec son filet & congé 1 pied, le chapiteau vaut 4 pieds, y compris l'astragalle du collarin qui fait partie de la colomne.

A la base Dorique la plinthe *f* est comptée demi-pied, le tore *g* demi-pied, l'astragale *l* avec son filet & congé 1 pied, la base vaut 2 pieds, le filet & le congé ou escape, fait partie de la colomne.

A la corniche du piedestal Dorique, la cimaise faite du quart de rond *u* avec son filet

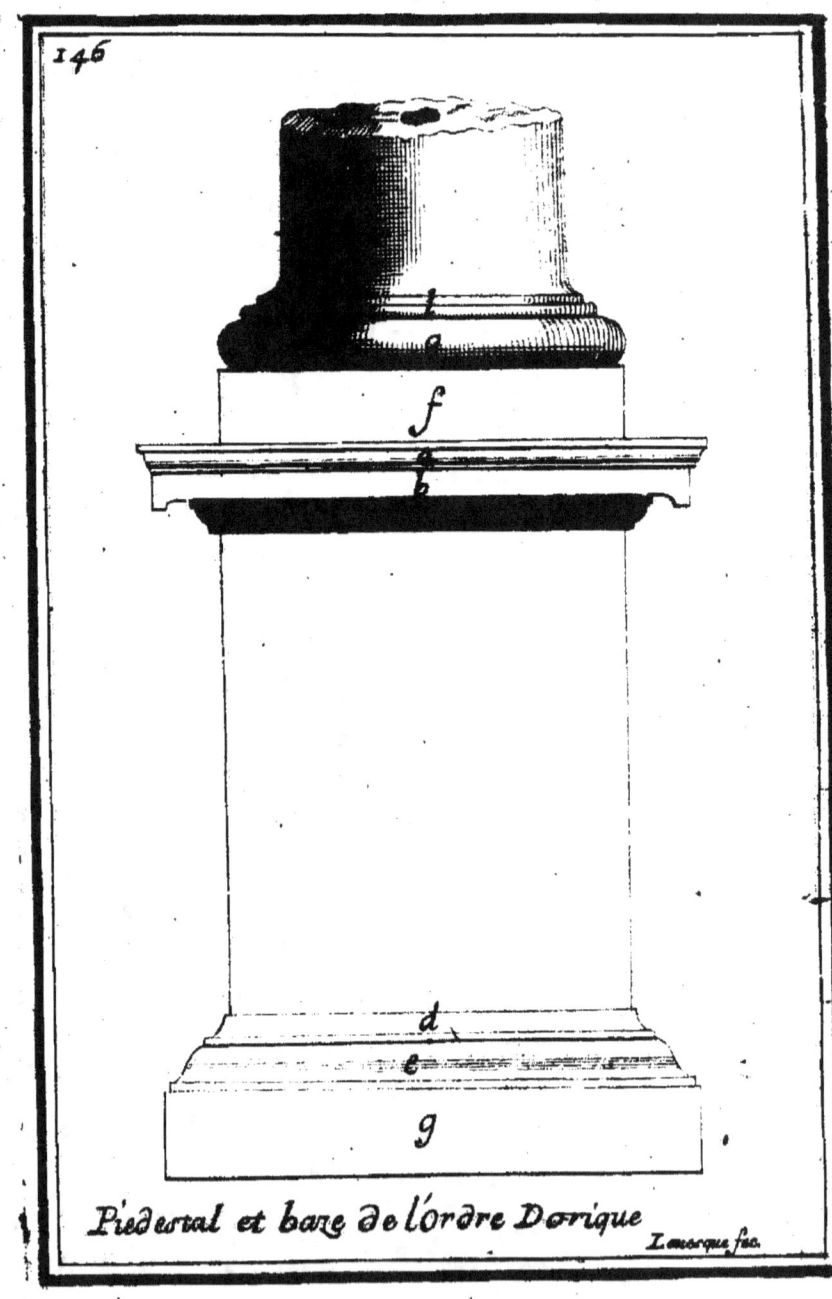

Piedestal et base de l'ordre Dorique

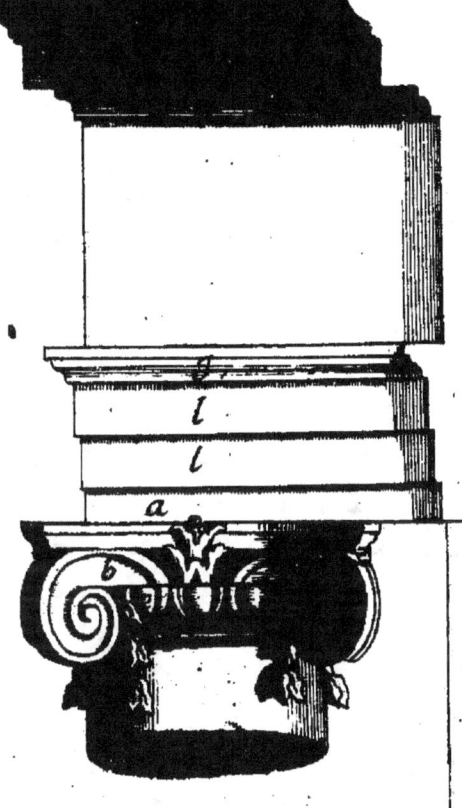

Entablement et Chapiteau de l'Ordre Ionique.

est comptée 1 pied, la couronne *b* avec son filet & la mouchette pendante 1 pied $\frac{1}{2}$; le talon *c* avec son filet 1 pied; la corniche vaut 3 pieds $\frac{1}{2}$.

A la base du piedestal Dorique la gorge *d* avec son filet 1 pied; la doucine renversée *e* avec son filet 1 pied; le socle *g* demi-pied; la base vaut 2 pieds $\frac{1}{2}$.

De l'Ordre Ionique.

A La corniche de l'ordre Ionique, la doucine *a* avec son filet est comptée pour 1 pied, le talon *b* avec son filet 1 pied, la couronne *c* avec la mouchette pendante & le soffite 1 pied, l'ove *d* avec son filet 1 pied, l'astragale *e* avec son filet & congé 1 pied, les denticules *g* refenduës 1 pied $\frac{1}{2}$; la gorge *h* avec son filet 1 pied; la corniche vaut 7 pieds $\frac{1}{2}$.

A l'architrave, le talon *i* couronné d'un filet 1 pied, les deux faces *l l*, $\frac{1}{2}$ pied chacune; la troisiéme n'est point comptée non plus que la frise, parce qu'elles representent le nud du mur ou de la colomne.

Les moulures du chapiteau Ionique sont à peu prés les mesmes que celles du Dorique; le talon *a* couronné d'un filet 1 pied, la face *b*, qui fait le corps de la volute couronnée de son listel 1 pied; l'ove *c* demi-pied, l'astragale *d* avec le filet & le congé, 1 pied; le cha-

K ij

piteau vaut 3 pieds $\frac{1}{2}$; les volutes font laiſſées en boſſage pour le Sculpteur.

La baſe Ionique eſt ordinairement celle que l'on appelle Attique; elle n'eſt comptée que depuis le deſſus du tore ſuperieur en bas; car le filet au deſſus que l'on appelle eſcape, appartient à la colomne, ou au pilaſtre; ainſi à la baſe ſeule, le tore f avec ſon filet au deſſous, 1 pied; la ſcotie g avec ſon filet 1 pied, le tore h $\frac{1}{2}$ pied, la plinthe i $\frac{1}{2}$ pied; la baſe vaut 3 pieds.

A la corniche du piedeſtal Ionique, le talon a avec ſon filet 1 pied, la couronne b avec la mouchette pendante 1 pied, l'ove c avec ſon filet 1 pied, l'aſtragale avec ſon filet & congé 1 pied; la corniche vaut 4 pieds.

A la baſe du piedeſtal Ionique, l'aſtragale e avec ſon filet & congé 1 pied, la doucine renverſée f avec ſon filet 1 pied, la plinthe g $\frac{1}{2}$ pied; la baſe vaut 2 pieds $\frac{1}{2}$, la table dans le corps du piedeſtal eſtant contournée eſt comptée à $\frac{1}{2}$ pied.

De L'Ordre Corinthien.

A La corniche de l'ordre Corinthien, la doucine a avec ſon filet eſt comptée 1 pied; le talon b avec ſon filet 1 pied; la couronne c avec le petit talon audeſſous 1 pied, la face e avec l'ove f au deſſous 1 pied, l'aſtragale g

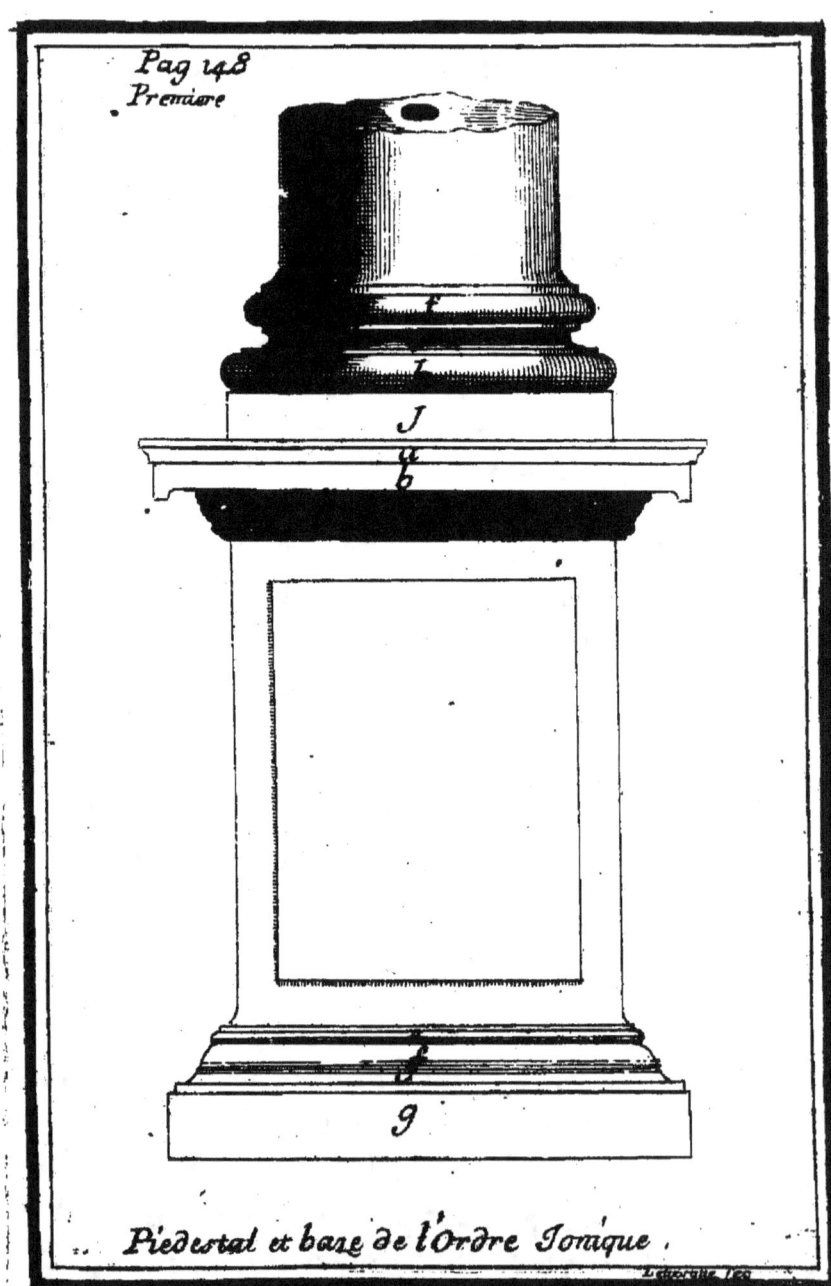

Piedestal et base de l'Ordre Ionique.

Pag. 148
Seconde

Entablement et Chapiteau Corinthien Levesque fec.

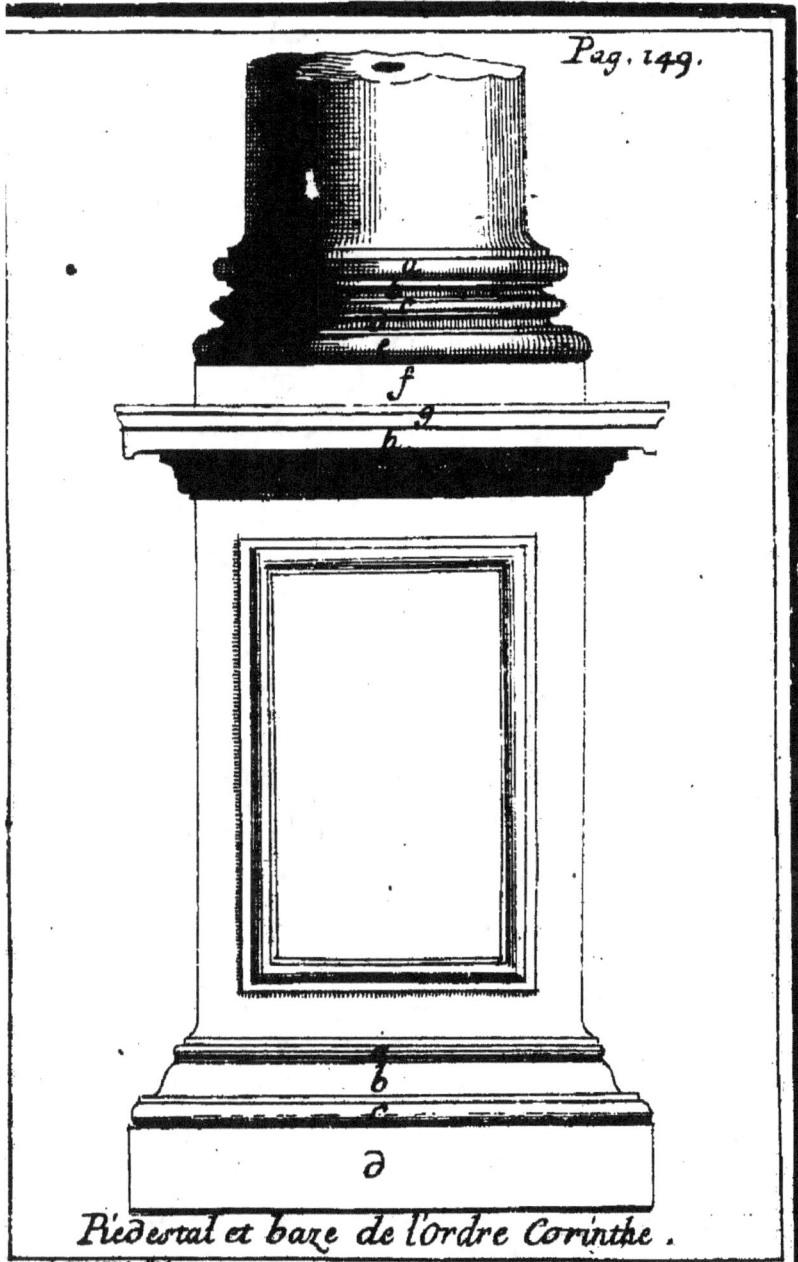

Piedestal et baze de l'ordre Corinthe.

avec son filet 1 pied; le quarré des denticules *b* sans estre refendu ½ pied, le talon *i* avec son filet 1 pied; la corniche vaut 6 pieds ½ sans les modillons & les denticules refenduës; les modillons sont comptez à part en contournant leurs moulures. Les petits cadres sous le soffite pour les rosaces sont comptez sur leur pourtour chaque membre couronné ½ pied; les denticules refenduës valent 1 pied ½, comme il a esté cy-devant expliqué.

A l'architrave le talon *a*, avec son filet 1 pied; l'astragale *b*, ½ pied; la face *c* avec le talon au dessous 1 pied; la face *d*, avec l'astragale au dessous 1 pied; la troisiéme face n'est point comptée par la raison qui a esté cy-devant dite.

Au chapiteau Corinthien l'abaque *e* est comptée 1 pied ½ en la contournant, & la campane *g* ½ pied, l'astragale *h* 1 pied; le chapiteau va pour 3 pieds de moulures, compris l'astragale qui est de la colomne; il faut estimer l'ébauche des feüilles à part, qui peut estre comptée 3 pieds.

A la base le filet & escape ½ pied, il appartient à la colomne; le tore superieur *a* avec son filet 1 pied; la scotie *b* avec le filet au dessous 1 pied; le petit tore du milieu *c* avec le filet au dessous 1 pied; la seconde scotie *d* avec son filet 1 pied; le tore inferieur *e* avec le filet au dessus 1 pied; la plinthe *f* ½ pied; la base vaut 6 pieds.

K iij

A la corniche du piedeftal, le talon *g* avec son filet 1. pied ; la couronne *b* avec la mouchette 1 pied ; la doucine *i* couronnée d'un filet 1 pied ; l'aftragale *l* avec fon filet & congé 1 pied ; le tout vaut 4 pieds.

Il fera parlé cy-après du corps des piedeftaux & de leurs moulures.

A la bafe du piedeftal l'aftragale *a* avec fon filet & congé 1 pied ; la doucine *b* avec le filet au deffous 1 pied ; le tore *c* avec la plinthe *d*, eft compté pour 1 pied ; le tout vaut 3 pieds.

Le corps des colomnes eftant toifé à part, eft toifé le pourtour fur la hauteur, y compris la bafe & le chapiteau, comme fi la colomne a 9 pieds de pourtour à fon premier tiers, & 27 pieds de hauteur, compris la bafe & le chapiteau, il faut multiplier 27 par 9, l'on aura 6 toifes $\frac{3}{4}$ pour le corps de la colomne. Il faut ajoûter les moulures du chapiteau & de la bafe, fuivant le pourtour de la colomne, comme il a efté cy-devant expliqué.

Si les colomnes font engagées dans le mur, l'on ne compte que ce qui eft dégagé.

Si les colomnes font cannelées, il faut compter leurs cannelures à part ; fi ces cannelures eftoient comme aux colomnes Doriques de quelques antiques, qui font des portions de cercle joints les uns contre les autres, où il n'y a qu'une arefte vive entre deux ; ainfi

Pag. 151.

que le represente la figure K; ces cannelures ne sont comptées que pour un quart de pied chacune sur leur hauteur, c'est-à-dire qu'il faut 24 toises de long de ces cannelures pour faire une toise à mur.

Si ces cannelures sont des demi cercles & qu'il y ait des costes entre-deux, qui ont ordinairement le quart des demi-cercles, comme la figure L, chaque cannelure avec sa coste est comptée pour demi-pied; c'est-à-dire que 12 toises de long valent 1 toise à mur.

Si ces cannelures sont des demi-cercles avec un filet outre les costes, comme la figure Z, elles sont comptées pour 1 pied; les 6 toises de long valent 1 toise à mur. Il y a encore d'autres sortes de cannelures que l'on peut toiser par le mesme principe.

Pour toiser le corps des piedestaux, l'on prend toute la hauteur, compris la base & la corniche, laquelle hauteur on multiplie par deux faces du mesme piedestal prises au nud soit quarré ou oblong, & le produit donnera des toises à mur.

Mais pour les moulures de la corniche & de la base, elles sont contournées à l'entour des quatre faces du nud du piedestal, s'il est isolé, & sont comptées comme il a esté dit cy-devant.

S'il y a des tables simples dans le dé ou

K iiij

le nud du piedestal, elles sont contournées & comptées à demi-pied.

Si au lieu de table l'on y fait des cadres, chaque membre couronné ne doit estre compté que pour demi-pied à cause qu'ils sont pris dans l'épaisseur du corps du piedestal.

Si le piedestal n'est pas isolé, c'est-à-dire qu'il soit engagé dans l'épaisseur du mur, l'on ne compte que ce qui est dégagé suivant son pourtour.

Le corps des entablemens portez sur des colomnes ou sur des pilastres, qui saillent hors les faces des murs, doivent estre comptez à part outre les moulures. Ces corps d'entablemens sont mesurez comme les avants-corps simples, c'est-à-dire que l'on prend toute la longueur de la face avec l'un des retours, que l'on multiplie par la hauteur de l'entablement; & les toises qui en viennent, sont comptées sur la proportion que la saillie de l'entablement a avec le mur contre lequel il est joint. Comme si le corps d'entablement n'a de saillie que la moitié de l'épaisseur du mur, l'on ne comptera les toises superficielles qu'à demi-mur, si plus ou moins à proportion.

L'on compte outre cela les moulures desdits entablemens, & l'on en prend le contour au nud de la frise, quoyque les saillies excedent ledit nud.

PRATIQUE. 153

Quand il y a des frontons au deſſus d'un ordre d'Architecture, ou d'un avant-corps ſimple, l'on compte le corps deſdits frontons comme mur, ſoit triangulaires ou cintrés, & l'on compte enſuite les moulures à part, ſuivant la pente ou le contour deſdits frontons.

Les acroteres que l'on fait au deſſus des frontons, ſont comptez comme les piedeſtaux cy-devant expliquez.

Quand au lieu des colomnes l'on met des pilaſtres pour faire un avant-corps, l'on contourne leſdits pilaſtres, & l'on prend la moitié de leur contour, que l'on multiplie par toute leur hauteur, pour en avoir des toiſes à mur.

L'on toiſe les chapiteaux, les baſes, les cannelures, &c. des pilaſtres comme les colomnes, & l'on en prend le contour au nud deſdites colomnes.

Les tables d'attentes qui ſaillent hors le nud des murs, ſont meſurées comme les pilaſtres, c'eſt-à-dire que l'on prend la moitié de leur contour, que l'on multiplie par leur hauteur, & le produit donne des toiſes à mur.

Il faut ajoûter les moulures des corniches & cadres dont leſdites tables d'attente ſont ornées ; le contour deſdites corniches eſt pris au nud deſdites tables ; & ſi les moulu-

res des cadres desdites tables sont prises dans l'épaisseur d'icelles, chaque membre couronné ne doit estre compté que pour demi-pied.

Le corps des bossages qu'on laisse aux encognures, ou aux chaînes des murs des faces, ne sont point comptez à part outre lesdits murs : mais les joints refendus que l'on fait dans lesdits bossages, sont comptez pour un pied de toise courante, soit que les joints soient quarrez à deux angles comme A, ou triangulaires comme B, ou enfin à deux angles arrondis en leurs arestes comme C; l'on prend tout leur contour, c'est-à-dire la face & leurs retours, & chaque pied de long vaut un pied à mur, dont les 36 font la toise.

Les Plinthes que l'on fait aux faces des bâtimens pour marquer les étages, sont simples ou composées; les simples n'ont qu'une seule bande sans moulures, elles ne sont comptées que pour demi-pied courant; celles qui ont un membre sous lesdites bandes, sont comptées pour un pied courant, si plus de moulures à proportion.

Les plinthes des appuis des croisées ou autres endroits, doivent estre comptées de même que cy-dessus.

Quand on fait un bandeau simple au pourtour du dehors d'une croisée, ce bandeau

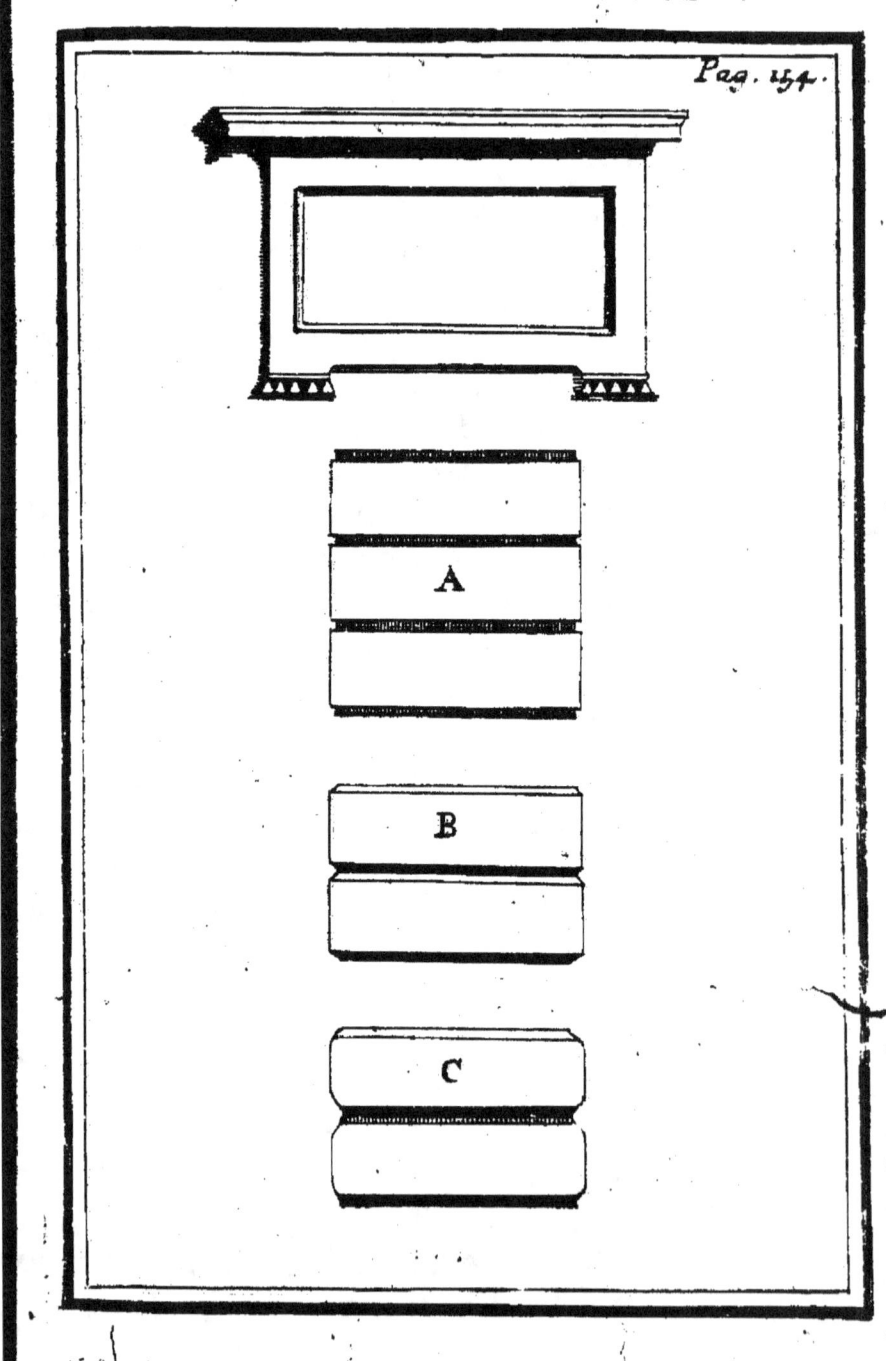

Pag. 154.

doit estre compté pour demi-pied de toise. Les croisées qui ont un double bandeau, sont comptées pour un pied sur leur contour.

Si au lieu d'un bandeau l'on fait une architrave au pourtour du dehors desdites croisées, les moulures de cet architrave doivent estre comptées chaque membre couronné pour un pied de toise à mur.

Les croisées & les portes qui sont plus composées, comme celles qui ont un avant-corps couronné d'un fronton, l'on y doit compter toutes les moulures saillantes couronnées d'un filet pour un pied, ainsi qu'il a esté dit, & celles qui sont enfoncées dans lesdits avant-corps, pour demi-pied; & s'il y a des consoles, l'on compte les membres qui les couronnent, & l'on estime lesdites consoles à part.

L'on doit faire peu de moulures au haut des cheminées quand elles sont de plastre; car quand on y en fait beaucoup, elles tombent en peu de temps; les plus simples sont d'une plinthe & d'un larmier, avec un amortissement au dessus pour égouter l'eau; la plinthe simple avec le larmier & l'amortissement au dessus, est comptée pour un pied & demi courant; s'il y a une plinthe au dessous, elle est comptée à part suivant ce qui a esté dit.

Aux grandes maisons l'on fait ordinairement le haut des cheminées de pierre de tailles de S. Leu, ou de pierre équivalente, auquel cas l'on peut un peu plus orner le haut desdites cheminées selon la qualité de la maison, l'on y fait une corniche de trois ou quatre pieds de moulures, avec une architrave au dessous.

Aux endroits où la pierre n'est pas commune, l'on fait le haut desdites cheminées de brique, avec mortier de chaux & sable. Cette construction est incomparablement meilleure que le plastre.

L'on fait à present peu de moulures de plastre aux manteaux de cheminées des grandes maisons, parce qu'elles sont la plûpart revétuës de marbre jusqu'à la premiere corniche; l'on en fait au moins le chambranle avec la tablette, & le reste de menuiserie, il n'y a ordinairement que la corniche d'enhaut qui soit de plastre ; mais pour les maisons ordinaires, on les fait toutes de plâtre, excepté le chambranle qui est fait de menuiserie. Les Entrepreneurs prennent soin d'orner de beaucoup de moulures les manteaux de cheminées, qui sont tres-souvent mal ordonnées & mal executées. Il n'y doit avoir au plus que quatre ou cinq toises de moulures dans les plus grands manteaux de cheminées.

Quand on fait des corniches sous les plafonds ou cintres des appartemens, l'on mesure la longueur de chaque costé, de laquelle longueur l'on rabat une saillie de la corniche : car on ne doit compter que du milieu de la saillie d'une corniche à l'autre, comme si une chambre a 19 pieds en quarré, & que la corniche que l'on a faite pour ladite chambre ait un pied de saillie, l'on ne comptera que 18 pieds pour chaque face de mur, ce qui fait 12 toises de pourtour pour toute la corniche, au lieu que les murs ont 12 toises quatre pieds de pourtour.

S'il y a des avants-corps ausdites corniches, l'on en doit compter les retours ; car le devant tient lieu de celle qui seroit à l'alignement qui fait arriere-corps.

De la maniere dont on doit toiser les Tailleurs de pierre qui travaillent à leur tâche.

QUand les Maistres Entrepreneurs font tailler les pierres de leurs bâtimens à la tâche des Tailleurs de pierre, si c'est des moulures, chaque membre couronné de son filet est compté pour un pied de toise, dont les six font la toise, soit en pierre dure ou en pierre tendre, c'est-à-dire que six membres courõnnez sur une toise de long, qui ne sont comptez que pour une toise à l'Entrepre-

neur, sont comptez pour six toises au Tailleur de pierre qui travaille à sa tâche. Il n'en est pas de même des moulures de plastre que les Maçons font à leur tâche; car il faut six membres couronnez pour en faire une toise, comme elles sont comptées pour les Entrepreneurs.

Quand les Tailleurs de pierre font des ouvrages ordinaires à leur tâche, où il n'y a point de moulures, comme des premieres assises, des piedroits, des encoignures, des parpins, &c. l'on toise tous les paremens qui sont vûs, quand c'est de la pierre dure elle est ordinairement comptée sur sa hauteur, c'est-à-dire qu'une toise de pourtour, de paremens, d'une assise sur la hauteur de ladite assise, fait une toise pour l'ouvrier; l'on en fait le prix à proportion.

L'usage n'est pas de mesme pour la pierre tendre; car l'on reduit chaque assise sur un pied de hauteur, comme si une pierre a 15 pouces de hauteur, elle est comptée pour un pied & un quart; si dix-huit pouces, pour un pied & demi; si 21 pouces, pour un pied trois quarts, & ainsi du reste, en n'augmentant neanmoins que de trois en trois pouces, pourvû que les pierres n'ayent pas plus d'un pouce moins que cette progression arithmetique; car si l'assise n'a que 14 pouces, elle n'est comptée que pour un pied; si 17 pou-

Pratique. 159

ces, que pour 15, & ainsi du reste à proportion.

Les pierres qui ont plusieurs paremens sont contournées suivant lesdits paremens, soit de pierre dure ou de pierre tendre, & une toise en longueur doit faire une toise pour l'ouvrier, comme il a esté dit.

De la Construction des murs de Rempart & de Terrasse.

Dans la construction des murs en general, il y a trois choses à observer; la premiere est la qualité des materiaux, leur arrangement ou leur disposition; la seconde est la qualité du terrein pour bien asseoir leurs fondemens; la troisiéme est l'épaisseur & le talus qu'on leur doit donner.

Pour la construction l'on se sert ordinairement des materiaux que l'on trouve sur les lieux; la meilleure est sans difficulté celle de faire les murs tout de pierre de taille en leurs paremens. Ces pierres doivent estre alternativement posées en carreaux & en boutisses; c'est-à dire que les unes sont posées en sorte que leur longueur soit selon la face des murs, & les autres que leur longueur soit dans l'épaisseur ou dans le corps desdits murs, & autant qu'on le peut, à lits &

à joins quarrés. L'on se sert de moilon & de libages pour le reste de leur épaisseur; le tout doit estre maçonné de mortier fait d'un tiers de bonne chaux, & de deux tiers de sable : cette regle est de Vitruve, & est confirmée par l'experience des plus habiles Architectes. A l'égard du sable, il est essentiel qu'il soit bon, parce que c'est principalement de la bonté du sable que dépend la bonne composition du mortier, & c'est la bonne qualité du mortier qui fait la bonne liaison des murs; l'on a toûjours remarqué que dans les lieux où le sable n'est pas bon, la construction des bâtimens n'y est pas bonne. Il faut donc sçavoir que le meilleur sable est celuy qui est net, dégagé de terre, comme celuy de riviere, & dont le grain est de mediocre grosseur & sec, afin que les pores n'estant pas remplis d'eau, la chaux s'y attache mieux. Quand la chaux est éteinte, il faut mettre le moins d'eau qu'il est possible pour faire le mortier, par la raison que l'eau lavant le sable entre dans les pores & oste la chaleur & la graisse de la chaux qui est toute sa bonté.

La moyenne construction est celle où l'on met de la pierre de taille au pied des murs, aux encognures, aux chaînes, aux cordons, & le reste est de moilon piqué par assises dans les paremens, & ce qui reste de leur épaisseur est de moilon seulement essemillé ;

c'est-

PRATIQUE. 161
c'est-à-dire que le bouzin en doit estre osté, le mortier doit être fait comme cy-devant.

Dans les païs où la brique est commune: l'on en met en parement entre les pierres de taille au lieu de moilon piqué; l'ouvrage en est fort bon: ces briques doivent être aussi posées alternativement en carreau & en boutisses: quand l'on n'a point de pierre de taille, on fait tous les paremens de brique, ou au moins l'on en met aux endroits où il faudroit de la pierre de taille. On prétend que les murs qui sont faits tout de brique, sont les meilleurs pour resister au canon.

La moindre construction est celle où il n'y a ny pierre de taille ny brique, & où tout est de moilon: à ces sortes de murs il faut que le mortier soit parfaitement bon, pour bien lier toutes les petites pierres dont on est obligé de se servir: quand c'est une pierre de meuliere, les murs en sont meilleurs, le mortier s'y attache bien mieux qu'aux caillous qui sont unis.

La deuxiéme chose à laquelle il faut bien prendre garde, c'est d'asseoir les murs sur un bon & solide fonds; ce fonds peut estre de diverses natures de terre, comme du tuf, du roc, du sable mêlé de terre, ou de sable un peu mouvant, d'argile, terre grasse, noire, &c. Il faut sçavoir se servir à pro-

L

pos de toutes ces sortes de terreins pour fonder, quand on trouve le solide, ou pour y remedier par art, quand le terrein n'est pas solide.

Le meilleur fonds pour bâtir est le tuf, quand il est d'une terre forte bien serrée & liée avec de gros grains de sable ; le terrein où il n'y a point de sable mêlé n'est pas si bon, comme la terre rouge que l'on appelle terre à four & autre approchante de cette nature ; les pires terreins pour fonder sont le sable doux, sans estre mêlé de terre, les palus ou la vaze & l'argile ; car ils peuvent se mollifier & s'écarter sous le fardeau.

Pour fonder des murs d'une grande épaisseur, ou chargez d'un grand fardeau, il faut prendre bien des précautions pour connoistre la nature du terrein ; car il arrive quelquefois qu'il paroist bon, & que ce n'est qu'un lit de terre d'un demi-pied d'épaisseur, au dessous duquel il y a de l'argile ou une terre sablonneuse, ou quelque autre terre qui peut estre comprimée sous le fardeau : c'est pourquoy avant que de commencer à fonder il faut faire des trous en plusieurs endroits en forme de puits, afin d'estre seur des differens lits de terre, parce qu'en foüillant trop bas on pourroit trouver un mauvais terrein, & qu'il est bon de s'arréter à celuy

qu'on trouve solide, pourvû qu'il ait assez d'épaisseur.

Il y a une autre maniere de connoistre si le terrein sur lequel on veut fonder, a assez d'épaisseur, & s'il n'y a point de mauvaise terre au dessous ; il faut avoir une piece de bois comme une grosse solive de six ou huit pieds, & battre la terre avec le bout ; si elle resiste au coup, & que le son paroisse sec & un peu clair, on peut s'asseurer que le terrein est ferme ; mais si en frappant la terre elle rend un son sourd & sans aucune resistance, on peut conclure que le fonds n'en vaut rien.

L'on peut asseoir un bon fondement sur le roc, quand il est bien disposé, & qu'on le peut mettre de niveau ; il s'en trouve de cette sorte au dessus des carrieres, quoy que les pierres ne soient pas précisément jointes ; mais il y a une espece de terre blanche qui est comme la craye, qui en fait bien la liaison : ce fondement est bon, parce qu'ayant la carriere au dessous, il ne se trouve point de fausse terre. Quand c'est un roc de pierre pleine, il n'est pas toûjours de niveau à la hauteur que l'on en a besoin, il le faut couper de niveau au moins dans chaque face de mur ; car le roc estant de differentes hauteurs dans une mesme face, il arrive que le mur venant à

prendre son fais par la charge qui est au dessus : cette charge comprime la maçonnerie, & il y a moins d'affaisement où le roc est plus haut, parce qu'il resiste plus que la maçonnerie ; cela fait des fractions aux murs : c'est pourquoy dans les endroits où il seroit trop difficile de mettre le roc de niveau, il faut faire la maçonnerie des parties les plus basses la meilleure qu'on pourra, & la laisser bien seicher, afin qu'elle prenne une consistance solide. Dans la longueur d'une face de mur, il faut couper le roc par parties de niveau & par retraites, & faire en sorte qu'il soit un peu en pente sur le derriere dans l'épaisseur du fondement, afin que le pied du mur qui est en talus, soit posé sur un plan qui s'oppose à sa poussée.

Les fondemens les plus difficiles sont ceux qu'il faut faire dans les lieux marécageux, parce que le fonds de la terre est toûjours mauvais, & qu'on est indispensablement obligé de piloter pour fonder solidement ; auquel cas il faut commencer par détourner les eaux, ou les faire écouler par plusieurs saignées & rigoles, pour les conduire en des lieux plus bas, s'il s'en trouve ; sinon il les faut vuider avec des pompes, moulins, & autres inventions, & mesme faire des bâtardeaux, s'il en est

besoin; en sorte qu'on puisse entrer asfez bas dans la terre pour enterrer le pied des murs : mais comme c'est une chose de consequence, il est bon d'expliquer de quelle maniere les bons pilotis doivent estre faits.

Il faut premierement que tous les bois qui sont employez au pilotis, soient de bois de chesne, comme le meilleur & celuy qui se conserve mieux dans la terre & dans l'eau, quand il en est toûjours environné : & pour sçavoir dans chaque endroit combien les pieux doivent avoir de grosseur, il faut en faire battre un qui soit bien ferré, comme il sera dit cy-aprés, jusques au refus du mouton : en sorte qu'on puisse connoistre jusques à quelle profondeur le fonds du terrein fait une assez grande resistance pour arrêter le bout des pieux, aprés qu'on sçaura de combien le pieu battu est entré dans terre, si on l'a mesuré avant que de le battre: puis quand on est sûr de la longueur que doivent avoir les pieux, il faut sur cette mesure regler leur grosseur, en sorte qu'ils ayent de diametre à peu prés une douziéme partie de leur longueur. Cette regle est selon les bons Auteurs : ainsi les pieux qui doivent avoir neuf pieds de long, auront neuf pouces de diametre, ceux de 12 pieds auront 12 po. &c. Cette proportion me paroist bon-

ne depuis six pieds jusques à douze ; mais si les pieux avoient seize ou dix huit pieds de long, il suffira qu'ils ayent treize à quatorze pouces de diametre, parce qu'il faudroit un mouton d'un trop grand poids pour les enfoncer, cela dépend de la prudence de l'Architecte qui doit connoistre la qualité du terrein où est fait le pilotis. Il ne faut pas que les pieux sont appointez de trop court ; car ils n'enfoncent pas si aisément, ce qui est taillé en pointe doit avoir au moins deux fois & demie, & au plus trois fois le diametre du pieu ; comme si le pieu a neuf pouces de diametre, il faut que la longueur de la pointe ait vingt-sept pouces, & ainsi des autres. Dans les ouvrages qui ne sont pas de consequence, l'on se contente de brûler la pointe des pieux pour les durcir ; il sera bon aussi de brûler le haut, afin qu'il soit plus resistable aux coups du mouton ; mais aux ouvrages de consequence, il faut ferrer le bout des pieux avec un fer au moins à trois branches, & qui pese à proportion de la grosseur du pieu : l'ordinaire est 20 à 25 livres pour les pieux de 12 à 15 pieds de long, & le reste à proportion. Il faut aussi mettre une ceinture de fer par le haut des pieux pour les tenir serrez contre le coup du mouton. Ces ceintures ou cercles de fer

Pratique. 167

s'appellent freter, & l'on dit que les pieux sont fretez, quand on a mis de ces cercles par le bout d'enhaut.

Les pieux doivent estre disposez & battus, en sorte qu'il y ait autant de vuide entr'eux qu'ils ont de diametre, afin qu'il y ait assez de terre pour les entretenir: il faut qu'ils soient un peu plus longs que la profondeur des terres pour les battre plus aisément jusques au refus du mouton ; c'est-à-dire, quand on s'apperçoit que le pieu resiste, l'on est seur que cette resistance ne se peut faire que par une terre ferme qui est sous la pointe du pieu: ainsi l'on peut s'y arréter aprés plusieurs reprises réiterées.

Il y a bien des manieres de battre des pieux, selon les especes de terres où l'on veut les enfoncer; il est impossible de donner des regles certaines sur cela, il faut que l'Architecte en sçache juger. Quelquefois les pieux s'arrétent sur une terre qui n'a pas assez d'épaisseur, qui peut se rompre dans la suite, & sous laquelle il y a une mauvaise terre, où au contraire on perce quelquefois une terre sur laquelle les pieux eussent bien pû estre arrétez; il y a encore d'autres incidens qu'on ne sçauroit connoistre qu'en travaillant.

Aprés que les pieux sont battus par tout au refus du mouton, il faut les receper,

L iiij

c'est-à-dire les recouper tous de niveau par le haut à la hauteur que l'on aura prises pour le bas du fondement : puis quand tous les pieux sont recepez, il faut oster un peu de terre autour d'iceux, pour mettre du moilon dur dans leurs intervalles, il faut battre ce moilon jusques un peu au dessus desdits pieux ; l'on met ensuite par dessus lesdits pieux des pieces de bois que l'on appelle racinaux, qui sont des especes de liernes cloüées sur la teste des pieux : ces pieces de bois sont comme de gros madriers qui peuvent avoir quatre à cinq ou six pouces d'épaisseur sur la largeur de neuf, dix ou douze pouces selon le diametre des pieux : ces racinaux doivent estre cloüez avec de bonnes chevilles de fer poussées à teste perduë sur tous lesdits pieux ; ces pieces de bois doivent avoir des mantonnets par les bouts des deux pouces pour arréter les couchis ou plates formes que l'on pose par dessus, ces plates formes ont au moins deux pouces d'épaisseur & sont cloüées sur les racinaux avec des chevilles de fer poussées à teste perduë : puis quand on veut maçonner sur lesdites plates formes, l'on peut mettre de la mousse dans les joints d'icelles enfoncée le plus qu'il est possible, cela fait une espece de liaison du bois avec la pierre ; car l'on

ne met point de mortier fur lefdites plates formes, à caufe que la chaux pourrit le bois.

Ceux qui veulent faire de bons ouvrages font battre des pieux de garde au devant du pilotis fur la face des murs, un peu plus élevez que le deffus des plates formes afin de mieux arréter la maçonnerie.

Il y a des endroits où au lieu de piloter l'on met des grilles de charpenterie comme fous les piles des ponts, parce qu'il eft tres-mal-aifé de piloter : l'on fait ces grilles de la figure que l'on veut donner aux piles ou autres maçonneries, avec des bois au moins d'un pied de groffeur pour les chaffis & de dix pouces au dedans, affemblez tant plein que vuide à tenons & à mortaifes avec de bonnes équerres de fer, & aprés que ces grilles font faites, l'on rend la place où elles doivent eftre pofées bien de niveau, & quand elles font pofées l'on met des pieux pour les entretenir.

Il y auroit beaucoup d'autres chofes à dire fur les obfervations qu'il faut faire pour bien fonder ; mais comme je n'ay pas entrepris d'expliquer toutes les difficultez qui peuvent y arriver, je me fuis contenté d'en parler en general, & l'on peut avec le bon fens & l'experience apprendre le refte.

La troisiéme chose qu'il faut observer pour la construction des murs de rempart & de terrasse, est de sçavoir leur donner une épaisseur convenable & proportionnée à la hauteur des terres qu'ils ont à soûtenir. Il est vray que la bonne construction doit faire partie de la resistance; mais outre cela il faut avoir un principe pour en regler l'épaisseur. Cette regle n'a point encore esté donnée par aucun de ceux qui ont écrit de l'Architecture tant civile que militaire, quoyque ce soit une chose de tresgrande consequence; l'on a laissé cela à la prudence de ceux qui ont la conduite des ouvrages, lesquels reglent souvent l'épaisseur des murs qu'ils ont à faire, par rapport à ceux qu'ils ont veu faire, ou qu'ils ont faits, & selon les lieux & la qualité des materiaux qu'ils y employent: les plus sages leur donnent toûjours plus que moins d'épaisseur, afin de prévenir les inconveniens qui en peuvent arriver; mais l'on n'a point encore que je sçache decidé leur épaisseur: en voicy un essay dont je me suis avisé, qui est fondé sur les principes de Mechanique.

Il est certain que la terre la plus coulante est le sable, parce qu'estant composé de petits caillous ronds tout desunis, ils tendent à descendre dans les parties basses,

PRATIQUE.

quand il y a la moindre difpofition, à caufe que leur figure qui eft ronde, eft la plus difpofée au mouvement; mais comme cette inclinaifon peut eftre mefurée, l'on peut fçavoir jufques à quel angle la terre fablonneufe peut tomber.

Si on confidere les grains de fable comme autant de petits caillous ronds, arrangez en forte qu'ils fe touchent par les coftez, & qu'eftant pofez les uns fur les autres dans une difpofition naturelle, c'eft-à-dire que le milieu des boules d'un rang fuperieur, foit toûjours pofé fur le milieu des deux de l'inferieur. Dans cette difpofition l'on trouvera que l'angle que

ces boules formeront par rapport à leurs bafes de niveau, fera les ~~trois quarts~~ d'un angle droit, c'eft-à-dire de 60 degrez. Il femble que la terre fablonneufe ne devroit point paffer cet angle, mais l'experience fait connoiftre que le fable prend une pente plus inclinée; & pour tenir fur cela le chemin le plus feur, je fuppofe que cet angle foit un demi-droit, c'eft-à-dire qu'il foit comme la diagonale d'un quarré, en forte que fi une terre étant coupée à plomb comme AB, elle foit arrêtée par un corps

qui la soûtienne, comme un mur ou autre chose, & que ce corps puisse estre retiré tout d un coup, la terre en tombant formera la diagonale d'un quarré comme BC; ce qui étant supposé pour la plus grande inclinaison de l'écoulement des terres, il reste à connoistre quel soûtien il faut pour arréter la poussée du triangle CAB, qui est une figure de coin, & l'on peut expliquer cette poussée par le plan incliné en cette maniere.

Il est démontré dans les principes de la Statique, qu'un plan étant incliné comme CB, qui peut estre une table ou un autre corps uni sur lequel on veut faire tenir une boule comme D: il faut pour tenir cette boule sur le corps incliné, une force ou puissance qui soit au poids de la boule comme la hauteur BA est au plan incliné CB, ou comme le costé est à la diagonale d'un quarré; & quoyque cette proposition soit incommensurable en nombre l'on peut neanmoins en approcher, elle est à peu prés comme 5 est à 7. Il faut donc que la resistance du mur, qui sera fait pour arréter les terres du coin CBA, soit au même coin, comme 5 est à 7.

PRATIQUE. 173

Pour refoudre cette queftion, il faut mefurer la fuperficie du triangle A B C, & pour cela je fuppofe que chacun de fes coftez A B, A C ait 6 toifes, le triangle aura 18 toifes en fuperficie; il eft queftion de trouver un nombre à qui 18 foit comme 7 eft à 5, qui fera un peu moins que 13 : il faut donc que le profil du mur qui doit arréter les terres, ait 13 toifes en fuperficie; ainfi ce mur oppofera une force égale à la pouffée des terres par fon poids, quand la maçonnerie ne peferoit en pareil volume que la pefanteur des terres.

Cela eftant fuppofé, dans la figure que l'on doit faire de ce profil, il faut fçavoir combien on veut donner de talus au mur. Si c'eft un mur de rempart, on luy donne ordinairement un fixiéme de fa hauteur; comme fi le mur A B a fix toifes de hauteur, on luy donne une toife de talus de A en C, cela va à deux pouces par pied. Cette inclinaifon C B fait avec la ligne aplomb A B un angle de 9 degrez 27 minutes 45 fecondes.

Et pour fçavoir par cette regle l'épaiffeur par le bas d'un mur qui a 6 toifes de hauteur, il faut reduire en pieds fuper-

ficiels tout le triangle des terres, qui a 18 toises en superficie, ce que l'on aura en multipliant 18 par 36 : il viendra 648 pour le profil du triangle supposé; il faut ensuite trouver un nombre à qui 648 soit comme 13 est à 18, ce qui se peut faire par une regle de proportion en mettant au premier terme 13, au deuxiéme 18, & au troisiéme 648, & il viendra 468 pour la superficie du profil du mur : lesquels 468 il faut diviser par 36 pieds de la hauteur dudit mur, & l'on aura 13 pieds pour son épaisseur, s'il estoit aplomb; mais comme il a 6 pieds de talus, il les faut diviser en deux, & ajoûter trois pieds aux 13 pieds, & cela fera 16 pieds pour l'épaisseur du mur par le bas, & 10 pieds par le haut, en sorte que toute la hauteur du mur qui est 36 pieds, sera à son épaisseur par le pied, comme 36 est à 16, & à son épaisseur par le haut, comme 36 est à 10, & le profil du mur sera au profil du triangle des terres, comme 13 est à 18, ainsi qu'il a esté supposé.

Comme cette regle peut servir pour sçavoir l'épaisseur que doivent avoir les murs de rempart par rapport à la hauteur des terres qu'ils ont à soûtenir, l'on peut reduire cette proportion aux moindres termes, en prenant la moitié de 36, qui est 18, & la moitié de 16, qui est 8, pour l'é-

PRATIQUE. 175

paisseur d'un mur par le bas; & si l'on suit le mesme talus, il faudra donner 5 par le haut: car 18, 8 & 5 sont entr'eux, comme 36, 16 & 10 que j'ay supposez d'abord ; ainsi l'on peut par cette regle donner les épaisseurs de tous les murs de rempart par rapport à leur hauteur.

S'il arrive du changement dans cette hypothese, ce ne peut estre que par les differens talus que l'on peut donner aux murs de rempart ou de terrasse. J'ay pris le sixiéme pour les murs de rempart, je crois que le cinquiéme seroit trop, il faut que ce soit la prudence qui decide de cela.

Pour les murs de terrasse, quand ils n'ont pas grande hauteur, comme jusques à 12 pieds, on peut leur donner un neuviéme de talus ; & quand ils n'ont que six pieds de haut, c'est asez d'un douziéme, supposé que la construction soit bonne ; mais depuis 12 jusques à 15 ou 20 pieds de haut, on leur donne un huitiéme, & ainsi du reste à proportion.

Il n'est pas difficile de reduire le profil des autres murs par la mesme regle suivant les differens talus qu'on voudra leur donner; car à un mur qui n'aura, par exemple, que 20 pieds de haut, & auquel on ne donnera que $\frac{1}{8}$ de talus, le huitiéme de 20 est 2 pieds $\frac{1}{2}$, c'est-à-dire que le mur proposé qui au-

20 pieds de haut n'aura que 2 pi. ½ de talus, le triangle de terre au derriere d'un mur qui a 20 pieds de haut, aura 200 pieds de profil; il faut faire un profil du mur sur le talus, à qui 200 soit comme 18 est à 13, & l'on aura 144 ⅖ qu'il faut diviser par 20, il viendra 7 $\frac{19}{20}$, c'est à-dire un peu plus de 7 ⅕, ausquels 7 ⅕ il faut ajoûter 1 pied ½, qui est la moitié du talus, & l'on aura 8 pieds $\frac{9}{20}$, ou à fort peu prés 8 pieds ½ pour l'épaisseur du pied du mur, & 6 pieds pour l'épaisseur par le haut: par ce moyen l'on aura le profil du mur suivant la hauteur & le talus proposé, & ainsi des autres talus à proportion.

Il y a une chose à observer pour les fondemens des murs de talus, c'est qu'on éleve ces fondemens presque toûjours à plomb ou peu en talus dans les terres, & l'on se contente de laisser une retraite au réz de chaussée; mais il arrive souvent, que quand le fondement est profond, que la ligne du talus estant prolongée, porte à faux, & c'est à quoy il faut prendre garde, car cela est contre la solidité.

Quand on fait des murs de talus pour des quais sur le bord des rivieres où l'on est obligé de piloter, il faut aussi observer de faire battre des pieux assez avant sur le devant pour qu'il se trouve du solide sous
le

le prolongement de la ligne du talus; & outre ce pilotis, on met un rang de pieux de garde au devant dudit mur, avec une piece de bois pardessus lesdits pieux, que l'on appelle chapeau, laquelle piece de bois est entaillée avec mortaises pour entrer dans des tenons que l'on fait au haut desdits pieux, & outre cela l'on y met de bonnes chevilles de fer.

Toisé des Pilotis.

L'Usage est de toiser les pilotis au cube comme la maçonnerie suivant le prix que l'on en fait. C'est pourquoy l'on a soin de mesurer la longueur des pieux; & s'ils ne peuvent entrer dans terre que de differentes longueurs, l'on compte toutes les hauteurs des pieux que l'on ajoûte ensemble, & l'on divise la somme par le nombre des pieux; cela donne une hauteur commune pour tout le pilotis, ou bien l'on prend les profondeurs parties à parties que l'on mesure separément.

Quand on trouve un si mauvais fonds de terre pour les fondemens des murs, que la dépense en est excessive, l'on se contente de faire des piliers de maçonnerie, comme l'enseignent Leon Baptiste Albert, Philbert de Lorme & Scamozzi; ils don-

178 GEOMETRIE

nent jusques à 7 ou 8 toises de distance à ces piliers & font des arcades pardessus. Je trouve que c'est beaucoup, & qu'elles sont bien larges à 6 toises, à moins que les murs n'ayent de grandes épaisseurs, & que les pierres que l'on employe pour ces arcades ne soient fort grandes & de bonne qualité. Je voudrois encore que ces piliers eussent au moins en largeur la moitié du vuide des arcades ; comme si elles avoient 6 toises, les piliers en auroient 3 : j'entends quand c'est pour des ouvrages considerables; car pour les fondemens d'un mur qui n'a pas beaucoup d'épaisseur, & qui n'est pas d'une grande hauteur, l'on peut donner moins de largeur aux piliers, par rapport au vuide des arcades, & l'on s'accommode selon que le terrein le permet.

Quand on est obligé de faire ces sortes d'ouvrages pour éviter ou les difficultez du terrein, ou la trop grande dépense, 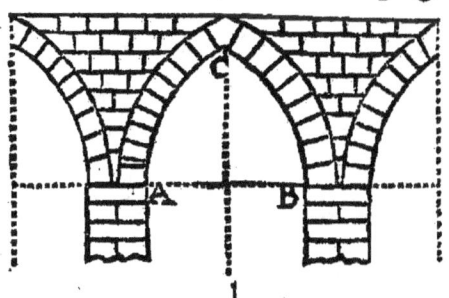 il faut en faire la construction de si bonne maçonerie, qu'il n'y ait rien à redire: il faut aussi observer pour plus grande solidité de faire les arcades ou décharges surhaussées,

c'est-à-dire plus hautes que le plein cintre ou demi-cercle, & mesme les faire de deux portions d'arcs, comme l'enseigne Philbert de Lorme.

Il seroit bon que les arcades fussent d'un triangle équilateral ; c'est-à-dire que supposant la largeur de l'arcade A B, l'on fist de cette largeur & des points A & B les deux portions d'arcs A C & B C. Cette élevation donne une grande force aux arcades pour resister au fardeau qu'elles ont à porter ; mais une des choses qu'il faut le plus observer, c'est de bien laisser secher la maçonnerie dans terre, afin qu'elle ait le temps de prendre consistance avant de la charger ; autrement la charge desunit toute la maçonnerie quand le mortier n'a pas eu le temps de durcir ; mais l'on ne prend presque jamais ces précautions par l'impatience que l'on a de faire tout en peu de temps.

Comme le terrein dans lequel on fonde pour faire des piliers, peut estre d'inégale resistance sous les mesmes piliers, Leon Baptiste Albert a donné l'invention de faire des arcades renversées, & prétend par ce moyen empescher qu'un pilier ne s'affaisse pas plus qu'un autre, quand la terre qui est dessous ne seroit pas si resistable, ou qu'il seroit plus chargé : voicy comme il entend

180 GEOMETRIE

que la chose soit faite. Ayant élevé les piliers assez au dessus du fondement, il fait

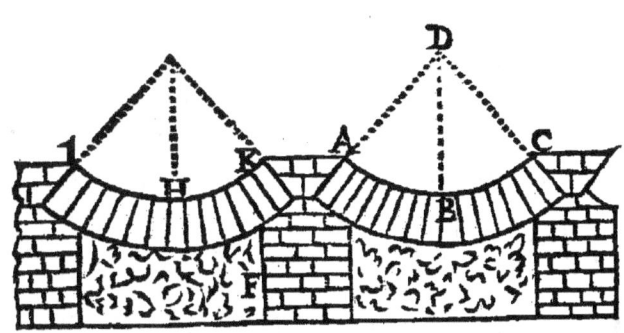

sur ces piliers des cintres renversez comme ABC, dont les joints tendent au centre D. Par cette construction il prétend par exemple, que si le pilier F est fondé sur un plus mauvais terrein, ou est plus chargé que les autres piliers, cette charge sera arrêtée par la resistance des arcades renversées ABC & IHK, à cause que la terre qui est sous l'extrados de ces cintres, entretiendra les piliers dans une mesme hauteur mais il faudroit aussi supposer que cette terre fût aussi ferme que celle des fondemens. Quoy qu'on ne s'avise guere de mettre cette regle en usage, elle a neanmoins son merite, & l'on s'en peut servir utilement, quand on craint que le fond du terrein sur lequel on doit fonder, soit d'inégale resistance.

DU TOISÉ CUBE DES MURS
de Rempart & de Terrasse, appliqué à un bastion & à une courtine, ce qui peut servir à toutes les parties d'une fortification.

LA maniere de toiser les ouvrages de fortification est differente de celle des bastimens cy-devant expliquez, en ce que les bastimens sont mesurez à toise superficielle, & les ouvrages de fortification sont mesurez à la toise cube : dont les 216 pieds font la toise.

Toute la difficulté de la mesure des fortifications ne consiste presque que dans les angles saillans & rentrans, qui sont formez par la rencontre des flancs & des faces des bastions & autres ouvrages de cette nature, par la connoissance des angles solides l'on aura celle de tous les autres ouvrages d'une fortification.

Soit proposé à mesurer le mur de rempart ABCDE, qui forme une courtine, un flanc, & les deux faces d'un bastion ; si l'on commence par mesurer la courtine AB, il faut de l'angle B mener sur AB la perpendiculaire BF ; & du point A pris pour l'autre

angle, il faut mener sur AB la perpendiculaire AG, & la ligne HK sera le talus, c'est à-dire que HG, ou KF sera l'épaisseur du mur par le haut. Suppofons que le mur par le bas ait 16 pieds d'épaisseur entre AG ou BF, & qu'il ait par le haut 10 pi. entre HG, ou KF, ce sera 6 pi. pour le talus AH ou BK, il faut ajoûter ensemble les deux

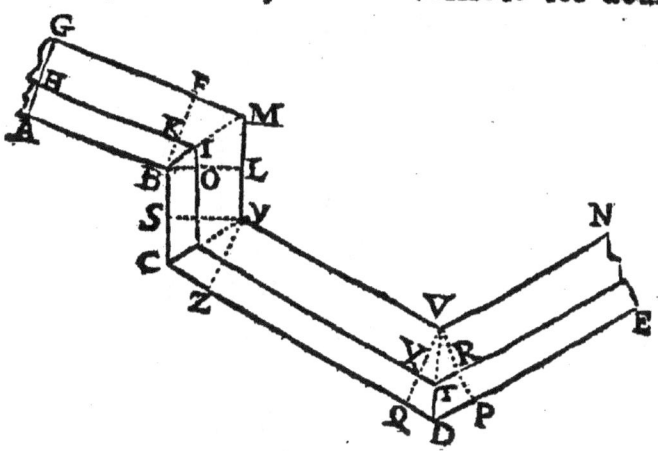

épaisseurs inferieure 16 & superieure 10, qui valent 26, dont il en faut prendre la moitié, & l'on aura 13 pieds ou 2 toises & un pied. Il faut ensuite mesurer la longueur AB suppofée de 60 toises, & multiplier cette longueur par 2 toises & un pied, qui est l'épaisseur moyenne Arithmetique, entre l'épaisseur superieure & inferieure du mur, & l'on aura 130, qu'il faut multiplier par la hauteur perpendiculaire dudit mur, que je suppofe de 6 toises,

PRATIQUE. 183
& l'on aura 780 toifes pour la folidité du mur, de courtine A G B F.

Aprés avoir mefuré cette courtine, il faut enfuite mefurer l'angle folide rentrant exprimé entre les lignes B F, BL, dont la ligne B L eft élevée du point B, perpendiculairement fur B C, comme B F fur AB ; puis il faut mener la diagonale B M, & entendre en cette partie, comme en tout ce qui fera dit cy-aprés, que l'épaiffeur, le talus, & la hauteur du mur, font de même qu'au mur de courtine cy-devant expliqué. Il faut enfuite connoiftre l'angle rentrant AEC, que je fuppofe de 108 degrez, auquel angle il faut ajoûter les deux angles droits A B F & C B L, de 180 degrez ; ce qui fait enfemble 288 degrez : il reftera du cercle entier de 360 degrez, 72 degrez pour l'angle F B L, dont la moitié eft 36 degrez pour l'angle L B M, & l'on aura le quadrilatere B F M L, qui eft compofé de deux triangles rectangles égaux, dont il y a un cofté B L, & deux angles connus, fçavoir l'angle B L M qui eft droit, & l'angle L B M qui eft de 36 degrez : il refte à connoiftre l'angle BML, lequel fera connu, en ôtant

M iiij

36 degrez pour l'angle L B M, de 90 degrez reſtera 54 degrez pour l'angle L M B. Puis pour avoir le coſté inconnu ML, il faut faire une regle de proportion par les ſinus en cette maniere; Comme le ſinus de l'angle B M L 54 deg. eſt au coſté B L 16 pieds, ainſi le ſinus de l'angle L B M 36 degrez, ſera au coſté M L ; il ſe trouvera 11 pieds $\frac{2}{3}$ ou environ pour le meſme coſté M L, qu'il faut multiplier par 16, qui eſt l'épaiſſeur inferieure du mur, & l'on aura 186 $\frac{2}{3}$ pour la ſuperficie du quadrilatere B F M L ; car les deux triangles B L M, & B F M ſont égaux, laquelle ſuperficie il faut multiplier par 36 pieds, qui eſt toute la hauteur du mur, & l'on aura 6720 pieds cubes, deſquels il faut ſouſtraire une pyramide renverſée B K I O B, dont la baſe eſt le quadrilatere B K I O, & ſa hauteur perpendiculaire B B, 36 pieds, c'eſt-à-dire celle du mur. Pour avoir cette baſe, comme les côtez B O, & B K ſont chacun de 6 pieds, qui eſt le talus du mur, & que I O, & I K ſont paralleles à L M, & M F, l'on dira par une regle de proportion : Comme B L 16 pieds, eſt à L M 11 $\frac{2}{3}$ pieds, ainſi B O 6 pieds ſera à un autre nombre, qui ſe trouve eſtre 4 $\frac{3}{8}$ pieds pour O I ; & comme les deux triangles B O I, & B K I ſont égaux, il faut multiplier 4 $\frac{3}{8}$ pieds par 6, & l'on aura 26 $\frac{1}{4}$

PRATIQUE. 185

pour la base de cette pyramide BKIO, qu'il faut ensuite multiplier par 12 tiers de 36, & l'on aura 315 pieds cubes, qu'il faut soustraire de 6720, il restera 6405 pieds cubes, qu'il faut diviser par 216 pieds cubes contenus dans la toise cube, & l'on trouvera 29 toises $\frac{1}{2}$ 33 pieds cubes pour la solidité requise.

Il faut ensuite mesurer la partie du mur

de flanc BSLY, mais il faut auparavant de l'angle Y, tracer la ligne YS perpendiculaire sur BS, ou sur LY, & mesurer BS, ou LY son égal, que je suppose de 15 toises, qu'il faut multiplier par 13 pieds, qui est l'épaisseur moyenne du mur, & l'on aura 32 $\frac{1}{2}$, qu'il faut multiplier par 6 toises, qui est la hauteur perpendiculaire du mur, le produit sera de 195 toises cubes pour la solidité du mur de flanc BSLY.

Aprés avoir mesuré cette partie du mur de flanc, il faut mesurer l'angle solide saillant SCZY appellé l'angle de l'épaule du bastion, il faut auparavant du point Y mener sur CD la perpendiculaire YZ & la diagonale YC, ce qui fera deux triangles rectangles égaux YZC & YCS, desquels

il faut avoir la superficie en cette maniere. Il faut sçavoir la valeur de l'angle SCZ que je suppose estre de 125 degrez, dont la moitié 62 degrez 30 minutes est pour l'angle SCY, l'angle S estant droit vaut 90 degrez, les deux angles vaudront ensemble 152 degrez 30 minutes ; restera pour l'angle SYC 27 degrez 30 minutes : puis par une regle de proportion l'on dira ; Comme le sinus de l'angle SCY 62 degrez 30 minutes est au costé SY 16 pieds, ainsi le sinus de l'angle SYC 27 degrez 30 minutes sera au costé SC, que l'on trouvera de 8 pieds $\frac{1}{3}$ ou environ, qu'il faut multiplier par 16, & l'on aura 133 pieds $\frac{1}{3}$ pour la superficie des deux triangles SCY & YCZ qui sont égaux, & qui forment ensemble le quadrilatere YZCS, laquelle superficie sera la base d'une pyramide tronquée dont on aura la solidité en cette maniere.

Il faut faire un profil du mur, comme il il est exprimé entre ces lignes AB, CD, dont la base sera de 16 pieds, le haut de 10 pieds, & la hauteur de 36 pieds, AC est le talus du mur qu'il faut prolonger jusques à ce qu'il rencontre la ligne DB, qu'il faut aussi prolonger jusques à ce qu'elles se coupent en E sommet de la pyramide, & par l'extremité du talus A il faut tirer la ligne AG parallele à BD, laquelle sera perpendi-

PRATIQUE. 187

culaire à DC; alors les deux triangles CGA & ABE seront semblables; puis par une regle de proportion l'on dira, comme CG 6 pieds est à AG 36 pieds, ainsi AB 10 pieds sera à BE, & l'on trouvera 60 pieds ausquels il faut ajoûter 36, & l'on aura 96 pour la hauteur totale de la pyramide, dont il en faut prendre le tiers 32, qu'il faut multiplier par $133\frac{1}{3}$ superficie de la base, & l'on aura $4266\frac{2}{3}$ pieds cubes pour la solidité totale de la pyramide CDE, de laquelle solidité il faut oster la pyramide EGIAB, dont la base GIAB peut estre mesurée par la methode cy-devant expliquée. Cette base se trouvera de 52 pi. $\frac{1}{12}$, qu'il faut multiplier par 20 tiers de 60, & l'on aura $1041\frac{2}{3}$ qu'il faut soustraire de $4266\frac{2}{3}$, il restera donc 3225 qu'il faut diviser par 216, & l'on aura $14\frac{1}{2}$ toises cubes, & 39 pieds cubes pour la solidité de la pyramide tronquée AGBZ.

L'on continuëra de mesurer le mur de

la face du baſtion entre les lignes YZ & VQ, qui ſeront perpendiculaires ſur CD, & qui ſeront menées des angles Y & V. Je ſuppoſe la longueur ZQ, ou YV de 30 toiſes, qu'il faut multiplier par 2 toiſes $\frac{1}{6}$ moitié des deux épaiſſeurs ſuperieure & inferieure dudit mur, & l'on aura 65 pour la ſuperficie moyenne Arithmetique entre les deux épaiſſeurs qu'il faut multiplier par 6 toiſes hauteur dudit mur, & l'on aura 390

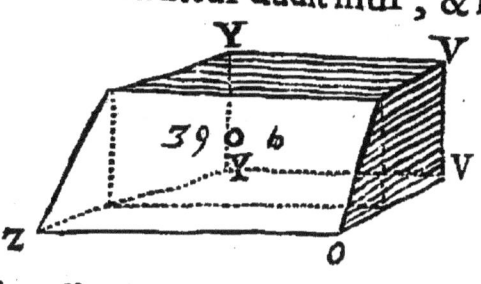

toiſes cubes pour la ſolidité requiſe.

Il faut enſuite meſurer l'angle ſolide ſaillant de la pointe du baſtion contenu entre QDP par la meſme methode qui a eſté cy-devant expliquée, & afin qu'on la puiſſe mieux entendre, je l'expliqueray encore. Il faut de l'angle V mener VP perpendiculaire ſur DE, & mener la diagonale VD, & l'on aura les deux triangles rectangles ſemblables & égaux VQD & VDP. Pour en avoir la ſuperficie, il faut connoiſtre l'angle ſaillant QDP, lequel je ſuppoſe de 86 degrez, dont la moitié 43 ſera pour l'angle QDV, l'angle Q eſtant droit, il reſtera 47 degrez pour l'angle QVD : puis par la regle de propor-

PRATIQUE. 189

tion l'on dira, comme le sinus de l'angle Q D V 43 degrez est au costé opposé Q V 16 pieds, ainsi le sinus de l'angle QVD 47 deg. sera au côté Q D que l'on trouvera estre un peu plus de 17 qu'il faut multiplier par 16, & l'on aura 272 pieds pour l'aire des deux triangles rectangles qui forment le quadrilatere Q V P D.

Il faut ensuite faire un profil du mur comme cy-devant. La précedente figure Y peut servir, puisque la mesme épaisseur, hauteur & talus regnent par tout : il faut donc multiplier 272 superficie du quadrilatere QVPD par le tiers de la hauteur D E qui est 32, & l'on aura 8704 pieds cubes, dont il faut soustraire la pyramide EXTRV, & pour en avoir la base qui est exprimée sur le plan par les lignes VX, TR. L'on fera encore une regle de proportion en disant, comme V Q 16 est à Q D 17, ainsi X V 10 sera à X T, que l'on trouvera de $10\frac{5}{8}$ qu'il faut multiplier par 10, & l'on aura $106\frac{1}{4}$ qu'il faut multiplier par le tiers de B E 20, & l'on aura 2125 pieds qu'il faut soustraire de 8704 pieds, il restera 6579 pieds cubes, qui divisez par 216 don-

neront 30 toises 99 pieds cubes.

Il reste à mesurer la derniere face du bastion exprimée entre les lignes PV, EN, que je suppose estre de mesme longueur, épaisseur & hauteur que l'autre face VQ YZ cy devant expliquée ; & par consequent elle contiendra 390 toises cubes : ainsi en ajoûtant toutes ces mesures ensemble, on trouvera que le mur de rempart ABCDE contient 1830 toises 9 pieds cubes.

Comme ces exemples peuvent servir à mesurer toutes sortes de murs de rempart en talus, il n'est pas necessaire d'en dire davantage sur ce sujet, parce que ce ne seroit qu'une repetition inutile. Je donneray seulement la maniere de toiser quelques murs en talus des plus difficiles à mesurer.

Mesurer un mur de talus & en rampe.

SOit proposé à mesurer le mur de talus AECDE, je ne parleray point de la partie qui est droite, parce que je l'ay assez expliquée cy-devant. Il n'est question que de la partie rampante & en talus : la figure montre assez comme cela se peut faire ; car elle reduit le mur rampant en deux parties l'une en un triangle rectangle solide, qui est un prisme triangulaire qui a les deux

PRATIQUE. 191

plans EKD & ALO parallels, & l'autre partie est une pyramide dont la base est BCOL & sa hauteur LA; il faut toiser en premier lieu le triangle rectan-

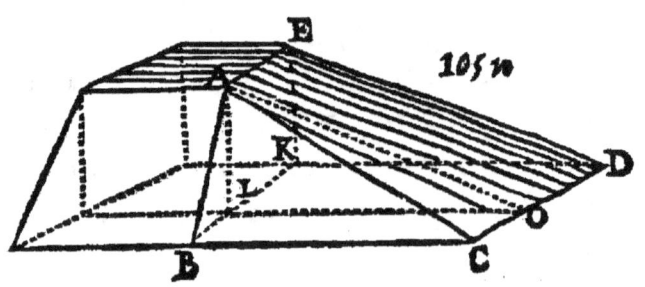

gle solide, dont je suppose que la base LO DK est de 15 toises de long, son épaisseur LK ou AE 10 pieds, sa hauteur perpendiculaire LA ou EK 6 toises, en multipliant 15 toises par 10 pieds, l'on aura 25 toises pour la base LODK qu'il faut multiplier par la moitié de AL qui est 3 toises, & l'on aura 75 toises pour la solidité du triangle rectangle solide, reste la pyramide dont la base BCOL a 15 toises de long sur 6 pieds de large; ce qui fait 15 toises en superficie, qu'il faut multiplier par le tiers de LA qui qui est 2, & l'on aura 30 toises pour la solidité de la pyramide ABLOC qu'il faut ajoûter à 75 toises, & l'on aura 105 toises cubes pour la solidité du mur rampant ABCDE.

Mesurer un mur circulaire & en talus.

CEtte proposition est pour mesurer les orillons des bastions qui sont faits en rond & en talus, comme la partie du mur ABECDG. Il faut mesurer la partie AH LRD comme separée du talus HBCR. Je suppose que la portion HLR soit de 15 toises de circonference, & la portion interieure AGD de 9 toises. Il faut ajoûter ensemble les deux circonferences qui font 24 toises, dont il en faut prendre la moitié 12 pour la circonference moyenne Arithmetique, laquelle il faut multiplier par l'épaisseur du mur par le haut AH ou DR,

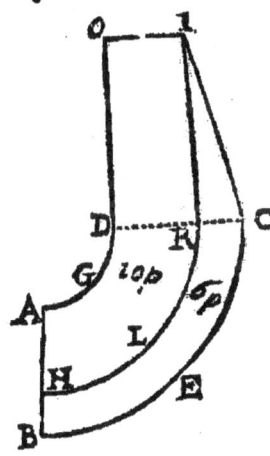

que je suppose estre 10 pieds, & l'on aura 20 toises pour la superficie AHRD, qu'il faut multiplier par DO ou IR hauteur perpendiculaire que je suppose de 6 toises, & l'on aura 120 toises cubes pour la solidité de la portion AH DR : il faut ensuite prendre la circonference BEC dehors du talus, que je suppose estre de 17 toises qu'il faut ajoûter avec la circonference HLR de 15 toises,

Pratique.

toises, & l'on aura 32 toises, dont la moitié 16 sera la moyenne Arithmetique, qu'il faut multiplier par 6 pieds, qui est le talus HB ou RC, & l'on aura 16 toises en superficie pour la base du talus HBCR, laquelle superficie il faut multiplier par la moitié de R I hauteur perpendiculaire du mur qui est 3 toises, & l'on aura 48 toises cubes pour la solidité du talus qu'il faut ajoûter avec 120, & l'on aura 168 toises cubes pour la solidité totale du mur proposé.

Les murs de parapet sont ordinairement toisez à toises courantes, c'est-à-dire que l'on toise la longueur seulement sans avoir égard à la hauteur ny à l'épaisseur; mais l'on fait un prix particulier pour ces sortes de murs: neanmoins l'on a pris la methode depuis quelques années de reduire tous les ouvrages de fortification à la toise cube, mesme jusqu'aux saillies & moulures, s'il y en a, toutes ces reductions peuvent estre entenduës par ce qui vient d'estre expliqué pour les murs de remparts.

MÉTHODE POUR TOISER les terres cubes de hauteurs inégales par rapport à un plan de niveau ou en pente.

LA mesure des terres cubes est ce qu'il y a de plus difficile dans le toisé, sur tout quand le dessus des terres est fort inégal; & quelque habile qu'on puisse estre dans la Geometrie, il est presque impossible d'operer juste; l'on ne doit s'en rapporter qu'aux personnes qui possedent la theorie & la pratique en perfection.

Quand on coupe des terres d'inégale hauteur, on suppose ordinairement un plan de niveau ou en pente, c'est-à-dire une aire droite d'un angle à l'autre; ce plan fait connoistre l'inégalité de la hauteur des terres; & pour voir cette inégalité on laisse des témoins qui sont des endroits qu'on laisse de distance en distance, où la hauteur de la terre coupée est conservée; puis quand on veut faire le toisé, l'on mesure toutes ces differentes hauteurs que l'on ajoûte ensemble, & que l'on divise ensuite par la quantité des témoins pour en faire une hauteur commune, que l'on multi-

plie par la superficie de l'aire contenuë dans les terres coupées pour en avoir le cube.

Cette methode seroit bonne, si l'on observoit de laisser des témoins en égale distance, & que le dessus de la terre fût un plan droit, alors on pourroit s'asseurer que l'on a operé autant juste qu'il est possible ; mais le dessus des terres n'est pas toûjours un plan fort droit, il est souvent courbe & inégal, & il arrive que le toisé que l'on en fait, est plus grand que la quantité des terres coupées, parce qu'on laisse plus de témoins dans les endroits les plus élevez, que dans les endroits bas.

Pour operer autant juste qu'il se peut, il faut mesurer les terres partie à partie, c'est-à-dire que dans un grand toisé, quand on voit une partie de terre dont le dessus est à peu prés d'égale pente ou de niveau, il faut toiser cette partie à part, & en faire autant au reste à peu prés en cette maniere. Je suppose qu'en l'espace ABCD le dessus de la terre soit selon les courbes diagonales CGHLIKO & RMNLPSD, & que ABCD soit un plan de niveau ou en pente, selon lequel plan la terre doit estre coupée, il faut avant de rien couper marquer les témoins en égale distance sur la pente des terres selon deux diagonales, ou par d'autres lignes, en sorte qu'il s'en

196 GEOMETRIE

trouve autant dans les endroits hauts que dans les endroits bas: puis quand les terres seront coupées, l'on mesurera la hauteur de tous les témoins par rapport au plan ABCD, & l'on ajoûtera ensemble toutes ces differentes hauteurs, la somme desquelles l'on divisera par le nombre des témoins, dont le quotient sera la hauteur commune que l'on multipliera par la superficie ABCD, & l'on aura la quantité des terres cubes requises.

EXEMPLE.

Ayant disposé les témoins de la manie-

re dont je viens de l'expliquer, l'on mesurera la superficie de l'espace ABCD, laquelle je suppose de 10 toises en quarré, ce qui fait 100 toises en superficie: il faut ensuite mesurer la hauteur de tous les témoins que je suppose estre au nombre de 23, en comptant les extremitez, quoy qu'ils soient à rien ; car ils doivent tenir lieu de trois témoins, comme trois termes où je suppose qu'aboutit le dessus des terres ; & je compte aussi trois témoins à l'extremité de la couppe des terres : il faut mettre la quantité des pieds & parties des pieds ou pouces de chacun des témoins dans un ordre dont on en puisse faire l'addition, & faire abbattre ces témoins à mesure que l'on en prendra la hauteur ; & afin de les mieux distinguer, je les ay marquez par lettres alphabetiques, & je les ay tous chiffrez, comme on le voit par la figure suivante où je rapporte les mesmes lettres & hauteurs sur deux colomnes.

198 GEOMETRIE

Témoins	leur hauteur.	Témoins	leur hauteur.
R	4 pi. 1/2	I	5 pi. 1/2
Q	4. 1/4	P	4. 1/2
d	3. 1/2	K	4. 1/2
C	0.	y	4.
M	5. 1/4	S	3.
f	4. 2/3	O	4.
G	4.	z	3. 1/2
N	5. 1/2	&	3.
H	5.	D	0.
b	4. 1/2		
b	4. 1/2		
L	6.		
a	4. 1/2		
x	0.		
56. pieds 1/6.		32 pieds	

L'on trouvera que la somme de tous les témoins est 88 pieds 1/6 qu'il faut diviser par 23, qui est le nombre des témoins, compris les extremitez, comme je l'ay dit, & l'on aura 3 pieds 10 pouces pour la hauteur commune qu'il faut multiplier par les 100 toises de superficie de la place proposée, & l'on aura 63 toises 1/2 82 pieds cubes pour toutes les terres coupées dans l'espace A B C D.

Quand les terres sont coupées sur un plan en pente, il faut mesurer la hau-

PRATIQUE 199

teur des témoins par une ligne menée d'équerre fur ledit plan, comme fi les terres eftoient coupées fuivant le plan en pente reprefenté par la ligne A B, il

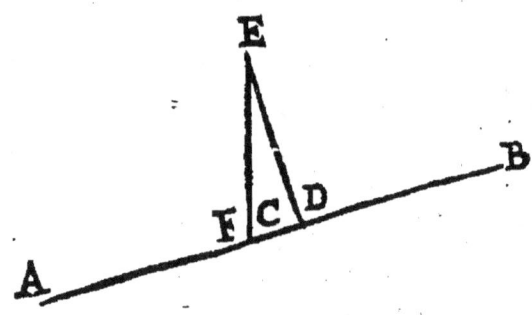

faut mefurer le témoin C fuivant la ligne D E menée d'équerre fur A B, & & non pas fuivant la ligne EF, qui eft plus longue que ED, & qui eft à plomb fur un un autre plan.

DE LA CHARPENTERIE

Comme la Charpenterie est une des principales parties de celles qui font la composition des bastimens, il est necessaire de bien sçavoir ce qu'il faut observer pour en faire une bonne construction. L'on croit mesme que les bastimens des premiers siecles n'estoient que de charpenterie, & que toute l'Architecture n'a été formée que sur l'idée de ses premiers modeles, au rapport mesme de Vitruve ; ce qui paroist assez vray-semblable par les exemples & les comparaisons qu'il en donne dans son premier Livre d'Architecture.

Les principales parties de la charpenterie qui entrent dans la composition des bastimens, sont les combles, les planchers, les pans de bois, les cloisons, les escaliers, & principalement ceux que l'on appelle de dégagement ou dérobez ; car aux grandes maisons l'on y fait les principaux escaliers de pierre de taille: l'on y pourroit aussi comprendre les pilotis pour faire les fondemens des maisons que l'on est obligé de faire dans les mauvais terreins; mais cela n'est pas si ordinaire, & j'en ay parlé dans la construction des murs : je ne parleray icy que des ouvrages de charpenterie, qui regar-

dent seulement les bastimens.

Comme les combles sont les principaux ouvrages de charpenterie, à cause qu'ils servent à couvrir les maisons, & que l'on est si partagé sur les differentes proportions & sur la forme qu'on leur doit donner; ce qui se voit assez par tous ceux que l'on a faits & que l'on fait encore tous les jours; j'ay crû que je devois m'étendre un peu sur cette matiere, quand mesme je sortirois de mon sujet, & que je devois donner les remarques que j'y ay faites, afin que chacun ait lieu d'en juger.

Il est à presumer que l'origine des combles est aussi ancienne que le monde, & puisque les hommes ont de tout temps eu besoin de se mettre à couvert des injures du temps, mesme dans les climats les plus temperez. Vitruve nous rapporte dans son deuxiéme livre d'Architecture diverses manieres dont les premiers hommes se mettoient à couvert, mais il ne nous a laissé aucune mesure certaine de la hauteur que les Anciens donnoient aux combles des maisons qu'ils bâtissoient dans les differens climats, par rapport à la largeur de ses maisons: tout ce que nous en pouvons juger en general, est qu'ils leur donnoient plus de hauteur dans les païs froids, à cause que les vents, les pluyes & les neiges y sont plus frequentes que dans

les païs chauds, où les mesmes injures du temps sont beaucoup plus rares, comme dans l'Egypte & dans l'Arabie, où il pleut rarement, & mesme dans la Grece & dans l'Italie, en comparaison des Gaules où les injures du temps y sont insupportables. Tout ce que nous pouvons juger de la hauteur des combles des Anciens, est la hauteur des frontons que Vitruve donne dans son quatriéme Livre d'Architecture, qui sont vray-semblablement la hauteur des combles dont on se servoit dans la Grece, où cet Auteur a fait ses études ; parce que ses frontons doivent representer les pignons ou les bouts des combles, ce qui peut mesme estre prouvé par les anciens Temples que l'on y voit encore à present. Il donne ordinairement à la hauteur de ses frontons une neuviéme partie de toute la longueur de la platte bande ; mais cette proportion paroist un peu haute. C'est pourquoy Serlio Architecte Italien a donné une autre regle que l'on met plus en usage, & qui réüssit mieux; il donne à toute la hauteur du fronton, compris la corniche, l'excés dont la diagonale surpasse le costé d'un quarré, qui est fait de la moitié de la longueur, de la platte bande du mesme fronton. C'est à peu prés dans cette proportion que l'on fait les

combles en Italie & dans d'autres païs qui sont dans un pareil climat. Mais cette proportion ne doit pas en general estre mise en usage dans les païs froids, à cause, comme j'ay dit, des vents, des pluyes & des neiges qui y sont incomparablement plus frequentes, comme dans la France, où il faut necessairement élever les combles plus hauts que dans les païs chauds ; mais on les a élevez si excessivement, qu'ils en sont ridicules, sur tout dans les anciens bâtimens, où l'on a vray-semblablement retenu l'ancienne hauteur des combles, qui n'étoient couverts que de joncs, ou de paille, comme du temps que Jules Cesar conquit les Gaules, ainsi qu'il l'a remarqué dans ses Commentaires : & il est certain qu'il faut plus d'égoût à ces sortes de couvertures, qu'il n'en faut à la tuille, ny à l'ardoise dont on s'est servi depuis. Et comme les ouvriers n'ont peut-estre pas eu cette consideration, cela a pû passer jusqu'à nous comme par tradition, en suivant l'exemple de ces anciens combles de pailles & de joncs.

Et quoy qu'il y ait eu en France depuis deux cens ans de fort habiles gens dans l'Architecture, ils ne se sont neanmoins pas avisez de corriger entierement cet abus. La premiere correction que nous en pou-

vons voir, est au comble de la partie du Louvre qu'a fait bâtir Henry II, où l'on voit que l'Architecte trouvant peut-estre que le comble qu'il avoit fait sur son dessein, luy paroissoit trop haut par rapport à la hauteur de la façade du bastiment sur lequel il devoit estre posé s'avisa d'en tronquer le haut, & de le couvrir en façon de terrasse avec du plomb élevé un peu en dos d'asne. Et c'est peut-estre à cette imitation que feu M. Mansart en a fait de mesme au Chasteau de Maisons, & ce qui peut luy avoir donné lieu de faire les combles brizés, que l'on appelle vulgairement les combles à la Mansarde, dont nous parlerons cy-après.

M. Mansart n'a pas esté le seul qui ait tronqué ses combles, à l'exemple de celuy du Louvre : l'on peut remarquer que le comble du Chasteau de Chilly dont M. Metezeau a esté l'Architecte, est aussi de cette maniere, & qu'il a mesme esté fait avant celuy de Maisons. Il peut y en avoir en d'autres endroits qui n'ont pas esté remarquez ; mais ce que l'on peut croire en cela, est que les Architectes n'ont tronqué les combles, que parce qu'estant faits par les anciennes regles dont ils se servoient, ils les trouvoient trop hauts, par rapport à la hauteur des bastimens sur lesquels ils estoient posez.

Nos anciens Architectes François ne nous ont point donné d'autres regles certaines & déterminées de la hauteur dont ils avoient de coûtume de faire leurs combles, par rapport à la largeur de leurs baftimens, que ce que nous voyons par tradition de ce qui reste des anciens bastimens. Ceux que j'ay remarquez de meilleure Architecture, ont autant de hauteur que tout le bastiment a de largeur hors œuvre; c'est à-dire que si le bastiment a six toises de largeur, le comble doit avoir six toises de hauteur; ce qui est une élevation excessive. Il y en a d'autres qui se sont plus moderez; ils n'ont donné de hauteur à leurs combles, que le triangle équilateral, dont les costez sont toute la largeur du bastiment ; c'est-à-dire que prenant cette largeur ils en ont fait la longueur penchante du comble. Voila à peu prés les regles generales dont les meilleurs de nos anciens Architectes se sont servis, & même ceux de ce siecle. Il peut y avoir des combles d'autres proportions ; mais ceux que je viens de marquer, m'ont paru le plus en usage.

La trop grande hauteur des combles a causé encore un autre abus, qui est qu'étant beaucoup élevez l'on a voulu faire des logemens au dedans, & pour cela il a

fallu faire des lucarnes pour les éclairer; ces lucarnes sont devenuës si ordinaires, que l'on a crû qu'un bastiment ne pouvoit estre beau sans y avoir des lucarnes, & même autant qu'il y a de croisées dans chaque étage, & aussi grandes que ces croisées. L'on a orné ces lucarnes de pilastres, de frontons de differentes manieres, avec beaucoup de dépense; on les faisoit ordinairement de pierre de taille aux grands bastimens; mais à present on les fait plus communément de charpenterie recouverte d'ardoise ou de plomb, aux combles qui sont couverts d'ardoise; mais à ceux qui sont couverts de tuille, on recouvre la charpenterie des lucarnes de plastre.

Il n'y a pas d'apparence que ceux qui connoissent la bonne Architecture, puissent approuver les lucarnes; car c'est une partie qui est comme hors d'œuvre, & qui ne peut entrer dans la composition d'un bâtiment sans en gâter l'ordonnance, sur tout quand elles sont grandes & en nombre; car outre que cet ouvrage est au dessus de l'entablement, & par consequent hors œuvre, il est contre la raison qu'il y ait des ouvertures considerables dans la couverture d'un bastiment; & puisque cette couverture n'est faite que pour mettre la maison à couvert, & qu'il semble

qu'il n'est pas raisonnable qu'il y ait des trous dans une couverture, outre ceux qui doivent donner de l'air & du jour dans les greniers, que l'on appelle œils de bœuf, qui ne gâtent point la figure des toits. Si l'on objecte qu'il faut des lucarnes pour monter les foins & autres choses de cette nature dans les greniers, l'on peut répondre que l'on ne met point de foin dans les greniers des bastimens considerables; on le met dans les greniers des bastimens de basses cours.

Les lucarnes ont encore attiré un autre abus qui est contre la bonne Architecture; c'est que quand on veut faire des logemens considerables dans les combles, on se donne la licence de couper les entablemens au droit des lucarnes, pour avoir la liberté de voir de haut en bas : cette licence est une chose ridicule, & entierement contre le bon sens ; car l'entablement doit estre le couronnement de tout le bastiment, auquel on ne doit faire aucune breche par quelque necessité que ce puisse estre. C'est pourquoy il ne peut y avoir que des ouvriers les plus grossiers qui puissent estre capables de faire cette faute.

L'on pourra objecter à tout ce que je viens de dire, que le dedans des combles donne de grandes commoditez, & que

c'est perdre ces commoditez, que de n'avoir pas la liberté d'y faire des lucarnes pour les éclairer. Il est vray que si l'on veut faire des combles aussi hauts comme les anciens, que l'on perdra de la place ; mais si on veut moderer cette grande hauteur & faire des combles plus plats, l'on pourra retrouver ces logemens dans un étage en Attique que l'on peut faire au lieu des combles si élevez. Si on veut bien examiner la chose & se déprendre de l'accoûtumance de voir des combles si élevez, l'on y trouvera peut-estre plus de beauté & moins de dépense. A l'égard de la beauté, j'ay déja fait voir que les bastimens des anciens Grecs, qui sont ceux qui ont perfectionné l'Architecture, n'avoient des toits que de la hauteur des frontons ; ce que l'on pratique encore par toute l'Italie où sont les plus beaux bastimens. Pour la dépense, si l'on veut examiner ce que coûte un grand comble plus qu'un comble plat, soit en charpenterie, en couverture, en lucarnes, en lambris, & en exhaussemens sous le pied des chevrons ; je m'assure que l'on trouvera peut-estre plus de dépense que d'élever un petit étage quarré, & outre cette dépense l'on aura pour incommodité le rampant des jambes de forces & des chevrons, ce qui oste toutes

les

les commoditez des logemens en galetas, & par dessus cela ces mesmes logemens seront fort brûlans en Esté, à cause que le Soleil échauffe beaucoup l'ardoise & la tuille, & fort froids en hyver par des raisons contraires.

Je ne prétens point par toutes mes raisons combattre ceux qui croyent que les combl. s font un ornement aux bastimens; car je n'en disconviens pas absolument, quoyque je pourrois dire que cela peut venir de l'habitude; & puisque les bastimens d'Italie qui passent pour beaux, ont des combles qui ne paroissent point, ou fort peu. A cela on peut dire, qu'il y a une raison de ne les pas voir en Italie, puis qu'ils n'ont que faire d'estre si élevez, & une autre raison en France de les voir, puis qu'ils ont besoin d'estre plus élevez: ainsi chaque païs peut avoir sa raison, & par consequent sa beauté differente.

Mais afin de n'estre pas en France si differens de l'Italie sur la hauteur des combles, je croy que l'on peut moderer leur trop grande hauteur, à ceux par exemple qui ne sont point brisez, au lieu de leur donner en hauteur toute la largeur du bastiment, comme ont fait nos Anciens. J'estime qu'il seroit mieux de ne leur donner que la moitié de cette

O

hauteur; l'on fera par ce moyen des combles en Esquerre, qui feront à peu prés en moyenne proportionnelle arithmetique, entre les combles d'Italie qu'on ne voit point, & nos anciens combles, je croy mesme que dans des occasions ou il y à subjection qu'on peut ne leur donner en hauteur, que les $\frac{5}{6}$ de la moitié de toute la largeur du bastiment, si l'on objecte que cette proportion est trop plate, & que le vent poussera la neige & la pluye par dessous les tuilles & les ardoises, à cela je réponds deux choses l'une qu'il faudroit que le vent vint de bas en haut, au moins d'un Angle égal à celuy du comble, ce qui n'arrivera pas, & l'autre que la partie tronquée des combles à la mansarde dont on se sert, sont beaucoup plus bas, quoy que cette partie couvre plus des trois quarts du bastiment, ainsi donc il n'y à rien à craindre des injures du Temps pour l'abaissement des combles que je propose, par les raisons & les exemples que j'en donne.

Mais afin qu'on puisse mieux connoistre toutes les differences des combles tant des Anciens que des modernes, je croy qu'il est bon d'en faire voir les profils, pour mieux juger des raisons que je viens de dire; le comble A, est de la plus grande

PRATIQUE. 211
hauteur de ceux des anciens, l'on prend

toute la largeur du bastiment, pour la hauteur depuis l'entablement, jusqu'au au faiste, comme si le bastiment a 6 toises hors œuvre de B en C, l'on met ces mesmes 6 toises de D en E, pour la hauteur du comble.

Le comble B est la seconde maniere de ceux des anciens, qui font un triangle équilateral, c'est à dire que les deux pans de couverture sont chacun égaux à la largeur de tout le bastiment hors œuvre, comme si le mesme bastiment a 6 toises hors œuvre, de E en F, on donne les mesmes 6 toises de E, ou de F en H, cette hauteur est plus moderée & plus supportable que la premiere; mais elle est encore trop haute, cette grande hauteur sur charge les murs, & augmente la dépence sans necessité.

Ceux qui ont tronqué cette trop grande hauteur des combles se sont le plus

O ij

ordinairement servis des plus élevés, comme le comble A, à ceux que j'ay remarqués que l'on a voulu donner meilleure grace, l'on a divisé à peu pres en deux parties égales, toute la hauteur du comble pour la hauteur du brisé, & l'on a fait le dessus fort plat comme si le comble a 6 toises de hauteur, l'on met trois toises de D en F, pour la hauteur du brisé, puis l'on a divisé FG, moitié de HG en deux parties égales, dont on en prend une pour la hauteur de F en K, Voila à peu prés la forme de ceux que j'ay remarqués que l'on a voulu faire d'abord pour les mieux.

Comme les combles brisés sont venus fort à la mode en France, chacun en a voulu faire à son goust & à sa maniere, & l'on n'a pas toûjours suivi la regle que je viens de dire, il y en a qui ont donné beaucoup plus de roideur à la premiere partie de leur combles, que l'exemple que je viens de donner, ils ont à peu prés suivi la mesme hauteur du brisé c'est à dire qu'ils ont donné autant de hauteur

au brisé, que la moitié de tout le bastiment, puis ils ont divisé cette mesme hauteur en trois parties égales dont ils en ont donné une pour la pente de la premiere partie du comble, comme si, par

exemple le bastiment a 6 toises de largeur de A en B hors œuvre, l'on en prend la moitié qui est trois toises, pour la hauteur du brisé CD, & l'on divise cette hauteur en trois parties égales, dont on en prend une pour la pente de la couverture, comme si le comble a 3 toises de B en H, l'on en prend une que l'on met de H en D. Et pour la hauteur de la partie tronquée l'on divise GD en deux parties égales, dont on en prend une que l'on met de G en F. Voila à peu prés comme l'on fait ces sortes de profils de comble, dont la premiere partie est fort roide & l'autre partie est fort plate, & cette partie plate couvre les deux tiers de la Maison, ainsi on ne doit pas rebuter les combles plats, & puisque ceux-cy sont dans la plus grande partie plus plats que ceux d'Italie.

Aprés avoir fait toutes ces remarques sur les combles, il faut tâcher de trouver

des regles par le moyen desquelles on en puisse fixer la hauteur, autant qu'il est possible, surquoy il faut considerer deux choses principales, dont l'une regarde la necessité d'élever un peu les toits en France, par les raisons que j'en ay données, & l'autre raison est que l'on doit avoir égard à la hauteur des combles, par rapport à la hauteur quarrée des bastimens sur lesquels ils sont posés; car je trouve par exemple qu'il est ridicule qu'un corps de logis qui auroit six toises de largeur hors œuvre, & qui n'auroit que trois toises de hauteur jusqu'à l'entablement, d'y mettre un comble aussi haut que si le mesme bastimens avoit huit ou neuf toises de hauteur; car si le corps de logis a six toises & qu'on luy donne la moindre hauteur que l'on donne à present qui est l'équerre, ce comble aura trois toises de couverture, c'est à dire autant de hauteur en comble que de hauteur quarrée, au lieu que dans l'autre supposition un comble de trois toises de haut sur huit ou neuf toises de quarré ne pourra faire qu'un bon effet, il semble que l'architecte doit faire cette reflection sur tout aux bastimens de consequence, ou les combles doivent faire partie de la beauté.

Mais pour en revenir à une regle mo-

PRATIQUE. 215

derée, j'ay cru que celle de faire les combles d'équerre estoit la meilleure, par toutes les raisons que j'en ay données, la pratique en est fort aisée ; ayant la largeur hors œuvre du bastiment, il faut prendre la moitié de cette largeur, & la mettre sur la ligne à plomb du milieu & tirer les deux pans du comble, comme si la largeur A B, est 6.

toises, il faut mettre trois toises de C en D, & tirer les lignes D A & D B, pour les pans du comble d'équerre, car l'Angle D au demi-cercle est droit.

Il y a des occasions où l'on pourra faire les combles plus bas que d'esquerre comme je l'ai cy-devant dit de $\frac{5}{6}$ de la moitié de leur largeur, comme si C B, moitié de A B est trois toises qui valent 18. pieds, il faudra mettre 15. pieds de C en E, & tirer E A & E B pour les deux pans du comble.

Si l'on veut faire des combles brisés & en moderer la grande hauteur, l'on peut les renfermer dans un demi cercle en cette maniere, ayant supposé la largeur de tout le bastiment de 6 toises comme cy devant, & mené la ligne à plomb

O iiij

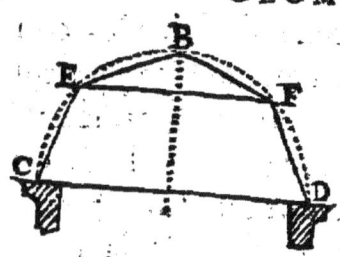

sur la ligne de niveau C D dessus de l'entablement, il faut décrire le demi cercle CBD, & diviser les quarts CB, & BD en deux parties égales, aux points E, F, & mener la ligne EF qui sera la hauteur du Brisé, puis pour la partie superieure, il faut mener les lignes BE & BF, & l'on aura le profil d'un comble brisé fait dans un demi cercle.

Je me suis beaucoup étendu sur la forme des combles, parce que j'ay cru que la chose estoit d'une assez grande consequence pour en parler à fonds, & détromper le public de beaucoup d'erreurs que l'on y fait, mais il est aussi necessaire de sçavoir la maniere de les bien construire, cette construction à rapport à deux choses principales, l'une à la quantité & à la grosseur, & l'autre à l'assemblage des bois, pour la quantité & pour la grosseur l'on peut bien icy en dire quelque chose mais pour l'assemblage cela demanderoit un traitté entier de l'art de Charpenterie, & ce seroit sortir de mon principal sujet, à moins qu'on ne voulut prendre pour l'assemblage la disposition & l'arrengement des bois marqués par les profils que j'en

donneray, pour la grosseur des bois ils doivent avoir rapport à leur longueur & à leur usage, l'on peut dire en general que l'on met trop de bois en quantité & en grosseur dans les combles, cet excés cause deux choses dommageables, dont l'une est qu'il en coute davantage, & l'autre que les murs en sont plus chargés, à l'égard de la grosseur des bois, l'on peut sçavoir que ceux que l'on employe aux combles n'ont pas besoin d'estre si gros par rapport à leur longueur, que ceux qu'on employe aux planchers, car ceux-cy sont posés de niveau & souffrent beaucoup davantage que ceux des combles qui sont inclinés, & on ne doit pas douter, qu'une piece de bois posée de bout, ne porte sans comparaison plus dans une mesme grosseur & longueur, que si elle estoit posée de niveau, en sorte que supposant qu'une piece de bois puisse porter par exemple 1000. estant posée de niveau & qu'estant posée debout elle porte 3000. si on l'incline d'un démi-angle droit, elle doit porter 2000. & ainsi des autres angles plus ou moins inclinés à proportion.

L'on fait les combles de differends assemblages, selon leurs grandeurs differentes & les observations que l'on est obligé d'y faire, je donneray pour exemple

un comble en équerre dont la largeur dans œuvre sera supposée de 27. pieds, qui est une largeur proportionnelle entre 3. toises & 6 toises, qui sont les dans œuvres les plus en usage des maisons ordinaires, les combles sont faits par travées qui sont ordinairement de 9 en 9 ou de 12 en 12 pieds, à chacune de ces travées l'on y fait des fermes, chaque ferme est posée sur une piece de bois que l'on appelle tirant, ce tirant peut aussi servir de poutre pour porter un plancher, comme si le tirant A porte un plancher, il doit avoir à peu près 15 à 19 pouces de gros, posé sur le champ. Les arbalestiers BB, doivent estre un peu courbés par dessus, ils auront à peu près 8 à 9 pouces de gros, l'entrait C 8 à 9 pouces, les liens ou aisseliers DD 7 à 8 pouces, le poinçon E 8 pouces, les contrefiches FF 6 à 7 pouces, si la travée a 12 pieds, le faiste aura 6 à 8 pouces, les liens du poinçon soubs le faiste 5 à 7, les pannes 8 pouces, les chevrons sont ordinairement de 4 pouces en quarré, & sont posés de quatre à la latte, l'on met des plate-formes sur l'entablement, pour poser le pied des chevrons, ces plate formes doivent avoir 4 à 8 pouces on les met par fois doubles avec des entre-toises & avec des blochets & quand

PRATIQUE. 219
l'entablement a beaucoup de saillie l'on met des coyaux NN, pour former l'esgout du comble, ces coyaux sont des bouts de chevrons coupez par le bout en bezeau.

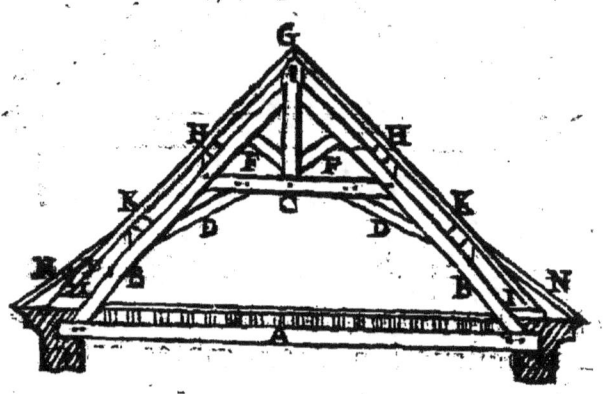

L'on peut faire le mesme comble avec des jambes de forces jusques sous l'entrait au lieu d'arbaleftiers tout d'une piece cela depend de faire de bons assemblages comme il est marqué par cette figure B, il faut que les jambes de force C, soient courbées par dessus & ayent 9 à 10 pouces de gros posées sur le champ, l'entrait E, 8 à 9 pouces, les liens ou aisseliers D D, 8 pouces le poinçon F, 8 pouces en quarré, les arbaleftiers GG, 6 à 8 pouces, les contrefiches HH, 5 à 7 pouces & tout le reste peut estre comme dans l'exemple cy-devant.

Si les dans œuvres sont plus ou moins grands que ceux que j'ay supposés, il faut

220 GEOMETRIE

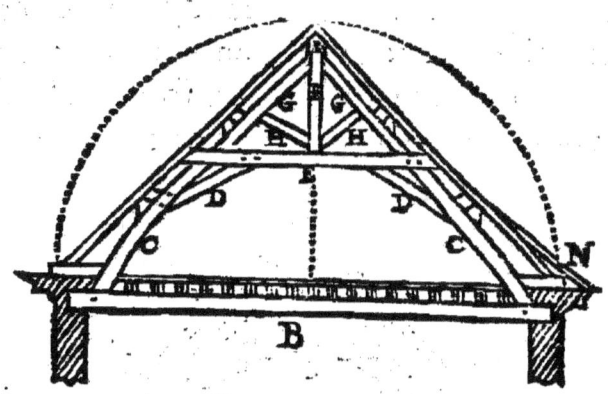

que les bois des combles soient plus ou moins gros à proportion.

La construction des combles brisés n'est pas beaucoup differente de celle des combles droits, l'on ne peut mettre que des jambes de forces au premier pan comme AA, Ainsi qu'il est marqué par le profil

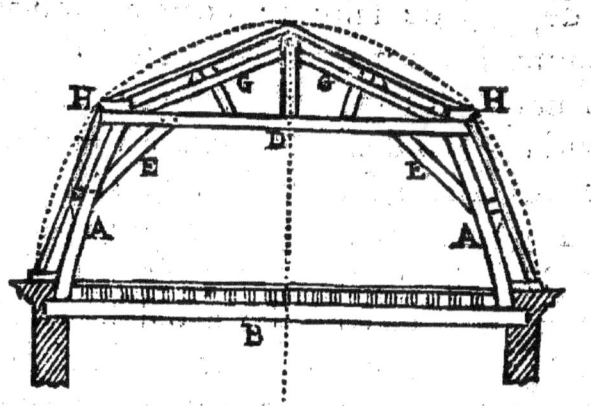

de cette ferme; ces jambes de forces doivent auoir 8 à 9 pouces de gros & doivent être posées & assemblées sur le tirant B, lequel aura 15 à 19 pouces, parce qu'il

porte un plancher, je suppose toûjours un dans œuvre de 27 pieds, l'entrait D doit avoir 8 à 9 pouces, posé sur le champ, les aisseliers E E 7 à 8 pouces, le poinçon 8 pouces, les arbalestiers G G 7 à 8 pouces, si la travée à 12 pieds, la panne du brisé aura 7 à 8 pouces, les autres pannes & faistes auront les mesmes grosseurs qu'aux combles cy-devant.

Il y auroit beaucoup de chose à dire sur la grosseur que les bois doivent avoir par rapport à leur longueur & à leur usage quand mesme on les supposeroit generallement tous de mesme qualité ce qui arrive rarement ; Cette question ne peut pas estre resoluë par les regles de la Geometrie parce que la connoissance de la bonne ou mauvaise qualité des bois appartient à la Phisique, ainsi il faut se contenter de l'experience, avec laquelle on peut donner quelques regles pour les differêtes grosseurs des poutres par rapport à leur longueur, supposant neanmoins que la charge n'en soit pas excessive, comme quand l'on fait porter plusieurs cloisons & planchers l'un sur l'autre à une mesme poutre ce que j'ay veu en plusieurs endroits & ce qu'il faut absolument éviter. Voicy une Table pour avoir la grosseur des poutres suivant leur longueur donnée de trois pieds en trois pieds,

depuis 12 jusqu'à 42 pieds, laquelle Table a esté faite par une regle fondée sur l'experience, dont chacun se pourra servir comme il le jugera à propos pour son utilité.

Longueur des Poutres	leur largeur	leur hauteur
Une poutre de 12 pieds aura	10 pouces sur	12 pouces
15 pieds.	11	13
18 p.	12	15
21 p.	13	16
24 p.	13 $\frac{1}{2}$	18
27 p.	15	19
30 p.	16	21
33 p.	17	22
36 p.	18	23
39 p.	19	24
42 p.	20	25

L'on connoist par cette regle qu'il faut que les poutres ayent toûjours plus de hauteur que de largeur à peu près du 5 au 6. parce qu'il y a plus de parties qui resistent au fardeau.

DES PLANCHERS.

DE tous les bois que l'on employe aux Bastimens celuy des planchers souffre le plus parce qu'il est posé de ni-

veau, c'est pourquoy il faut avoir soin de le choisir de bonne qualité & même à cause que les planchers sont la plus part lattés & recouverts de plastre par dessus & par dessous l'on ne prend pas assez garde à y mettre des solives qui soient de bois bien sec, car quand on y met du bois nouvellement coupé ; & qu'il y a encore de l'humidité soit de la seve ou autrement & qu'on recouvre les bois, aussi-tost qu'ils sont posés comme il arrive presque toûjours, il est certain que l'eau qui est dans le bois n'ayant pas esté exhalée pourit le bois en peu de temps ; l'experience ne l'a que trop fait connoistre en plusieurs endroits, il faut donc que le bois que l'on employe aux planchers sur tout à ceux qui doivent estre plafonnés soit coupé en bonne saison. Le temps de couper les bois selon les bons auteurs est dans le décours de la Lune, & quand la Seve ne monte pas beaucoup comme dans les mois de Novembre, Decembre, & Janvier. Il est seur que dans ce temps le bois a beaucoup moins d'humide & plus de consistance que quand la Seve monte en abondance : parce que la vegetation est comme assoupie en cette saison. Philbert de Lorme donne un moyen que je trouve fort bon pour faire sortir

l'eau qui est dans le bois, il veut que l'on coupe les arbres tout à l'entour & qu'on y laisse un pivot assez gros pour que l'arbre puisse demeurer debout quelque temps; estant ainsi coupé, il est constant qu'il tombera quantité d'eau rousse qui est la matiere des vers & de la pourriture des bois ; Si l'on examinoit bien l'avantage que l'on tireroit de cette methode, je suis certain que l'on ne l'obmettroit pas. Mais l'on ne fait presque rien en France d'aussi bien qu'on le pourroit faire par la precipitation que l'on a, & le peu de precaution que l'on prend. Si donc l'on ne se sert pas de cette Methode, il faut qu'il y ait du temps que le bois soit coupé & qu'il ait esté mis à l'air auparavant de l'employer ; il faut encore prendre garde que le bois soit droit de fil & qu'il n'y ait point de ces nœuds qui separent, ce droit fil, il faut aussi qu'il ne soit point roulé, qu'il soit sans Aubier, car les vers se mettent dans l'aubier & entrent dans le corps du bois ; il faut enfin qu'il soit d'une consistance ferme & serrée, & qu'il ne soit point gras ; car le bois gras ne vaut rien, je laisse le reste à l'experience de ceux qui en employent ordinairement.

Quand on sçait donc faire le choix du meilleur bois pour les planchers, il faut encore

PRATIQUE. 225

encore sçavoir quelle doit estre la grosseur des solives par rapport à leur portée ou longueur ; la moindre des grosseurs que l'on debite est de 5 à 7 pouces ; les autres grosseurs au dessus sont ordinairement de bois de brin.

Aux travées depuis 9 pieds jusques à 15 pieds l'on y met des solives de 5 à 7 pouces ; il faut seulement observer de mettre des solives d'enchevestrure plus fortes, sur tout aux travées de 15 pieds, & que ces solives d'enchevestrure ayent 6 à 8 pouces, le tout posé sur le champ.

Il faut que les espaces qui sont entre les solives, n'ayent que six pouces de distance.

Aux travées depuis 15 pieds jusques à 25 ou 27 pieds, les solives doivent estre de bois de brin, celles de 18 pieds auront 6 sur 8 pouces de gros posées sur le champ.

Celles de 21 pieds auront 8 sur 9 pouces; celles de 24 à 25 pieds auront au moins 9 sur 10 pouces ; celles de 27 pieds auront au moins 10 à 11 pouces. L'on peut sur cette proportion donner les grosseurs des solives entre moyennes ; il faut observer de mettre toûjours les plus fortes solives pour les enchevestrures. Quand les bois sont bien conditionnez, ces grosseurs

P

doivent suffire. Il faut, autant qu'il est possible, que les solives soient d'égale grosseur par les deux bouts ; car s'il manque quelque chose par un bout, il faut que l'autre bout soit plus fort à proportion ; c'est-à-dire qu'elles ayent au moins ces grosseurs par le milieu, & que les espaces ne soient pas de plus de 8 pouces pour les plus grosses solives.

Quand les solives ont une grande portée, elles plient beaucoup dans le milieu & les unes plus que les autres ; c'est pourquoy il faut faire en sorte de les lier les unes aux autres, afin qu'elles ne fassent toutes, s'il se peut, qu'un même corps, & ne plient pas plus en un endroit qu'en un autre. Il y a deux manieres de les lier ensemble, dont l'une est avec des liernes qui sont des pieces de bois de 5 à 7 pouces posées en travers par dessus, & entaillées de la moitié dans leur épaisseur au droit de chaque solive, & ensuite mettre de bonnes chevilles de bois qui passent au travers de la lierne & des deux tiers de la solive, ou bien des boulons de fer passans au travers de la solive, avec un bouton par dessous & une clavette par dessus ; la chose en est plus seure, mais la solive en est plus endommagée.

L'autre maniere est de mettre entre les

solives des bouts de bois qu'on appelle étresillons; il faut pour cela au droit de chaque étresillon faire une petite entaille dans chacune des solives, en sorte qu'elle facilite la place de l'étresillon, & l'arrêter de maniere que le bois venant à diminuer il ne tombe point; c'est-à-dire qu'il faut faire comme une ruinure, & pousser l'étresillon à grands coups avec un maillet de fer. Cette methode estant bien executée est meilleure que la premiere, parce qu'elle n'endommage point les solives, & que les étresillons estant bien serrez, le plancher ne fait qu'un corps, outre que cela ne passe point le dessus des solives comme les liernes.

Il faut toûjours autant qu'il est possible poser les soliues sur les murs de reffend; car quand elles portent sur les murs de faces, elles en diminuënt la solidité; parce que le bois enfermé pourit avec le temps, & endommage lesdits murs de faces qui doivent faire toute la solidité d'une maison. Il n'y a pas tant d'inconveniens à les faire porter dans les murs de reffend, parce qu'ils sont comme arrétez entre les murs de faces, & sont plus propres pour porter les planchers. Comme l'on fait à present des cintres & des corniches sous les planchers, j'estime qu'il

P ij

feroit mieux de mettre des fablieres le long des murs, qui portent fur des corbeaux de fer comme on le fait en beaucoup d'endroits, fur tout quand les folives ne font pas d'une grande longueur: l'on peut au moins pour ne point gâter les murs, y mettre les principales folives, comme celles d'encheveftrure & quelques autres, & entre deux y mettre des linçoirs portez fur des corbeaux de fer, comme il a efté dit.

DES PANS DE BOIS & Cloizons.

LEs pans de bois font pour les faces des maifons, & les cloizons font pour les feparations que l'on fait au dedans des mefmes maifons, quand on veut ménager la place, ou que l'on n'a pas befoin de faire de murs. Les pans de bois font fort en ufage aux anciens baftimens des villes où la pierre de taille eft rare; mais à Paris où la pierre eft commune, je trouve que c'eft un abus confiderable que d'en faire fur les faces des ruës; car pour dans les cours cela eft plus tolerable. Le prétexte que l'on a de faire des pans de bois fur les ruës eft le ménage de la place, & celuy de la dépenfe: pour le ménage

de la place, c'est une erreur; car un pan de bois recouvert des deux costez doit avoir au moins 8 pouces d'épaisseur, & un mur basti de pierre de taille peut suffire à 18 pouces, c'est donc 10 pouces de place que l'on ménage, qui ne font pas grande chose dans la profondeur. A l'égard de la dépense, si l'on examinoit bien la comparaison qu'il y a de l'une à l'autre pour la solidité & pour la beauté, je m'assure qu'on ne balanceroit pas.

Les poteaux que l'on employe aux pans de bois doivent estre plus forts que ceux que l'on met aux cloizons qui ne servent que de separation; les principaux que l'on appelle poteaux corniers, qui sont posez sur un angle saillant comme à l'encogneure d'une ruë, doivent être plus forts que les autres; ces poteaux portent ordinairement depuis le dessus du premier plancher jusques à l'entablement, s'il se peut, & doivent avoir au moins 9 à 10 pouces de gros, parce qu'il faut que les sablieres soient assemblées dedans à chaque étage. Les poteaux d'huisserie pour les croisées doivent avoir 6 à 8 pouces, quand l'on est obligé de mettre des guettes ou des croix de S. André sur des vuides de boutiques ou autres, il faut que ces guettes ayent au moins 6 à 8 pouces, & il faut que tous les poteaux

des pans de bois soient assemblez à tenons & à mortaises par le haut & par le bas dans des sablieres; ces sablieres doivent être posées à la hauteur de chaque étage ; il faut qu'elles ayent au moins 7 à 9 pouces de gros posées sur le plat ; & si elles saillent un peu les poteaux en dehors, c'est pour faire la saillie des plintes que l'on fait ordinairement au droit de chaque plancher.

Quand on pose un pan de bois d'une hauteur considerable sur un poitrail pour de grandes ouvertures de boutiques, il faut premierement que ce poitrail soit porté sur de bonnes jambes boutisses & étrieres : c'est à quoy l'on doit bien prendre garde ; car presque toutes les faces des maisons à pans de bois manquent par là : les poitrails doivent estre d'un bois de bonne qualité & de grosseur convenable; il ne faut pas leur donner trop de portée, c'est à dire que le vuide de dessous ne soit point trop grand : il faut outre cela les bien asseoir sur la tablette de pierre dure qui les doit porter, & ne point mettre de calles dessous, comme font la plûpart des Charpentiers. Quand les deux portées d'un poitrail sont un peu gauches par rapport au dessus des tablettes, qui doit estre de niveau ; il faut avant que de poser le poitrail, tailler & en disposer les portées,

en sorte qu'elles joignent précisément sur les tablettes, & que le poitrail soit posé un peu en talus par dehors; cela est d'une plus grande consequence qu'on ne se l'imagine; car pour peu que le poitrail qui porte un pan de bois ne soit pas bien posé, comme je viens de le dire, il deverse en dehors où est toute la charge; & quand il deverse d'un quart de pouce, cela fait surplomber le pan de bois quelquefois de plus de six pouces.

Pour arrester les pans de bois avec le reste de la maison, en sorte qu'ils ne poussent point, comme on dit, au vuide, l'on met ordinairement des tirans & des ancres de fer à chaque étage de la face de devant à celle de derriere; l'on fait passer ces ancres dans de bonnes clavettes de fer par dehors les pans de bois ou murs, de maniere que les faces de devant & celles de derriere sont liées ensemble, & que l'une ne puisse pas sortir de sa position sans que l'autre ne la suive. Cette précaution est bonne pour les maisons ordinaires dont les murs n'ont pas de grosses épaisseurs: car aux grands ouvrages l'épaisseur & la bonne construction des murs doit suffire sans y mettre de fer. Mais dans cette précaution il y a une chose à remarquer, c'est qu'il faut que les tirans soient précisé-

ment d'équerre sur les faces des murs ou pans de bois qu'ils doivent arrêter : car sans cela ils servent tres-peu. Les pans de bois s'écartent mesme avant que la maison soit achevée : ce que j'ay veu souvent arriver à la honte & au dommage de l'Entrepenneur, pour n'en sçavoir pas la raison, laquelle je croy qu'il est bon d'expliquer afin que l'on y prenne garde.

Supposons pour cet effet une maison dont les murs mitoyens & de reffend ne sont pas à angles droits ou d'équerre sur les murs de faces, comme le represente la figure ABCD: l'on pose ordinairement les tirans le long des murs mitoyens ou de reffend, comme AC: supposons que le mur de face ou pan de bois CD soit poussé en dehors par le poids de la couverture ou des planchers qui sont au dedans d'une maison, comme il arrive souvent ; le tirant qui sera posé selon le mur AC, au lieu d'entretenir le mur ou le pan de bois en sa place, il le suivra jusques à ce qu'il soit arrivé à angle droit sur le mur de faces, comme en E; car la ligne AC est plus longue que la ligne d'équerre AF: il est donc visible

que cela se doit faire. A cette observation l'on pourra m'objecter que les tirans sont souvent cloüez sur des solives, & que cela peut entretenir cet alongement. Je conviens que par ce moyen il n'arrive pas tout ce que je viens de dire; mais il se fait toûjours quelque chose qui tend à un mauvais effet, & l'on doit y prendre des précautions.

Quand les pans de bois sont d'une grande hauteur, il est necessaire que les bois en soient bien choisis & bien assemblez, que le tout soit lié ensemble avec des équerres & des bandes de fer, en sorte que tout ne fasse, s'il se peut, qu'un mesme corps.

DES CLOIZONS.

Les cloizons sont faites pour differens usages; les unes sont pour porter des planchers, & les autres ne servent simplement que de separation; celles qui doivent porter les planchers ou autre chose, doivent estre posées sur un mur de parpin de pierre de taille fondé sur un solide fondement. L'on donne ordinairement à ces murs de parpin 10 pouces d'épaisseur, il faut que le fondement au dessous ait assez d'épaisseur pour faire un empâtement de chaque costé. Les poteaux que l'on employe à ces sortes de cloizons sont ordinairement de 4 à 6

pouces, quand les étages n'ont que 10 à 12 pieds de hauteur ; mais quand ils ont 14 à 16 pieds, il faut du bois de 5 à 7 pouces : si plus hauts, comme 18 à 20, l'on en met de 6 à 8 ; sur tout quand les planchers que l'on doit poser dessous sont bien pesans. Il faut que les sablieres ayent une largeur proportionnée à l'épaisseur des poteaux, qui doivent toûjours estre posez de plat. Aux cloizons dont les poteaux ont 4 à 6 pouces, il faut que les sablieres ayent 5 à 7 pouces : à celles dont les poteaux ont 5 à 7 pouces, les sablieres auront 6 à 8 pouces, ainsi du reste. Il faut que le tout soit bien assemblé à tenons & à mortaises par le haut & par le bas, & ne point mettre de dents de loup pour arréter les poteaux aux sablieres, car c'est un mauvais ouvrage.

Quand les cloizons sont recouvertes des deux costez, & que l'on veut que les poteaux d'huisserie soient apparens, comme l'on fait dans les dortoirs des Maisons Religieuses, il faut que ces poteaux soient de meilleur bois, & qu'ils ayent au moins 2 pouces plus que les autres. Pour la charge de la latte & du plastre de chaque costé, il faut de plus faire une maniere de feüilleure d'un pouce un quart le long desdits poteaux pour y attacher le lattis, afin que l'enduit de la cloizon affleure le devant desdits poteaux;

il y en a qui pour donner plus de grace aux portes des cloizons y mettent des poteaux d'huisserie qui ont assez d'épaisseur pour faire une petite saillie hors l'enduit, & y former une maniere de chambranle : quand cela est proprement fait, l'ouvrage en est plus agreable.

Quand les cloizons doivent estre maçonnées à bois apparent, il faut que les poteaux soient ruinez & tamponnez, & que les tampons soient posez de pied en pied, & qu'ils soient mis en sorte que ceux d'un des poteaux qui forme l'entre-vouts, répondent au milieu de la distance de ceux de l'autre poteau.

Les cloizons qui ne servent simplement que pour faire des separations, & qui sont posées le plus souvent sur des poutres ou des solives, c'est à dire posées à faux, il faut que les poteaux soient beaucoup moins forts que ceux dont nous venons de parler, afin que les cloizons pesent moins ; l'on se sert pour cela de tiers poteaux qui ont 3 à 5 pouces de gros posez sur le plat. Quand les planchers sont fort hauts, l'on met des liernes par le milieu pour empescher que les poteaux ne plient, dans lesquelles liernes les poteaux sont assemblez comme dans les sablieres ; lesdites sablieres ne doivent avoir que 4 à 5 pouces ; l'on fait ces sortes de

cloizons creuses afin qu'elles soient plus legeres.

Si ces cloizons ne sont pas posées sur des poutres, & qu'il faille par quelque obligation les poser sur les solives d'un plancher, il faut faire en sorte qu'elles soient mises en travers plusieurs solives, afin que chaque solive en porte sa part; ou si l'on est contraint de les mettre dans un autre sens sur une seule solive, il faut les faire les plus legeres qu'on peut, & y faire des décharges: il faut aussi observer que la solive sur laquelle on pose la cloizon, soit plus forte & meilleure que les autres. On pourroit mesme faire poser la cloizon sur trois solives, en mettant des bouts de barre de fer portans sur les deux solives les plus proches de celles qui portent la cloizon, & faire en sorte que la sabliere porte sur ces barres de fer.

L'on se sert encore d'une autre sorte de cloison plus legere pour soulager les planchers; l'on prend des ais de batteau que l'on met entre des coulisses faites dans des sablieres par le haut & par le bas de 3 po. d'épaisseur: l'on fait des languettes dans ces ais pour les passer dans les coulisses, & l'on clouë le tout contre les sablieres, quand il y a trop de hauteur, & que les ais peuvent plier, l'on met des liernes dans le milieu,

& l'on fait bien entretenir le tout dans les murs; & quand on est obligé de faire des portes dans ces sortes de cloizons, on les fait de tiers poteaux sur le plat avec un linteau de mesme; cela sert à lier la cloizon; on doit laisser un peu de distance entre les ais, afin qu'estant lattez & recouverts, le plastre s'y engage mieux.

DES ESCALIERS.

LEs principaux bois que l'on employe aux escaliers sont les patins sur lesquels ils sont posez, les limons dans lesquels on assemble les marches, les poteaux pour poser les limons, les pieces de paillier, les noyaux, les pieces d'appuy, les ballustres & les marches. L'on ne se sert plus gueres de noyaux posez de fonds, à moins que l'on n'y soit contraint par le peu de place; parce qu'un vuide dans le milieu d'un escalier a bien plus d'agrément: l'on fait porter le tout en l'air de pieces de paillier en pieces de paillier; il ne s'agit que d'en sçavoir bien faire l'assemblage, & faire tenir le tout par de bonnes décharges avec des boulons de fer. Comme la commodité & la beauté d'un escalier sont d'un grand ornement dans une maison, c'est une partie qu'il faut bien étudier & faire bien executer; le plus difficile

dans l'execution ce sont les courbes rampantes pour les limons, quand il faut les faire tournantes; & c'est ce que peu de Charpentiers entendent bien: si c'étoit icy le lieu, j'en donnerois la description & la pratique, mais je sortirois de mon sujet; il me suffit seulement d'avertir qu'on prenne pour cela les meilleurs ouvriers.

Quand on veut faire un escalier, il faut qu'il soit posé solidement sur un mur d'eschiffres, lequel mur doit estre fondé sur un bon fonds, l'on met au rez de chaussée une assise de pierre de taille, sur laquelle on pose les patins où doivent estre assemblez les poteaux qui portent les limons ou les noyaux posez de fonds.

Les patins sont de bois de 8 à 9 pouces, les poteaux de 4 à 6 pouces : aux escaliers un peu grands on fait les limons à proportion de leur longueur de 6 à 8 pouces posez sur le champ, & l'on fait une entaille dedans d'un bon pouce pour porter les marches : outre la mortaise qui sert pour l'assemblage desdites marches, l'on fait une moulure aux arestes des limons par dessus des deux costez, si on y met des balustres de bois avec un appuy. Ces balustres ont 3 à 4 pouces, & les pieces d'appuy au dessus de 4 à 6, sur lesquels appuys l'on fait encore une moulure sur chaque areste. Aux

escaliers un peu propres l'on ne met point de baluſtrade de bois l'on y en met de fer, cela gagne de la place, & donne beaucoup d'agrément: les marches que l'on employe aux eſcaliers doivent avoir 5 à 7 pouces, poſées ſur le champ. L'on ne prend du bois que de 4 à 6 pouces pour les petits eſcaliers: l'on doit faire une moulure au devant de chaque marche d'un demi-rond & d'un filet, cela donne plus de giron aux marches & plus d'agrément aux eſcaliers. L'on fait les pieces de paillier de groſſeur proportionnée à leur longueur: l'on en fait de 5 à 7, de 6 à 8, de 8 à 9 pouces, & meſme de plus s'il eſt beſoin: comme les pieces de paillier portent preſque toutes les ſecondes rampes des eſcaliers, il faut les choiſir de bois de bonne qualité.

Il y auroit beaucoup de choſes à dire ſur la conſtruction des eſcaliers, car la matiere eſt bien ample & de conſequence; mais ce n'eſt pas icy le lieu d'en parler à fonds: ce que j'en puis dire en general, eſt qu'ils doivent eſtre faits de maniere qu'ils adouciſſent par leur commodité & leur beauté la peine que l'on a de monter & de deſcendre, c'eſt-à-dire qu'ils ayent une entrée agreable, un tour avenant, qu'ils ſoient bien éclairez, que les marches en ſoient

douces; & pour cela il faut qu'elles n'ayent que 5 ou 5 pouces & $\frac{1}{2}$ de hauteur, car à 6 pouces elles sont trop rudes. Aux moyens escaliers les marches doivent avoir un pied de giron sans la moulure; on peut donner quelques pouces de moins aux petits escaliers. Quand l'on a une place assez ample pour faire un bel escalier, on doit donner 15 pouces de giron sans la moulure sur 5 pouces de haut. Cette proportion convient fort au pas : il y a de grands escaliers où l'on donne jusques à 18 pouces de giron aux marches; mais ils n'en sont pas plus commodes; car l'on a de la peine à faire de chaque marche un pas. Enfin c'est aux escaliers où l'on connoist le genie, l'experience & le bon sens de celuy qui conduit le bastiment.

DU TOISÉ DES BOIS
de Charpenterie.

L'Usage est de reduire tous les bois de charpenterie à une solive ou piece de bois qui ait 12 pieds de long sur 6 pouces en quarré, dont les cent pieces ou solives font ce qu'on appelle un cent de bois, ou bien à une autre solive qui ait 6 pieds de long sur 8 à 9 pouces de gros, ce qui revient au mesme ; en sorte qu'il
faut

PRATIQUE. 241

faut que la piece de bois qui sert de commune mesure au cent contienne 5184 pouces cubes, qui valent 3 pieds cubes de bois, comme celle qui a 12 pi. de long sur 6 po. en quarré. Car si l'on multiplie 6 pouc. par 6 pouces, l'on aura 36 pouces pour la superficie du bout d'icelle, lesquels 36 pouces estant multipliez par 144 pouces, qui est la valeur de deux toises en longueur de la solive, l'on aura les 5184 pouces cubes.

Il arrivera la mesme chose pour l'autre solive de 6 pieds : car si on multiplie 8 par 9, l'on aura 72 pouces pour la superficie du bout de la solive, lesquels 72 pouces seront multipliez par 72, qui est la quantité des pouces contenus dans la longueur d'une toise, & l'on aura les 5184 pouces cubes comme cy-devant.

Sur ce principe tous les bois, dont les costez estant multipliez l'un par l'autre, produiront le nombre 36, 2 toises en longueur feront une piece de bois, & tous ceux qui estant multipliez l'un par l'autre, produiront 72, 1 toise en longueur fera aussi une piece de bois ; ce qui peut estre connu par les parties aliquotes de chacun de ces deux nombres, 36 & 72 : par exemple le nombre 36 a pour parties aliquotes 2. 3. 4. 6. 9. 12. 18. Ces nombres sont tous dans une disposition. Que si on

Q

GEOMETRIE

multiplie les extrêmes l'un par l'autre de deux en deux également distans du 6, ils produiront le nombre 36, comme 2 par 18, 3. par 12, 4. par 9, & 6. par luy-mesme : en sorte qu'ayant des bois de ces grosseurs & de 2 toises en longueur, ils vaudront une piece de bois au cent.

Le nombre 72 a pour parties aliquotes les nombres 2.3 4.6.8 9.12.18.24.36. Ces nombres sont encore dans une disposition, que multipliant les extrêmes de deux en deux, ils produiront le nombre 72, comme 2 par 36, 3 par 24, &c. en sorte qu'ayant à compter une piece de bois de ces grosseurs, une toise de longueur vaudra une piece au cent.

L'on peut encore par d'autres combinaisons de ces parties aliquotes sçavoir la valeur des parties d'une piece de bois par rapport à la toise ; comme si une piece de bois a 2 sur 3 pouces de gros, elle vaudra $\frac{1}{12}$ de pieces au cent ; ce que l'on peut voir de suite, comme

Une piece de bois de

2 sur 4 vaut $\frac{1}{9}$
2 sur 6
2 sur 9
2 sur 12
2 sur 18
3 sur 4 vaut
3 sur 6
3 sur 8

PRATIQUE. 243

3 sur 12 $\frac{1}{2}$
3 sur 18 $\frac{3}{4}$
3 sur 24 72 ou l'entier
4 sur 6 vaut $\frac{1}{3}$
4 sur 9 $\frac{1}{2}$
4 sur 12 $\frac{2}{3}$
4 sur 18 72 ou l'entier.
4 sur 24 une piece & $\frac{1}{3}$
6 sur 6 vaut $\frac{1}{2}$
6 sur 8 $\frac{2}{3}$
6 sur 9 $\frac{3}{4}$
6 sur 12 72 ou l'entier
6 sur 18. 1 pi. $\frac{1}{2}$
6 sur 24. 2 pi.
8 sur 8 vaut $\frac{8}{9}$
8 sur 9 72 ou l'entier.
8 sur 12. 1 pi. $\frac{1}{3}$.
8 sur 18 vaut 2 pieces.
8 sur 24 2 pieces $\frac{2}{3}$.
9 sur 9 vaut 1 piece $\frac{1}{8}$
9 sur 12 1 piece $\frac{1}{2}$
9 sur 18 2 pieces $\frac{1}{4}$
9 sur 24 3 pi.

Voilà à peu prés les differentes combinaisons que peuvent produire les parties aliquotes de 72 par raport à la toise. L'on peut faire des tables de tous les nombres, dont les bois peuvent estre équarris ; ceux dont les grosseurs multipliées l'une par l'autre,

qui seront au dessous de 72 ou d'une toise de longueur, seront toûjours moindres qu'une piece de bois au cent : s'ils tombent dans les parties aliquotes, ils seront toûjours le $\frac{1}{2}$ $\frac{1}{3}$ $\frac{1}{4}$ $\frac{1}{6}$ $\frac{1}{8}$ $\frac{1}{9}$ $\frac{1}{12}$. & pour ceux qui tomberont dans d'autres nombres, il faudra compter la plus prochaine partie aliquote de 72, qui sera au dessous, & mettre le reste en pouces, dont les 72 font la piece : comme, par exemple, si c'est une piece de bois qui ait 6 sur 7, la multiplication sera 42, dont la plus prochaine partie aliquote au dessous est 36, qui vaut une demi piece, & il reste 6 pouces ou $\frac{1}{12}$, 2 toises en longueur de cette mesme grosseur vaudront 1 piece & 12 pouces ou $\frac{1}{6}$, 3 toises vaudront 1 piece & 54 pouces ou $\frac{3}{4}$, & ainsi du reste.

La regle à mon sens la meilleure pour reduire les bois à la piece, est de multiplier les costez l'un par l'autre, & d'en diviser le produit par 72, puis multiplier cette division par les toises ou parties de toises que chaque piece de bois contient en longueur : comme si une piece de bois a 12 sur 15, cela produira 180, qui divisez par 72, l'on aura 2 pieces $\frac{1}{2}$ pour chaque toise en longueur : si la mesme piece de bois a 6 toises en longueur, il faut multiplier $2\frac{1}{2}$ par 6, & l'on aura 15 pieces, & ainsi du reste.

PRATIQUE. 245

Je ne donneray point icy de tarif entier pour le toisé des bois de charpenterie, parce qu'il y a plusieurs livres, & mesme de nouvellement imprimez qui en traitent assez amplement : mais il est bon de sçavoir que quand on fait marché des bois de charpenterie mis en œuvre, mesurez aux uz & coûtumes de Paris, que l'on mesure selon les longueurs que l'on coupe les bois dans les forests qui sont toûjours dans une progression arithmetique de trois en trois pieds ; c'est-à-dire, que quand les bois employez ne se trouvent pas précisément de ces longueurs, comme 6, 9, 12, 18, 21, 24, 27, 30, 33, 36, 39, 42, l'on prend toûjours le nombre au dessus, parce qu'on suppose que l'on a coupé le surplus, à moins que les longueurs ne soient de l'une de ces longueurs coupées en deux ou en plusieurs parties égales. Ainsi commençant par la moindre longueur, une piece de bois d'un pied sera comptée pour 1 pi. $\frac{1}{2}$, parce qu'il est le quart d'une toise.

3 pieds pour 3 pieds
3 pi. $\frac{1}{2}$ & 4 pi. pour 4 pi. $\frac{1}{2}$
5 p. & 5 pi. $\frac{1}{2}$ pour 6 pi.
6 pi. pour 6 pi.
6 pi. $\frac{1}{2}$ & 7 pi. pour 7 pi. $\frac{1}{2}$
7 pi. $\frac{1}{2}$ pour 7 pi. $\frac{1}{2}$

Q iij

GÉOMÉTRIE

8 pi. & 8 pi. $\frac{1}{2}$ pour 9 pieds
9 pi. pour 9 pi.
9 pi. $\frac{1}{2}$ & 10 pi. pour 10 p. $\frac{1}{2}$
10 pi. $\frac{2}{1}$ pour 10 pi. $\frac{1}{2}$
11 pi. & 11 pi. $\frac{1}{2}$ pour 12 p.
13 pi. pour 13 pi.
14 & 14 pi. $\frac{1}{2}$ pour 15 pi.
15 pi. pour 15 pi.
15 pi & 16 pi. pour 16 pi $\frac{1}{2}$
17 p. & 17 p. $\frac{1}{2}$ pour 18 p.
18 pi. pour 18 p.
18 pi $\frac{1}{2}$ & 19 p. pour 19 p. $\frac{1}{2}$
20 pi. & 20 p. $\frac{1}{2}$ pour 21 p.
22 pi. & 23 pi. pour 24 p.
24 pour 24 p.
25 & 26 pour 27 p.
27 pour 27 p.
28 & 29 pour 30 p.
31 & 32 pour 33 p.
33 pour 33 p.
34 & 35 pour 36 p.
36 pour 36 p.
37 & 38 pour 39 p.
39 pour 39 p.
40 & 41 pour 42 p.

Ainsi l'on connoistra comme toutes les longueurs des bois doivent estre mesurées : l'on comprend dans ces longueurs celles des tenons qui servent pour les assemblages.

Pour éviter l'embaras de mesurer les bois de charpenterie suivant cet usage où il peut y avoir de l'abus, l'on a trouvé une autre maniere de les toiser, que l'on appelle, *Toiser les grosseurs & longueurs mises en œuvre*. Par cette maniere l'on ne compte précisément que les longueurs mises en œuvre, sans avoir égard si les bois coupez dans les forests sont plus ou moins longs; c'est à l'Entrepreneur à prendre ses mesures là-dessus: mais aussi le cent de bois en doit estre plus cher à peu prés d'un neuviéme ou d'un dixiéme, il n'y a aprés cela plus de contestation; car les grosseurs des bois ne changent point dans l'une & l'autre methode, ainsi qu'il a esté cy-dessus expliqué.

Au reste, l'on peut connoistre par tout ce que je viens de dire à peu prés la maniere dont les bois de charpenterie mis en œuvre doivent estre mesurez; il n'y a que quelques petits usages à observer : comme quand une piece de bois est considerablement moins grosse à un bout qu'à l'autre, il faut prendre la moitié des deux grosseurs prises ensemble par les deux bouts, ou prendre sa grosseur par le milieu. L'on doit aussi avoir mesuré les courbes tant pour les cintres que pour les escaliers, de la grosseur qu'elles

estoient avant que de les avoir travaillées, afin que l'Entrepreneur ne perde point une partie du bois qu'il a fallu oster pour former ces courbes. A l'égard des escaliers, quand on y fait des baluftres quarrez pouffez à la main, deux baluftres doivent valoir une piece ; & quand les baluftres font tournez, il en faut quatre pour faire une piece ; & pour les moulures que l'on fait aux appuys & limons, on les estime en particulier.

Quand on fait un devis pour la charpenterie, il faut marquer toutes les groffeurs que les bois doivent avoir dans chaque espece d'ouvrage, & mesme dans chaque piece du baftiment, quand ils doivent estre de differentes groffeurs, afin que l'Entrepreneur n'y en mette point de plus gros qu'il faut : car c'est son avantage, & l'ouvrage n'en est pas meilleur : au contraire cela ne sert qu'à charger les murs, & augmenter la dépense. C'est pourquoy l'on met dans les marchez que si les bois paffent les groffeurs marquées dans le devis, qu'ils ne seront point comptez.

DES COUVERTURES.

L'On fait plusieurs sortes de couvertures, la plus commune est celle de

tuille, & la plus belle est celle d'ardoise: il y a de trois sortes de tuilles, dont l'une s'appelle grand moulle, l'autre moulle bastard, & l'autre petit moulle; l'on n'employe ordinairement à Paris que celle du grand moulle, peu celle du petit moulle & rarement celle du moulle bastard.

La tuille du grand moulle vient de Passy & de Bourgogne; celle de Passy passe pour la meilleure: la tuille du grand moulle a 13 pouces de long sur 8 pouces $\frac{1}{2}$ de large, le millier fait environ 7 toises en superficie.

La tuille du petit moulle vient des environs de Paris, on la fait de differentes grandeurs; la plus forte a environ 10 pouces de long sur 6 pouces de large; on luy donne 3 pouces d'épureau, il en faut environ 283 pour la toise; c'est à peu prés, 3 toises $\frac{1}{2}$ par millier.

La meilleure tuille est celle qui est faite d'une argile bien grasse, qui n'est ny trop rouge ny trop blanche, qui soit si bien sechée & si bien cuite qu'elle rende un son clair; car celle qui n'est pas assez cuite, feüillette & tombe par morceaux: l'experience en doit decider; c'est pourquoy la vieille tuille est ordinairement la meilleure.

La latte dont on se sert pour la couvertu-

ture de tuille s'appelle latte quarrée, et le doit toûjours eſtre de bois de cheſne de la meilleure qualité, de bois de droit fil ſans nœuds ny aubier : chaque latte doit eſtre cloüée ſur 4 chevrons qui font 3 eſpaces, dans chacun deſquels on met une contrelatte, cloüée de deux en deux contre les lattes : la diſtance du deſſus d'une latte au deſſus de l'autre, qui eſt ce qu'on appelle épureau, doit eſtre du tiers de la hauteur de la tuille, à prendre au deſſous du crochet : l'on employe au ſurplus des faiſtieres, pour les faiſtes des combles, ſcellées en plaſtre en forme de creſtes, dans chaque joint, & tous les égouts, filets, ſolins, areſtiers ſont auſſi faits avec plaſtre.

Il y a de deux ſortes d'ardoiſe, dont l'une vient d'Angers & l'autre vient de Mezieres & de Charleville ; la meilleure eſt ſans difficulté celle d'Angers, & l'on n'employe à Paris gueres de l'autre.

Il y a Angers de 4 échantillons d'ardoiſe, dont la premiere s'appelle la grande quarrée forte ; le millier fait environ 5 toiſes.

La ſeconde s'appelle la grande quarrée fine, le millier fait environ 5 toiſes $\frac{1}{2}$.

La troiſiéme s'appelle petite fine, le millier fait environ 3 toiſes.

La quatriéme s'appelle la quartelle, el-

le est faite pour les domes, le millier fait environ 2 toises $\frac{1}{2}$.

En general la meilleure ardoise est celle qui est la plus noire, la plus luisante & la plus ferme.

La latte dont on se sert pour la couverture d'ardoise s'appelle latte volice, elle doit estre de chesne de bonne qualité, comme il a esté dit de la latte quarrée : chaque latte doit estre cloüée sur 4 chevrons ; la contrelatte doit estre de bois de sciage & assez longue.

L'épureau de l'ardoise doit estre comme celuy de la tuille, le tiers de la hauteur de l'ardoise ; ainsi les lattes qui sont plus larges que la quarrée, se touchent presque l'une & l'autre ; il faut au moins 3 clouds pour attacher chaque ardoise.

L'on se sert ordinairement de tuille pour faire les égouts de la couverture d'ardoise, parce qu'elle est plus forte que l'ardoise ; l'on met ces tuilles en couleur d'ardoise à huille, afin qu'elles tiennent mieux à la pluye.

Les enfaistemens des couvertures d'ardoise doivent estre de plomb : au surplus les œils de bœuf, les noquets des nouës, le devant des lucarnes damoisselles, les goutieres & chesneaux, bavettes, membrons & les amortissemens & autres orne-

mens que l'on fait aux couvertures d'ardoise, sont aussi de plomb ; on luy donne telle largeur & épaisseur que l'ouvrage le requiert.

TOISE' DES COUVERTURES.

POur toiser les couvertures de tuille, l'on prend le pourtour depuis l'un des bords de l'égout jusques à l'autre égout, en passant par dessus le faîste, auquel pourtour on doit ajoûter un pied pour le faîste, & un pied pour chaque égout, s'ils sont simples, c'est à-dire s'ils sont de deux tuilles ; mais s'ils sont doubles composez chacun de 5 tuilles, l'on ajoûtera 2 pieds pour chaque égout ; ce pourtour sera multiplié par toute la longueur de la couverture, à laquelle longueur on ajoûtera deux pieds pour les ruellées des deux bouts, & le produit donnera la quantité de toises de la couverture ; l'on ne rabat rien pour la place des lucarnes & œils de bœuf que l'on compte à part, comme il sera dit cy-aprés.

Quand on veut mesurer la couverture d'un pavillon quarré à un seul espi ou poinçon, il faut prendre le pourtour au droit du bord de l'égout, & ajoûter à ce pourtour quatre pieds pour les quatre arestiers,

PRATIQUE. 253

quand ils sont entierement faits ; puis il faut multiplier ce pourtour par la hauteur prise quarrément sur l'égout, selon la pente de la couverture, depuis l'extremité du faîste jusques au bord de l'égout, à laquelle hauteur il faut ajoûter ledit égout, selon comme il est fait : cette multiplication donnera un nombre, dont il en faut prendre la moitié pour la superficie de la couverture.

L'on peut encore avoir la même chose, en prenant le contour par le milieu de toute la hauteur de la couverture, y ajoûtant les 4 arestiers, & multiplier ce contour par le pourtour de toute la couverture, pris du bord d'un égout passant par dessus le faîste jusques au bout de l'autre égout, y ajoûtant lesdits égouts, l'on aura une superficie, dont il en faut prendre la moitié pour celle de la couverture.

Aux pavillons qui ont deux espis ou poinçons, & qui sont dégagez, l'on peut encore en avoir la superficie par la mesme methode.

Quand on veut mesurer la couverture d'un comble brisé ou à la Mansarde, si c'est entre deux pignons, on prend toute la longueur de la couverture; à laquelle longueur l'on ajoûte les deux ruellées ; l'on multiplie le tout par le contour de toute

la couverture pris d'un bord de l'égout à l'autre, auquel contour il faut ajoûter le faîte, les deux égouts, & un demi-pied pour l'égout au droit du brisé, & le produit donnera la superficie requise.

La couverture d'ardoise se toise de mesme que celle de tuille, excepté que l'on ne compte point les enfaistemens qui sont faits de plomb, & que les égouts qui sont d'ardoise ne sont comptez que pour demi pied; l'on compte au surplus les arestiers pour 1 pied & les solins & filets aussi pour 1 pied.

Quand on veut toiser un dome d'une figure ronde couvert d'ardoise, il faut en prendre le contour au bord de l'égout, & multiplier ce contour par la hauteur perpendiculaire prise au point milieu du dome, depuis le dessus de l'entablement, jusques au plus haut du dome; le produit donnera les toises en superficie que contiendra le dome.

S'il y a un égout, il le faut ajoûter; s'il est d'ardoise, c'est un demi pied sur tout le contour; & s'il est de tuille, il faut l'augmenter à proportion de ce qu'il doit estre compté : si au haut du dome il y a une lanterne, il en faut rabattre la place qui n'est ordinairement gueres plus que la superficie d'un cercle.

PRATIQUE. 255

Pour mesurer les couvertures des domes quarrez, l'on doit prendre la longueur de l'un des costez d'un bord de l'égout à l'autre, & multiplier cette longueur par le contour pris d'un bord de l'égout, passant par dessus la couverture jusques à l'autre bord de l'égout, & multiplier l'un par l'autre pour en avoir les toises requises ; l'on y doit ajoûter les quatre arestiers, & la saillie des égouts que l'on doit mesurer, comme il a esté dit.

Cette methode de mesurer les domes quarrez n'est pas fort précise, comme je l'ay démontré dans la mesure des voutes en arc de cloistre, mais c'est l'usage.

Si le dome est fait sur un quarré long, il faut multiplier le costé le plus long par le pourtour de la couverture, & compter le reste comme cy-dessus.

Quand on veut toiser la couverture d'une tour couverte en cone, ou d'un colombier, il faut prendre le pourtour de la tour ou du colombier par dehors au bord exterieur de l'égout, & multiplier ce contour par la hauteur penchante de la couverture, depuis le bord de l'égout jusques au poinçon, qui est le faiste de la couverture : & la moitié du produit donnera les toises de ladite couverture : il faut y ajoûter la saillie de l'égout, selon qu'il est fait.

S'il y a une lanterne sur le haut de la tour ou du colombier, il faut en rabattre la place, & pour cela il faut prendre le pourtour du bord de l'égout où commence la lanterne, c'est à-dire où la couverture est tronquée, & le contour au bord exterieur de l'égout, & de ces deux contours en prendre la moitié, laquelle moitié il faut multiplier par la longueur penchante de la couverture, depuis le bord de l'égout, jusques où commence la lanterne, & le produit sera le requis.

Dans toutes ces sortes de couverture l'on ne rabat rien pour la place des lucarnes, de quelque maniere qu'elles soient, ny des œils de bœuf, ny de la place des cheminées.

Aux couvertures droites qui sont entre deux murs, où il faut faire des solins au lieu des ruellées, ces solins se comptent pour un pied courant.

Les battelemens faits pour les gouttieres ou chesneaux vont pour un pied courant.

Un égout simple de trois tuilles pour un pied courant.

Un égout composé de 5 tuilles pour deux pieds courans.

Un filet, c'est-à-dire quand une couverture aboutit par le haut contre un mur, comme quand c'est un appentis, ce fi-
let

let est compté pour un pied courant.

Le posement d'une gouttiere va pour un pied courant, & si l'on y fait une pente par dessous, cette pente est encore comptée pour un pied courant.

Un œil de bœuf commun pour demi-toise.

Une veuë de faistiere pour 6 pieds de toise.

Une lucarne damoiselle pour demi-toise.

Une lucarne Flamande sans fronton est comptée pour une toise; & s'il y a un fronton, elle est comptée pour 1 toise $\frac{1}{2}$.

Aux couvertures d'ardoise les enfaistemens qui doivent estre faits de plomb, ne se comptent point: quand les égouts sont d'ardoise, ils ne sont comptez que pour demi-pied courant.

Les arestiers pour 1 pied.

Les solins pour 1 pied.

Les filets pour 1 pied.

Les pentes des chesneaux de plomb pour 1 pied courant.

Les couvertures se reparent en deux manieres, dont l'une s'appelle remanier à bout, & l'autre s'appelle recherche.

Remanier à bout, c'est prendre toute la tuille d'un costé, & la remettre de l'autre, refaire le lattis où il est rompu, fournir

R

toute la tuille qui manque, aprés que l'on a posé toute la vieille d'un costé, refaire entierement tous les plastres comme des enfaistemens, des ruellées, des solins, & autres. Quand l'égout n'est pas bon, on le refait aussi à neuf, en sorte que toute la couverture doit estre presque aussi bonne que si elle estoit toute neuve. Cette reparation se toise comme la couverture faite à neuf, mais le prix en est different.

Recherche est une reparation legere, comme quand il ne manque des tuilles que par endroits, refaire les plastres où ils sont rompus, netroyer la couverture, en sorte qu'elle soit en bon état ; l'on toise encore cette reparation comme cy-devant, & l'on ne compte point les plastres.

Ce qui est dit de la tuille se doit entendre pour l'ardoise.

DE LA MENUISERIE.

LE bois que l'on employe pour la menuiserie doit estre ordinairement du chesne de la meilleure qualité, sec au moins de 5 ans, de droit fil, c'est-à-dire sans nœuds ny aubier, ny aucune pourriture ; le plus beau bois vient dans les terres fraisches quand elles sont un peu sablonneuses.

PRATIQUE. 259

Les principaux ouvrages de menuiserie dont on se sert pour les bâtimens, sont les portes, les croisées, les lambris, les cloizons, le parquet, & les bas de cheminée.

Dans un bâtiment considerable l'on fait des portes de diverses manieres, sans parler des portes cocheres; il y en a de grandes, de moyennes & de petites.

Les petites portes sont pour les passages, dégagemens, lieux communs, & autres où l'on n'a pas besoin de grande force, ny d'ornement. L'on fait ces portes de 2 pieds $\frac{1}{4}$ de large, ou 2 pieds $\frac{1}{2}$ au plus, sur 6 pieds ou 6 pieds $\frac{1}{2}$ de haut; elles doivent avoir au moins un pouce d'épaisseur, & mesme 14 ou 15 lignes arrasées, collées & emboittées par haut & par bas.

Les portes moyennes sont pour des chambres que l'on fait dans un Attique; on ne leur donne gueres que depuis 2 pieds $\frac{1}{2}$ jusques à 3 pieds de large, sur 6 pieds $\frac{1}{2}$ ou 7 pieds de haut; quand on les veut un peu orner, on les fait d'assemblage : on donne aux battans un pouce $\frac{1}{2}$ d'épaisseur, dans lesquels on fait une moulure en forme de cadre des deux costez, & une autre moulure au bord exterieur du costé qu'elles ouvrent : les panneaux doivent avoir un pouce d'épaisseur, & sont aussi ravallez. L'on fait à ces sortes de portes des

R ij

chambranles de 5 à 6 pouces de large sur 2 pouces d'épaisseur ornez de moulure, & l'on fait des embrasemens, avec des bastis, avec bouëmens & panneaux dans l'épaisseur du mur. L'on met aussi au dessus de ces portes des gorges, des corniches & des cadres, quand il se trouve de la hauteur.

L'on peut dans cette grandeur comprendre les portes d'office, de cuisine, & celles des caves que l'on fait toutes unies, mais bien fortes, comme de 2 & 2 pouces $\frac{1}{2}$ d'épaisseur collées & emboittées comme cy-devant.

Les grandes portes sont celles dont on se sert pour les principaux appartemens, comme des salles, antichambres, chambres & cabinets; on les fait ordinairement à deux venteaux, & d'une mesme grandeur, quand elles sont dans une enfilade, ou qu'elles se répondent l'une à l'autre dans une mesme piece; on fait ces sortes de portes de différentes grandeurs depuis 3 pieds 8 ou 9 pouces jusques à 6 pieds de large pour les grands Palais; c'est-à-dire qu'il faut sçavoir proportionner la grandeur des portes aux appartemens où elles doivent estre mises; on leur doit donner en hauteur au moins le double de leur largeur; & pour avoir meilleure grace on

PRATIQUE. 261

peut leur donner environ $\frac{1}{12}$ de plus; il y a de ces sortes de portes que l'on fait simples, quoy qu'à deux venteaux, quand c'est pour des appartemens mediocres.

Aux appartemens qui sont entre les Palais & les maisons ordinaires, on donne 4 pieds, 4 pieds $\frac{1}{4}$ & 4 pieds $\frac{1}{2}$ aux principales portes à deux venteaux; à celles qui ont 4 pieds, on leur donne 8 pieds $\frac{1}{2}$ de haut, à 4 pieds $\frac{1}{2}$ 9 pieds $\frac{1}{2}$ & 9 pi. 9 pouces de haut, on donne au moins 2 pouces d'épaisseur aux battans & aux traverses; l'on y fait des compartimens de cadres des deux costez, & l'on donne aux panneaux 1 pouce $\frac{1}{2}$ d'épaisseur; les chambranles doivent avoir 8 à 9 pouces de large, & 3 pouces d'épaisseur.

Quand les portes ont 5 à 6 pieds, l'on ne donne gueres plus d'épaisseur aux battans & aux autres bois; mais on leur donne plus de largeur à proportion.

Les portes cocheres de grandeur ordinaire ont 8 pieds, 8 pieds $\frac{1}{2}$ & 9 pieds de largeur entre deux tableaux, quand il n'y a point de sujettion, on leur donne en hauteur le double de leur largeur, & quelquefois plus selon l'ordre d'Architecture dont elles sont ornées; mais comme il y a presque toûjours des sujettions à Paris ou ailleurs à cause de la hauteur des planchers ou de la

R iij

veuë des cours ; on se contente de leur donner en hauteur 1 fois & $\frac{1}{4}$ de leur largeur, & quelquefois moins, en sorte que si elles ont 8 pieds de large, on ne leur donne que 12 pieds de haut ; mais pour empescher qu'elles ne paroissent trop écrasées, on les fait en platte bande bombées ; cela les fait paroistre moins basses par rapport à leur largeur.

On donne aux battans des portes cocheres 4 pouces d'épaisseur sur 8 à 9 pouces de large, & aux bastis qui sont au dedans 3 pouces d'épaisseur, aux cadres 4 pouces, aux panneaux 1 pouce $\frac{1}{2}$; ces bois ont plus ou moins d'épaisseur selon la grandeur des portes.

L'on ne mesure point les portes à la toise ; mais quand elles sont de consequence, l'on en fait un dessein & un devis sur lesquels on en fait marché à la piece ; pour les portes communes c'est un prix ordinaire dont on convient aisément.

DES CROISE'ES.

L'On fait encore les croisées de differentes grandeurs selon que les maisons sont plus ou moins grandes où elles doivent servir, les plus communes ont 4 pieds de large ; les autres 4 pieds $\frac{1}{2}$, cinq pieds &

5 pieds ½ jusques à 6 pieds pour les Palais; mais elles ne passent gueres cette largeur.

On donne de hauteur aux croisées au moins le double de leur largeur; on leur donne mesme jusqu'à deux fois & demie leur largeur: cette proportion leur convient assez, parce qu'on les baisse à présent jusques à un socle de 4 ou 6 pouces prés du plancher, cela donne beaucoup d'agrément aux appartemens.

Il y a de deux sortes de croisées, les unes sont à panneaux, les autres sont à carreaux de verre; l'on ne fait plus gueres de celles à panneaux qu'aux maisons trescommunes ou aux bâtimens des basses-cours.

Aux croisées ordinaires de 4 pieds de large on donne 1 pouce ½ sur 2 pouces ½ aux chassis dormans, quand on y fait entrer les chassis à verre, on leur donne 3 pouces; aux meneaux 3 pouces en quarré, 1 pouce ½ sur 2 pouces ½ aux battans des chassis à verre; aux petits bois quand c'est de quarreaux à verre, on leur donne 14 lignes, ou au moins 1 pouce, & l'on y fait un rond entre deux quarrez avec des plintes; aux volets 1 pouce, ausquels on fait un bouëment, & les panneaux sont de merrein; si l'on veut que les volets soient attachez sur les chassis dormans, il faut

que le châssis à verre entre dans les dormans, & l'ouvrage en est meilleur.

Aux grandes croisées de 5 pieds les châssis dormans doivent avoir 3 pouces sur 4 ou 5 pouces, les meneaux de mesme grosseur, les battans des châssis à verre 2 pouces d'épaisseur sur 3 & 4 pouces de large, les petits bois de carreaux 1 pouce $\frac{1}{2}$ au moins ou deux pouces; on les assemble avec des plintes ou à pointes de diamans, & on les orne de demi-ronds, de baguettes des deux costez selon qu'on le desire; les volets doivent avoir 1 pouce $\frac{1}{2}$ avec des petits cadres des deux costez élegis dans les battans & les panneaux d'un pouce d'épais; quand les croisées vont jusques à 6 pieds, l'on fortifie le bois à proportion; mais c'est peu de chose plus que ce que je viens de dire.

Pour empescher que l'eau ne passe au droit de l'appuy & du meneau de la croisée, l'on fait la traverse d'enbas du châssis à verre assez épaisse pour y faire des reverseaux. Cette piece est faite par dessus en quart de rond, & a par dessous une mouchette pendante pour rejetter l'eau assez loin sur l'appuy, afin qu'elle n'entre point dans les appartemens.

Comme on veut presentement avoir la veuë libre, quand une croisée est ouver-

re, l'on fait porter le meneau au chassis à verre depuis le bas jusques à la traverse, cela se fait par un angle recouvert en biais.

L'on met ordinairement la traverse du meneau plus haute que la moitié de la hauteur de la croisée d'environ un sixiéme, & mesme plus, afin de n'estre point barré par cette traverse, & que la croisée en ait plus de grace; & quand les croisées vont jusqu'enbas, on fait la partie d'enbas encore plus longue à proportion du haut, à cause que l'appuy y est compris: il faut que les quarreaux à verre ayent en hauteur au moins un sixiéme plus que leur largeur pour estre bien proportionnez.

Pour les volets les uns les font depuis le bas jusqu'enhaut, cela à sa commodité; mais ils se dejettent plus facilement: si on les fait en deux parties, on les separe au droit de la traverse du meneau, & ils sont toûjours mieux quand ils sont attachez sur le chassis dormant, ainsi qu'il a esté dit, & comme on les fait ordinairement brisez en deux: il faut bien prendre garde qu'il y ait assez de place pour les coucher dans l'embrasement des croisées.

Les croisées sont mesurées au pied selon leur hauteur, sans avoir égard à la largeur; c'est le prix du pied qui en fait la

difference, selon qu'elles sont plus ou moins fortes, grandes ou ornées. Comme si une croisée a 12 pieds de hauteur, on la compte pour 12 pieds à tant le pied, sans avoir égard si elle a 5 ou 6 pieds de large ; c'est l'usage.

DES LAMBRIS.

IL y a de deux sortes de lambris, l'un qu'on appelle lambri d'appuy, & l'autre lambri en hauteur.

Les lambris d'appuy sont pour les lieux que l'on veut tapisser; on les fait ordinairement de 2 pieds $\frac{1}{2}$ ou 2 pieds 8 pouces de haut, qui est à peu prés la hauteur des appuys de croisées.

L'on donne 1 pouce d'épaisseur aux bastis des lambris d'appuy, les plus simples dans lesquels on élegit un bouëment, ou petite moulure, les panneaux sont de merrein, & l'on met un socle par bas & une plinte par haut ornée d'une petite moulure.

Le plus beau lambri d'appuy est fait à cadres & à pilastres en façon de compartiment, suivant le dessein que l'on en fait, on donne un pouce $\frac{1}{2}$ aux bastis, il faut faire les cadres & les pilastres fort doux, afin que la trop grande saillie n'in-

commode point dans les appartemens.

Aux lambris en hauteur les plus simples que l'on fait pour la place des miroirs & autres endroits où l'on ne met point de tapisserie, on donne un pouce ½ d'épaisseur aux bastis dans lesquels on y fait un bouëment, & l'on fait les panneaux de merrein.

Aux lambris ornez de cadres en compartimens, on donne un pouce ½ d'épaisseur aux bastis, sur tout quand il y a une grande hauteur & largeur, & l'on fait les bois des cadres & des panneaux forts à proportion.

Aux grands bastimens l'on y fait souvent les cabinets de menuiserie, & quelquefois mesme d'autres pieces; on doit faire des desseins pour ces sortes d'ouvrages. Je ne decide point icy de l'épaisseur que les bois doivent avoir, parce que cela dépend du dessein & du lieu.

L'usage est de mesurer les lambris d'appuy à la toise courante, en les contournant par tout sans avoir égard à la hauteur, & on mesure les lambris en hauteur à la toise quarrée de 36 pi. pour toise, en multipliant le contour par la hauteur.

LE PARQUET.

L'On fait ordinairement de trois differentes épaisseurs de parquet; le plus simple est d'un pouce ou de 14 lignes, le moyen d'un pouce $\frac{1}{2}$, & le plus épais de 2 pouces.

On n'employe le plus simple qu'aux appartemens hauts ou dans les maisons qui ne sont pas de grande consequence. Car quand on veut que le parquet soit bon, il luy faut donner un pouce $\frac{1}{2}$, & on fait les panneaux de merrein & les frises d'un pouce.

Le parquet d'un pouce $\frac{1}{2}$ est fort bon, mais il ne faut pas qu'il y ait de l'humidité par dessous; aussi dans les grandes maisons on l'employe aux étages superieurs, les frises ont 15 lignes & les panneaux ont un pouce d'épaisseur.

Le parquet de 2 pouces doit estre employé aux appartemens bas, où il faut de la force pour resister à l'humidité, il faut mesme que les panneaux soient à peu prés de mesme épaisseur que les bastis, ou qu'ils ayent au moins un pouce $\frac{1}{2}$: car quand le bois du panneau n'a pas assez d'épaisseur, l'humide entrant par dessous dans les pores du bois, il le fait enfler & creuser par

dessus; quand le parquet a 2 pouces l'on donne 1 pouce ½ aux frises, le tout doit estre assemblé à languettes, cloüé avec clouds à teste perduë, & les trous remplis avec de petits quarrez de bois proprement joints & rabottez.

Les lambourdes que l'on employe pour poser le parquet sur les planchers, ne doivent pas avoir tant d'épaisseur que sur les aires des étages bas, car cela donne trop d'épaisseur au dessus des planchers : l'on regarde les plus hautes solives, & l'on donne quelque pouce ½ d'épaisseur, afin qu'aux solives basses les lambourdes n'ayent pas plus de 2 pouces ½, & c'est ordinairement du bois de 4 à 6 pouces reffendu en deux.

Pour le parquet posé sur les aires des étages bas, il faut que les lambourdes ayent au moins 3 pouces d'épaisseur ; elles sont ordinairement de bois de 3 à 4 pouces de gros.

L'on fait de deux sortes de parquet à l'égard de son assemblage, dont l'un a les panneaux à l'équerre sur les bastis, que l'on appelle parquet quarré, & l'autre a les panneaux en diagonale sur les mesmes bastis, c'est-à-dire qu'ils sont mis en lozange. De cette maniere de parquet, il y en a à seize panneaux & à vingt panneaux, celuy de vingt panneaux est toûjours

le plus beau & le meilleur.

L'on pose aussi le parquet de differentes manieres, dont l'une est parallele aux murs, c'est-à-dire posé en quarré, & l'autre est posé en lozange, c'est-à-dire qu'il est posé en diagonale à l'égard des murs ; l'on trouve cette derniere maniere plus agreable. & l'on s'en sert à present plus que de l'autre.

Quand on met du parquet dans des appartemens où il y a des enfilades, il faut observer s'il est posé en lozange, que le milieu ou la pointe d'un rang de parquet réponde précisément au milieu des portes de l'enfilade : si l'on peut en faire autant au droit des manteaux de cheminées & au droit des croisées, cela donne beaucoup d'agrément aux appartemens ; mais il est difficile que cela se puisse toûjours faire, parce qu'il se trouve dans un bâtiment des sujettions préferables au parquet. Pour les enfilades, cela doit estre absolument comme je viens de le dire, & l'on doit mesme y penser en faisant les plans.

Il faut aussi faire répondre au milieu des enfilades le parquet posé en quarré, il y a plus de facilité en celuy-cy pour les sujettions des cheminées & des croisées, qu'en celuy qui est posé en lozage, mais l'ouvrage n'en est pas si beau.

L'on fait ordinairement au devant des cheminées un chaffis de frife de quinze à feize pouces de diftance du devant des jambages fur toute la largeur de la cheminée, compris les jambages, pour contenir le foyer qui doit eftre de marbre ou de carreau.

Au refte le parquet eft un ouvrage auquel les Menuifiers doivent prendre beaucoup de foin, car l'on y eft fort délicat.

L'on mefure le parquet à la toife quarrée à 36 pieds par toifes à l'ordinaire, l'on rabat les places des cheminées & autres avances contre les murs, mais l'on compte les enfoncemens au droit des croifées & des portes : dans le toifé du parquet l'on y comprend les lambourdes qui font fournies par le Menuifier, le tout ne doit faire qu'un mefme prix.

Aux endroits où l'on ne veut pas faire la dépenfe de parquet, l'on y fait des planchers d'ais, fur tout aux étages bas ; mais afin que ces planchers foient bons, il faut que les ais ayent au moins un pouce $\frac{1}{2}$, & qu'ils n'ayent pas plus de huit ou neuf pouces de largeur, à caufe qu'ils fe courberoient, par la raifon qui a efté dite ; le tout doit eftre affemblé à languettes, & cloüé fur des lambourdes comme le parquet. Si l'on fait de ces fortes de planchers

aux étages hauts, l'on peut y mettre du bois d'un bon pouce ou de 15 lignes, mais les ais ne doivent pas avoir plus de huit pouces de large. A ces sortes de planchers l'on pose les ais de differentes façons, ou quarrément ou à épi, ainsi qu'on le juge à propos. Il n'est pas necessaire que je parle icy des planchers que l'on fait pour des entresols, cela est assez connu. L'on toise au surplus les planchers d'ais comme le parquet, c'est-à-dire à la toise superficielle.

DES CLOIZONS
de Menuiserie.

L'On ne fait gueres de cloizons de menuiserie que pour des separations legeres, quand on veut faire des corridors, ou qu'on veut diviser une grande piece en 2 ou 3 parties; les cloizons sont ordinairement de bois de sapin d'un ou d'un pouce $\frac{1}{2}$, assemblé à languettes l'un contre l'autre & par les deux bouts, dans des coulisses faites de bois de chesne, dans lesquelles l'on fait une ruinure pour passer le bout des ais.

L'on mesure ces sortes de cloizons à la toise quarrée.

DE LA FERRURE.

Les principaux ouvrages de ferrure que l'on employe dans les bastimens, sont le gros fer, la ferrure des portes, & celle des croisées, les rampes & autres ouvrages de fer travaillé, qui ne sont point compris dans le gros fer.

Les ouvrages de gros fer, sont les ancres, les tirans, les équerres, les harpons, les boulons, les bandes de tremies, les étriers, les barreaux, les chevilles, & chevillettes, les dents de loup, & les fentons pour les cheminées, &c. L'on ne determine point icy les longueurs & les grosseurs que doivent avoir toutes ces pieces de fer; car cela dépend des occasions & du besoin que l'on a, qu'il soit plus ou moins fort: tous ces sortes d'ouvrages sont ordinairement comptez au poids à tant la livre, ou le cent de livres.

Il y a d'autres gros ouvrages de fer que l'on compte encore à la livre, comme les grilles & les portes de fer; mais quand ils sont ouvragez, l'on en fait un prix à part. Pour les rampes d'escalier & les balcons, on les compte à la toise courante sur la hauteur de l'appuy; les prix en sont differens, selon les differens desseins que l'on

choisit; mais il faut prendre garde que les plus chargez d'ouvrages ne sont pas toûjours les plus beaux, parce que la confusion ne fait pas plaisir à voir. Un dessein dont l'ordonnance est sans confusion, c'està-dire une belle simplicité, est plus agreable, & l'ouvrage en coûte moins : il faut pour faire ces desseins une personne plus habile qu'un ouvrier ordinaire, & pour le mieux ils doivent estre faits par un Architecte. L'on employe ordinairement pour les rampes du fer applati pour les appuys & & les socles; les barres montantes sont de fer de carillon. Pour les grilles de fer l'on employe du fer quarré d'un pouce, & les traverses doivent avoir 13 à 14 lignes.

Ferrure des Croisées.

POur les croisées simples l'on se sert de ferrures étamées en blanc : l'on employe des fiches de brizure quand les volets sont brisez.

Pour les chassis à verre l'on y met des fiches à bouton & à doubles nœuds pour démonter lesdits chassis; les volets sont aussi attachez avec des fiches à bouton pour avoir aussi la facilité de les démonter; l'on fait des targettes dont les plaques sont ovales; les unes sont en saillie, & les au-

tres sont entaillées dans l'épaisseur du bois, afin que les volets recouvrent par dessus; l'on met deux targettes à chaque volet; l'on met à present des loquetaux au lieu de targettes aux volets d'enhaut, & les croisées doivent estre attachées aux murs avec six pattes.

Aux croisées moyennes où l'on met des ferrures polies, l'on fait les fiches à vase & à gonds de 5 à 6 pouces de haut pour les volets & les chassis à verre, & les crochets se démontent pour nettoyer les croisées; l'on fait les targettes à pannache de 6 à 7 pouces de haut, & les loquetaux d'enhaut à proportion avec un ressort à boudin pour ouvrir les chassis à verre; lesdites targettes seront entaillées dans les battans pour estre couverts de volets; les fiches de brisure desdits volets sont toûjours les mesmes que cy-devant.

Aux grandes croisées, les fiches des chassis à verre & des volets sont de 10 à 12 pouces de haut; elles doivent être à doublenœuds & à vases, pour les démonter quand on voudra: l'on y fait des targettes à pannaches de huit à neuf pouces de haut & fortes à proportion: l'on met des loquetaux aux chassis à verre & aux volets d'enhaut, avec un ressort à boudin par bas, & une lame de fer pour faire

ouvrir lesdits chassis à verre & volets: l'on y fait aussi des bascules par bas pour la mesme fin: lesdits loqueraux doivent estre proportionnez aux targettes & enfoncez dans l'épaisseur des bois s'il est besoin.

Les portes les plus simples sont ferrées de pantures & de gonds attachez dans les murs, l'on y met deux verroüils simples avec deux crampons, une gache à chaque verroüil, une serrure simple à tour & demy, ou à pesne dormant: le tout noirci au feu avec la corne. Aux portes de caves l'on y met des serrures à bosse ou des serrures à pesne dormans & à deux tours garnies de vis, gaches, & entrées, avec une boucle pour tirer la porte.

Les autres portes où il y a des chassis de bois, seront ferrées avec des fiches à gonds & à vase de 10 pouces de haut, avec une serrure commune d'un tour & demi limée en blanc, garnie de vis, gaches & entrées; l'on y met aussi deux targettes avec leur piton.

Pour les portes à placard simples, qui sont ferrées de ferrure polie, l'on met à chacune trois fiches à gonds & à vase de 9 pouces de haut, deux targettes à pannaches montées sur platines de sept pouces de haut, une serrure à ressort d'un tour & de-

mi, garnie de ses vis & entrées, avec une gache encloizonnée, un b~~ ~on & une rosette pour tirer ladite p~~~~.

Les grandes portes à placards à deux venteaux, seront ferrées de trois fiches à chaque venteau, lesquelles fiches seront à vases & à gonds, d'un pied ou de 14 pouces de haut, selon la grandeur des portes & grosses à proportion, ferrées avec des pointes à teste ronde, deux grands verroüils à ressort, dont l'un aur.. 3 pieds $\frac{1}{2}$, & l'autre 18 pouces attachez sur des platines à pannaches ; deux verroüils montez aussi sur platines à pannaches de 9 pouces de haut, & larges à proportion, avec leurs gaches, une serrure à tour & demi garnie de ses vis à teste perduë, & de ses entrées avec une gache encloizonnée, un bouton avec des rosettes des deux costez.

Les portes cocheres seront ferrées de six grosses fiches à gonds & à repos, de 5 à 6 pouces de haut, & de 2 pouces de gros, six gros gonds de fer bâtard, d'un pouce $\frac{1}{2}$ de gros, douze équerres, dont il y en a 8 grandes pour les grandes portes, de chacune 18 à 20 pouces de branche, & 4 pour le guichet de 15 à 16 pouces de branche, une grosse ferrure pour le guichet, d'un pied ou 15 pouces de long à deux tours avec sa gache encloizonnée, atta-

chée avec des vis à teste quarrée, garnie de ses entrées. Une petite serrure au dessous de ladite grande serrure de 6 à 7 pouces de long à ressort & à un tour & demi, garnie de ses vis, gaches & entrées comme cy-devant. Un fleau pour tenir les deux costez de ladite porte, garni de son boulon & de deux demi-crampons qui seront rivez au travers de la porte: un moraillon avec une serrure ovale pour attacher ledit fleau, une grosse boucle ou marteau, avec une grande rosette par dehors, & une petite par dedans: l'on peut mettre un gros verroüil derriere la porte, quand on ne veut pas se servir d'un fleau.

Je ne parleray point icy d'autres menus ouvrages de ferrure que l'on employe dans les bâtimens, comme des pattes de crampons de rechaux pour les fourneaux & potagers & autres, parce qu'ils sont de tres-peu de consequence & assez connus.

Pour les prix des ouvrages de ferrure, on les fait ou à la piece, comme d'une serrure, d'une fiche, d'une targette, &c. ou bien d'une croisée entiere, ou d'une porte entiere, & ainsi de chaque nature d'ouvrage en particulier.

DE LA PLOMBERIE.

Les ouvrages de plomberie que l'on employe pour les bâtimens, sont principalement pour les combles couverts d'ardoise : on en fait les enfaîtemens, les nouës & noquets, les lucarnes damoiselles & œils de bœuf, les chesneaux & goutieres, les descentes & cuvettes, les amortissemens ou vases, &c. On donne differentes épaisseurs au plomb suivant l'ouvrage où l'on veut l'employer.

Le plomb des enfaîtemens des combles doit avoir une ligne ou au plus une ligne & $\frac{1}{4}$ d'épaisseur sur 18 à 20 pouces de large : pour tenir le plomb des enfaîtemens, il faut mettre des crochets de pied $\frac{1}{2}$ en pied $\frac{1}{2}$, c'est-à-dire quatre à la toise.

Le plomb des enfaîtemens des lucarnes doit avoir 15 pouces de large sur une ligne d'épaisseur, les noquets pour les nouës desdites lucarnes, une ligne d'épaisseur.

Le plomb que l'on employe pour le revêtement des lucarnes damoiselles, doit estre fort mince pour estre plus flexible à former les contours de quelques moulures que l'on y fait ; mais il ne peut avoir

gueres moins qu'une ligne d'épaisseur.

Le plomb des œils de bœuf doit avoir une ligne ½ d'épaisseur pour se soûtenir dans la figure que l'on donne à cet ouvrage.

Le plomb des noües doit avoir 15 pouces de large & 1 ligne ½ d'épaisseur.

Le plomb pour les chesneaux que l'on met sur les entablemens doit avoir 18 pouces de large & une ligne ½ d'épaisseur.

Le plomb des bavettes par dessus lesdits chesneaux & entablemens, doit avoir ½ de ligne d'épaisseur ; les chesneaux doivent avoir au moins un pouce de pente par toise, l'on y met des crochets de 18 en 18 pouces.

Le plomb des descentes doit avoir 2 lignes d'épaisseur, & 3 pouces de diametre ; les antonnoirs ou hottes doivent peser au moins 50 livres : l'on met aussi des crochets pour tenir lesdites descentes & antonnoirs : l'on blanchit ordinairement le plomb des chesneaux & descentes avec l'étain.

Les canons ou goutieres que l'on met pour jetter l'eau hors le pied des murs, quand on ne fait point de descentes, ont à peu prés cinq pieds hors l'égout ; on les fait de differentes figures selon qu'on les veut orner. Il faut toûjours mettre une

PRATIQUE. 281

bande de fer pour les soûtenir.

Le plomb des areſtiers doit avoir 1 ligne d'épaiſſeur.

Le plomb que l'on employe pour les membrons & autres ornemens de plomb que l'on fait aux couvertures d'ardoiſe, doit avoir $\frac{3}{4}$ de ligne d'épaiſſeur.

Pour les amortiſſemens ou vaſes ou autres ornemens que l'on met ſur les eſpics au haut des couvertures, on les fait de differentes figures ; mais pour eſtre bien, il faut que ce ſoit un Sculpteur qui en faſſe les modeles : on les comprend dans le prix de la livre de plomb.

Quand on fait des terraſſes de plomb, il faut qu'il ait au mois 1 ligne $\frac{1}{2}$ d'épaiſſeur, celuy de deux lignes ſera encore meilleur ; mais il faut bien prendre garde que l'aire ou le plancher qui doit porter le plomb, ſoit ſolide, & que la pente ſoit uniforme.

Comme l'on vend tout le plomb à la livre, il eſt bon de ſçavoir ce que peut peſer celuy qu'on employe dans chaque eſpece d'ouvrage par rapport à ſon épaiſſeur ſur un pied en quarré.

Un pied de plomb en quarré d'une ligne d'épaiſſeur, doit peſer à peu prés 5 livres 10 onces. L'on peut ſur ce principe connoiſtre qu'une toiſe de plomb en longueur

sur 18 pouces de largeur & d'une ligne d'épaisseur, doit peser 50 livres 10 onces.

Une toise de 2 lignes d'épaisseur sur même longueur doit peser 101 liv. 4 onces.

Ainsi l'on peut par ce moyen sçavoir la pesanteur du plomb en sçachant son épaisseur, pourveu qu'elle soit par tout égale.

Quand on donne du vieux plomb au Plombier, il n'en rend que deux livres mis en œuvre pour trois de celuy qu'on luy donne, c'est-à-dire qu'il a une livre pour la façon.

La soudure que l'on employe pour souder le plomb, doit estre de fin étain, on la compte à part ; le prix est bien different de celuy du plomb.

DE LA VITRERIE.

IL y a de deux sortes de verre, l'un que l'on appelle verre blanc, & l'autre verre commun.

Le verre blanc se fait dans les forests de Leonce prés de Cherbourg en Normandie.

Du verre commun qu'on appelle verre de France, il y en a de fin, de moyen & de rebut ; le verre fin est d'une matiere differente du verre moyen ; cependant

dans le verre fin, il fe trouve du moyen, pour n'eftre pas fi blanc & fi clair que celuy qu'on appelle fin, & celuy de rebut eft ce qui eft au centre des écuelles qu'on appelle boudines : on l'employe en des offices & autres lieux de peu de confequence.

L'on fait de deux fortes de vitrerie pour les croifées, dont l'une eft à panneaux & l'autre à carreaux.

L'on ne fe fervoit autrefois que de celle à panneaux que l'on faifoit à compartimens de differentes figures aufquelles on prenoit beaucoup de foin ; le tout eftoit en plomb arrété avec des targettes de fer, mais l'on ne s'en fert plus gueres à prefent que pour des maifons mediocres ou pour des baffes cours, à caufe qu'il en coûte moins pour la façon & l'entretien.

L'on fait à prefent les croifées à carreaux de verre de differentes grandeurs, que l'on met les uns en plomb, les autres en papier, le tout attaché avec des pointes de fer : ceux que l'on met en p'omb durent plus long-temps, mais ils ne font pas fi clos que ceux qui font en papier.

L'on mefure le vitrage au pied de Roy à tant le pied en fuperficie, foit à panneaux ou à carreaux, ou bien à l'égard des carreaux, comme ils font plus ou moins grands, ce qui fait une difference pour le

prix; l'on en fait marché à la piece selon leur grandeur.

DE LA PEINTURE d'Impression.

Es principales couleurs que l'on employe pour les impressions, sont le blanc de ceruze, le blanc de Roüen ou blanc de craye, l'ocre rouge, l'ocre jaune, le noir de fumée ou d'Angleterre, le vert de montagne, le vert de gris pour les treillages des jardins.

Pour faire une bonne peinture d'impression il faut mettre deux couches, & si l'on veut faire, par exemple, une couleur de gris perle; l'on fait la premiere couche de blanc de ceruze, & à la seconde couche l'on y mesle de l'émail plus ou moins jusques à ce que la couleur agrée; le tout doit estre à huille de noix.

Le blanc de Roüen s'employe ordinairement pour les impressions à détrempe: cette composition est faite avec de la colle de peaux de rognures de gands; l'on en met aussi deux couches, & si l'on veut que la couleur soit de gris perle, il faut y mêler de l'inde dans la seconde couche.

La couleur de bois est faite avec du blanc de ceruse mêlé d'ocre jaune ou d'ocre rouge, & un peu de terre d'ombre, selon les differentes couleurs que l'on veut faire ; l'on en fait à huile & à détrempe de plusieurs sortes de couleurs, & mesme de bois vené.

Aux impressions que l'on fait pour les treillages des jardins, l'on y met trois couches, dont les deux premieres doivent estre de blanc de ceruze, & pour l'autre l'on fait un composé de moitié vert de gris & moitié vert de montagne ; & pour faire un beau vert l'on mêle une livre de cette composition avec une livre de blanc de ceruze : c'est la proportion qu'il faut observer, le tout doit estre à huile.

Pour la peinture d'impression que l'on fait pour les ouvrages de fer, l'on se sert d'huile grasse, ou bien l'on fait une composition de blanc de ceruze broyé avec de l'huile de noix, dans laquelle on y mêle du noir de fumée ou noir d'Angleterre : l'on se sert de cette couleur pour les portes, les rampes, les balcons, & autres ouvrages de fer pour empescher la rouille, & pour avoir une belle & bonne couleur de fer.

Je ne parleray point de la dorure que l'on employe pour ces mesmes ouvrages de fer, cela ne convient pas icy.

L'on compte tous les ouvrages d'impression à la travée, dont chaque travée doit contenir 216 pieds ou six toises en superficie: quand il y a des moulures & des ornemens de sculpture, on les évaluë à la superficie pour estre comptez au pied ou à la toise.

DU PAVE' DE GRAIS.

L'On employe ordinairement deux sortes de pavé, dont l'un s'appelle gros pavé, & l'autre pavé d'échantillon. Le gros pavé s'employe pour les ruës & les chemins publics, il a environ 7 à 8 pouces en quarré; on le pose toûjours à sec avec du sable, & il est battu & dressé à la damoiselle. À l'égard des grands chemins l'on y met une bordure des deux costez pour l'arrester. Cette bordure est de pierre dure posée de champ & assez avant dans terre pour tenir la chaussée en bon état.

Le pavé d'échantillon est de differentes grandeurs, le plus grand est celuy qui est de gros pavez fendus en deux; l'on s'en sert à paver les cours des maisons, on l'employe avec chaux & sable, mais il vaut mieux avec chaux & ciment: on donne au moins un pouce de pente par toise au

pavé des cours pour l'écoulement des eaux.

Le pavé d'échantillon plus petit sert pour les offices cuisines & autres lieux où il y a ordinairement de l'eau; on l'employe aussi à chaux & ciment.

L'on mesure le pavé à la toise quarrée superficielle sans aucun retour, c'est l'usage, & le prix à tant la toise est different selon l'ouvrage.

DE LA PIERRE EN GENERAL.

COmme la pierre est la principale matiere qui fait la solidité des bâtimens, je crois qu'il est necessaire d'en dire icy quelque chose.

Il y a deux especes de pierre, l'une que l'on appelle pierre dure, & l'autre pierre tendre; la pierre dure est sans difficulté celle qui resiste le plus au fardeau & aux injures du temps; ce n'est pas que l'on a veu des pierres tendres resister plus à la gelée que des pierres dures, mais cela n'est pas ordinaire; il est toûjours bien seur que les parties qui composent la pierre dure estant plus condensées & plus serrées que celles de la pierre tendre, sont plus resistables au fardeau.

La raison pour laquelle la pierre dure & la pierre tendre se fendent quelquefois à la gelée, c'est que la pierre n'est pas toûjours si serrée, qu'il n'y reste de l'humidité, & qu'il ne s'em insinuë par de petites veines imperceptibles qui se trouvent dedans, & cette humidité n'ayant précisément que sa place, l'eau venant à s'enfler dans la gelée, cette eau qui est contenuë dans un si petit espace, en s'enflant fait un effort qui fend la pierre, quelque dure qu'elle soit : ainsi plus la pierre est composée de parties argileuses ou grasses, plus elle est sujette à la gelée.

Il y a dans chaque païs une espece de pierre particuliere dont on peut connoistre la qualité par les anciens bâtimens, ou si l'on veut se servir de la pierre d'une nouvelle carriere de laquelle on n'ait point encore usé, il faut en exposer quelques quartiers à la gelée sur une terre humide, si elle y resiste dans cette situation, l'on peut s'asseurer qu'elle est bonne.

Il y a de la pierre tendre fort pleine, laquelle ayant esté exposée quelque temps à l'air & au Soleil pendant l'esté, & l'humide qui est dedans, estant entierement évaporée de gelisse qu'elle est en sortant de la carriere, devient parfaitement bonne & resiste au fardeau & à la gelée : la raison en est assez évidente.

La

La pierre poreuse & coquilleuse ne gele pas si ordinairement que la pierre pleine, parce que l'humidité qui peut y estre enfermée en sort plus aisément par le moyen de la subtilité de l'air & par la force des rayons du Soleil qui emportent cette humidité.

Il y a une espece de pierre que l'on croit que la Lune gaste ; ce qui peut estre vray, parce que cette pierre n'estant pas par tout d'une consistance également ferme, quoyque l'humide en soit sorti, les rayons de la Lune donnant dessus, peuvent dissoudre les parties les moins compactes ou serrées ; ces rayons estant froids & humides entrent dans les pores de la pierre, & par la suite du temps la font tomber par parcelles, comme nous le voyons en des anciens bâtimens ; & l'on peut croire que c'est ce qui a donné lieu à quelques Architectes d'imiter cet effet de la nature, en faisant ce qui s'appelle des rustics pour la decoration des bâtimens ; ce qui a eu un succés fort heureux : il y en a en France en plusieurs endroits, comme au Louvre, &c. Ces exemples m'ont donné l'idée d'en faire à la Porte saint Martin qui ont eu assez d'approbation.

Je ne parle point icy des raisons physiques touchant la nature de la pierre, & ce

qui fait qu'il y en a de plus dure l'une que l'autre, & d'un grain plus ou moins fin, ny si la pierre a esté de tout temps formée d'une consistance aussi ferme que nous la voyons à present, ou si elle acquiert cette fermeté par la suite des temps; toutes ces questions sont fort curieuses, mais ce n'est pas icy le lieu de les expliquer; il suffit seulement d'avoir dit ce qui peut estre utile pour la connoissance de la bonne ou mauvaise qualité de la pierre, & d'avertir de la poser toûjours comme la nature nous le montre, c'est-à-dire sur ses lits, comme elle est dans les carrieres.

DE LA PIERRE DE TAILLE,
& du Moilon que l'on employe à Paris, & aux environs.

ON tire aux environs de Paris de differentes especes de pierre dure; la meilleure & celle qui resiste le plus aux injures du temps, est la pierre d'Arcueil; la plus ferme & celle qui est de meilleur banc ne porte que depuis 12 jusques à 15 pouces de haut ou d'appareil; elle est presque aussi ferme dans ses lits que dans le milieu du parement qui est le cœur de la pierre.

La pierre au dessous est celle que l'on ti-

re au Fauxbourg faint Jacques, à Bagneux, & aux environs, que l'on fait paſſer pour pierre d'Arcueil; elle porte depuis 15 pouces juſques à 18 & 20 pouces de haut, mais elle n'eſt pas ſi ferme ny de ſi bonne qualité que la premiere, elle eſt fort ſujette aux moyes & aux fils, & elle a beaucoup de bouzin dans ſes lits, qui eſt une pierre tendre qu'il faut oſter juſques au vif de la pierre.

L'on trouve encore proche du Fauxbourg faint Jacques vers les Chartreux une eſpece de pierre dure que l'on appelle pierre de liais : cette pierre eſt fort belle, on l'employe ordinairement aux ouvrages conſiderables où il faut de la fermeté, comme pour des baſes de colomnes, des cimaiſes d'entablement, des marches, des ſocles & appuys d'eſcaliers pour des pavez & autres ouvrages de cette eſpece, où il faut que la pierre ſoit dure & fine. Il y a de deux ſortes de liais, l'un que l'on appelle liais ferrault, qui eſt dur, & l'autre que l'on appelle liais doux, parce qu'il eſt plus tendre; on l'employe pour des ouvrages d'Architecture.

Dans les meſmes carrieres du Fauxbourg faint Jacques & de Bagneux, l'on trouve un banc de pierre fort dure, que l'on appelle pierre de cliquart; il y en a de deux

sortes, dont l'une est plus dure que l'autre : cette pierre est bien pleine & propre pour faire des assises au rez de chaussée, des socles sous des colomnes, &c.

Il se trouve encore de la pierre dure prés de Vaugirard, qui n'est pas si franche que celle du Fauxbourg saint Jacques. L'on trouve aussi dans ces mesmes carrieres une espece de pierre que l'on appelle pierre de bonbanc, laquelle ne peut pas estre mise au rang de la pierre dure, parce qu'elle n'est pas d'une consistance assez ferme pour resister aux injures du temps, mais elle est pleine & tres-fine, & se peut employer à des ouvrages considerables, pourveu que ce soit à couvert ; on l'a quelquefois employée à découvert, & elle n'a point gelé, mais cela est douteux ; elle porte 18, 20 & 22 pouces de haut ou d'appareil.

L'on tire encore de la pierre au Fauxbourg saint Marceau, mais elle n'est pas si bonne que celle des carrieres de Vaugirard.

L'on tiroit autrefois beaucoup de pierre dans la vallée de Fescamp, mais il faut que le banc de la meilleure pierre soit fini, parce que celle que l'on y tire à present est fort sujette à la gelée ; on la laisse secher sur la carriere, & on ne l'employe que depuis le mois de Mars jusqu'au mois

de Septembre, autrement elle feüillette à à la gelée, à cause qu'elle est formée d'une terre argileuse qui n'est pas assez évaporée.

Il y a encore des carrieres prés de saint Maur où l'on a tiré autrefois beaucoup de pierre, & de laquelle le Château du mesme lieu a esté bâti : cette pierre est dure & de fort bonne qualité pour resister au fardeau & aux injures du temps, mais le banc n'est pas bien regulier, c'est-à dire qu'il est inégal, & l'on n'y trouve pas de grands quartiers comme à celle d'Arcueil.

Il y a encore de la pierre à Vitry qui est de cette espece.

L'on a tiré autrefois de la pierre dure aux carrieres de Passy, mais cette pierre est fort inégale en qualité & en hauteur de banc : ces carrieres sont plus propres à faire des libages du moilon que de la pierre de taille.

Il y a encore des carrieres d'une tres-belle pierre dure à saint Cloud, & à Meudon, que l'on employe ordinairement pour les grands bâtimens : celle de saint Cloud est d'un banc fort haut & uniforme ; l'on en tire de grands quartiers, comme pour faire des colomnes. Cette pierre est d'une assez

belle couleur & un peu coquilleuſe; mais elle eſt ſujette à eſtre gâtée par la Lune.

La pierre de Meudon n'eſt pas ſi franche & eſt plus coquilleuſe, l'on s'en ſert neanmoins pour des ouvrages conſiderables.

La meilleure pierre tendre que l'on employe à Paris eſt celle de ſaint Leu ſur Oiſe: il y en a de trois eſpeces, l'une que l'on appelle ſimplement de S. Leu, la ſeconde s'appelle pierre de Troſſy parce qu'on la tire au village de Troſſy prés de ſaint Leu. Cette pierre eſt tres-fine & tres belle: on l'employe ordinairement aux plus beaux ouvrages d'Architecture & de Sculpture. La troiſiéme s'appelle pierre de vergelé; cette pierre eſt plus ferme que le ſaint Leu & le Troſſy, elle eſt meſme d'un plus gros grain; on l'employe aux ponts, quays, & autres ouvrages de cette eſpece expoſez à l'eau & aux injures du temps, où elle eſt fort bonne. On tire le vergelé d'un banc des carrieres de ſaint Leu, mais le meilleur eſt celuy que l'on tire des carrieres du village de Villers prés de ſaint Leu.

Quand on ne peut pas avoir aiſément de la pierre de ſaint Leu, on employe

une espece de pierre tendre, que l'on appelle de la lambourde. Cette pierre vient des carrieres des environs de Paris, comme d'Arcueil, du Fauxbourg saint Jacques, de Bagneux, &c. Elle retient la mesme proportion des qualitez de la pierre dure, c'est-à-dire que celle d'Arcueil est la meilleure, & ainsi du reste suivant ce qui a esté dit : la pierre de lambourde a le grain un peu plus gros & est de couleur jaune ; il faut la laisser secher sur la carriere avant de l'employer, car elle est sujette à la gelée & n'est pas d'une consistance bien ferme pour resister au fardeau. Pour la pierre que l'on appelle du souchet, elle ne merite pas d'estre mise au rang de la pierre de taille ; on ne doit l'employer qu'aux moindres ouvrages, ou en libages & moilon.

Pour le moilon que l'on employe à Paris, celuy que l'on tire aux carrieres d'Arcueil, est le meilleur ; celuy des carrieres du Fauxbourg saint Jacques, de Vaugirard, du Fauxbourg saint Marceau, &c. est d'une qualité proportionnée à la pierre de taille qui en est tirée ; le moilon est fait des morceaux de la pierre de taille & d'un banc qui

n'a pas assez de hauteur, duquel on fait aussi le libage.

Il y en a qui employent de la pierre de plastre pour moilon, & prétendent que pourveu qu'elle soit enfermée dans les terres, elle est assez bonne : je ne voudrois pas m'en servir, car il semble que la nature n'ait destiné cette pierre que pour estre employée à l'usage qu'on en fait quand elle est cuite ; car pour peu qu'elle soit exposée à l'air, mesme dans des caves, elle se gâte incontinent.

Il y a une autre espece de moilon que l'on employe aux environs de Paris, comme à Versailles & à d'autres lieux ; c'est une pierre grise appellée pierre de meuliere, parce qu'elle est à peu prés de mesme espece que celle dont on fait les meules de moulin. Cette pierre est fort dure & poreuse ; c'est pourquoy le mortier s'y attache beaucoup mieux qu'au moilon de pierre pleine. Quand cette pierre est d'une grandeur raisonnable, & que le mortier est bon, c'est la meilleure maçonnerie que l'on puisse faire pour des murs ordinaires ; mais comme il y entre beaucoup plus de mortier que dans la pierre pleine, il

faut aussi bien plus de temps pour sécher la maçonnerie qui en est faite, afin qu'elle puisse prendre une consistance assez ferme pour resister au fardeau.

EXPLICATION
DES ARTICLES
DE LA COUTUME
QUI REGARDENT
LES BASTIMENS.

ARTICLE 184.

Quand & comment se font visitations.

EN toutes matieres sujettes à visitations les parties doivent convenir en jugement de † Jurez experts & gens à ce connoissans, qui feront leur serment pardevant le Juge ; & doit estre le rapport apporté en Justice, pour en jugeant le procez y avoir tel égard que de raison, sans qu'on puisse demander amendement. Peut neanmoins le

EXPLICATION DE LA COÛTUME. 299

Juge ordonner autre ou plus ample visitation estre faite, s'il y échet; & où les parties ne conviennent de personne, le Juge en nomme d'office.

EXPLICATION.

† *Jurez Experts & gens à ce connoissans.* Les Jurez Experts ont esté créez par le Roy Henry III. en l'année 1574 : le nombre n'en fut point alors déterminé, mais il fut levé aux Parties Casuelles quinze Offices de Jurez de Maçonnerie, neuf de Charpenterie, quatre Greffiers de l'Ecritoire pour la Ville & Fauxbourgs de Paris; & comme ladite ville est depuis fort aggrandie, & que lesdits Jurez ne pouvoient pas fournir à faire tous les rapports, il fut donné un Arrest du Parlement le 13. Aoust 1622. par lequel Arrest il fut permis à tous les Maistres Maçons & Maistres Charpentiers de ladite Ville de Paris, de faire les mesmes fonctions que les Jurez en titre d'office : & comme lesdits Jurez se plaignirent de cet Arrest, il fut encore créé en deux fois dix sept Jurez Maçons, onze Charpentiers, & cinq Greffiers de l'Ecritoire,

en sorte qu'il y eut trente-deux Charges de Jurez pour la Maſſonnerie, vingt pour la Charpenterie, & neuf Greffiers : ce nombre fut limité par un Arreſt du Conſeil d'Etat du Roy en 1639. & par un Edit du mois de May dernier le Roy a revoqué toutes leſdites charges, & a créé 50 Jurez, dont il y en a vingt-cinq Bourgeois & vingt-cinq Entrepreneurs, & ſeize Greffiers de l'Ecritoire : leſdites Charges ſont à preſent remplies.

Gens à ce connoiſſans. Le nombre de ceux qui prétendent eſtre gens à ce connoiſſans eſt grand ; car il y en a bien qui pour avoir fait ou veu bâtir quelque maiſon, avoir lû des livres d'Architecture, ſe croyent fort habiles & ſe donnent pour tels au public, jugent & décident hardiment de la bonne ou mauvaiſe conſtruction d'un ouvrage, prononcent en maiſtres ſur ce qu'ils veulent applaudir ou blâmer, & ſont tres-ſouvent écoutez & ſuivis préferablement à ceux qu'une longue experience fondée ſur de bons principes a rendus ſçavans dans l'art dont ils font profeſſion. Mais la plûpart font bien plus ; car ils ſe mêlent de donner des deſſeins qu'ils font ſouvent faire par de jeunes gens qui commencent à copier ; ils preſentent ces deſſeins com-

DE LA COÛTUME. 301

me d'eux & les font valoir auprés de ceux qui font bâtir, qui n'y connoissent ordinairement rien : cependant on fait des devis & des marchez sur ces desseins, & dans l'execution l'on connoist, mais trop tard, que l'on est trompé ; car de là vient la confusion dans l'ouvrage & dans les marchez, & la dépense montant beaucoup plus qu'on ne se l'estoit proposé, cela cause des procez & des chagrins qu'on éviteroit en s'adressant à un Architecte connu par ses ouvrages & sa probité, lequel doit faire non seulement les desseins, les devis & les marchez, mais aussi prendre soin de l'ouvrage & s'en faire honneur.

ARTICLE 185.

Comme doit estre fait, signé & delivré le rapport.

ET sont tenus lesdits Jurez ou experts & gens connoissans, faire & rediger par écrit, † & signer la minutte du rapport sur le lieu, & paravant qu'en partir, & mettre à l'instant ladite minutte és mains du Clerc qui les assiste ; lequel est tenu

dans vingt-quatre heures aprés, de livrer ledit rapport aux parties qui l'en requerrent.

EXPLICATION.

† *Et signer la minute sur le lieu avant que d'en partir.* Il y a bien des cas où l'on ne peut pas finir un rapport sur les lieux, on peut bien signer les moyens de le faire, mais il faut quelquefois faire des observations qui demandent du temps suivant les difficultez qui se trouvent, de sorte qu'on est obligé de revenir sur les lieux plusieurs fois, afin d'examiner toutes les circonstances avant que de signer le rapport.

Et mettre ladite minutte és mains du Clerc qui les assiste, lequel est tenu dans vingt-quatre heures aprés de livrer ledit rapport, &c. Il semble que l'on ait voulu empescher que les Experts ne fussent sollicitez des parties, en leur donnant du temps, ou que les Greffiers ne donnassent avis de ce qui s'est fait; mais il est impossible, comme il a esté dit, de finir en bien des cas un rapport par une seule vacation; ainsi on ne peut pas observer ledit article à la lettre.

Article 186.

Comme servitude & liberté s'acquierent.

Droit de servitude ne s'acquiert par longue joüissance, quelle qu'elle soit sans titre, encore que l'on ait joüi par cent ans ; mais la liberté se peut réacquerir contre le titre de servitude par trente ans entre âgez & non privilegiez.

Cet Article n'est point du fait des Experts.

Article 187.

Qui a le sol a le dessus & le dessous, s'il n'y a titre au contraire.

Quiconque * a le sol appellé l'étage du rez de chaussée d'aucun heritage, il peut & doit avoir le dessus & le dessous de son sol, & peut édifier par dessus & par dessous, & y faire puits aisément, & autres

choses licites, s'il n'y a titre au contraire.

EXPLICATION.

* *Quiconque a le sol appellé l'étage du rez de chaussée, &c.* L'on voit par cet Article, que sol & rez de chaussée ne sont qu'une mesme chose ; ce qui doit estre entendu en general pour la surface de la terre : cependant dans la pratique des bâtimens cela est different ; car le mot de sol peut estre pris pour le fonds de terre sur lequel l'on assied le fondement d'un mur ; il peut aussi estre pris pour l'aire des caves, d'une salle, ou d'un plancher, &c. C'est pourquoy l'on dit entresol, quand on parle d'un étage entre deux planchers ; mais le rez de chaussée dans son veritable sens, est la hauteur où les terres rasent une maison, ou la separation de ce qui est dans terre d'avec ce qui est hors de terre. Ordinairement la hauteur des ruës decide le rez de chaussée ; ce n'est pas qu'il y a des maisons où les cours sont plus hautes, ou plus basses que les ruës. Mais pour bien expliquer cet article comme c'est à la hauteur du rez de chaussée qu'on donne les alignemens, il faut toûjours prendre le rez de chaussée où le mur sort des terres ; que ce soit plus haut ou

ou plus bas que la ruë, il n'importe : car on suppose que la maçonnerie qui est enfermée dans terre n'a pû estre deversée ny corrompuë; & c'est en cet endroit qu'on cherche des marques certaines des anciens murs.

ARTICLE 188.

Quel contre-mur est requis en étable.

QUi fait étable contre un mur mitoyen, *a* il doit faire un contre-mur de huit pouces d'épaisseur, de hauteur *b* jusques au rez de la mangeoire.

EXPLICATION.

a Contre-mur de huit pouces d'épaisseur, &c. Un contre-mur ne doit point estre lié avec le vray mur, parce qu'il n'est fait que pour empescher que le vray mur ne soit endommagé, comme estant mitoyen ; le contre-mur ne doit donc estre que joint au vray mur, car autrement il y auroit liaison, & cette liaison feroit continuité, ce qui est contre l'intention de cet article.

V

b Iufques au rez de la mangeoire, &c. Je croy qu'il faut entendre jufques au deſſus de la mangeoire, afin que ladite mangeoire ſoit toute priſe ſur celuy qui la fait faire, ſans que le mur mitoyen puiſſe en eſtre endommagé.

ARTICLE. 189.

Idem des cheminées & des atres.

QUi veut faire cheminées & atres contre le mur mitoyen, doit faire *a* contre-mur *b* de tuillots ou autre choſe ſuffiſante de demi-pied d'épaiſſeur.

EXPLICATION.

a Contre-mur de tuillots ou autre choſe ſuffiſante de demi-pied d'épaiſſeur, &c. La coûtume marque bien l'épaiſſeur des contré-murs de cheminées, mais elle n'en marque pas la hauteur. Je croy qu'il faut entendre que cette hauteur ſoit au moins de cinq pieds; car c'eſt jufques où le feu peut endommager un mur, principalement aux grandes cheminées de cuiſine, au deſſus duquel contre-mur on fait un talus ou glacis pour gagner le vray mur.

b De tuillots ou autre chose suffisante, &c. L'on n'employe ordinairement outre les tuillots, que de la brique ou du grais aux cheminées de cuisine, pour estre plus resistables au feu; l'on met pardessus le tout de bonnes bandes de fer à plomb, pour conserver le contre-mur. L'on met aussi des contre-cœurs de fonte, & bien souvent l'on s'en contente sans faire de contre-mur, sur tout aux cheminées de chambre & de cabinet.

ARTICLE 190.

Pour forge, four ou fourneau ce qu'on doit observer.

Qui veut faire forge, four ou fourneau, contre le mur mitoyen, *a* doit laisser demi-pied de vuide, & intervalle entre deux du mur du four ou forge; & doit estre ledit mur d'un pied d'épaisseur.

EXPLICATION.

a Doit laisser demi-pied de vuide entre-deux du mur du four, &c. Vuide ou entre-deux s'appelle isolement; c'est aussi ce qu'on

appelle à l'égard des fours le tour du char, afin que par cette distance l'on empesche la continuité de la chaleur du four d'endommager le mur mitoyen : il faut que le mur du four ait un pied d'épaisseur au plus foible, c'est-à-dire aux reins de la voute du four, & que ce mur soit enduit de plastre ou mortier du costé du vuide ou isolement.

ARTICLE 191.

Contre-mur ou épaisseur de Maçonnerie pour privez ou puits.

Qui veut faire aisance de privez ou puits contre un mur mitoyen, *a* il doit faire contre-mur d'un pied d'épaisseur ; & où il y a de chacun costé puits ou bien *b* puits d'un côté & aisance de l'autre, suffit qu'il y ait quatre pieds de maçonnerie d'épaisseur entre deux, comprenant les épaisseurs des murs d'une part & d'autre ; mais entre deux puits suffisent trois pieds pour le moins.

EXPLICATION.

a Il doit faire contre-mur d'un pied d'épaisseur, &c. A l'égard des aisances il faut entendre que l'on doit faire un contre-mur d'un pied d'épaisseur au droit des fosses d'icelles jusques au dessus de la voute seulement : car pour la conduite des chausses desdites aisances, depuis le dessus de ladite voute en amont, on laisse une distance ou isolement au moins de quatre pouces, entre le mur mitoyen & ladite chausse, pour empescher la continuité de la vapeur dans le mur voisin.

b Puits d'un costé & aisances de l'autre, suffit qu'il y ait quatre pieds de maçonnerie entre deux, comprenant les épaisseurs des murs d'une part & d'autre, &c. La coûtume a voulu par cette épaisseur empescher que les matieres des aisances ne gâtent les puits, mais cette précaution est bien inutile : car les matieres penetrent non seulement un mur de quatre pieds, mais un de six : ce que l'experience fait assez connoistre, & cela se fait par la continuité de la massonnerie desdits murs. C'est pourquoy il seroit mieux de laisser un pied de distance entre les deux murs du puits & de l'aisance, afin d'inter-

rompre le cours des matieres du costé des puits : cette distance ou isolement peut estre pris dans cinq pieds, en donnent moins d'épaisseur aux murs de chaque costé ; mais afin d'empescher cette communication de matieres, il faut construire les fosses d'aisances avec un corroy de glaise d'un pied d'épaisseur entre deux murs, & faire un massif dans le fonds de la fosse d'aisance, mettre de la glaise par dessus, qui soit continuë avec celle des murs, & paver dans le fonds desdites fosses de pavé de grais, avec mortier de chaux & ciment : l'on peut par ce moyen oster la communication des matieres des aisances avec les puits.

ARTICLE 192.

Pour terres labourées ou fumées, & pour terres jettisses.

CEluy qui a place, jardin ou autre lieu vuide, qui joint immediatement au mur d'autruy, ou à mur mitoyen, & il veut faire labourer & fumer, il est tenu de faire contre-mur de demi-pied d'épaisseur ; & s'il y a terres jettisses, il est

tenu de faire contre-mur d'un pied d'épaisseur.

EXPLICATION.

a Il est tenu de faire contre-mur de demi-pied d'épaisseur, & s'il y a terres jettisses, il est tenu de faire contre-mur d'un pied d'épaisseur, &c. Pour expliquer les deux cas de cet article, il faut entendre que le contre-mur de demi-pied d'épaisseur est pour empescher qu'en labourant les terres au pied d'un mur, qui peut estre un mur mitoyen, dont un costé est un jardin, & l'autre un bâtiment, ce labour n'endommage le pied dudit mur; c'est pourquoy la coûtume y a pourveu : mais pour les terres jettisses où la coûtume ordonne un pied d'épaisseur, il faut entendre qu'un mur estant reputé mitoyen, & que l'un des voisins voulant hausser de son costé les terres plus hautes que celles de son voisin, ces terres sont appellées jettisses ; mais il y a bien des cas où un pied d'épaisseur ne peut pas suffire, mesme deux & trois pieds, selon la hauteur des terres jettisses. A cela il faut entendre que celuy qui a besoin de plus grande épaisseur, qu'un mur mitoyen n'a d'ordinaire pour porter les terres de son

V iiij

costé, il doit prendre non seulement sur son heritage la plus épaisseur du mur, mais il doit aussi payer la plus valeur dudit mur, en sorte que le voisin qui n'a besoin que pour mur de closture ou mur ordinaire pour porter un bâtiment, ne doit payer que sa part & portion en cette qualité de ce qu'il occupe.

ARTICLE 193.

En la Ville & Fauxbourgs de Paris faut avoir privez.

TOus Proprietaires de maisons en la Ville & Fauxbourgs de Paris sont tenus avoir latrines & privez suffisans en leurs maisons.

Cet Article regarde la Police, & n'est point du fait des Experts.

ARTICLE 194.

Bâtissant contre un mur non mitoyen, ce qui doit payer, & quand.

SI aucun veut bâtir contre un mur non mitoyen, faire le peut,

en payant la moitié tant dudit mur que fondation d'iceluy jusques à son heberge, ce qu'il est tenu payer paravant que rien démolir ny bâtir, en l'estimation duquel mur est compris la valeur de la terre sur laquelle ledit mur est fondé & assis, au cas que celuy qui a fait le mur l'ait tout pris sur son heritage.

EXPLICATION.

Par cet article la coûtume donne la faculté à un particulier de se servir d'un mur que son voisin aura fait bâtir à ses frais & dépens, & de la place dudit mur prise sur son heritage, en le remboursant suivant l'estimation qui en sera faite par Experts, de la moitié qu'il occupera; ce qu'on appelle heberge.

Article 195.

Si l'on peut hausser un mur mitoyen, & comment.

IL est loisible à un voisin hausser à ses dépens le mur mitoyen d'entre luy & son voisin *a* si haut que bon luy semble sans le consentement de sondit voisin, s'il n'y a titres au contraire, en payant les charges : pourveu toutefois que le mur soit suffisant pour porter le surhaussement; s'il n'est suffisant, faut que celuy qui veut rehausser le fasse fortifier, & se doit prendre l'épaisseur de son costé.

EXPLICATION.

a Si haut que bon luy semble sans le consentement de sondit voisin, &c. Dans l'article précedent il est permis de bâtir contre le mur de son voisin, en le remboursant comme il a esté dit; & en celuy-cy il est permis de hausser sur ledit mur, en payant les charges : & il est ajoûté, *si haut que bon luy semble*; cette hauteur devroit estre mo-

derée, car on pourroit élever un mur si haut, qu'il offusqueroit entierement la maison du voisin ; mais celuy qui veut élever un mur à une hauteur qui luy est necessaire, si le mur n'est pas bon ny d'épaisseur suffisante, & qu'il soit bon pour son voisin, il est obligé de le refaire à ses dépens, & de prendre la plus épaisseur de son costé. Il y a des Arrests sur ce sujet ausquels on peut avoir recours.

Article 196.

Pour bâtir sur un mur de clôture.

SI le mur est bon pour clôture & de durée, celuy qui veut bâtir dessus, & démolir ledit mur ancien, pour n'estre suffisant pour porter son bâtiment, est tenu de payer entierement les frais ; en ce faisant, ne payera aucunes charges, mais s'il s'aide du mur ancien, il payera les charges.

EXPLICATION.

Cet article explique assez bien que personne n'a droit d'obliger son voisin de fai-

re un mur mitoyen ny plus épais, ny de meilleure qualité qu'il n'a besoin : j'en expliqueray plusieurs cas dans la maniere de donner les alignemens.

ARTICLE 197.

Les charges qui se payent au voisin.

LEs charges sont de payer & rembourser par celuy qui se loge & heberge sur & contre le mur mitoyen, de six toises l'une *a* de ce qui sera bâti au dessus de dix pieds.

EXPLICATION.

a De ce qui sera bâti au dessus de dix pieds. Cette hauteur est marquée pour celle des murs de clôture, y compris le chaperon. Il est supposé par cet article que le mur de clôture élevé à hauteur de dix pieds, peut estre bon pour porter un bâtiment ; ce qui n'arrive que rarement, à moins qu'on ne l'eût fait exprés ; mais l'on ne s'avise gueres de faire la dépense d'un mur pour porter un bâtiment, quand il ne doit servir que de clôture. Ainsi cela supposé, il faut que celuy qui n'a besoin que d'un mur de clôture, contribuë pour sa part &

portion, pour la plus-épaisseur, & meilleure qualité du mur, depuis la fondation jusques à dix pieds au dessus du rez de de chauffée, s'il veut avoir les charges de ce que son voisin élevera au dessus de luy, ou il faut qu'il abandonne son mur à son voisin sans esperer avoir de charges, afin que celuy qui veut élever prenne sur luy la plus-épaisseur & fasse la dépense de la plus-valeur qu'un mur doit avoir pour porter un bâtiment plus que pour un mur de clôture, conformement à l'article 196: mais si à la suite celuy qui a abandonné son mur, veut bâtir contre & sur iceluy, il doit rembourser celuy qui l'a bâti pour la plus-valeur de la terre prise sur luy, & pour la plus-épaisseur, & la meilleure qualité dudit mur, en déduisant neanmoins ce que peut valoir sa part & portion de l'ancien mur, en l'état qu'il estoit avant que d'estre abbatu: la coûtume n'ordonne de payer les charges, que parce que celuy qui éleve une plus grande hauteur que son voisin sur un mur mitoyen: cette hauteur surcharge ledit mur & l'endommage, ce qui cause des frais pour le rétablissement dudit mur, lesquels frais sont communs moyennant les charges jusques à la hauteur d'heberge de celuy qui a le moins élevé.

ARTICLE 198.

Pour se loger & édifier au mur mitoyen.

IL est loisible à un voisin se loger ou édifier au mur commun & mitoyen d'entre luy & son voisin, si haut que bon luy semblera, en payant la moitié dudit mur mitoyen, s'il n'y a titre au contraire.

EXPLICATION.

Cet article est comme une repetition des articles précedens : il suppose qu'un mur soit fait aux frais de l'un des voisins, & il donne la faculté à l'autre voisin de s'en servir, en remboursant celuy qui l'a fait, de la moitié de la valeur d'iceluy dans toute l'étenduë de ce qu'il occupera ; auquel cas celuy qui a bâti le premier, s'il est plus élevé que celuy qui bâtit contre luy, doit payer les charges de six toises l'une, ce qui est une déduction à faire sur la valeur dudit mur.

Article 199.

Nulles fenestres ou trous pour veuës au mur mitoyen.

EN mur mitoyen ne peut l'un des voisins sans l'accord & le consentement de l'autre, faire faire fenestres ou trous pour veuë, en quelque maniere que ce soit, à verre dormant ny autrement.

EXPLICATION.

Cet article donne exclusion de faire des fenestres ou veuës dans un mur mitoyen; mais par les articles suivans il est permis d'en faire aux conditions qui y sont contenuës.

Article 200.

Fenestres ou veuës en mur particulier, & comment.

TOutefois, si aucun mur à luy seul appartenant, joignant sans moyen à l'heritage d'autruy,

il peut en iceluy mur avoir feneſtres, lumieres ou veuës, aux uz & coûtumes de Paris; c'eſt à ſçavoir de neuf pieds de haut au deſſus du rez de chauſſée & terre, quant au premier étage, & quant aux autres étages de ſept pieds au deſſus du rez de chauſſée : le tout à fer maillé & verre dormant.

EXPLICATION.

Il eſt ſuppoſé par cet article que le mur en queſtion appartient à un ſeul particulier, & qu'il joint ſans moyen à l'heritage d'autruy, c'eſt à dire qu'il eſt entierement pris ſur ſon heritage, & que la face du coſté du voiſin en fait la ſeparation; auquel cas il eſt permis par cet article de faire des veües à neuf pieds de haut, au deſſus du rez de chauſſée du premier étage; & de ſept pieds des autres étages : le mot de rez de chauſſée eſt pris icy pour le deſſus des aires & planchers de chaque étage; & ce qui eſt appellé premier étage, on l'appelle à preſent l'étage du rez de chauſſée : ainſi la veritable ſignification
du

de rez de chauffée ne doit s'entendre que du deſſus de la terre, comme il a eſté cy-devant dit.

Le droit permis par cet article peut eſtre détruit par l'article 198, qui permet à un voiſin de ſe loger & édifier au mur d'entre luy & ſon voiſin, ſi haut que bon luy ſemblera; en rembourſant la moitié d'iceluy mur: ainſi celuy qui aura fait des veuës dans un mur qui luy appartient, & qui peut devenir mitoyen, peut les perdre quand ſon voiſin voudra; c'eſt pourquoy il faut ſe précautionner quand on bâtit, & tirer ces veuës d'ailleurs.

ARTICLE 201.

Fer maillé & verre dormant, & ce que c'eſt.

FEr à maillé eſt treillis, dont les trous ne peuvent eſtre que de quatre pouces en tous ſens : & *b* verre dormant eſt verre attaché & ſcellé en plaſtre, qu'on ne peut ouvrir.

EXPLICATION.

a Fer maillé eſt treillis dont les trous ne doi-vent eſtre que de quatre pouces en tous ſens, &c.

X

c'est-à-dire un treillis de fer dont les bareaux posez sur le bout ou à plomb & en travers ne doivent avoir que quatre pouces en tous sens, en sorte que ces bareaux doivent former par leur disposition, des quarrez de quatre pouces.

b Verre dormant attaché & scellé en plastre, &c. C'est-à-dire qu'il faut outre les bareaux cy-devant décrits, mettre au dedans de celuy qui prend les jours, un panneau de verre contre lesdits bareaux, lequel verre doit estre scellé en plastre contre le mur tout autour, afin qu'on ne puisse l'ouvrir, & qu'on ne puisse jetter ny voir aucune chose sur le voisin.

Il est bien dit dans l'Article 200. à quelle hauteur les veuës de coûtume doivent estre faites suivant les étages où on les veut faire; mais il n'est pas fait mention de quelle grandeur elles doivent estre; cela pourroit faire de la difficulté si un voisin en vouloit mal user, mais je croy que cela pourroit estre reglé par la grandeur des panneaux de vitres, dont on n'en met ordinairement que deux joints l'un contre l'autre, ce qui ne peut aller à plus de 3 pieds $\frac{1}{2}$, ou 4 pieds de large.

ARTICLE 202.

Distances pour veuës droites & bayes de costé.

Aucun ne peut faire veuës droites sur son voisin ny sur places à luy appartenantes, *a* s'il n'y a six pieds de distance entre ladite veuë & l'heritage du voisin ; & ne peut avoir bayes de costé, s'il n'y a deux pieds de distance.

EXPLICATION.

a S'il n'y a six pieds de distance entre ladite veuë & l'heritage du voisin, &c. Les termes de cette distance ne sont pas bien expliqués ; l'on en peut prendre un du devant du mur de celuy qui veut faire une veuë droite ; mais l'autre mur estant mitoyen, il y a équivoque ; l'usage a decidé là-dessus. L'explication est que cette distance doit estre prise du devant du mur de celuy qui fait la veuë, jusques au point milieu ou centre du mur mitoyen. Ainsi le point milieu du mur décide la question, & je croy que c'est le meilleur sens qu'on puisse

donner à cet Article. Pour les veuës de côté, il faut aussi que la distance de deux pieds soit prise de l'areste du jambage de la croisée la plus proche du voisin, jusques au milieu du mur mitoyen.

ARTICLE 203.

Signifier avant que démolir ou percer mur mitoyen, à peine &c.

LEs Massons ne peuvent toucher ny faire toucher à un mur mitoyen pour le démolir, percer & reédifier, sans y appeller les voisins qui y ont interest, par une simple signification seulement, & ce à peine de tous dépens, dommages & interests, & rétablissement dudit mur.

EXPLICATION.

Cet Article regarde les Entrepreneurs & Massons, & les avertit de ne rien faire de considerable dans un mur mitoyen, sans appeller les voisins, & il faut s'en prendre à eux quand ils contreviennent à cet Article.

ARTICLE 204.

On le peut percer, démolir, & rétablir, & comment.

IL est loisible à un voisin percer ou faire percer & démolir le mur commun & mitoyen d'entre luy & son voisin, pour se loger & édifier en le rétablissant deuëment à ses dépens, s'il n'y a titre au contraire, en le dénonçant toutefois au préalable à son voisin ; & est tenu de faire incontinent & sans discontinuation ledit rétablissement.

EXPLICATION.

Cet Article est une suite de l'Article précedent, il explique plus au long ce qu'il faut observer pour le rétablissement d'un mur mitoyen.

ARTICLE 205.

Contribution à refaire le mur commun pendant & corrompu.

IL est loisible à un voisin contraindre ou faire contraindre par justice son autre voisin à faire ou faire refaire le mur & édifice commun pendant & corrompu entre luy & sondit voisin, & d'en payer sa part chacun selon son heberge, & pour telle part & portion que lesdites parties ont & peuvent avoir audit mur, & édifice mitoyen.

EXPLICATION.

Voicy un Article auquel on peut bien donner des explications selon les differentes occasions ; car il peut arriver qu'un mur mitoyen soit bon pour l'un des voisins, quoy qu'un peu corrompu, & que l'autre voisin le voudra faire rétablir, parce qu'il aura besoin d'une plus grande hauteur, il est vray qu'on nomme des Experts pour en juger, mais comme il s'agit de solidité, pour peu qu'il paroisse qu'il n'y en a pas

assez, on condamne le mur à estre abbatu, & à en relever un autre plus solide, à cause qu'il faut porter une plus grande charge : de plus le mur peut estre bon dans les fondemens pour celuy des voisins qui n'est pas si élevé : cependant il est obligé de payer sa moitié. En cette occasion les Experts doivent avoir quelque égard pour celuy qui souffre, & qui auroit pû se passer du mur tel qu'il est ; cela est juste : car la coûtume ne donne point de regle pour sçavoir jusques où, & combien un mur pendant & corrompu doit estre condamné à estre abbatu ; mais par l'usage quand il panche du quart de son épaisseur, il doit estre abbatu, c'est-à-dire qu'un mur qui a par exemple seize pouces d'épaisseur, & qui surplombe de quatre pouces, il doit estre abbatu ; cette regle n'est pas juste : car il faut marquer sur quelle hauteur ce quart doit estre pris ; cela ne se peut regler que par un angle par rapport à une ligne de niveau : car si un mur surplombe du quart de son épaisseur sur la hauteur de douze pieds, il surplombera de la moitié de la mesme épaisseur sur vingt-quatre pieds, & en 48 pieds il seroit entierement hors de son assiette, il faut donner cette regle par la hauteur ; & comme les murs mitoyens ordinaires ne sont gueres plus éle-

vez que de huit toises, si l'on prend sur cette hauteur le quart de leur épaisseur, ce sera un demi-pouce par toise à 16 pouces d'épaisseur : comme un mur mitoyen est arrêté des deux costez, cela peut estre tolerable ; mais quand il n'est arrêté que d'un costé, on ne peut pas le laisser en cet état, il peut y avoir encore d'autres causes, comme de mauvaise construction qui peut l'obliger à le condamner à estre abbatu.

Les murs mitoyens causent beaucoup d'affaires & de procez entre les voisins, & c'est la matiere de la plus grande partie des rapports : car l'on construit si mal ces murs, & on leur donne si peu d'épaisseur à proportion de la charge qu'on leur fait porter, qu'ils ne peuvent pas subsister long-temps. Il vaudroit bien mieux leur donner une épaisseur convenable, & les faire construire de moilon piqué, massonné de mortier de chaux & sable, avec des chaînes & jambes boutisses de pierre de taille, que d'avoir la peine de les rebâtir plusieurs fois, comme il arrive fort souvent quand ils sont mal construits.

ARTICLE 206.

Poutres & solives ne se mettent dans les murs mitoyens.

N'Est loisible à un voisin de mettre ou faire mettre & loger les poutres & solives de sa maison, dans le mur d'entre son voisin & luy, si ledit mur n'est mitoyen.

EXPLICATION.

Il est assez expliqué par cet Article qu'il faut qu'un mur soit mitoyen pour s'en servir à édifier contre. Cette matiere n'a pas besoin d'une plus ample explication.

ARTICLE 207.

Pour asseoir poutres au mur mitoyen ce qu'il faut faire mesme aux champs.

IL n'est loisible à un voisin mettre ou faire mettre & asseoir les poutres de sa maison dans le mur mitoyen d'entre luy & son voisin,

a sans y faire faire & mettre jambes parpaignes, ou chaisnes & corbeaux suffisans de pierre de taille, pour porter lesdites poutres *b* en rétablissant ledit mur : ctoutesfois pour les murs des champs il suffit y mettre matiere suffisante.

EXPLICATION.

a Sans y faire faire & mettre jambes parpaignes ou chaînes & corbeaux suffisans de pierre de taille, &c. Jambes & chaisnes ne sont qu'une mesme chose, mais parpaignes ou parpin l'on doit entendre l'épaisseur d'icelles jambes ou chaînes, qui doit estre toute l'épaisseur du mur. Pour les corbeaux sont les pierres sur lesquelles les poutres sont posées, on leur donne un peu de saillie en forme de console, afin d'avoir plus de portée pour la poutre.

b En rétablissant le mur, &c. Il semble que par la coûtume on ne doit entendre que les chaisnes & jambes sous poutres dans un mur mitoyen déja fait ; mais il faut observer la mesme chose pour tous les murs mitoyens faits à neuf ; c'est-à-dire que bâtis-

fant un mur mitoyen, on doit déterminer où doivent estre posées les poutres, & y faire des chaisnes ou jambes de pierre de taille.

c *Toutesfois pour les murs des champs suffit d'y mettre matiere suffisante.* Ce precepte est bien indefini; car il peut y avoir des lieux où il n'y a point de pierre de taille. Ainsi il faut par necessité y employer du moilon ou libage qu'on trouve sur les lieux; mais il faut que ce soit la meilleure maçonnerie qu'il est possible dans cette espece.

ARTICLE 208.

Poutre sur la moitié d'un mur commun, & à quelle charge.

AUcun ne peut percer le mur d'entre luy & son voisin pour y mettre & loger les poutres de sa maison, *a* que jusques à l'épaisseur de la moitié dudit mur, & au point du milieu en rétablissant ledit mur, en mettant ou faisant mettre jambes, chaisnes & corbeaux comme dessus.

EXPLICATION.

a Que jusques à l'épaisseur de la moitié dudit mur, &c. Il est impossible qu'une poutre puisse avoir assez de portée de la moitié de l'épaisseur d'un mur mitoyen, quand mesme il auroit dix-huit pouces d'épaisseur, ce qu'on ne donne gueres aux murs mitoyens; & mesme en y mettant des corbeaux, cela ne suffiroit pas pour la portée d'une poutre: ainsi cet Article n'est pas praticable. Il faut donc qu'il soit permis de faire porter les poutres plus avant sur les murs mitoyens: l'usage permet de les faire passer jusques à un pouce prés de la face du mur voisin pour la charge de l'enduit, cette faculté est reciproque entre voisins. Les poutres en sont mieux portées, & les murs n'en souffrent pas tant. L'on peut par ce moyen éviter de mettre des corbeaux saillans qui font un tres-mauvais effet en dedans, à moins que les poutres des voisins ne se rencontrassent bout à bout, ce qu'il faut faire en sorte d'éviter. Il est encore réïteré dans cet Article de mettre des jambes sous poutres dans les murs mitoyens vieux ou neufs: ainsi il n'y faut pas contrevenir.

ARTICLE 209.

Es Villes & Fauxbourgs on contribuë à mur de clôture jufqu'à dix pieds.

CHacun peut contraindre fon voifin és Villes, & Fauxbourgs, Prevôté & Vicomté de Paris, à contribuer pour faire faire clôture, faifant feparation de leurs maifons, cours & jardins efdites Villes & Fauxbourgs, jufques à la hauteur de dix pieds de haut du rez de chauffée, compris le chaperon.

EXPLICATION.

Cet Article s'explique affez par luy-mefme ; il faut feulement remarquer qu'il prend le deffus de la terre pour le rez de chauffée, comme je l'ay cy-devant expliqué.

Article 210.

Comment hors lesdites Villes & Fauxbourgs.

Hors lesdites Villes & Fauxbourgs on peut contraindre voisins à faire mur nouvel, separant les cours & jardins ; mais bien les peut-on contraindre à l'entretennement & refection necessaire des murs anciens selon l'ancienne hauteur desdits murs, si mieux le voisin n'aime quitter le droit du mur & la terre sur laquelle il est assis:

Cet Article est assez entendu par luy-mesme.

Article 211.

Si murs de separation sont mitoyens & des bâtimens, & refection d'iceux.

Tous murs separans cours & jardins sont reputez mitoyens, s'il n'y a titre au contraire ; & ce-

luy qui veut bâtir nouvel mur, ou refaire l'ancien corrompu, peut faire appeller son voisin pour contribuer au bâtiment & refection dudit mur, ou bien luy accorder lettre que ledit mur soit tout sien.

EXPLICATION.

Cet Article est contenu dans les Articles 194. 195. &c. Ce qu'il y a de particulier est qu'il établit le droit de rebâtir un mur mitoyen, au cas qu'il soit corrompu, quand mesme le voisin ne seroit pas consentant d'en payer sa part & portion, faute de quoy il le rend en propre à celuy qui l'a fait rebâtir.

ARTICLE 212.

Comment on peut rentrer au droit du mur.

ET neanmoins és cas des deux précedens articles est ledit voisin receu quand bon luy semble à demander moitié dudit mur bâti & fonds d'iceluy, ou à rentrer dans

son premier droit, en remboursant moitié dudit mur & fonds d'iceluy.

Cet Article est contenu dans l'Article 198.

ARTICLE 213.

Des anciens fossez communs, idem que des murs de separation.

LE semblable est gardé pour la refection, vuidanges & entretennement des anciens fossez communs & mitoyens.

EXPLICATION.

Si les separations des heritages sont avec fossez revétus ou non revétus, le nettoyement & redressement d'iceux doit estre fait à frais communs & aux conditions de l'article 211.

ARTICLE 214.

Marques du mur mitoyen en particulier.

FIlets doivent estre faits accompagnez de pierre pour connoî-
tre

tre que le mur est mitoyen ou à un seul.

EXPLICATION.

Filets doivent estre accompagnez de pierre, &c. Par le mot de filet il faut entendre de petites poutres ; car c'est le nom que les Charpentiers leur donnent à cause qu'elles sont faites de filets de bois, c'est-à-dire de jeunes arbres.

Accompagnez de pierre, &c. Il faut entendre des corbeaux sur lesquels les filets sont posez, pour sçavoir si le mur appartient à un seul : cette marque n'est pas certaine ; il y a apparence que cet article est fort ancien & fait dans un temps où l'on s'expliquoit mal sur le fait des bâtimens.

ARTICLE 115.

Des servitudes retenuës & constituées par pere de famille.

Quand un pere de famille met hors ses mains partie de sa maison, il doit specialement declarer quelles servitudes il retient sur l'he-

ritage qu'il met hors ses mains, ou quelles il constituë sur le sien, les faut nommément & specialement declarer tant pour l'endroit, grandeur, mesure, qu'espece de servitude ; autrement toutes constitutions generales de servitudes sans les declarer comme dessus ne valent.

EXPLICATION.

Par cet Article le pere de famille ou celuy à qui une maison appartient, fait une loy dans la distribution des parties de sa maison, qu'il divise à plusieurs ; c'est ce qu'on appelle servitude. Quand cette distribution n'est pas bien expliquée dans toutes ses circonstances & dans tous les cas qui peuvent arriver aux coheritiers, c'est une source de procés : c'est pourquoy dans ces sortes de divisions & de servitudes il faut prendre d'habiles Experts & des Avocats pour bien specifier & prévenir toutes les difficultez qui peuvent arriver.

ARTICLE 216.

Destinations de pere de famille par écrit.

Destination de pere de famille vaut titre quand elle est ou a esté par écrit, & non autrement.

EXPLICATION.

Cet article est une addition à l'article precedent, & n'est que pour ordonner de marquer par écrit les divisions des parties de la maison, que le pere de famille destine à ses enfans ; & je croy qu'il seroit bon de faire un plan sur lequel on marquât les parts & portions de chacun des heritiers, & attacher ledit plan à la minutte de partage pour y avoir recours en cas de besoin.

ARTICLE 217.

Pour fossez à eau, ou cloaques, distance du mur d'autruy, ou mitoyen.

Nul ne peut faire fossez à eau, ou cloaques, a s'il n'y a six

pieds de distance en tout sens des murs appartenans au voisin ou mitoyen.

EXPLICATION.

a S'il n'y a six pieds de distance, &c. Six pieds de distance de terre-plein ne sont pas suffisans pour tenir les fondemens d'un mur en un fossé qui peut estre plus profond que les fondemens dudit mur ; l'eau minera, s'il y en a, peu à peu la terre, & fera tomber les murs. Dans cette occasion il faudroit qu'il y eût au moins douze pieds de distance pour faire lesdits fossez & cloaques, ou revétir d'un mur de maçonnerie le fossé du costé dudit mur de la maison.

ARTICLE 218.

Porter hors la ville vuidanges de privez.

NUl ne peut mettre vuidanges de privez dans la ville.

Cet Article regarde la police.

ARTICLE 219.

Enduits & crespis en vieux murs, & comment.

LEs a enduits & crespis de maçonnerie faits à vieux murs se toisent à raison de six toises pour une toise de gros mur.

EXPLICATION.

a Enduits & crespis faits à vieux murs, &c. Il faudroit que ces vieux murs fussent si bien construits, qu'il n'y eût que le simple crespi & enduit à y faire ; mais cela est fort rare : pour peu qu'il y ait quelques trous ou renformis à faire, on compte cet ouvrage à quatre toises l'une ; & mesme quand il y a plusieurs trous à boucher, on compte trois toises pour une : cela a passé en usage.

MANIERE DE DONNER

les allignemens des murs mitoyens entre particuliers proprietaires des maisons suivant l'usage; & comment chacun y doit contribuer pour sa part & portion

LEs murs mitoyens sont ceux qui partagent les heritages entre particuculiers : ces murs sont la matiere de la plus grande partie des rapports des Experts, & souvent la source des procés entre les voisins : c'est pourquoy il est à propos d'expliquer autant qu'il est possible les moyens d'éviter les contestations qui en naissent. Il faut premierement donner une idée juste de la position de ces murs, & pour cela il faut imaginer une ligne droite ou un plan, passer dans le milieu desd. murs, que l'on peut appeller leur centre : cette ligne droite doit répondre en toutes ses parties à celle qui separe immediatement lesdits heritages ; c'est-à-dire qu'il faut que l'épaisseur desdits murs soit prise également de chaque costé sur chacun desdits heritages, à moins qu'il n'y ait necessité de leur donner plus d'épaisseur d'un costé que que d'autre, comme quand les terres sont plus hautes d'un costé que de l'au-

tre ; ou quand il y a plus de charge à porter d'un cofté par la plus grande charge ou élevation d'un bâtiment ; dans tous ces cas il faut que celuy qui a befoin de plus d'épaiffeur que l'ordinaire, prenne cette épaiffeur fur fon heritage. L'épaiffeur ordinaire des murs mitoyens devroit eftre de 18 pouces au rez de chauffée, ou au moins de 15 pouces; mais l'on fe contente à Paris de les faire de 12 à 13 pouces ; & c'eft trop peu, comme je l'ay déja dit : il faut que la ligne du milieu de ces murs foit exactement à plomb, afin qu'ils ne foient pas plus inclinez d'un cofté que d'autre, & que fi l'on veut faire quelque diminution de leur épaiffeur aux étages fuperieurs, cette diminution foit prife également de chaque cofté.

Quand on veut conftruire un mur mitoyen à neuf, ou en rétablir un ancien, il faut que chacun des voifins à qui appartient le mur, nomment chacun un Expert d'office felon l'ufage pour en donner l'allignement, afin d'éviter les contestations qui en pourroient arriver par la fuite s'il n'eftoit pas fait dans les formes. Il faut pour cela que chaque voifin donne un pouvoir à fon Expert pardevant le Greffier de l'Ecritoire qui aura efté choifi par le plus ancien ou le plus qualifié defdits

Experts : ensuite on procede audit allignement par une declaration & un état des heritages sur lesquels lesdits murs sont assis & posez. Comme, par exemple, si c'est un mur à construire à neuf sur des heritages qui n'ont point eu d'autre separation qu'une haye ou un fossé, &c. Il faut demeurer d'accord de la ligne qui doit faire la separation desdits heritages, & puis en faire une figure sur une feüille particuliere pour joindre à la minutte, ou la faire sur la minutte du Greffier, & marquer sur cette figure toutes les choses qui sont proches & attenantes ledit allignement, afin de faire connoiftre par l'acte que l'on a observé tout ce qui estoit necessaire. Il faut ensuite faire tendre une ligne d'un bout à l'autre au rez de chauffée où doit estre donné l'allignement, pour connoiftre si la ligne de separation desdits heritages est une ligne droite ; ce qu'il faut faire autant qu'il est possible : mais s'il y a des plis & & des coudes considerables, il les faut observer & les marquer sur la figure pour en faire mention dans le rapport. Ces plis & ces coudes font souvent des contestations entre les voisins, sur tout à Paris : ils sont quelquefois formez par l'ignorance ou la malice de ceux qui rétablissent les anciens murs : c'est pourquoy cela merite d'estre

bien examiné. Aprés avoir bien reconnu la ligne de separation des heritages, soit d'une ou de plusieurs lignes droites formans des angles qu'on appelle plis & coudes, il faut donner l'allignement en question de l'un des particuliers ou voisin, supposant que la ligne de separation soit droite d'un bout à l'autre, & que l'on soit convenu de l'épaisseur que doit avoir le mur mitoyen. Aprés avoir fait le procez verbal & la description des lieux, il faut s'expliquer en ces termes ; *Et aprés avoir fait tendre une ligne d'un bout à l'autre du costé d'un tel voisin, nous avons reconnu que lesdits heritages estoient separez d'un droit allignement sans plis ny coudes ; & pour donner iceluy allignement à tel bout, Nous avons fait une marque en forme de croix sur telle pierre ou moilon, ou autre chose prochaine qui ne puisse pas estre remuée: lequel mur sera posé à tant de pieds & pouces d'intervalle & distante d'icelle croix & pourchassera (c'est le mot ancien) son épaisseur du costé de l'autre voisin.*

Il faut marquer ladite épaisseur, puis il en faut faire autant à l'autre bout dudit mur à peu prés à mesme distance : car il est mieux que les repaires soient paralleles au mur, ou le mur parallele aux repaires; cela n'est pourtant pas absolument neces-

faire. L'on prend ces distances pour verifier si le mur a esté bien posé suivant le rapport; ce que les Experts doivent revenir verifier sur les lieux quand le mur est fait, pour voir si on n'a rien changé aux repaires.

Aux anciens murs que l'on veut abbatre en tout ou en parties, il y a beaucoup de précautions à prendre pour les reconstruire, & pour voir les termes sur lesquels on doit donner l'allignement : car souvent ces murs sont corrompus par tout; mais il faut toûjours s'attacher aux marques que l'on peut avoir au rez de chaussée, ou un peu au dessous, car c'est l'endroit qui doit tout regler, estant supposé ne pouvoir pas changer ; & si l'on ne trouvoit pas encore son compte, il faut prendre le dessus des retraites du pied du mur. Ces termes se peuvent connoistre par quelques pierres ou moilons, dont les paremens ne seront pas deversez ; & en cas qu'il n'y eût pas une de ces marques qui ne fût douteuse, il faut avoir recours aux fondemens pour en tirer les consequences les plus justes qu'on pourra ; ce qui se peut faire en découvrant plusieurs endroits qui n'auront pas esté remuez, y faire tendre des lignes & y faire tomber des aplombs pour trouver la verité. Ces indices sont fort souvent équivoques ; & dans

ces rencontres l'Expert qui a le plus d'adresse, en fait quelquefois acroire à l'autre: car chacun prend l'interest de sa partie & le porte plus loin qu'il peut, cela ne se devroit pourtant pas faire, puisqu'il ne s'agit que de rendre justice.

Quand on n'abbat pas entierement les murs mitoyens à cause qu'ils ne sont endommagez qu'en certains endroits comme par bas jusques à une certaine hauteur, on les refait par reprises, ou ce qu'on appelle par épauletées; ce qui se fait par le moyen des chevallemens & étayemens sous chaque plancher. L'on abbat ensuite tout ce qui se trouve de déversé & corrompu jusques aussi bas qu'il est besoin; l'on en donne l'allignement, comme il a esté dit, en marquant l'ancienne épaisseur du mur qu'il faut prendre au rez de chaussée pour en faire mention dans le rapport, afin de rétablir le mur sur la mesme épaisseur.

Et pour parvenir à la connoissance de ce qui peut estre bon ou mauvais dans ces murs, pour en conserver ou en abbatre ce qui est necessaire, il faut faire percer les planchers de fonds en combles en plusieurs endroits pour y faire passer le plomb le long desdits murs, & voir si en les relevant sur l'allignement que l'on aura donné,

le haut se pourra conserver ce qu'on appelle recüeillir, c'est-à-dire que ce haut soit dans sa première situation ; ce qui est bien rare : car il y a toûjours quelque chose à dire, mais on ne laisse pas de conserver ce qui peut estre conservé. C'est pourquoy les Experts disent en pareil cas dans leurs rapports que ledit mur sera élevé jusques où l'ancien pourra estre recüeilli, si recüeillir se peut : cela n'est exprimé qu'en termes indefinis, afin de ne répondre pas d'une hauteur fixe, si l'on est obligé de monter plus haut.

Il faut bien expliquer dans le rapport combien chacun des particuliers voisins sera tenu de payer pour sa part & portion du mur mitoyen, suivant la coûtume; car il y a bien des choses à observer, & voicy à peu prés les cas qui peuvent arriver, qui ne sont que tacitement expliquez dans la coûtume.

Premierement à l'égard des fondemens des murs, personne ne se peut dispenser pour quelque prétexte que ce soit, de les fonder sur une terre ferme & solide qui n'ait point encore esté remuée, ce qu'on appelle terre neuve reconnuë pour solide ; car il y en a qui n'ayant affaire que d'un mur de clôture, & d'autres en ayant affaire pour porter un bâtiment, l'un ne vou-

dra pas fonder si bas que l'autre, parce qu'il n'a pas une si grande charge à élever; mais il faut absolument fonder sur terre ferme quelque mur que ce soit : il est vray que si celuy qui veut faire un bâtiment ne se contente pas du solide qu'il faut pour un mur ordinaire, & qu'il veüille foüiller plus bas pour des caves ou autres choses, il doit faire ce surplus à ses frais : tout cela doit estre reglé par la prudence & la justice des Experts.

A l'égard de la plus-épaisseur & de la qualité desdits murs, celuy qui n'a besoin que d'un mur de clôture, n'y est point obligé quand il ne veut pas se faire payer des charges ; mais s'il s'en veut faire payer, il est obligé de contribuer pour sa moitié à toute la dépense depuis la bonne terre jusques à hauteur de clôture ou de celle qu'il hebergera.

Si celuy qui n'a eu d'abord besoin que d'un mur de clôture simplement, & n'a point entré dans la dépense de la plus-valeur & de la plus-épaisseur dudit mur, veut ensuite bâtir & s'heberger contre ledit mur, il faut qu'il rembourse celuy qui l'a fait bâtir pour porter un bâtiment non seulement pour la plus-valeur de la meilleure qualité & de la plus-épaisseur, mais mesme pour la terre qu'il aura prise de son costé,

suivant l'estimation des Experts.

Si le mesme qui n'a eu besoin d'abord que d'un mur de clôture a contribué pour sa part & portion de la plus-valeur & de la plus-épaisseur, & qui a donné sa part de la terre pour la plus-épaisseur, il doit avoir les charges de six toises l'une de ce qui sera bâti au dessus de luy; mais s'il veut à la suite bâtir & s'heberger contre ledit mur, il doit rendre la somme qu'il aura receuë des charges de ce qu'il occupera seulement; & s'il vouloit élever plus haut que son voisin, non seulement il doit rendre toute la somme des charges qu'il aura receuës, mais il doit payer celles de la hauteur qu'il aura élevée plus que son voisin: & si le premier a bâti des caves au dessous des fondations d'un mur ordinaire, celuy qui bâtit à la suite & qui veut se servir dudit mur desd. caves, Il doit payer sa part & portion dudit mur en ce qu'il occupera au dessous de ladite fondation.

On peut sur ces principes connoistre dans tous les cas la justice qu'il faut rendre aux particuliers sur le fait des murs mitoyens; car il est presque impossible de rapporter toutes les circonstances qui peuvent arriver: c'est pourquoy il faut laisser le reste à la prudence des Experts.

DE LA MANIERE DONT
on doit faire les Devis des Bâtimens.

Es devis sont ou particuliers pour chaque espece d'ouvrage qui doit faire partie de la construction d'un bastiment, comme de la maçonnerie, de la charpenterie, de la couverture &c. ou ils sont generaux, c'est-à-dire, qu'ils comprennent toutes les sortes d'ouvrages qui font la perfection d'un bastiment, comme quand l'Entrepreneur fait marché de rendre tout le bastiment fait, la clef à la main; ainsi un devis general doit estre composé de tous les devis particuliers de chaque espece d'ouvrage dans l'un & l'autre cas, il faut bien expliquer toutes les circonstances qui doivent faire la bonne qualité & la façon de chaque ouvrage, car si l'on obmet quelque chose d'essentiel, ou que l'on ne s'explique pas assez nettement, cela fait des équivoques qui font naistre des difficultez qui attirent souvent des procez.

Quand on veut faire un devis dans la

meilleure forme, on y doit expliquer toutes les conditions requises, mais il faut auparavant que tous les desseins du bâtiment que l'on desire faire, soient arrestez, afin de n'y rien changer, & pour cela il faut avoir les plans de tous les étages, & mesme ceux des caves, les élevations des faces de tous les costez du bastiment, les profils ou coupes de tous les corps de logis, où les hauteurs des planchers & des combles y soient marquées, il faut que les principales mesures & dimensions de tous les desseins soient cottées, afin que le devis y ayant rapport l'on ne fasse point de faute, c'est pourquoy ce ne peut estre que l'Architecte qui a fait le dessein qui puisse bien faire le devis, car il doit luy-mesme donner la solidité & la perfection à son ouvrage, c'est le sentiment des meilleurs Auteurs qui ont écrit de l'Architecture & les regles du bon sens. Car qui peut mieux s'expliquer sur une chose que celuy qui en est l'Auteur, cela fait connoistre que pour estre Architecte il faut non seulement avoir tout le genie & l'étenduë de la science pour en sçavoir parfaitement la Theorie, mais qu'il faut encore posseder la pratique jusques aux moindres choses, afin de ne rien obmettre qui puisse donner lieu aux ouvriers de faire des fautes, soit par ignorance

fance ou par malice, comme il arrive souvent, ainsi ceux qui font faire des bastimens considerables doivent prendre garde à faire choix d'un habille homme.

Comme dans le modele de devis que je donne icy je n'ay point d'objet pour un dessein particulier, je donneray seulement une idée generalle de la maniere dont les devis doivent estre faits, pour rendre un bastiment parfait la clef à la main, afin que tous les devis des ouvrages qui le composent y soient compris, je supposeray mesme qu'on y employe de differens materiaux afin que l'on connoisse les differentes manieres de les mettre en œuvre; ceux qui auront bien entendu ce qui a esté dit cy-devant sur la construction de chaque espece d'ouvrage, sçauront plus aisément comme l'on doit faire les devis.

Quand on fait un devis pour la maçonnerie, il faut y marquer l'ordre dans lequel l'ouvrage doit estre construit, ainsi il faut commencer par les fondemens, tant des murs de faces que de reffend, &c. ensuite par les voutes des caves & chausses d'aizances, descentes de caves, & autres ouvrages qui doivent estre faits jusqu'au rez de chauffée, & continuer dans ce mesme ordre jusqu'au plus haut de l'édifice; on peut neanmoins expliquer de suite

Z

par exemple tout un mur de face ou de refend, en toute sa longueur sur sa hauteur, depuis le rez de chauffée jusqu'à l'entablement ou pignon, en expliquant bien les differentes especes de pierre qu'on y doit employer, les épaisseurs & les retraites qu'on doit faire à chaque étage; l'on explique ensuite les ouvrages de plastre, comme les planchers, les cloizons, les cheminées, les escaliers, &c. il faut enfin que le devis conduise pour ainsi dire l'entrepreneur par la main dans chaque ouvrage qu'il doit faire.

FORME DU DEVIS.

Devis des ouvrages de maçonnerie, charpenterie, couverture, menuiserie, ferrure, & gros fer, vitrerie, pavé de grais & peinture d'impression, qu'il convient faire pour la construction d'un bastiment que Monsieur **** desire faire construire sur une place à luy appartenante, scize à Paris ruë **** suivant les plans, profils & élevations qui en ont esté faits & agréez dudit sieur.... lesquels plans, profils & élevations seront signez & executez comme il en suit.

Si le devis estoit particulier pour une espece d'ouvrage comme la maçonnerie, on ne doit intituler que la maçonnerie, & ainsi des autres.

L'on peut aprés l'intitulé du devis marquer les dimensions generalles du bastiment, sans entrer dans le détail de la distribution des plans comme plusieurs font; ce qui n'est pas necessaire, parce que les plans, profils, & élevations estant cottez & signez des parties ils designent mieux les distributions que tout ce qu'on en pourroit dire par le devis; il suffit donc de marquer les dimensions generalles à peu prés en ces termes: Le corps de logis entre-cour & jardin aura *tant* de longueur sur *tant* de largeur hors œuvre, & sera élevé de deux étages & un attique au dessus, le tout faisant *tant* de hauteur, depuis le rez de chaussée jusqu'au dessus de l'entablement ; au dessous duquel corps de logis, seront les caves en toute leur étenduë, lesquelles caves auront *tant* de hauteur sous voute, & seront aussi faites les fosses d'aizances au dessous desdites caves: Les deux corps de logis en aisle auront chacun *tant* de longueur sur *tant* de largeur, le tout hors œuvres & seront élevez de deux étages avec un attique au dessus de pareille hauteur que ledit corps de logis, seront aussi faites les caves sous lesdits corps de logis en aisle, le petit corps de logis sur la ruë aura *tant* de longueur sur *tant* de largeur hors œuvre, & sera élevé de *tant* de hauteur : au milieu duquel corps de logis, sera la porte cochere pour entrer dans la cour dudit bâ-

timent, laquelle cour aura *tant* de longueur sur *tant* de largeur. Les corps de logis de la basse cour pour les escuries & remises & offices, &c. auront *tant* de longueur sur *tant* de largeur, & seront élevez de *tant* de hauteur depuis le rez de chaussée jusqu'au dessus de l'entablement, & seront faites les caves au dessous, & les fosses d'aizances *en tel* & *tel* endroit de *tant* de longueur sur *tant* de largeur a*tant* de hauteur sous voute; seront faites au surplus les distributions de tous les étages & hauteurs des planchers, ainsi qu'ils sont marquez & cottez sur lesdits plans, profils & élevations. Le tout sera fait sous la conduite & direction du sieur Architecte qui a fait les desseins dudit bastiment, & qui donnera à l'Entrepreneur les profils particuliers pour toutes les parties d'architecture qu'il conviendra faire.

Si la place où l'on doit bastir n'est pas vaine & vague, & qu'il y ait d'anciens bastimens, il en faut specifier d'abord la démolition, & si l'on y reserve quelque chose comme des murs de fondation, il faut les marquer par dimensions & distances ; l'Entrepreneur fait ordinairement les démolitions pour les vieux materiaux, l'on stipule dans le marché la maniere dont on est convenu & l'on s'explique à peu prés en ces termes.

Sera premierement faite la démolition de

fonds en comble des anciens baſtimens qui ſont ſur ladite place, à la reſerve de *telle* & *telle* choſe qu'on veut faire reſervir. Les meilleurs materiaux deſdites démolitions ſeront mis à part, pour eſtre remployez audit baſtiment en cas qu'ils ſoient trouvez de bonne qualité; les gravoirs & immondices feront envoyées aux champs pour rendre la place nette. Leſdites démolitions & nettoyemens de ladite place ſeront faits aux dépens de l'Entrepreneur, moyennant quoy il aura les anciens materiaux qui en proviendront.

Sera enſuite faite la foüille & vuidange des terres maſſives, tant pour les rigolles des fondations de tous les murs de face de refſend, mitoyens & autres, que pour le vuide deſdites caves & foſſes d'aizances, qui ſeront au deſſous d'icelles caves, le tout des profondeurs neceſſaires pour avoir les hauteurs marquées ſous les voutes deſdites caves & foſſes d'aizance, & des largeurs convenables pour avoir les épaiſſeurs & empâtemens neceſſaires deſdits murs, qui ſeront cy-aprés marquez, leſquels murs ſeront fondez d'un pied plus bas que l'aire deſdites caves & foſſes d'aizance, & en cas que la terre ferme ne ſe trouve pas à cette profondeur, leſdits murs ſeront fondez auſſi bas qu'il ſera beſoin pour trouver le ſolide, tout le ſol ou fonds deſdites rigolles ſera mis de niveau en

Z iij

la longueur & épaisseur desdits murs; sera pareillement faite la foüille & vuidange des terres massives pour les puits marquez sur les plans des diametres cy-aprés expliquez, laquelle foüille sera faite aussi bas que besoin sera pour avoir de l'eau vive. Les terres provenantes desdites foüilles seront envoyées aux champs,& s'il se trouve du sable de bonne qualité dans lesdites foüilles, il sera permis audit Entrepreneur d'en employer ausdits ouvrages aprés qu'il aura esté jugé bon.

Qualitez des materiaux qui seront employez audit bastiment *supposant qu'il soit fait à Paris ou aux environs.*

Toute la pierre de taille dure sera des carrieres d'Arceüil de la meilleure qualité, saine & entiere, sans fils ny moyes, ny bouzin, atteinte & taillée jusques au vif ou dur dans ses lits.

Toute la pierre de taille tendre sera des carrieres de saint Leu, ou de Trossy de la meilleure qualité & sans fils *ou bien de la Lambourde d'Arceüil.*

Tout le moillon & libage sera des carrieres d'Arceüil de la meilleure qualité, & dont le bouzin en sera entierement osté.

Tout le mortier sera fait & composé d'un tiers de bonne chaux de Melun, & les deux

autres tiers de sable de riviere, ou sable équivalent, pris aux environs de Paris & même sur les lieux en cas qu'il soit trouvé bon.

Tout le petit & le grand carreau de terre cuitte sera de Paris de la meilleure qualité.

Tous les boisseaux des chausses d'aizance, seront bien sains & entiers & vernissez par dedans.

Tout le plastre sera des plastrieres de Montmartre pour le meilleur.

Toute la latte sera de bois de chesne de droit fil & sans aubié.

MACONNERIE DES MURS
de Fondations & des Voutes jusques au rez de chaussée.

SEront faits les murs de fondations des murs de faces, depuis le sol jusques à trois pouces prés du rez de chaussée, dont la premiere assise sera de bons libages de pierre dure, équarris posez sur terre sans mortier, & au dessus sera mis du moillon jusques à trois pouces prés du rez de l'aire des caves, à

laquelle hauteur il sera mis une assise de pierre de taille dure, faisant toute l'épaisseur desdits murs piquée du costé des terres, & en parement du costé desdites caves, le tout à lits & à joints quarrez. Au dessus desdites assises il sera encore mis de la pierre de taille dure aux chaînes & retombées, qui porteront les arcs de voutes desdites caves, aux piédroits & appuys des à bajours, aux dosserets & jambages des portes, qui joindront lesdits murs, &c. & tout le reste sera de moillon, dont la partie qui fera face, du costé desdites caves, jusques sous la retombée desdites voutes sera de moillon piqué par assises, le tout sera maçonné de mortier fait comme il a esté dit cy-devant ; lesdits murs auront *tant* d'épaisseur par bas dans la fondation & viendront à *tant* d'épaisseur par haut, pour avoir *tant* d'empâtement pour poser les premieres assises du rez de chaussée.

Seront aussi faits tous les murs de fondation des murs de reffend, & mitoyens, &c. depuis le sol de la fondation jusques à 3 pouces prés du rez de chaussée, dont la premiere assise sera des plus gros libages, posée à sec sur le sol, & sera mis au dessus du moillon jusques à trois pouces prés de l'aire des caves, à laquelle hauteur il sera mis un cours d'assises de pierre de taille dure faisant toutes par pin à lits & à joints quarrez, & au des-

fus de ladite affife, il fera encore mis de la pierre de taille dure, aux chaînes qui porteront les arcs defdites voutes, *s'il y en a*, aux piédroits & plattes bandes de toutes les portes, qui feront dans lefdits murs, lefquels piédroits & plattes bandes feront toutes l'épaiffeur defdits murs, & feront pofées alternativement en carreaux & boutiffes au moins de fix pouces les unes fur les autres, dont les moindres auront 15 à 18 pouces de tefte quarrement, & tout le refte defdits murs fera de moillon, dont les parties qui feront veües du cofté defdites caves feront de moillon piqué par affifes, le tout fera maçonné de mortier fait comme cy-devant, lefdits murs auront *tant* d'épaiffeur par bas & *tant* d'épaiffeur par haut.

Seront faites toutes les voutes defdites caves *en berceau à lunettes ou autrement* aufquelles voutes il fera mis des arcs de pierre de taille *de telle qualité*, portans fur les chaînes cy-devant dites, lefdites pierres feront pofées alternativement en carreaux & en boutiffes, celles qui feront pofées en carreaux auront *tant* de largeur ou de face fur *tant* de lit & celles qui feront pofées en boutiffes, auront *tant* de face fur *tant* de lit, le tout quarrement, fera auffi mis de la pierre de taille aux lunettes des abajours, &c. & tout le refte defdites voutes fera de moil-

lon piqué & posé par assises, en forme de pendant ou petits voussoirs, le tout sera maçonné de mortier fait comme cy-devant, lesdites voutes auront *tant* d'épaisseur à leurs reins, venant à *tant* d'épaisseur à leur sommet, les reins desdites voutes seront remplis jusques au plus haut d'icelles avec moillon bloqué & maçonné de mortier comme cy-devant.

Aux endroits où il sera fait des fosses d'aizances, si elles joignent les murs de faces ou de reffend, lesdits murs seront fondez un pied plus bas que le fond desdites fosses, des qualitez & épaisseurs cy-devant declarées, & les murs qui ne seront que pour lesdites fosses, seront de moillon piqué aux paremens, maçonnez de mortier fait comme cy-devant, & auront *tant* d'épaisseur; seront aussi faites les voutes desdites fosses de moillon piqué, maçonné de mortier comme cy-devant, dans lesquelles voutes il sera laissé un trou de 18 pouces en quarré, sur lequel il sera mis un chassis, & un couvercle de pierre de taille dure pour faire les vuidanges desdites fosses, le fonds desquelles fosses sera pavé de pavé de grais, à chaux & ciment, posé sur un massif d'un rang de moilon, maçonné de mortier de chaux & sable.

Seront faites les descentes de cave, tant sous les grand escaliers, que les vis po-

toyeres sous les petits escaliers; pour faire lesdites descentes, il sera fait des murs deschiffres, dont les testes seront de pierre dure, & le reste de moillon piqué, le tout maçonné de mortier fait comme cy-devant, & auront *tant* d'épaisseur jusques sous lesdites marches & *tant* au dessus d'icelles, toutes lesquelles marches seront de pierre de taille dure d'une seule piece, chamfrinées par devant pour gagner du giron, & seront faites au surplus les voutes necessaires pour porter lesdites marches, lesquelles voutes seront comme celles des caves cy-devant expliquées.

Sera faite la foüille & vuidange des terres pour le puits aussi bas qu'il sera besoin pour avoir de l'eau vive, au fonds duquel puis il sera mis un roüet de charpenterie pour asseoir la maçonnerie du mur dudit puis, lequel mur sera construit avec moillon *ou libage*, piquez aux paremens, & le reste de moillon ordinaire le tout maçonné de mortier fait comme cy-devant; ledit mur aura *tant* d'épaisseur par bas & *tant* d'épaisseur par haut au rez de chaussée, à laquelle hauteur il sera fait un mur d'appuy de pierre de taille dure de *tant* d'épaisseur, au dessus duquel il sera mis une mardelle de pierre dure d'une seule piece, ledit puis sera circulaire *ou ovalle*, & aura *tant* de diametre dans œuvre,

Au Rez de Chaussé'e.

SEront faits les murs de faces, depuis le rez de chauffée jufques à l'entablement, dont les trois premieres affifes feront de pierre dure à lits & à joints quarrez, au deffus defquelles il fera laiffé une retraite de *tant* de pouces, & tout le refte defdits murs fera fait de pierre de taille tendre, excepté les appuis des croifées, &c. qui feront de pierre dure, l'on obfervera dans lefdits murs les portes, les croifées, les entablemens, plintes & autres ornemens d'architecture, ainfi qu'ils font marquez fur les plans, & élevations, toutes les pierres qui feront employées aufdits murs, feront toutes parpin à lits & à joints quarrez, pofées par affifes en bonne liaifon, les unes fur les autres, le tout fera maçonné de mortier comme cydevant, les joints de la pierre dure feront faits avec chaux & grais, & ceux de la pierre tendre feront faits avec badijon à l'ordinaire; le tout fera taillé, pofé, & ragréé, le plus proprement que faire fe pourra; lefdits murs auront *tant* d'épaiffeur au droit des trois premieres affifes, & depuis le deffus defdites affifes jufques au deffus du premier plancher, lefdits murs auront *tant* d'épaiffeur, & depuis le deffus dudit premier plan-

cher où il fera laiffé une retraite de *tant* de pouces, lefdits murs auront *tant* d'épaiffeur, le tout élevé par dehors à leur fruit ordinaire, &c.

Si lefdits murs de faces font faits partie de pierre de taille & partie de moillon, il faut en fpecifier leurs longueurs parpins & liaifons, tant des piédroits, plattes bandes, plintes, entablemens, &c. foit qu'elles foient pofées en carreaux ou en boutiffes. Si on crefpi lefdits murs par dehors entre les pierres de taille, ce doit eftre avec du mortier de chaux & fable de rivierre, & les faces du dedans feront enduites avec plaftre fin; tout le refte foit pour la conftruction ou épaiffeur doit eftre marqué comme cy-deffus.

Seront faits tous les murs de reffend & mitoyens au dedans defdits baftimens, où il fera mis par bas un cours d'affifes de pierre dure, faifant toutes parpin à lits & à joints quarrez, il fera mis de la même pierre de taille dure, aux chaînes fous poutres, & jambes boutiffes, faifant toutes parpin alternativement, & pofées en liaifon les unes fur les autres, dont les plus courtes auront *tant* de long & *tant* de large, afin d'avoir *tant* de liaifon de chaque cofté, à toutes les portes & autres ouvertures qui feront faites dans lefdits murs, il fera mis des piédroits, & plattes bandes de pierre de taille tendre *ou autre*, faifant toutes l'épaiffeur defdits murs,

posée en bonne & suffisante liaison & auront au moins *tant* de largeur. Lesdits murs auront *tant* d'épaisseur depuis le rez de chaussée jusques au 1. étage tant du 2. au 3. &c. & les pignons seront élevez suivant le profil des combles, & seront faits les dossiers & aîles necessaires pour entretenir les cheminées.

Seront faits les murs de parpin sous les cloisons, fondez de fonds comme les autres murs, *ou posez sur les voutes des caves*, lesdits murs seront maçonnez de moillon avec mortier de chaux & sable, jusques à trois pouces prés du rez de chaussée, au dessus de laquelle hauteur il sera mis une assise de pierre de taille dure, lesdits murs auront *tant* d'épaisseur dans la fondation & *tant* d'épaisseur ou parpin à ladite assise.

Sera faite la maçonnerie des planchers *de tel étage, il faut expliquer l'espece de plancher que l'on veut faire, si c'est un plancher creux, carrelé par dessus, l'on dira*; sur lequel il sera fait un couchis de lattes jointives, clouées sur les sollives, & sur ce même couchis il sera fait une fausse aire de gros plâtre & plastras *ou menuës pierres*, d'un pouce d'épaisseur sur la plus haute sollive, sur laquelle aire il sera carrelé de petit *ou grand* carreau de terre cuite; *Si au lieu de carreau l'on veut du parquet sur lesdits planchers, il faut*

mettre des lambourdes sur les lattes ou sollives au lieu d'une fausse aire, & sceller lesdites lambourdes à augets avec plastre & plastras, il faut ajouster qu'entre les encheveſtrures qui ſont pour la place des cheminées, il ſera mis des bandes de tremies recourbées, ſur leſquelles il ſera fait une maçonnerie de pierre & plaſtre en manierre de platte bande, ſi l'on plafonne leſdits planchers l'on dira, leſdits planchers seront plafonnez, dont les lattes seront poſées en liaiſon les unes contre les autres, le tout recouvert & enduit de plaſtre fin à l'ordinaire.

Si l'on fait des planchers d'autre eſpece il les faut expliquer, par exemple ſi c'eſt des planchers dont les ſollives ſont à bois apparent en trois ſens par deſſous, que l'on appelle entre vouts, l'on dira, ſera mis un couchis de lattes cloüées ſur les ſollives, en bonne liaiſon & ſur ledit couchis il ſera fait une fauſſe aire de gros plaſtre & plaſtras, & carrelé par deſſus de petit ou grand carreau de terre cuitte, ou il ſera fait une aire de plaſtre, les entre-vouts deſdits planchers ſeront tirez avec plâtre fin à l'ordinaire.

Il y a encore des planchers fort ſimples, comme ceux qu'on appelle enfoncez, c'eſt-à-dire, Maçonnez entre les ſollives & de leur épaiſſeur à bois apparent des deux coſtez, avec des tampons entre leſdites ſollives.

L'on faisoit antrefois des planchers pleins, c'est-à-dire, lattez de trois en trois pouces par dessous maçonnez de plastre & plastras ou pierre entre les solives, carrelez par dessus, & plafonnez par dessous, mais l'on a trouvé que ces planchers étoient trop pesans & faisoient plier les sollives, si l'on veut en faire d'autre maniere, on les verra expliquez dans la page 64 où je parle des planchers.

Si l'on fait des corniches d'architecture sous les planchers il faut marquer les endroits où l'on veut qu'il y en ait.

Seront faites toutes les corniches d'architecture, de plastre au pourtour des murs sous lesdits planchers, *de telle & telle piece*, dont les profils seront donnez par l'Architecte.

A l'étage du rez de chaussée seront faites les fausses aires sur les voutes des caves, avec petites pierres & plastre, au dessus desquelles il sera mis *du petit ou grand* carreau de terre cuitte, *ou si l'on y met du parquet l'on y scellera des lamboudes à augets. Il peut y avoir des aires d'autres manieres, il les faut expliquer comme elles doivent être.*

Sera faite la maçonnerie de toutes les cloisons, *il faut expliquer de quelle maniere, si ce sont des cloisons creuses, l'on dira*, dont les potteaux seront lattez à lattes jointives des deux côtez, cloüées en liaison les unes

contre

contre les autres, crespies par dessus de plastres au pannier, & enduites de plastre fin.

Si ce sont des cloisons pleines on dira, seront maçonnées entre les potteaux de pierre ou plastras & plastre lattées par dessus des deux costez tant plein que vuide, crespies & enduites de plastre fin par dessus.

Si ce sont des cloisons simples on dira, seront maçonnées entre les potteaux de pierre ou plastras avec plastre, enduites à bois apparent des deux costez.

Seront faits les tuyaux de toutes les souches de cheminées, *si c'est avec briques l'on dira*, avec des bonnes briques de terre cuite posées en liaison les unes sur les autres, arrêtées avec crampons & équerres de fer, le tout maçonné de mortier de chaux & sable fin, enduit par dedans de même mortier le plus uniment que faire se pourra: *Il y a des endroits où l'on se contente de tirer les joints par dehors avec le même mortier, & d'autres où l'on enduit lesdits tuyaux de plastre par dehors, sur tout quand ils passent dans des chambres, ou quand on craint le feu, c'est pourquoy il le faut expliquer dans le devis, & si l'on monte les cheminées sans pierre de taille hors la couverture, l'on dira*, lesdites cheminées seront élevées au dessus du faîte de la couverture aussi haut qu'il sera be-

A a

soin, dans laquelle hauteur seront faites les plintes & larmiers à l'ordinaire; *& si l'on veut que la partie desdits tuyaux de cheminées qui est hors la couverture, soit mise d'une belle couleur de brique comme on le fait ordinairement, l'on dira*, à la partie desdites cheminées qui sera au dessus des combles, il sera mis deux couches d'ocre rouge à huille, & les joints tant de niveau que montans, seront tirez avec du lait de chaux à l'ordinaire.

Et si l'on veut faire le haut desdites cheminées de pierre de taille au lieu de brique, l'on dira, lesdites cheminées seront élevées jusques à la couverture, au dessus de laquelle hauteur, lesdits tuyaux seront de pierre de taille de S. Leu, élevez au dessus du faiste de ladite couverture aussi haut qu'il sera besoin, maçonnez de mortier comme cy-devant, le tout entretenu de bonnes équerres & crampons de fer, à laquelle hauteur, seront faites les fermetures, plintes, corniches, suivant les profils qui en seront donnez par l'Architecte, *il faut remarquer que quand les tuyaux sont de pierre de taille, qu'on ne les enduit point par dedans, mais il faut faire les joints bien proprement.*

Et si lesdits tuyaux de cheminées sont faits de plastre comme on fait pour les maisons communes, l'on dira, seront faits les tuyaux de

toutes les souches de cheminées avec plaſtre pur pigeonné à la main, & non plaqué, le tout lié dans les murs avec des fantons & équerres de fer, enduit par dedans leſdits tuyaux de plaſtre fin le plus uniment que faire ſe pourra, les languettes deſdits tuyaux auront trois pouces d'épaiſſeur, & feront élevées au deſſus du faîte de la couverture auſſi haut qu'il ſera beſoin, avec leurs fermetures, plintes & larmiers, à l'ordinaire, le tout proprement ravallé par dehors.

Seront faits la quantité de *tant* de manteaux de cheminées au dedans deſdits bâtimens, dont les jambages ſeront hourdez de pierre & plaſtre, les gorges ſeront auſſi hourdées avec plaſtre & plaſtras, & tous les corps quarrez ou devoyez deſdits manteaux, ſeront de plaſtre pur pigeonné à la main; le tout enduit de plaſtre au pannier, par dedans & par dehors de plaſtre au ſas; feront faites au ſurplus toutes les moulures de plaſtre, des corniches cadrez, &c. pour orner leſdits manteaux de cheminées, ſuivant les profils qui en feront donnez par l'Architecte; feront auſſi faits les âtres & contre-cœurs deſdits manteaux de cheminées, ſçavoir les âtres avec du grand carreau de terre cuite & les contre-cœurs avec tuileaux, ou brique au deſir de la Coûtume.

A a ij

Sera faite la maçonnerie des escaliers de charpente *de tels & tels endroits*, dont les marches & paliers seront lattez par dessous à lattes jointives, & en bonne liaison, & sera maçonné entre lesdits lattis & lesdites marches avec plastre & plastras, jusqu'à un pouce prés du dessus desdites marches pour poser le carreau de terre cuite, lequel carreau sera aussi posé avec plastre, & à l'égard des paliers il sera mis un couchis de lattes clouées sur les soliveaux desdits paliers, avec une fausse aire par dessus, au dessus de laquelle aire il sera mis du carreau comme ausdites marches, le dessous des rampes coquilles & paliers desdits escaliers, sera crespi & enduit de plastre fin à l'ordinaire, *si l'on met les deux ou trois premieres marches de pierre de taille dure, comme cela se fait ordinairement pour le mieux, il faut l'expliquer dans le même article.*

Si l'on fait le grand escalier de pierre de taille, il faut l'expliquer en ces termes.

Sera fait le grand & principal escalier comme il est marqué sur le plan, dont le mur des-chiffres aura deux cours d'assises de pierre de taille dure, au rez de chaussée en forme de socle, au dessus desquelles assises, il sera encore mis de la pierre dure *ou pierre de bon banc*, &c. jusques sous les

DES BASTIMENS. 373
rampes & à la naissance des voutes dudit escalier, dans laquelle hauteur seront observées les bases, cadres & pilastres comme il est marqué sur le dessein, le tout taillé & poli au grais & maçonné avec mortier comme cy-devant, & les joints ragrées avec mortier de chaux & grais, ledit mur aura *tant* d'épaisseur *à tel & tel endroit*, & au dessus de ladite pierre de taille dure, seront faites les voutes pour porter les rampes & paliers, au restant dudit escalier, lesquelles voutes seront de pierre de S. Leu *ou autre*, maçonnées de mortier comme cy-devant, & ragrées avec badijon, & seront observées dans lesdites voutes les lunettes & moulures, comme il est marqué sur le dessein.

Les marches dudit escalier seront de pierre de Liais *ou d'Arcüeil* d'une seule piece, bien saines, dont les premieres seront arondies comme il est marqué sur le plan, toutes lesdites marches seront poussées par devant d'un demy rond & d'un filet, & les paliers dudit escalier seront pavez de carreau blanc & noir de pierre de Liais ou de Caen *ou autre*, le tout poli au grais & maçonné comme cy-devant.

Sera mis une plinte portant un socle au dessus des murs des-chiffres & voutes dudit escaliers, pour poser la balustrade de fer, laquelle plinte & socle seront de pierre de

Aa iij

Liais *ou d'Arcueil*, & seront poussées les moulures tant de la plinte que du socle, suivant le profil qui en sera donné, le tout poli au grais & maçonné comme cy-devant. *Si l'on fait la balustrade des rampes & paliers desdits escaliers de pierre de taille, il les faut expliquer & observer que les appuys & socles soient de pierre dure, & les balustres de pierre tendre.*

Seront faites les chausses d'aizances dudit bastiment dans *tel & tel endroit*, depuis le dessus des voutes des fosses desdites aizances jusqu'au siege d'icelles, lesquelles chausses seront de boisseaux de terre cuite bien vernissez, joints avec mastic les uns sur les autres, & maçonné par dessus avec mortier de chaux & sable, enduit de plastre par dessus, celles qui seront contre les murs voisins seront isolées suivant la coûtume, & au haut desdites chausses seront faits les sieges desdites aizances avec plastre à l'ordinaire.

Si l'on fait des chausses d'aizances dans la pierre de taille, elles doivent estre faites avec une descente de plomb passée dans ladite pierre de taille.

Si l'on fait des lucarnes il faut expliquer la quantité & la maniere dont elles doivent estre faites, si on les veut faire par exemple de pierre de taille, on dira, seront faites la quantité de

DES BASTIMENS. 375

tant de lucarnes comme elles sont marquées sur les desseins, lesquelles lucarnes seront de pierre de taille de ___eu, & auront *tant* de largeur sur *tant* de hauteur dans œuvre, les jambages d'icelles auront *tant* de largeur sur *tant* d'épaisseur avec un fronton par dessus, le tout sera maçonné de mortier de chaux & sable, & seront faites les joües desdites lucarnes en maniere de cloizons pleines lattées & recouvertes de plastre des deux costez.

Si ce sont des lucarnes d'une autre construction comme de moillon & plastre ou de charpenterie recouverte de plastre, il les faut expliquer avec leurs dimensions & ornemens d'Architecture, le tout par rapport à un dessein arrêté

Seront faits les lambris rampants & autres *de telle & telle chambre en galtas ou autre lieu*, lattez à lattes jointives en bonne liaison les unes avec les autres, crespis de plastre au pannier & enduits de plastre fin à l'ordinaire.

Seront aussi recouverts les bois de charpenterie où il sera besoin, sur lesquels bois il sera latté tant plein que vuide, crespi & enduit par dessus comme cy-devant.

Seront faits les exhaussemens sous le pied des chevrons jusques & joignant le lambri *dans telle & telle chambre ou galtas*, lesdits exhaussemens seront faits de moil-

A a iiij

lon & mortier ou plaſtre, le tout creſpi & enduit de plaſtre comme les murs.

Si dans le baſtiment qu'on doit faire il y a d'autres ouvrages de maçonnerie que ceux que je viens de marquer, il les faut expliquer dans toutes leurs circonſtances, & ſi le devis n'eſtoit ſimplement que pour la maçonnerie, on en fera la concluſion à peu prés en ces termes.

Tous leſquels ouvrages de maçonnerie, seront bien & deüement faits & parfaits, conformement au preſent devis, & au dire de gens experts à ce connoiſſans, & pour cela l'Entrepreneur fournira de tous les materiaux generalement quelconques, des conditions & qualitez requiſes par ledit devis ; fournira de toutes les peines & façons d'ouvriers, pour mettre leſdits ouvrages en leur perfection, ſuivant l'art de maçonnerie, fournira auſſi de tous les échaffaux, équipages, & étayement neceſſaires, pour la conſtruction d'iceux, envoyera toutes les terres & autres immondices aux champs, pour rendre la place nette, & les lieux preſts à habiter dans le tems de ***** à peine de tous dépens, dommages & intereſts, &c. *Si le marché eſt fait en bloc, on dira*, le tout fait & parfait moyennant le prix & ſomme de ******.

Ou ſi le marché eſt fait à la toiſe on ſpecifie les prix de chaque eſpece d'ouvrage, comme,

Les murs de fondation des murs de face à *tant* la toife.

Les murs de fondation des murs de reffend ou mitoyens à *tant* la toife.

Les murs de fondation des murs des chiffres de *tel & tel* efcalier à *tant* la toife.

Les voutes des caves ou *autres* à *tant* la toife.

Les marches des defcentes de cave à *tant* la toife.

Les murs de puits à *tant* la toife.

Les murs de face à *tant* la toife, *ſi l'on y comprend les ſaillies & moulures il le faut expliquer, on dira*, y compris toutes les faillies & moulures dudit mur de face, *ou ſi leſdites ſaillies & moulures ſont toiſées, l'on en diſtingue de deux ſortes, l'une de pierre dure & l'autre de pierre tendre.*

Les faillies & moulures de pierre dure à *tant* la toife.

Les faillies & moulures de pierre tendre à *tant* la toife.

Les murs de reffend & mitoyens à *tant* la toife.

Les murs fous les cloifons à *tant* la toife.

Les maffifs fous les perrons à *tant* la toife cube ou reduite.

Les marches defdits perrons à *tant* la

toise superficielle.

Les voutes des escaliers à *tant* la toise superficielle.

Les marches des escaliers de pierre de taille à *tant* la toise superficielle.

Les paliers desdits escaliers à *tant* la toise.

Tous les legers ouvrages à *tant* la toise.

Aprés avoir mis tous les prix des differens ouvrages il faut faire reconnoistre le devis & marché pardevant Notaire.

DEVIS DE LA CHARPENTERIE.

Quand on fait un devis pour la charpenterie, on doit y marquer d'abord l'espece & la qualité des bois que l'on doit employer, puis commencer par la charpente des combles, & tout ce qui doit y avoir rapport, ensuite les planchers, les cloisons, les escaliers, &c. à peu prés dans le même ordre que l'on fait la charpenterie d'un bastiment, & faire tout rapporter aux plans & profils du même bastiment, il faut aussi marquer dans chaque espece d'ouvrage la grosseur des bois qu'on y doit employer ceux & qui doivent estre de brin ou de sciage; l'on n'employe gueres de bois de brin, que pour les combles & les planchers à l'égard des combles, l'on en fait ordinairement les tirans, les entraits, les arba-

lestiers, les jambes de force & leurs aisseliers, les arrestiers, les pannes quand elles passent neuf pieds de portée, & tout le reste est de bois de sciage. Pour les planchers quand les sollives passent 15 pieds de portée, on les met de bois de brin, il faut même depuis 12 pieds de portée mettre les solives d'encheveftrure de bois de brin; pour les cloisons & les escaliers, à moins que ce ne soit pour des ouvrages extraordinaires, l'on n'y employe que du bois de sciage, il faut dire ensuite que tous lesdits bois seront solidement & proprement assemblez suivant l'art de charpenterie sans chevilles ny chevillettes de fer après avoir donc marqué les pieces & la qualité des bois; il faut commencer le devis par la charpente des combles à peu prés en cette mamaniere.

Sera faite la charpenterie de *tel* comble suivant le profil qui en est fait, dont les tirans auront *tant* de grosseur & *tant* de longueur, pour avoir *tant* de portée sur les murs, les jambes de force ou les arbalestiers, auront *tant* sur *tant* de grosseur, les aisseliers *tant* sur *tant* de grosseur, les entraits *tant* sur *tant* & *ainsi du reste à peu prés sur la proportion de ce qui est marqué en la page* 218 *où j'ay parlé de la construction des combles*, il faut marquer que tous les chevrons seront posez de quatre à la latte.; *il faut faire autant d'articles qu'il y*

a de differens combles dans le baſtiment chacun dans ſon ordre.

Pour les Planchers.

Comme les pieces d'un baſtiment peuvent eſtre de differentes grandeurs, ou les travées d'icelles, il faut marquer dans chaque piece la groſſeur des ſolives & des poutres qui doivent y eſtre miſes, il faut auſſi marquer la diſtance de ces ſolives afin que l'Entrepreneur s'y conforme.

Sera fait le plancher de *telle piece* dont les ſolives auront *tant* de longueur & *tant* de groſſeur, eſpacées de *telle* diſtance. Les ſolives d'encheveſtrure auront *tant* de largeur ſur *tant* de hauteur, les cheveſtres auront *tant* de large ſur *tant* de haut, les ſolives doivent eſtre poſées ſur le champ, & ſi l'on y met des poutres il faut auſſi en marquer la groſſeur & la longueur pour la porté & toutes les autres choſes qu'on y doit obſerver, l'on peut voir la groſſeur des ſolives & des poutres par rapport à leur longueur dans la page 222 & 225.

Pour les Cloizons et Pans de Bois.

Comme les bois des cloizons doivent estre de differentes grosseurs suivant la hauteur ou la charge qu'ils ont à porter, il les faut specifier dans le devis, suivant le lieu où elles doivent estre mises, & marquer la grosseur des potteaux ; la plus ordinaire est celle de 4 à 6 pouces ; le tiers potteau de 3 à 5 & les plus forts, excepté les potteaux corniers de 5 à 7 il faut aussi marquer leur distance ou intervale, on les met ordinairement de quatre à la latte.

On dira donc, sera faite la cloison de tel endroit, dont les potteaux auront *tant* sur *tant*, les potteaux d'huisserie *tant* sur *tant*, les potteaux corniers *tant* sur *tant* de grosseur; lesdits potteaux seront posez à *tant* de distance les uns des autres; les sablieres auront *tant* sur *tant*, tous lesdits potteaux seront assemblez & chevillez à tenons & mortaises par le haut & par le bas sans aucunes dens de loup.

Pour les escaliers il faut aussi marquer les differentes grosseurs, de tous les bois qui doivent y estre employez, comme les pattins, les limons, pottelets, noyaux, pieces de palier, courbes rampantes, marches, marquer si elles doivent estre poussées. Si la balustrade pour les

appuys des rampes & paliers est de bois, en marquer les grosseurs, ce qui doit estre poussé de moulures, la distance des balustres, &c. Il faut enfin expliquer tout ce qui regarde la charpenterie du bastiment, le plus distinctement qu'il est possible; & les marchez de la charpenterie se font ordinairement au cent, soit aux us & Coûtumes de Paris, ou bien des grosseurs & longueurs mises en œuvre, ainsi que je l'ay déja dit, si le devis est particulier l'on en peut faire la conclusion en cette maniere.

Pour faire la construction de tous lesdits ouvrages de charpenterie, l'Entrepreneur fournira de tous les bois necessaires des qualitez & conditions marquées par le present devis, fournira aussi de toutes les peines & façons d'ouvriers, & de toutes les choses generalement quelconques, pour rendre lesdits ouvrages dans leur perfection, suivant l'art de charpenterie, & à condition que l'Entrepreneur ne pourra employer ausdits ouvrages des bois d'autres grosseurs que celles qui sont marquées dans ledit devis, pour chaque espece d'ouvrage, sans le consentemennt par écrit dudit sieur **** le tout sera fait & parfait dans le tems de **** moyennant le prix & somme de **** pour chacun cent desdits bois toisez & mesurez aux us & coûtumes de Paris, *ou si c'est l'autre maniere*,

on dira, toisez & mesurez sur les longueurs & grosseurs mises en œuvre, dérogeant exprés en cela aux us & coûtumes de Paris, fait & arrêté le *tel* jour & *tel* an, *l'on fait pour plus grande seureté reconnoître le marché pardevant les Notaires.*

DEVIS DE LA COUVERTURE.

Pour faire le devis de la couverture des combles, soit d'ardoise ou de tuille, il n'y a qu'à bien entendre ce qui a esté dit cy-devant des couvertures; les principales choses qu'il y faut observer, est de bien expliquer & specifier les qualitez & les grandeurs de l'ardoise, ou de la tuile, & de la latte, bien marquer la maniere dont on doit faire les lucarnes, les égouts, les battellemens, &c. le devis doit estre fait à peu prés en cette maniere, si la couverture est d'ardoise, on dira, toute l'ardoise qui sera employée ausdites couvertures, sera d'Angers de *telle* qualité.

Toute la latte volisse & la contre-latte, seront de bois de chesne de droit fil sans aubier ny aucune pourriture, lesdites lattes seront cloüées sur chaque chevron & sur la contre-latte.

L'ardoise sera cloüée avec trois clouds, & l'espureau sera tiercé à l'ordinaire.

Les égouts posez sur les entablemens &

sur les gouttieres ou chesneaux, seront de tuile de la meilleure qualité, lesquelles tuiles seront mises en couleur d'ardoise avec du noir de fumée à huille.

Si la couverture est de tuile, on dira, toute la tuile qui sera employée ausdites couvertures, sera de *tel endroit*, de *telle* grandeur, ou moulle.

Toute la latte sera de bois de chesne de droit fil, sans aubier ny aucune pourriture; lesdites lattes seront clouées sur chaque chevron, & sur les contre-lattes qui seront entre deux chevrons, l'on observera de mettre lesdites lattes, d'une distance en sorte que la tuile ait pour épureau le tiers de sa hauteur à prendre du dessous du crochet.

Pour la couverture d'ardoise, l'on dira, sera faite la couverture de *tel* corps de logis, ou pavillon, laquelle couverture sera d'ardoise, lattée & clouée comme il est marqué cy-devant, l'on y observera les arestiers, noües égoûts de tant de saillies, &c. *il faut aussi marquer la quantité de lucarnes qui y doivent estre & de la maniere qu'on veut qu'elles soient faites.*

L'on expliquera ainsi toutes les couvertures d'un bastiment, soit d'ardoise ou de tuile.

DEVIS

DEVIS DE LA PLOMBERIE.

Pour la plomberie des couvertures il ne s'agit que de marquer les endroits où l'on doit mettre du plomb, sa largeur & son épaisseur, ainsi que je l'ay dit au Chapitre de la plomberie. Il faut s'expliquer à peu prés en cette maniere.

Sera faite la plomberie de *tel* comble, dont le plomb de l'enfaistement aura *tant* de largeur sur tant d'épaisseur, arrêté avec des crochets de quatre à la toise. les amortissemens peseront *tant* de livres, le plomb des noües aura *tant* de largeur, sur *tant* d'épaisseur, les arrestiers *tant* de largeur, sur *tant* d'épaisseur, l'enfaistement des lucarnes *tant* de largeur, sur tant d'épaisseur; les œils de bœuf peseront *tant*; les chesneaux auront *tant* de largeur & *tant* d'épaisseur, lesquels chesneaux seront arrêtez avec des crochets de quatre à la toize; les goûtieres peseront *tant*; les descentes auront *tant* de diametre; les antonnoirs ou hottes peseront *tant*, &c; & ainsi du reste, le tout sera bien soudé, avec estain à l'ordinaire.

DEVIS

DE LA MENUISERIE.

IL faut bien spécifier dans les devis de la menuiserie toutes les choses que l'on y doit observer, les principales sont, la qualité des bois, leur épaisseur dans chaque espece d'ouvrage, les grandeurs des portes & des croisées, la façon dont elles doivent estre faites, ce qui doit estre reglé par un dessein, aussi bien que pour les cheminées, les lambris d'appui & en hauteur, & même pour le parquet, quand c'est pour des appartemens considerables: car l'on est plus delicat presentement qu'on ne l'a esté sur lesdits ouvrages de menuiserie, le devis doit estre compris à peu près en cette maniere.

Tous les bois en general seront de bois de chesne, vif, sain, sans aubier, ny pourriture, sans nœuds, sec au moins de cinq ans sans futée, tampons ny mastic, bien proprement dressez, corroyez & rabottez jusques au vif, en sorte qu'il n'y reste aucun vestige des traits de sçiage, le tout proprement assemblé à tenons & à mortaises, languettes, rainures, eslegies dans les bois selon que l'art le requiert dans l'espece de chacun desdits ouvrages.

Seront faits la quantité de *tant* de croisées de *telle* grandeur suivant le dessein, dont les chassis dormans auront *tant* de

DES BASTIMENS. 387

largeur, sur *tant* d'épaisseur ; les meneaux *tant* de grosseur ; les reverseaux faits de *telle maniere*, les battans des chassis à verre auront *tant* d'épaisseur, sur *tant* de largeur, *si c'est des chassis à carreaux*, les petits bois auront *tant* sur *tant*, & seront eslegis d'une astragale & d'un demy rond entre-deux quarrez. Les bastis des volets auront *tant* d'épaisseur sur *tant* de largeur ; les panneaux *tant* d'épaisseur, le tout bien assemblé, &c.

Sera fait *tant* de portes à placards à deux venteaux & à doubles parements suivant le dessein, dont les battans & les traverses auront *tant* d'épaisseur sur *tant* de largeur ; les cadres *tant* sur *tant*, *s'ils sont eslegis dans les battans il faut l'expliquer*, les panneaux auront *tant* d'épaisseur.

Les chambranles desdites portes auront *tant* d'épaisseur sur *tant* de largeur, avec les gorges, cadres & corniches au dessus aux embrazemens ou revestemens des murs desdites portes, les bastis auront *tant* de largeur sur *tant* d'épaisseur, dans lesquels bastis seront eslegies les moulures pour les cadres en compartiment ; les panneaux auront *tant* d'épaisseur.

Si l'on fait des portes à placard simples, il faut les expliquer par leurs dimensions comme cy-devant, & si l'on fait des portes à carreaux

Bb ij

de verre, il les faut aussi marquer.

Sera fait la quantité de *tant* de portes simples unies, qui auront *tant* de largeur sur *tant* de hauteur, & *tant* d'épaisseur, dont les ais seront assemblez avec goujons, & proprement collez les uns aux autres, emboitez par haut & par bas à languettes, avec des traverses qui auront 6 pouces de largeur.

S'il y a d'autres portes, comme celles des offices, des caves & autres lieux, il les faut expliquer comme cy-dessus par leur quantité, leur grandeur, & leur épaisseur, &c.

Sera fait le lambris d'appuy de *telle* chambre ou autre lieu suivant le dessein, dont les bastis auront *tant* d'épaisseur sur *tant* de largeur, *si ces lambris sont simples on eslegit les cadres & les compartimens dans ledit bastis, mais s'ils sont plus composez, on dira,* les cadres auront *tant* de largeur & *tant* d'épaisseur, le socle avec sa moulure aura *tant* d'épaisseur & la cimaise faite suivant le dessein.

Plus seront faits les lambris en hauteur en *tel* endroit suivant le dessein, dont les bastis auront *tant* d'épaisseur & *tant* de largeur, les cadres *tant* d'épaisseur & *tant* de largeur, &c.

Sera fait le parquet de *telle* chambre, *ou autre lieu*, dont les lambourdes auront *tant*

sur *tant* de largeur, ledit parquet sera à 20 panneaux fait & posé en l'ozange, *l'on en fait de plus simple à 16 panneaux*; les bastis auront *tant* de largeur sur *tant* d'épaisseur, les panneaux *tant* d'épaisseur, les frizes *tant* de largeur & *tant* d'épaisseur, le tout sera bien assemblé, cloüé & raboté le plus proprement que faire se poura.

Plus seront faites les cheminées de *telle* chambre ou autre lieu, suivant les desseins.

Seront faites les cloizons d'ais de sapin ou autre bois de *tant* d'épaisseur avec ruinure & coulisse par haut & par bas dans des frizes de *tant* d'épaisseur.

Sera faite la porte cochere suivant le dessein, dont les battants auront *tant* de largeur sur *tant* d'épaisseur, les cadres, &c. l'on peut voir dans ce qui est écrit de la menuiserie tout ce qu'on doit observer, ainsi il n'est pas necessaire d'en dire icy davantage.

De La Ferrure.

Dans le devis de la ferrure d'un bastiment, il faut y marquer la quantité des croisées, des portes, &c. specifier les grandeurs, & façons de chaque piece en particulier,

& convenir d'un modele, il faut aussi marquer si la ferrure sera polie ou étamée: j'ay expliqué tout ce qu'on doit observer dans la ferrure à l'endroit où j'en ay parlé, ainsi il est inutile que je le repete icy.

Du Gros Fer.

Il faut marquer la quantité de chaque espece d'ouvrage de gros fer qu'on veut employer & determiner la grosseur ou la pesanteur sur chaque pied de long à peu prés en ces termes.

Sera fait la quantité de *tant* de tirans, & ancres de fer, lesdits tirans auront *tant* de grosseur, ou peseront *tant* sur chaque pied de long, les ancres auront *tant* de long & *tant* de gros, ou peseront *tant*, & ainsi du reste comme les bandes de tremies, les barreaux, les étriers, les écharpes, les boulons, &c. pour les rampes de fer des escaliers, l'on en fait un marché à la toise sur un dessein arrêté.

De la Vitrerie.

Pour la vitrerie il faut marquer la qualité du verre, la quantité de croisées, celles qui doivent estre à panneaux ou à carreaux, si les carreaux seront mis en plomb ou

DES BASTIMENS.

en papier : le reste se trouvera expliqué dans l'article où j'ay parlé de la vitrerie.

DE LA PEINTURE D'IMPRESSION.

IL faut marquer la quantité des croisées des portes, le lambris, &c. convenir de la couleur, soit à huille, ou à détrempe.

DU PAVÉ DE GRAIS.

LE pavé que l'on employe pour les cours, les écuries, les offices, les cuisines, &c. s'appelle pavé d'échantillon, ou pavé fendu, j'ay expliqué la maniere dont on le doit mettre en œuvre dans ce que j'en ay cy-dessus parlé à l'article du pavé de grais.

Aprés avoir bien specifié tous les differens ouvrages du bastiment que l'on s'est proposé si le marché est general, ce qu'on appelle rendre un bastiment la clef à la main, il faut faire la conclusion du devis à peu prés de cette maniere.

Pour faire & parfaire tous lesdits ouvrages de maçonnerie, charpenterie, couverture, &c. conformement au present devis l'Entrepreneur fournira de tous les materiaux necessaires generalement quelconques, pour chaque espece d'ouvrage des qualitez & conditions marquées audit

Bb iiij

devis; fournira de toutes les peines & façons d'ouvriers generalement quelconques pour l'entiere perfection desdits ouvrages au dire d'experts & gens à ce connoissants, rendra les lieux nets & prets à habiter dans le tems de **** à peine de tous dépens, dommages & interests, le tout fait & parfait, ainsi qu'il est dit cy-dessus, moyennant le prix & la somme de....

FIN.

TABLE

DES PRINCIPALES MATIERES contenuës dans ce Livre.

De la mesure des superficies planes & des corps solides.

CE que l'on entend par le mot de mesure, page 1
Definitions des figures de geometrie, 2
Definitions des corps solides, 9

Des superficies planes.

1. Mesurer un quarré, 12
2. Mesurer un parallelogramme, 12
3. Mesurer un triangle rectangle, 13
4. Mesurer toute sorte de triangles rectilignes, 13
 Autre maniere de mesurer les triangles par la connoissance de leurs costez, 15
5. Mesurer les polygones reguliers, 16

TABLE.

6. Mesurer les polygones irreguliers, 16
7. Mesurer les rhombes, 18
8. Mesurer les rhomboides, 18
9. Mesurer les trapezes, 19
10. Mesurer un cercle, 21
 Autre maniere de mesurer le cercle, 22
11. Mesurer une portion de cercle, 22
12. Mesurer une ellipse ou ovale, 24
 Autre maniere de mesurer l'ellipse, 25
13. Mesurer des portions d'ellipse, 25

De la superficie des corps solides.

1. Mesurer la surface convexe d'un cylindre, 27
2. Mesurer la superficie d'une portion d'un cylindre, 28
3. Mesurer la surface convexe d'un cone, 29
4. Mesurer la surface convexe d'un cone tronqué, 30
5. Mesurer la surface convexe d'une sphere, 31
6. Mesurer la superficie convexe d'une portion de sphere, 32
7. Mesurer la superficie d'un spheroide, 33

TABLE.

De la mesure des corps solides.

1. Mesurer la solidité d'un cube, 35
2. Mesurer un solide rectangle oblong, 36
3. Mesurer un solide rectangle oblong coupé obliquement en sa hauteur perpendiculaire, 36
4. Mesurer la solidité d'un prisme, 37
5. Mesurer la solidité des prismes obliques, 39
6. Mesurer la solidité des pyramides & des cones, 40
7. Mesurer la solidité des pyramides & des cones tronquez, 42
8. Mesurer les pyramides, & les cones tronquez obliquement, 43
9. Mesurer la solidité d'une sphere, 44
10. Mesurer la solidité des portions d'une sphere, 45
11. Mesurer la solidité des corps reguliers, 46
12. Mesurer la solidité d'une spheroide, 47

De la construction & du toisé des bastimens. 48

Ce que l'on appelle gros ouvrages, 49
Ce que l'on appelle legers ouvrages, 49
Ce que l'on appelle toise à mur, 50
Toiser les ouvrages de maçonnerie quand il se trouve au bout de la mesure moins

TABLE.

d'un pied, 50
Methode ordinaire pour assembler la valeur d'un article, de plusieurs, ou de tout un toisé, 51
Les bastimens sont toisez dans l'ordre contraire de leur construction, 51
Construction des cheminées, 52
Les cheminées se font de brique, de plastre, ou de pierre de taille, &c. 52
Les cheminées sont de pierre de taille aux bastimens considerables, 52
Lorsqu'il n'y a ny plastre ny brique, & que la pierre est commune, les tuyaux des cheminées sont de pierre de taille, 53
La largeur du tuyau dans œuvre que les cheminées doivent avoir, la fermeture, & la longueur desdits tuyaux, 53
Toisé des cheminées, 54
Ce que l'on appelle souche de cheminées, 54
Mettre des tuyaux de cheminées dans l'épaisseur d'un mur, 56
Adosser des manteaux de cheminées contre un mur, 56
Manteaux de cheminées, 57
Leur matiere, leur mesure, & leur proportion avec ce que l'on doit observer pour leur construction, 58
Toisé des manteaux de cheminées, 59
Manteaux de cheminées pris dans l'épaisseur du mur, 60

TABLE.

Manteaux de cheminées à hotte pour les cuisines & offices, 60

Fausses hottes pour le devoyement des cheminées, 61

Manteau des cheminée adossé contre un vieux mur, les enduits, les contre-cœurs, les atres, les jambages, &c. 61

Des fourneaux & potagers que l'on fait dans les cuisines ou offices, 62

Toiser lesdits fourneaux, 62

Methode abregée pour toiser lesdits fourneaux, 63

Des planchers, 64

Ce que l'on doit observer pour faire, & pour toiser des planchers enfoncez ou à entrevous & cintrez par dessous, &c. 64

Plancher hourdé sans estre enduit, 65

Planchers enfoncez qui ne sont point cintrez, 65

Planchers dont les solives sont ruinées, &c. 66

Planchers creux lattez par dessus, & par dessous avec toutes les differentes manieres de les construire, 67

Des aires, 70

Des aires simples faites de plastre par dessus, 70

Des aires où l'on met du carreau pardessus, 71

Des aires que l'on fait sur des voutes ou

TABLE.

sur la terre,	71
Des aires où l'on met du carreau & du marbre,	72
Des cloisons ou pans de bois.	72
Les differentes manieres de les construire avec celle de les toiser,	72
Des bayes des portes & des croisées qui sont dans les cloisons,	73
Cloisons maçonnées entre les pôteaux,	73
Cloisons appellées creuses,	74
Cloisons faites de membrures,	74
Des lambris,	76
Leur construction & leur mesure,	76
Des lucarnes,	76
Leur matiere est ou de pierre de taille, ou de moilon & plastre, ou de charpenterie recouverte de plastre, on les toise de la mesme maniere,	76
Des escaliers & perrons,	78
Leur matiere est de pierre de charpente, & de plastre, & la maniere de les toiser,	78
Des rampes & coquilles des escaliers,	79
Des escaliers en vis à noyau,	81
D'un noyau creux,	81
Des chausses d'aizance	82
Deux manieres de les faire avec celle de les toiser,	82
Des chausses contre un mur voisin,	83
Des murs,	84
Trois manieres de les construire tant à l'é-	

TABLE.

égard de la pierre, que du mortier, ou du plastre, 84
Toisé des murs de faces, 90
Toiser des murs de faces quand il y a de grandes arcades, ou des remises, &c. 91
Ce que l'on observe pour les ouvertures des boutiques, 92
Pour les bayes des portes & des croisées, &c. 93
Toiser les piliers isolez que portent les voutes d'arestes, &c. 94
Toiser les murs des chiffres, les murs de parpin, & les murs de reffend, &c. 95
Toiser les ouvertures faites en arcade, &c. 96
Toiser les murs qui servent de piliers buttans, 96
Toiser les murs de reffend quand il y a des tuyaux de cheminée, 97
Toiser les pignons triangulaires, &c. & les pignons à la mansarde, 97
Toiser les murs mitoyens entre voisins & les contre-murs faits dans les caves, &c. 98
Toiser les contre-murs faits sous les mangeoires des écuries, &c. les dez faits de pierre de taille, &c. les ouvertures des portes, croisées, &c. 99
Des scellémens des poitrails, poutres, solives, barreaux, corbeaux, gonds, pattes, &c. 100
Des renformis, des murs d'appuy, des ra-

TABLE.

vallemens, &c.	92
Murs de clôture pour les parcs & jardins, &c.	103
Des puits,	105
Usage de mesurer les puits circulaires,	105
Erreur de cet usage,	106
Usage de mesurer les puits en ovale,	106
Cet usage n'est pas assez precis,	107
Methode pour les puits en ovale, qui approche assez de la verité,	107
Des voutes de caves en berceau, en plein ceintre ou surbaissées, &c.	108
Usage de toiser les voutes de caves, & autres faites en berceau,	109
Les voutes surbaissées, ou à ance de panier,	110
Toiser les voutes biaises,	111
Celles qui sont plus larges à un bout qu'à l'autre, & d'autres qui sont encore plus irregulieres,	112
Terres massives pour le vuide des caves,	113
Toiser le vuide entre les murs & les voutes des caves, &c.	113
Erreur considerable dans cet usage à l'égard de la hauteur du cintre,	113
Des voutes d'arreste & de leur mesure,	114
Erreur considerable dans le toisé des voutes d'arreste,	116

Usage

TABLE.

Usage de toiser les voutes en arc de Cloistre, &c. 118

Erreur considerable dans cet usage à la perte de l'ouvrier, 119

Des arcs doubleaux dans les voutes en berceau, &c. 120

Des voutes d'ogives ou voutes gothiques, des culs de four, 121

Des lunettes dans les voutes en cul de four, 122

Des voutes en cul de four dont les plans sont ronds, ou à plusieurs pans, &c. 123

Des voutes en pendentif, 124

Des voutes en cul de four sur un plan ovale, 126

Methode abregée & facile pour mesurer les voutes en cul de four ovales, &c. 128

Application de cette Methode à toutes sortes de voutes ovales, &c. 128

Des voutes en cul de four, ovales, ou rondes, tronquées, ou déprimées, &c. 129

Des trompes circulaires ou ovales, &c. 130

Mesurer les voutes en trompe, 132

Les trompes sous le coin, 133

Les trompes faites de deux demi-paraboles, 134

Les trompes en niches, 135

Mesurer les voutes en berceau tournantes dans un plan circulaire ou ovales, &c. 136

Des voutes rampantes, ou vis S. Gilles en rond, & en ovale, &c. 137

Vis S. Gilles quarrée, &c. 138

TABLE

Des escaliers dont les plans sont en rond ou en ovale, & le milieu à jour, &c. 140
Des saillies & moulures, 141
Moulures simples, 141
Moulures couronnées de filets, 143
De l'ordre toscan, 144
De l'ordre dorique, 145
De l'ordre jonique, 147
De l'ordre corinthien, 148
Toiser les colomnes, les engagées dans le mur, & les cannelées, 150
Des canneleures, 151
Toiser le corps des piedestaux, & les moulures de la corniche de la base, 151
Le corps des entablemens, & leurs moulures, 152
Les frontons, &c. les acroteres, les pilastres, les chapiteaux, &c. les tables d'attentes, &c. 153
Le corps des bossages, &c. les plinthes, &c. 154
Toiser les Tailleurs de pierre qui travaillent à leur tâche, 157
De la construction des murs de rempart & de terrasse, 159
Des principales choses que l'on observe pour bien construire & pour bien fonder les murs, 159
Asseoir les murs sur un solide fonds, 161
Du meilleur fonds pour bastir, 162
Fonder les murs d'une grande épaisseur, &c. 162

TABLE.

Connoître si le terrein sur lequel on veut fonder, a assez d'épaisseur, 163
Asseoir un bon fondement sur le roc, 163
Des fondemens les plus difficiles, 164
Du bois que l'on employe aux pilotis, &c. & pour sçavoir dans chaque endroit combien les pieux doivér avoir de grosseur, 165
De quelle maniere les pieux doivent estre disposez & battus, 167
Manieres de battre des pieux selon les especes de terres ou l'on veut les enfoncer, 167
Les pieux battus par tout au refus du mouton doivent estre recepez, 167
Aux bons ouvrages l'on bat des pieux de garde, 169
Endroits où l'on pilote au lieu de grilles de charpenterie, 169
Regle pour donner une épaisseur convenable & proportionnée à la hauteur des terres que les murs de rempart ou de terrasse ont à soûtenir, 170
La terre la plus coulante est le sable, 170
Regle pour sçavoir l'épaisseur du bas d'un mur, sa hauteur estant donnée aussi bien que son épaisseur superieure, 173
Observation pour les fondemens des murs de talus, 176
Toisé des pilotis, 177
Faire des piliers de maçonnerie quand le fonds de terre est mauvais, &c. & des arcades au dessus, 177

TABLE.

Invention de Leon Baptiste Albert pour faire des arcades renversées, lorsque le terrein dans lequel on fonde, se trouve d'inégale resistance, 179
Toise cube d'un bastion & d'une courtine, 181
Mesurer un mur de talus & en rampe, 190
Mesurer un mur circulaire & en talus, 192
Des murs de parapets, 193
Toiser les terres cubes des hauteurs inégales par rapport à un plan de niveau ou en pente, 194
Des terres coupées sur un plan en pente, 198
De la charpenterie & de ses parties, 200
De l'origine des combles, 201
On juge de la hauteur des combles des anciës, par celle des frontons de Vitruve, 202
Regle de Serlio pour les frontons, 202
Combles tronquez à la mansarde, 204
Abus de la trop grande hauteur des combles pour faire des lucarnes, 205
On n'approuve pas facilement les lucarnes, 206
Autre abus des lucarnes, 207
Connoistre toutes les differences des combles des Anciens & des Modernes, 210
En France les combles brisez sont venus à la mode, 212
Trouver des regles pour la hauteur des combles, 213
La meilleure regle est de faire les combles d'équerre, 215
Des differens assemblages des combles, &

TABLE

des parties d'un comble en équerre, 217
Les combles brisez ne sont pas beaucoup
 differents des combles droits, 220
Table pour avoir la grosseur des poutres sui-
 vant leur longueur donnée de trois en
 trois pieds, 221
Des planchers, 222
Sçavoir en quel tems le bois doit estre cou-
 pé avec les circonstances que l'on y doit
 observer, 223
Sçavoir la grosseur des solives par rapport à
 leur portée ou longueur, 225
Les solives plient dans le milieu quand elles
 ont une grande portée, 226
Des pans de bois & cloisons, 228
Des cloisons, 233
Des escaliers, 237
Du toisé des bois de charpenterie, 240
Sçavoir la valeur des parties d'une piece de
 bois par rapport à la toise, 242
Regle pour reduire les bois à la piece, &c. 244
Connoistre la maniere dont les bois de char-
 penterie mis en œuvre, doivent estre me-
 surez, 247
Ce que l'on observe pour un devis de char-
 penterie, 248
Des couvertures de tuile & d'ardoise, 248
Toisé des couvertures, 252
Mesurer la couverture d'un pavillon quarré
 à un seul espi, 252
A deux espis, 253
Mesurer la couverture d'un comble à la

TABLE

mansarde, 253
Toiser un dome d'une figure ronde couvert d'ardoise, 254
Mesurer les couvertures des domes quarrez, & des colombiers, 255
Deux manieres pour reparer les couvertures, 257
Ce que l'on appelle remanier à bout, 257
Ce que l'on appelle recherche, 258
De la menuiserie, 258
Du bois que l'on employe dans la menuiserie, 258
De ses principaux ouvrages, 259
Des croisées, 262
De la proportion des croisées, 263
Des lambris, 266
Le parquet, 268
Des cloisons de menuiserie, 272
De la ferrure, 273
De ses principaux ouvrages, 273
Ferrure des croisées, 274
De la plomberie, 279
Ce qu'un pied de plomb en quarré d'une ligne d'épaisseur pese, afin de sçavoir tout le poids d'une couverture de plomb de la mesme épaisseur, 281
De la vitrerie, 282
De deux sortes de verre, du blanc & du commun, 282
De deux sortes de vitrerie pour les croisées, 283
De la mesure du vitrage, 283

TABLE.

De la peinture d'impreſſion, 284
Des principales couleurs que l'on y employe, 284
Des impreſſions que l'on fait pour les treillages des jardins, 285
De la peinture d'impreſſion que l'on fait pour les ouvrages de fer, 285
Les ouvrages d'impreſſion ſe comptent à la travée, 286
Du pavé de grais, 286
De deux ſortes de pavé, dont l'un eſt le gros pavé & l'autre le pavé d'eſchantillon, 286
De la meſure du pavé, 287
De la pierre en general, 287
Deux eſpeces de pierre, dont l'une eſt dure, & l'autre eſt tendre, 287
Raiſon pour laquelle la pierre dure & la pierre tendre ſe fendent quelquefois à la gelée, 288
Dans chaque païs il y a une eſpece de pierre particuliere, 288
Pierre tendre fort pleine, 288
Pierre poreuſe & coquilleuſe, 289
Une eſpece de Pierre que la Lune gâte, 289
De la pierre de taille & du moilon que l'on employe à Paris & aux environs, 290
De differentes eſpeces de pierre dure, la meilleure eſt la pierre d'Arcüeil, 290
La pierre au deſſous eſt celle du Faux-Bourg S. Jacques, de Bagneux, & des environs, que l'on fait paſſer pour pierre d'Arcüeil, 290
Proche du Faux-Bourg S. Jacques vers les

TABLE.

Chartreux, &c. l'on trouve une espece de pierre dure qui s'appelle pierre de Liais, & d'autre pierre fort dure que l'on appelle pierre de cliquart, 291

Pierre dure prés de Vaugirard, 292

Pierre dure à S. Cloud & à Meudon, 293

La meilleure pierre tendre est celle de S. Leu, trois especes de pierre tendre de S. Leu, de Trossy, & de Vergelé, 294

De la pierre tendre que l'on appelle de la lambourde, 295

Le moilon des carrieres d'Arcueil est le meilleur, 295

Pierre de plastre que l'on employe pour moilon, 296

Autre espece de moilon, qui est une pierre grise appellée pierre de meuliere, 296

Explication des articles de la Coûtume qui regardent les Bastimens.

Article 184. *Quand & comment se font visitations,* 298

Article 185. *Comme doit estre fait, signé & delivré le rapport,* 301

Art. 186. *Comme servitude & liberté s'acquierent,* 303

Art. 187. *Qui a le sol a le dessus, & le dessous s'il n'y a titre au contraire,* 303

Art. 188. *Quel contre-mur est requis en estable,* 305

Art. 189. *Idem des cheminées & des âtres,* 306

Art. 190. *Pour forge, four, ou fourneau, ce qu'on doit observer,* 307

Art. 191. *Contre-mur ou épaisseur de maçonnerie pour privez, ou puits,* 308

TABLE.

Art. 192. *Pour terres labourées ou fumées, & pour terres jettisses,* 310

Art. 193. *En la Ville & Faux-Bourg de Paris faut avoir privez,* 312

Art. 194. *Batissant contre un mur non mitoyen ce qui doit payer & quand,* 312

Art. 195. *Si l'on veut hausser un mur mitoyen & comment,* 314

Art. 196. *Pour bastir sur un mur de clôture,* 315

Art. 197. *Les charges qui se paient au voisin,* 316

Art. 198. *Pour se loger & édifier au mur mitoyen,* 318

Art. 199. *Nulles fenêtres ou trous pour vûës au mur mitoyen,* 319

Art. 200. *Fenêtres ou vûës en mur particulier & comment,* 319

Art. 201. *Fer maillé & verre dormant, & ce que c'est,* 321

Art. 202. *Distances pour vûës droites & bayes de côté,* 323

Art. 203. *Signifier avant que démolir ou percer mur mitoyen, à peine, &c.* 324

Art. 204. *On le peut percer, démolir, & rétablir & comment,* 325

Art. 205. *Contribution à refaire le mur pendant & corrompu,* 326

Art. 206. *Poutres & solives ne se mettent dans les murs mitoyens,* 329

Art. 207. *Pour asseoir poutres au mur mitoyen, ce qu'il faut faire mesme aux champs,* 329

Art. 208. *Poutre sur la moitié d'un mur commun & à quelle charge,* 331

Art. 209. *Es Villes & Faux-Bourgs on contribuë à mur de clôture jusqu'à dix pieds,* 333

Art. 210. *Comment hors lesdites & Faux Bourgs,* 334

Art. 211. *Si murs de separation sont mitoyens & des bastimens, & refection d'iceux,* 334

Art. 212. *Comment on peut rentrer au droit du mur,* 335

Art. 213. *Des anciens fossez communs, idem que des murs de separation,* 336

Art. 214. *Marques du mur mitoyen en particulier,* 336

Art. 215. *Des servitudes retenuës & constituées par pere de famille,* 337

Art. 216. *Destinations de pere de famille par écrit,* 339

Art. 217. *Pour fossez à eaux, ou cloaques; distance du mur d'autruy, ou mitoyen,*

TABLE.

Art. 219. Enduits & crespis en vieux murs & comment, 341
Allignemens des murs mitoyens entre particuliers, &c. 342
De la maniere dont on doit faire les devis des bastimens, 351
Pour faire un devis dans la meilleure forme, 351
Idée generale des devis pour un bastiment parfait, &c. & que tous les devis qui le composent y soient compris, 353
Ce qu'il faut observer quand on fait un devis pour la maçonnerie, 353
Forme du devis de tous les ouvrages que l'on fait pour la construction d'un bastiment, 354
Devis particulier pour une espece d'ouvrage, 354
Les dimensions generales du bastiment que l'on marque sur les plans, profils & élevations, 355
Ce que l'on fait lorsque l'on bastit sur une place environnée d'anciens bastimens, 356
Démolition de fonds en comble des anciens bastimens de ladite place, 356
Fouille & vuidange des terres massives pour les rigoles, des fondations, de tous les murs de face, de reffend, &c. & vuide des caves & fosses d'aizances, 357
Qualité des materiaux pour un bastiment fait à Paris ou aux environs, 358
De la pierre de taille dure, & tendre, du moilon & libage, du mortier, 358
Du petit & du grand carreau de terre cuite, des boisseaux, des chausses d'aizances, du plastre & de la latte, 359
Maçonnerie des murs de fondations, & des voutes jusques au rez de chaussée, 359
Au rez de chaussée, 364
Devis de la charpenterie, 378
Pour les planchers, 380
Pour les cloisons & pans de bois, 381
Devis de la couverture, 383
De la plomberie, 385
De la menuiserie, 386
De la serrure, 389
Du gros fer, & de la vitrerie, 390
De la peinture d'impression, & du pavé de grais, 391

www.ingramcontent.com/pod-product-compliance
Lightning Source LLC
Chambersburg PA
CBHW051349220526
45469CB00001B/168